다빈치가 된
알고리즘

다빈치가 된
알고리즘

인공지능, 예술을 계산할 수 있을까?

이재박 지음

MiD

추천사

새로운 기술이 등장하면 새로운 예술장르가 탄생하기도 하고 사라지기도 한다. 19세기, 실물과 똑같이 그림을 그리는 것이 미덕인 시대에 사진기가 등장하면서 인상주의 화가들이 등장했고, 에디슨이 키네토스코프를 발명하면서 영화라는 새로운 예술이 탄생했다. 라디오와 VCR의 등장으로 음악시장과 영화시장이 융성하기도 했지만, 디지털 음원이라는 새로운 기술로 인해 음반산업은 막을 내렸다.

4차산업혁명으로 온 세상이 떠들썩하다. 예술분야도 예외는 아니다. 몇 년 전 기계가 히트곡을 예측하고 영화 시놉시스를 써 준다는 사실에 놀랐는데, 이제는 인공지능이 고흐 풍으로 그림을 그리고 모차르트 스타일의 음악을 작곡하고, 시도 쓴단다. 설마설마 했는데 알파고가 이세돌 구단을 이기는 것을 본 이후에는 안 될 것도 없지 싶다.

이 책의 저자는 인공지능의 시대에 과연 기계가 창의성을 가질 수 있는가에 대한 질문을 들고 방대한 영역을 찾아다니며 어렵게 모은 답의 퍼즐들을 펼치고 있다. '인공지능이 작품을 생산한다는데 예

술가는 어떻게 되는 거지?', '그럼 예술이란 뭐지?', '창의성은 뭐지?' 책을 읽어 나갈수록 혼란스런 질문들이 머릿속을 맴돈다. 그러나 돌아보면 지금 우리가 알고 있는 예술의 정의-재능이 뛰어난 예술가의 이상과 비전을 표현한 작품-도 18세기 이후에나 정립된 것이다. 그 전 시대 예술은 정치적, 종교적, 생활의 목적을 위한 하나의 도구였고 예술가는 기능인으로 분류되었다. 앞으로 인공지능이 발전하게 되면 새로운 예술의 정의가 등장하거나 예술가의 역할이 달라지지 말라는 법도 없지 않은가.

책의 마지막 챕터는 인공지능의 시대에서 변화될 예술의 개념과 예술가의 역할을 예측하고, 또 상상하도록 독자의 뇌를 자극한다. 예술계가 인공지능을 어떻게 수용하느냐에 따라 또 다른 방향으로 발전할 기회를 얻을 수도 있고, 위기를 맞을 수도 있기에 아직은 어렴풋할지라도 앞서 이를 고민해 주고 길을 안내해 준 저자에게 고마운 마음까지 든다.

이 책을 모든 사람이 읽을 필요는 없을 것이다. 그러나 예술가와 예술 분야 종사자라면, 그리고 예술을 사랑하거나 예술의 미래가 궁금한 분이라면 이 책을 필히 추천하고 싶다. 현 시점에서 고민하지 않고서는 결코 넘어갈 수 없는 질문들을 다룬 책이기 때문이다. 저자가 예술 전공자이기 때문일까, 예술에 대한 그의 우려와 애정이 더욱 각별히 느껴진다.

안성아
추계예술대학교 교수

인간, 창의를 기계에게 위임하다

이제는 창의성도 계산computational creativity하는 시대입니다. 2016년 3월, 인간의 기보를 학습해서 이세돌을 이겼던 알파고는 불과 2년도 흐르지 않은 2017년 10월, 인간의 기보를 전혀 학습하지 않고 스스로 바둑 두는 법을 찾아내 '이세돌을 이겼던 과거의 자신'을 상대로 100전 100승을 거두었습니다. 기계 혼자서 바둑 두는 법을 찾아 나선 지 단 72시간 만에 거둔 성과입니다. 헤아릴 수 없이 많은 인간 바둑 기사들이 기원전으로부터 현재에 이르기까지 수천 년에 걸쳐 누적해온 온갖 창의적 전략들을 넘어서는 데 걸린 시간이 고작 72시간이라고 생각하면 허망하기까지 합니다.

'기계는 그저 단순 계산이나 반복 업무밖에 할 줄 모른다'고 폄하했던 인간들 앞에, 마치 기계가 자신의 창의성을 당당히 증명해 보이기라도 한 것 같습니다. 알파고의 개발자 중 한 명인 데이비드 실버 David Silver 교수는 이번에 개발된 '알파고 제로'가 이전의 알파고보다 강력한 이유는 '인간의 지식에 얽매이지 않았기 때문'이라고 했습니

6

다. 창의성이 인간만의 전유물이 아니라는 것이 이번 일을 계기로 증명된 셈입니다. 거기서 한발 더 나아가, 창의적인 문제 풀이법을 찾는 데 있어 인간의 사고방식이 필수 사항은 아니라는 것 역시도 알게 되었습니다.

인간이 기계의 창의성에 감탄하는 일은 이제 시작에 불과합니다. 우리는 앞으로 놀라고 또 놀랄 것입니다. 과학기술의 발전으로부터 비교적 안전한 영역이라고 생각되었던 예술도 예외일 수 없습니다. 사실 따지고 보면 그림을 그리거나 음악을 만드는 일 조차도 완전히 열린 질문은 아닙니다. 도화지의 크기는 제한되어 있고 음악 한 곡의 연주 시간은 일반적으로 3~4분 내외로 제한됩니다. 결국 그림을 그리거나 음악을 만든다는 것은 제한된 화면이나 제한된 시간 안에 정보를 어떻게 배열할 것인가의 문제를 푸는 것일 수 있습니다. 알파고가 보여주었듯이 머지 않은 미래에 그림 그리는 법이나 음악 만드는 법을 배우지 않고도 제법 아름다운 작품을 만들어 내는 기계를 만나게 될지도 모릅니다. 만일 그런 순간이 온다면, 그리고 그것이 진정으로 아름답게 느껴진다면, 우리 인간들이 어깨 위에 짊어지고 있던 '창작의 고통'이라는 무거운 짐을 잠시 내려놓고 기계가 보여주는 놀라운 창의성에 흠뻑 빠져들어 보는 것도 그리 나쁜 일은 아닐 것입니다.

인공지능Artificial intelligence은 우리를 인공창의Artificial creativity로 이끌 것입니다. 이미 기계가 창의성을 갖게 될 것이라는 것을 의심할 때는 지났습니다. 의심하기보다는 도대체 그것이 어떻게 가능한 것인지 차근차근 따져보아야 할 때입니다. 놀란 마음을 가라앉히고 냉정하게 짚어 보아야 합니다. 그리고 인간으로서 적응법을 모색해야 합니다.

사실 인간은 이미 기계에게 많은 것을 위임해 왔습니다. 빨래는 세탁기, 청소는 청소기, 계산은 계산기에게 위임했고 이동하는 일은 자동차, 기차, 비행기에게 위임했습니다. 정보의 전달은 전화나 인터넷 같은 정보통신기술에게 위임했고. 초상화를 그리는 일은 사진기에게, 음악을 연주하는 일은 mp3 플레이어와 스피커에게 위임했습니다. 디자인 작업의 많은 부분은 포토샵이나 일러스트레이터에게 위임했고 음악 작업의 상당 부분은 큐베이스나 프로툴에 위임했습니다. 소비자 상담과 취향 분석은 챗봇과 자동추천 알고리즘에게, 운전은 자율주행차에 위임하기 시작했습니다. 헤아릴 수 없이 많은 양의 데이터들 사이에 숨어있는 상관관계를 찾는 일은 클라우드와 통계 프로그램이나 딥러닝 알고리즘에게 위임했습니다.

창의성이라고 해서 위임하면 안 된다는 법은 없습니다. 창의성을 위임하고 나면, 기계가 인간이 미처 생각지도 못한 방식의 혁신적인 이동수단을 만들어 줄지도 모릅니다. 인간의 방식을 발전시켜 더 나은 자동차를 만드는 것을 넘어서서 지금까지 인간이 생각하지 못했던 전혀 새로운 이동수단을 제안할지도 모릅니다.

인간이 인간의 일을 기계에게 위임하는 이유는 간단합니다. 그일을 인간보다 기계가 더 잘하기 때문입니다. 나보다 어떤 일을 더 잘하는 상대방을 만났을 때 우리가 취할 수 있는 생존 전략은 크게 두가지입니다. 상대방을 제거하거나 상대방과 협력하는 것입니다. 상대방을 제거하는 것보다 상대방과 협력했을 때 얻게 되는 이득이 크다면 우리는 협력을 택할 것입니다. 인간의 역사를 되돌아보면 새로운 기계가 등장할 때마다 강하게 저항하면서도, 결국 기계가 주는 이득이 클 때는 협력을 택했습니다. 이번이라고 다를 것 같지는 않습니다.

기계가 창의성을 갖게 된다는 것이 상당히 위협적으로 생각되는 것은 사실입니다. 그러나 다행인지 불행인지, 아직 기계에게 의식이 생긴 것은 아닙니다. 기계는 아직 자신의 창의성을 알아볼 수 있는 의식을 갖고 있지 않습니다. 그래서 기계는 놀라운 능력을 지니고 있음에도 불구하고 그 능력을 어떤 의도를 갖고 사용하는 단계에는 이르지 못했습니다. 의도를 갖고 그 능력을 사용해서 이득을 취하게 될 주인공은 바로 인간입니다. 세탁기가 자신의 놀라운 세탁 능력을 내세워 파업을 하거나 임금인상을 요구하지 않는 것은 자신의 능력을 알아볼 의식을 갖고 있지 않기 때문입니다. 어떤 의미에서 우리들은 의식이 없는 기계의 능력을 착취하고 있는지도 모릅니다. 그리고 이번에는 그 착취의 대상이 기계의 창의성이 될 것입니다.

인공창의란 단순히 기계가 창의성을 갖게 된다는 것을 뜻하는 것이 아닙니다. 창의성을 가진 기계와 인간의 협력을 통해 인간이 인간의 지능만으로는 도달할 수 없었던 곳에 도달하게 되는 것을 의미합니다. 그리고 그것을 통해 이득을 취할 주인공이 인간이라는 점에는 의심의 여지가 없습니다. 물론 기계가 의식을 갖게 된다면 상황은 완전히 달라질 것입니다. 기계가 의식을 갖게 되면 기계는 기계를 위한 선택을 할 것이기 때문입니다. 그런 날이 실제로 올지 안 올지에 대한 섣부른 전망은 하지 않겠습니다. 어쨌든 인간은 창의성을 기계에게 위임함으로써 더 놀라운 창의성을 획득하게 될 것입니다.

지난 20만 년 동안 기억 용량이나 학습 속도 등의 측면에서 '호모 사피엔스의 뇌'라는 물리적 한계에 제한받았던 인간의 창의성은 엄청난 용량과 속도로 기억하고 계산하는 기계를 통해 증강Augmented

creativity될 것입니다. 이것이 궁극적으로 인간에게 득이 될지, 실이 될지는 앞으로 두고 볼 일입니다.

인류의 네 번째 불꽃놀이는 이미 시작되었고, 우리들 개개인은 또다시 급변하는 환경에 적응해야 하는 숙제를 떠안았습니다. 이 책이 우리들의 적응에 조금이라도 도움이 되기를 바랍니다.

목차

제1장
인공창의까지 138억 년

인공창의가 등장하기까지의 138억 년을 살핀다. 창의를 좀 더 분명하게 이해하기 위해 진화와 창의, 지능과 창의를 비교한다. 이 과정을 통해 진화가 '형식변이'인데 비해 창의가 '형식과 의미의 복합변이'임을 드러낸다. 또한 생명지능과 비교할 때 기계는 반쪽짜리 지능이라는 점을 밝힌다. 마지막으로 인간은 '환경에 적응'하는 지능적 존재에서 '환경을 조작하여 적응'하는 창의적 존재로 분기했음을 살피고, 정보 조작의 효율성을 높이기 위해 만든 기계(인공지능)를 통해 인공창의로 분기하고 있음을 살핀다.

창의하는 물질, 인간

아무리 좋은 압축 프로그램을 사용한다고 하더라도, 인간이 등장하기까지 걸린 138억 년의 긴 역사를 압축하기 위해서는 최소 몇백 페이지는 필요할 것입니다. 그러나 '창의'라는 관점에서 이를 과감하게 한 문장으로 압축해 보겠습니다.

"138억 년 전에 빅뱅이라는 사건을 통해 보이지도 않는 작은 물질들이 만들어졌는데, 그 물질들이 쉬지도 않고 재조합하기를 거듭한 끝에 창의하는 물질이 되었으니, 우리는 그것을 인간이라고 부른다."

말하고, 글쓰고, 그림 그리고, 노래 부르는 존재, 예술과 철학을 하는 창의적 존재 인간은 '물질'로부터 시작되었습니다. 문화를 만든 것이 인간이라면, 문화는 물질로부터 시작되었습니다.

인간이 등장하기 전까지 전 우주를 통틀어 예술가라고는 '자연' 밖에 없었습니다. 자연은 우주와 생명이라는 대서사시를 써 내려간 아티스트 중의 아티스트입니다. 그런데 어느 날 등장한 인간은 스스

로의 예술을 시작했습니다. 이 겁없는 신인은 예술과 과학을 한답시고 온 지구를 인공물로 가득 채우고 있는데, 우리는 이 인공물의 총합을 '문화'라고 부릅니다.

물질진화가 시작된 이래 '창의하는 물질 인간'이 만들어지기까지 138억 년이 걸렸습니다. 인간은 이 세상에 모습을 드러낸 지 불과 20만 년 만에 자신의 창의성을 이용해서 '계산하는 물질'인 기계를 만들었습니다. 요즘 사방천지가 떠들석하도록 화제의 주인공이 된 인공지능은 '계산하는 물질'의 최신 버전입니다. 이제 인간은 자신이 만든 기계(또는 인공지능)에게 창의의 일부를 위임함으로써 인공창의로 나아가려고 합니다. 도대체 무슨 일이 일어나고 있는 것인지 어안이 벙벙할 따름입니다. 이 책은 바로 이 질문, '지금 도대체 무슨 일이 일어나고 있는가?'에 답하고자 합니다.

이 답을 찾기 위해 '모든 것은 어떻게 만들어졌는가'의 관점에서 먼저 접근할 것입니다. 특히 창의하는 물질인 인간이 만들어지기까지의 138억 년을 물질과 생명진화의 연장에서 조망할 것입니다. 그리고 그 뿌리에서 인공창의라는 새로운 가지를 분기시킬 것입니다. 여기까지만 읽고도 반론이나 질문거리를 떠올리시는 분들도 있겠지만, 최소한의 공감대는 마련했다는 가정하에 이야기를 시작해 보도록 하겠습니다.

빅뱅에서 다빈치까지

물질진화의 관점에서 보면 빅뱅에서 다빈치까지 하나의 뿌리로 연결할 수 있습니다. 지금부터는 이것이 사실일지를 따져보기 위해 시간의 역순으로 따라올라가 보겠습니다. 이야기는 물질진화가 빚어낸 최신제품인 '문화'에서부터 시작됩니다.

인간에 의해 만들어진 인공물의 목록을 보고 있자면 인간의 놀라운 능력에 감탄하지 않을 수 없습니다. 도시와 국가, 민주주의와 자본주의 같은 시스템은 물론이고 철학, 수학 물리학 같은 학문도 만들어진 것입니다. 음악, 미술, 문학, 영화와 같은 예술 형식도 만들어진 것이며 언어, 글자, 음표와 같은 기호들도 만들어진 것입니다. 록, 재즈, 클래식 같은 장르 구분, 인상파, 입체파, 고전파, 낭만파 같은 분류체계 역시 만들어진 것입니다. 고급문화와 저급문화, 우파와 좌파, X세대와 Y세대, 아름다움과 추함, 선과 악 같은 개념도 만들어진 것입니다. 왕, 귀족, 양반, 천민 같은 계급 개념도 만들어진 것이고 남편, 아내, 아들, 딸과 같은 가족 개념도 만들어진 것입니다. 도덕이나 윤리도 예외가 아니며 심지어는 불교, 천주교, 기독교와 같은 신앙과 종

교 역시도 예외라고 보기는 어려워 도킨스$^{Richard\ Dawkins}$는 『만들어진 신』을 통해 신도 만들어진 것이라고 했습니다. 이 모든 것, 즉 문화를 만든 것은 인간이며, 그중에서도 가장 핵심적 역할을 한 주인공은 바로 '뇌'입니다. 4대 문명의 발상지가 들으면 섭섭하겠지만 문화의 발상지는 인간의 뇌이며, 문화는 뇌가 만든 작품입니다. 현생 인류인 호모 사피엔스의 뇌는 대략 20만 살입니다.

　뇌는 뉴런이라는 신경세포의 집합체로 시냅스를 통해 전기신호와 화학물질을 전달하도록 설계되었습니다. 인간을 포함한 동물은 시각, 촉각, 청각, 후각, 미각 등 감각기관을 통해 외부 정보를 얻음으로써 환경에 적응할 수 있습니다. 듣거나 볼 수 없다면, 냄새 맡을 수 없다면 문화는 고사하고 생존 자체가 불가능합니다. 또한 정보를 얻었더라도 그 정보를 기억하고 조합하여 의미있는 새로운 정보로 내보내지 못한다면 아무 쓸모가 없습니다. 뇌는 이 어려운 일을 해냈고 그것을 통해 인류의 문화를 쌓아 올렸습니다. 그렇다면 이 엄청난 일을 한 뇌는 누가 만들었을까요? 그것은 유전자입니다. 유전자에 설계도가 담겨 있지 않았다면 뇌는 만들어지지 못했습니다. 놀라운 정보처리장치인 뇌는 유전자가 만든 작품입니다. 유전자는 대략 40억 살입니다.

　사실 유전자가 만든 것은 뇌뿐만이 아닙니다. 유전 정보는 이 세상 모든 생명체를 만들어 냈습니다. 유전 정보의 돌연변이, 즉 진화가 그 주인공입니다. 유전 정보는 DNA와 RNA라는 핵산에 담겨 있습니다. 핵산이란 뉴클레오타이드Nucleotide가 긴 사슬 모양으로 중합된 고분자 유기물의 한 종류입니다. 이 고분자 유기물에는 뇌뿐만 아니라 눈, 코, 입, 팔, 다리, 혈관, 심장, 피부, 신경 등 우리의 신체는 물론 수백만 종에 달하는 모든 생명체의 설계도가 담겨 있습니다. 그렇다면

이 엄청난 설계도를 담고 있는 유전자는 누가 만든 것일까요? 그것은 '물질'입니다.

DNA라는 분자는 수소, 산소, 탄소, 질소, 인이라는 다섯 종류의 원자의 결합물입니다. 생명의 정보가 물질에 쓰여 있는 것입니다. 유전 정보는 원자나 분자와 같은 아주 작은 물질들이 모여서 만든 작품입니다. 그렇다면 원자나 분자는 누가 만든 것일까요? 그것은 더 작은 물질입니다.

원자는 원자핵과 전자로 이루어져 있습니다. 원자핵은 다시 양성자와 중성자로 이루어져 있습니다. 지금까지 인류가 알아낸 물질의 목록을 담고 있는 주기율표에는 118개의 원소가 기록되어 있습니다. 이 118개의 원소들은 양성자, 중성자, 전자의 조합으로 설명됩니다. 원자는 양성자와 중성자와 전자가 만든 작품입니다. 그렇다면 이 물질들은 누가 만든 것일까요? 그것은 더 작은 물질입니다.

양성자와 중성자는 쿼크Quark라는 물질로 이루어져 있습니다. 업쿼크와 다운쿼크의 조합에 따라 양성자와 중성자가 만들어집니다. 양성자와 중성자는 쿼크가 만든 작품입니다. 그렇다면 쿼크는 누가 만들었을까요? 그것은 빅뱅입니다. 그래서 창의creativity, 즉 만드는 것의 역사를 추적하다 보면 골목골목마다 진화와 빅뱅을 마주치게 됩니다.

빅뱅은 138억 년 전의 사건입니다. 그래서 모든 물질의 나이는 138억 살입니다. 사람을 포함한 모든 생명체, 지구는 물론이고 우주의 모든 별들은 빅뱅 때 만들어진 물질들이 재조합된 것입니다. 오늘날의 우리들 역시 예외가 아닙니다. 여러분의 출생연도가 기원전 529년이든 서기 836년이든, 2018년이든 물질의 재조합이라는 측면에서 보면 결국 우리 모두는 138억 살입니다. 이처럼 만들기의 시계를 거

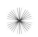

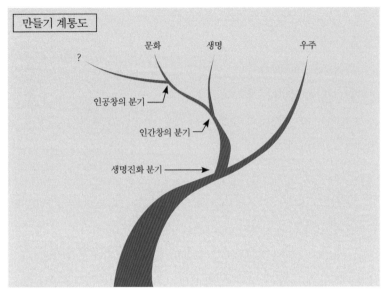

Figure 1. 창의하는 물질인 인간의 뇌는 빅뱅이라는 사건을 통해 만들어진 물질들이 138억 년에 걸쳐 재조합되는 과정에서 만들어진 자연의 작품이다. 물질진화의 관점에서 보면 문화, 생명, 우주가 하나의 뿌리에서 분기했음을 알 수 있다.

꾸로 돌려 따라 올라가다 보면 문화와 생명과 물질의 역사가 따로따로 분리된 것이 아니라 물질의 진화로 수렴되는 하나의 계통도를 그릴 수 있습니다. 창의하는 물질인 인간의 뇌는 138억 년에 걸쳐 물질 진화가 만들어 낸 최신 제품입니다.

　　문화를 만들어 낸 것이 호모 사피엔스의 뇌라면, 문화의 나이 역시 아무리 길게 잡아도 20만 살입니다. 138억 살 된 물질이 오늘날까지 지치지도 않고 재결합을 계속하는 것처럼 20만 살밖에 되지 않은 인간의 뇌도 정보를 재조합하는 일을 한시도 멈추지 않습니다. 뇌가 만들어 낸 것 중에는 실로 대단한 것들이 많습니다.

뇌는 아주 오래전 음성 언어를 만들었고 대략 5천 년 전에는 문자를 만들었습니다. 약 3천 년 전에는 철학을 만들었고, 약 2천 년 전에는 종교를 만들었습니다. 약 6백 년 전에는 예술을 부흥시켰고 약 4백 년 전에는 근대 과학을 출발시켰습니다. 최근 2~3백 년 사이에는 에너지와 전기 이용법을 만들어 내면서 산업화를 이끌었고 불과 6~70년 전부터 정보 이용법을 만드는 데 몰두하고 있습니다.

드디어 인간은 물질과 생명과 문화를 정보라는 단일한 개념으로 바라볼 수 있게 되었습니다. 이것은 대단한 도약입니다. 정보의 관점에서 본다면 물질 세계와 정신 세계, 즉 진화적 만들기와 창의적 만들기는 서로 완전히 다른 것이 아니라 하나의 뿌리를 공유하고 있는 두 개의 나뭇가지가 됩니다.

우리가 예술과 과학이라고 부르며 스스로 그 위대함을 칭송해 마지 않는 인류의 문화가 본격적으로 부흥하기 시작한 것은 불과 수백 년에 지나지 않습니다. 138억 년이라는 우주의 역사에서는 보이지도 않는 점에 불과합니다. 그런데 이 짧은 시간에 이룩한 업적이 너무나도 대단합니다. 창의성으로 무장한 인류는 거울에 비친 자신의 모습을 보고 반할 만 합니다.

그렇다고 자만할 일은 아닙니다. 우주와 생명은 인간을 중심으로 돌아가지 않습니다. 창의하는 물질 인간은 우연히 만들어졌을 뿐, 자연이 의도를 갖고 우리를 만든 것이 아닙니다. 우리는 그저 수백 만 개의 나뭇가지 중 하나에 불과합니다. 설령 인간이 멸종한다고 해도 자연은 그대로일 것입니다.

인류가 멸종한다면, 그래서 인간의 창의가 지구상에서 자취를 감춘다면, 인류의 문화도 함께 사라질 것입니다. 그러나 물질과 생명

은 눈 하나 깜박하지 않을 것입니다. 인간의 창의는 만들기의 여러 방법 중 하나에 불과하기 때문입니다. 물질과 생명은 '진화'라는 만들기의 역사를 계속해서 써 내려갈 것입니다. 사실 알고 보면 만들기 백화점에서 문화는 그저 창업한 지 얼마 안 된 벤처기업이 만든 실험적 상품에 불과합니다. 진열대에서 상품 하나가 빠진다고 해서 백화점이 망하는 것은 아닙니다.

마찬가지로 지구상의 모든 생명체가 멸종한다고 해도, 그래서 생명의 진화라는 상품 전체가 백화점의 진열대에서 자취를 감춘다고 해도 만들기 백화점은 별다른 타격 없이 영업을 계속해 나갈 것입니다. 물질진화라는 주력 상품이 건재하기 때문입니다.

물질진화, 생명진화, 인간창의로 분기해 온 만들기의 역사는 이제 인공창의로 또 한 번의 분기를 앞두고 있습니다. 문화를 만들어 낸 것은 인간창의였지만, 이제 인간은 문화적 정보를 생산하는 일의 상당 부분을 기계에게 위임할 것입니다. 이런 변화가 인간의 문화를 어떻게 변주할 것인지, 아직은 상상하는 것조차 쉽지 않습니다.

형식의 세계에 의미를 칠해버린 인간

인간의 뇌라는 물질은 다른 물질들과는 다르게 '의미'를 만들고 처리합니다. 사실 인간이 등장하기 전까지, 138억 년 동안 우주는 오로지 '형식'으로만 존재했습니다. 빅뱅을 통해 물질이 생겨났을 때도, 물질들의 결합을 통해 별과 행성들이 만들어졌을 때도, 지구라는 별에서 생명체가 등장했을 때도, 우주는 오로지 '형식'으로만 존재했습니다.

'의미를 처리하는 물질'인 뇌가 만들어지고 나서부터 세계는 의미로 도배되기 시작합니다. 그야말로 의미로 덕지덕지 칠해지고 또 칠해집니다. 그것도 아주 빠른 속도로 말입니다. 뿐만 아니라 인간의 뇌는 의도를 갖고 정보의 형식과 의미에 조작을 가하기 시작했습니다. 물질과 생명의 진화가 규칙 또는 무작위에 따른 '형식의 변이'라면, 인간의 창의는 '형식변이'와 '의미변이'가 얽혀 있는 복합적 변이입니다.

인간, 물질의 형식변이에 의미변이를 더하다

만들어지는 것에는 언제나 원리가 있습니다. 그 원리의 가장 밑바닥에는 규칙을 기반으로 작동되는 물질진화가 자리하고 있습니다. 물질의 진화는 형식의 진화입니다. 쿼크나 원자 같은 미시세계에서부터 행성이나 은하와 같은 거시세계에 이르기까지 물질들은 규칙에 따라 재조합되고 규칙에 따라 운동합니다. 물질들이 재조합되어 다른 물질이 되었다고 해서 어떤 의미가 발생되거나 소멸되는 것은 아닙니다. 그저 물질의 결합구조, 즉 형식이 바뀔 뿐입니다.

물리학자들과 화학자들은 물질의 재조합이나 운동을 수식으로 표현합니다. 그것으로 충분하기 때문입니다. 의미가 담겨 있지 않은 기호인 '숫자'들로 설명 가능한 세계, 그것이 물질진화의 세계이며 형식변이의 세계입니다. 여기에 의미를 부여한 것은 인간입니다.

일식이나 월식에 어떤 의미가 담겨 있지는 않습니다. 거기에는 그저 달, 태양, 지구의 운동에 관한 '형식'이 존재할 뿐입니다. 그러나 인간은 놀랍게도 의미가 담겨 있지 않은 규칙과 형식의 세계에 의미를 부여했습니다. 일식이나 월식이 나타나면 전쟁이나 자연재해와 같은 커다란 재앙이 일어날 것이라는 인간의 의미부여는 인간의 창의가 가진 특징을 여실히 보여줍니다.

달을 달이라고 이름 붙이고, 태양을 태양이라고 이름 붙인 것 역시 마찬가지입니다. 수많은 물질들이 결합규칙에 따라 재조합되어 달과 태양이 만들어졌을 뿐이지, 그 물질들이 재조합되는 사건들 속에 실제로 어떤 의미가 내포된 것은 아닙니다. 그러나 인간은 물질들이 결합되어 덩어리를 이루고 있는 물체에 '달'이나 '태양'과 같은 이름을 붙이고 거기에 의미를 부여했습니다.

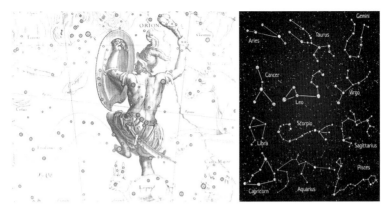

Figure 2. 별들의 움직임에 의미나 의도가 담겨 있지는 않지만, 인간은 별자리에 이름을 붙이고 의미를 부여하고 이야기를 만들어 냈다. 즉, 형식에 의미를 부여했다.

국자 모양으로 빛나는 일곱 개의 별에 북두칠성이라는 이름을 붙인 것 역시 마찬가지입니다. 이것은 정말로 기묘한 일이며 이것이 인간의 창의를 진화와 구별짓는 핵심 중 하나입니다. 사실 밤하늘의 별과 달은 뉴턴과 아인슈타인이 설명해 준 그 운동법칙에 따라서 움직이다 보니 그 자리에 있을 뿐이지 그런 이름을 부여받고 그 의도에 따라 디자인 되어 그 자리에 배치된 것은 아닙니다. 그 별들에 이름을 부여한 것, 즉 의미를 부여한 것은 인간입니다.

별들이 우리 눈에 보여지는 모습, 즉 '형식'에 의미를 부여해서 북두칠성으로 '만든' 것은 물질의 진화가 아니라 인간의 창의입니다. 오늘날까지도 많은 사람들이 별자리 운세를 보면서 이야기를 만들어 내는 것을 보면, 인간의 창의라는 것이 형식에 의미를 더하는 방식으로 작동한다는 것을 다시 한 번 알 수 있습니다. 토끼와 비슷한 모양으로 달에 음영이 진 것만 보고 우리의 조상들은 달에는 토

Figure 3. 달의 음영에는 아무 의미도 담겨 있지 않지만, 인간은 그것으로부터 달에 토끼가 살고 있다는 이야기를 만들어 냈다.

끼가 살고 있다는 이야기를 만들어 냈습니다. 이런 예는 우리 주변을 꽉 채우고 있습니다.

파란 하늘과 하얀 구름 역시도 인간으로 하여금 아름다움을 느끼게 하려는 의도를 갖고 있지 않기는 마찬가지입니다. 그저 물질들이 이렇게 저렇게 재조합되는 과정에서 어떤 것은 파란 하늘로, 어떤 것은 하얀 구름으로 보이는 것일 뿐입니다. 그러나 우리 인간들은 파란 하늘과 하얀 구름을 보면 '상쾌함', '청명함', '아름다움' 따위의 감정을 느끼곤 합니다. 게다가 '오늘은 하늘이 청명하니까 좋은 하루가 될 거야'라며 거기에 의미부여까지 하곤 합니다. 자연상태의 정보에는 담겨 있지 않은 감정이나 '의미'를 자연이라는 형식에 더하는 것입니다.

인간에게 정보는 형식적 측면으로만 처리되는 것이 아니라 형식에 의미가 덧붙여지고, 결국은 그 의미에 대한 '해석'으로 이어집니다. 인간이 파란 하늘이나 울창한 숲과 같은 아름다운 풍경을 '감상'

Figure 4. 하늘과 구름의 모양은 물질들이 재조합된 결과에 불과하지만 인간은 그 정보의 '형식'을 감상하고 '의미'를 부여한다.

한다는 것은 결국 형식을 보고 의미를 만들어 낸다는 것을 뜻합니다. 하늘이나 숲의 모습, 다시 말해 하늘이나 숲이 보여주는 '형식'을 모방한 예술작품을 만들거나 감상하는 것 역시도 정보의 형식에 의미를 부여하거나 해석하는 과정으로 이해할 수 있습니다. 이에 대해서는 뒤에서 좀 더 자세하게 얘기하겠습니다.

인간, 생명의 형식변이에 의미변이를 더하다

만들기 방법이 물질진화에서 생명진화로 분기하면서 만들어지는 것의 원리에 몇 가지 새로운 요인이 추가됩니다. 돌연변이와 자연

선택입니다. 돌연변이는 복제오류입니다. 극히 미미한 확률이지만 규칙이 깨지는 경우가 생긴 것입니다. 변이가 생길 확률은 고작 10억 분의 1이라고 합니다. 인간의 경우 30억 쌍의 염기를 갖고 있다고 하니 단 3쌍 정도가 잘못 짝지어지는 정도입니다. 칼 세이건Carl Sagan은 『잊혀진 조상의 그림자』를 통해 생명 복제의 우수성에 대해 이렇게 얘기했습니다.

> 세포 속에는 손상을 입거나 돌연변이를 일으킨 DNA를 수리하는 엄청난 분자 공장이 존재한다. 일반적으로 평상시에는 수백 개의 핵산 염기로 이루어지는 분자가 염기의 치환이나 판독 오류 여부를 순간마다 엄격하게 검사한다. 실수는 곧바로 교정된다. 따라서 복사가 이루어지는 과정에서 착오가 발생할 확률은 약 10억 분의 1에 불과하다. 이 정도라면 오늘날의 출판, 자동차 제조, 전자 산업 등의 분야에서도 좀처럼 달성하기 힘든 높은 수준의 품질 관리와 신뢰도 높은 제품 생산이라고 할 수 있다.

아무것도 아닌 것 같은 미미하고 예외적인 규칙의 깨어짐이 누적되고 또 누적되어 생명에게 무한한 다양성을 선물했습니다. 그러나 이때의 다양성은 여전히 '형식의 다양성'입니다. 생명의 진화에서 말하는 돌연변이는 '형식의 변이'입니다.

생명진화에도 의미는 담겨 있지 않습니다. 예를 들어 여성과 남성이라는 차이도 유전자 수준에서 보면 의미 같은 것은 찾을 수 없습니다. 거기에는 xx 또는 xy라는 형식적인 차이만 존재할 뿐입니다. 최근에 여성과 남성 사이의 혐오 논란이 뜨겁습니다만, 이런 논란은 유

전자 수준에서는 성립되지 않습니다. xx와 xy라는 형식적 차이에는 서로를 혐오해야 하는 어떤 의도나 의미도 담겨 있지 않습니다. 그러나 인간의 창의라는 만들기 방법을 통해 출력된 문화는 '생명의 형식'에 '의미'를 부여했습니다. 그것도 하나가 아닙니다.

각자의 의도에 따라, 처한 상황에 따라, 시대에 따라, 종교에 따라 성염색체라는 형식에 여러가지 의미를 부여해 왔습니다. 가부장제나 페미니즘은 오직 형식으로만 존재했던 생명의 정보에 의미를 덧입히고 그것에 대해 해석한 결과입니다. 최근에는 생물학적 성의 개념에 더해 사회적 성의 개념인 젠더가 만들어졌는데, 이 역시 같은 맥락에서 이해할 수 있습니다. 젠더가 '신체적 차이에 의미를 부여하는 지식', 즉 '형식에 의미를 부여하는 지식'이라는 해석이 담긴 치즈코 Ueno Chizuko 교수의 책 한 구절을 인용합니다.

> 젠더라는 말은 원래 페미니즘에서 성차의 생물학적 결정론을 논박하기 위한 개념으로 고안되어 널리 쓰이게 되었지만, 스콧은 젠더가 담론을 통한 성차의 사회적 구축인 동시에 권력관계를 조직화하는 것이라고 주장했다. […] 나아가 스콧은 후기 구조주의 이론을 흡수해서 젠더를 '신체적 차이에 의미를 부여하는 지식'이라고 보았다.

박테리아, 말미잘, 침팬지와 인간 사이의 차이도 유전자 수준에서 본다면 형식의 차이만 존재할 뿐입니다. 그러나 인간들은 여기에도 의미를 부여했습니다. 인간이 더 우월하다고 해석한 것입니다. 그 뿐만이 아닙니다. 인간과 인간 사이에 보여지는 형식적 차이에도 의미를 부여했습니다. 인종에 따른 우월주의, 피부색에 따른 차별,

Figure 5. 성염색체에는 형식의 차이만 있을 뿐이지만 문화적으로는 이 형식에 대한 여러 가지 의미 부여가 되어 있다.

신분제나 계급제도 같은 것이 대표적입니다. 지구촌 최고의 선진국이라고 여겨지는 미국에서조차 불과 몇십 년 전까지도 피부색 때문에 버스를 타는 데, 음식점을 이용하는 데 제약을 받는 사람들이 있었습니다. 사실 이런 일은 오늘날까지도 이어지고 있습니다. 세계 각지로부터 아직도 인종이나 피부색 때문에 벌어지는 사건들이 보고되고 있습니다. 이처럼 형식에 대해 의미를 부여하고 해석을 가하는 인간의 창의라는 만들기 방식은 때때로 부당한 차별이라는 문화를 출력하기도 합니다. '의미'를 만들어 내는 쪽의 '의도'가 반영되기 때문입니다.

　한 물리학자의 글 중에 '의미가 담겨 있지 않은' 생명현상과 물리 법칙에 '의도를 갖고 의미를 부여하려는' 인간에 대한 특징이 잘 드러나 있는 구절이 있어서 여기에 인용합니다.

Figure 6. 인간은 피부색의 차이라는 형식의 차이에도 의미를 부여했다.

자크 모노Jacques Lucien Monod의 생각은 이렇다. 생명현상도 물리 법칙의 지배를 받는다. 물리 법칙은 원자 수준에서의 확률만을 알려준다. 생명도 이 확률법칙의 지배를 받으며 살아간다. 수많은 가능성 가운데 왜 특정 사건이 일어난 것인지 이유를 설명할 수 없다. 주사위를 던져 왜 하필 '1'이 나왔냐고 묻는 거랑 비슷하다. '1'은 가능한 사건의 하나일 뿐이다. 이처럼 진화는 우연히 일어난다. 우연으로 선택된 수많은 사건의 연쇄에 의미를, 더 나아가 의도를 부여할 수도 있다. 이렇게 우연은 필연이 된다. 하지만 거기에 의미가 있는 것은 아니다. […]

33

물리학에는 세상을 보는 두 가지 관점이 있다. 하나는 지금 이 순간의 원인이 그 다음 순간의 결과를 만들어가는 식으로 우주가 굴러간다는 것이고, 다른 하나는 작용량을 최소로 만들려는 경향으로 우주가 굴러간다는 거다. 두 방법은 수학적으로 동일하다. 동일한 결과를 주는 두 개의 사고방식인 것이다. 후자에 대해 우주의 '의도'라고 부르고 싶은 것은 신의 존재를 믿는 인간의 본성일지 모르겠다. 하지만 그것은 일어난 일을 인간이 해석하는 방법일 뿐이다. 두 경우 모두 세상은 수학으로 굴러간다. 수학에 의도 따위는 없다. (김상욱, 2017)

몸짱, 얼짱, 미인대회 등도 형식에 의미를 부여하는 인간의 특징을 보여주는 좋은 사례입니다. 코가 높고 낮은 것, 눈이 크거나 작은 것, 키가 작거나 큰 것과 같이 우리의 외모가 조금씩 다른 것은 각자의 유전자가 갖고 있는 형식의 차이에서 비롯된 것입니다. 유전자 입장에서 보자면 '아름다움' 같은 '의미'가 고려됐을리 만무합니다. 그러나 인간은 외모라는 '형식'에도 '의미'를 부여했습니다. 특히 눈여겨 봐야할 것은, 인간들은 특별히 더 아름다운 '형식'이 있다고 주장한다는 것입니다. 얼굴의 비례나 몸의 비례 등 인간에게 이상적이라고 느껴지는 '형식'에 '황금비율'이라는 이름을 붙이고 그것에 최고의 '의미'를 부여했습니다.

관상이나 손금을 보는 행위 역시 형식에 의미를 부여하는 인간의 특징을 명백하게 드러냅니다. 얼굴 생김새나 손금의 모양에 따라 인생이 달라진다는 것입니다. 우리 책에서 그것의 사실 여부를 논할 필요는 없습니다. 그보다 더 중요한 것은 인간들이 '형식'에 '의미'를 부여하는 일을 즐기고 있다는 것을 확인하는 것입니다.

Figure 7. 인간은 외모라는 형식의 차이에도 의미를 부여해 왔다.

형식에 대한 인간의 의미 부여를 가장 극적으로 관찰할 수 있는 사례 중 하나가 바로 번식입니다. 사실 섹스는 xx와 xy를 섞기 위한 형식적 과정에 불과합니다. 그러나 인간은 섹스라는 형식적 과정에조차 이런 저런 의미를 부여했습니다. 사랑입니다. 어떤 섹스는 풋사랑이 되고 어떤 섹스는 불륜이 됩니다. 사람들은 그것이 진정한 사랑이었는지 아니면 한낱 불장난이었는지를 두고 다투고 화해합니다. 인간

Figure 8. 관상과 손금을 보는 행위 역시 형식에 의미를 부여하는 것이다.

들이 번식이라는 형식적 과정에 커다란 의미를 부여하기 때문에 사랑은 예술이 열광적으로 다루는 소재이기도 합니다. 그러나 유전자 입장에서 보면 애초에 의미같은 것은 존재하지 않습니다. 번식에 필요한 형식적 절차가 처리되었는가 처리되지 않았는가, 그래서 정보의 형식이 후손에게 복제되었는가 그렇지 않은가, 오직 그것이 중요합니다. 사실은 이 마저도 목적 없는 우연적 결과일 뿐입니다. '사랑없는 섹스'에 대해 고민하는 것은 유전자가 아니라 인간의 뇌입니다[I].

유전자 입장에서는 형식에 불과한 과정이 왜 뇌의 입장에서는 복잡한 의미 부여의 과정이 되었는지, 정보의 '형식'에 '의미'를 더하는 일이 인간에게 어떤 진화적 이득을 준 것인지 궁금할 따름입니다.

I 물론 뇌 역시 세포들로 구성되어 있고, 각 세포 안에는 유전자가 들어있다는 측면에서 보면 뇌와 유전자를 명확하게 구분하는 것도 쉽지는 않습니다.

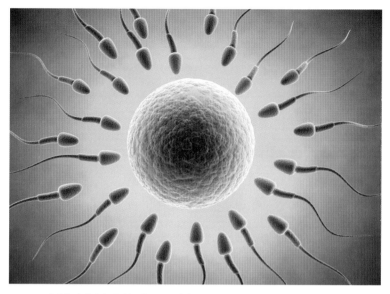

Figure 9. 생명의 입장에서 번식은 정보를 교환하는 형식적 과정이다. 그러나 인간의 뇌는 섹스에도 '사랑'이라는 의미를 부여한다.

인간, 인간의 형식을 만들다

그렇다면 인간은 어떻게 '의미'를 만들고 처리할 수 있게 되었을까요? 답은 간단합니다. 인간이 '의미'를 처리할 수 있는 '형식'을 스스로 만들어 냈기 때문입니다. 그것은 '인공형식' 입니다. 우리는 그것을 '언어'라고 부릅니다.

언어는 의미없는 기호로 의미를 교환하는 아주 오묘한 장치입니다. 음성 정보, 즉 공기의 파동이나 그 파동을 시각화 한 문자에 의미는 담겨 있지 않습니다. 그러나 우리는 기호를 주고받음으로써 의미도 교환한다고 믿습니다. 인간 스스로 형식을 만들고 의미를 입힌 것입니다.

책에 인쇄된 글자, 그러니까 하얀 것은 종이이고 검은 것은 글자라고 할 때 검은색 글씨들이 인쇄되어 있다고 해서 의미도 인쇄된 것은 아닙니다. 인쇄된 것은 오직 정보의 형식뿐입니다. 문자라는 형식 정보는 종이에 인쇄될 수 있지만 의미는 오직 인간의 뇌에만 저장되어 있습니다. 의미는 교환되는 것이 아니라 인간의 뇌에 저장되어 있다가 그것을 환기시키는 형식 정보를 입력 받았을 때, 개개인의 뇌 안에서 만들어집니다. 그러니까 구글 클라우드에 아무리 많은 글자를 저장해도, 저장되는 것은 정보의 형식뿐이지 의미까지 저장되는 것은 아닙니다. 실제로 섀넌^{Claude Shannon}은 커뮤니케이션에서 '의미'를 발라내도 정보를 교환하는 데는 아무런 문제가 없음을 간파했고, 그 덕분에 오늘날 우리들은 온갖 기호 형식들을 주고받음으로써 각자의 뇌 안에서 의미를 만들어 내고 있습니다.

저 역시 지금 이 책에 글자라는 정보 형식을 인쇄함으로써 제 뇌 안에 담겨 있는 의미가 여러분에게로 전달될 것이라고 가정하고 열심히 자판을 누르고 있습니다. 이렇듯 각 개인의 뇌 안에만 존재하는 '의미'를 다른 누군가에게 전달하고자 한다면 적어도 현재 수준에서는 반드시 '의미'가 '형식'으로 전환되는 과정을 거쳐야만 합니다. 우리는 때때로 이런 말을 합니다.

"생각은 있는데 그걸 말로 하려니 잘 되지 않는다."
"생각은 있는데 그걸 그림으로 그리려니 잘 되지 않는다."
"생각은 있는데 그걸 음악으로 만들려니 잘 되지 않는다."

이 말들이 의미하는 것은 하나입니다. 뇌 안에 존재하는 '의미'

를 '형식'으로 전환하는 것에 어려움을 느낀다는 것입니다. 결국 소설가, 화가, 작곡가처럼 우리가 흔히 예술가라고 부르는 사람들은 자신의 뇌 안에만 존재하는 '의미'를 '형식'으로 전환하는 것을 전문적으로 훈련받은 사람들이라고 할 수 있습니다. 반대의 상황도 생각할 수 있습니다.

"그 사람의 말이 무슨 뜻인지 이해가 가질 않아."
"이 그림이 무얼 말하고 있는지 도통 모르겠군."
"이 음악이 무얼 말하고 있는지 정말 모르겠어."

이 사람들의 공통점은 형식 정보를 입력받긴 했으나 그것이 무엇을 의미하는지를 찾는 데 실패한 것입니다. 뇌 속에 입력된 '형식'과 뇌 안에 존재하는 '의미'가 연결되지 않은 것입니다. 사실 우리가 형식 정보로부터 의미를 반드시 찾아내야 할 이유는 없습니다. 의미를 찾지 않고서도 물질과 생명은 진화하고 있습니다. 그러나 인간의 뇌가 주도하는 창의라는 만들기 방식에 이르러서는 '형식'과 '의미'는 패키지로 엮입니다. 왜 그렇게 됐는지는 모르지만 우리의 뇌는 그렇게 작동하고 있습니다.

결국 소설을 읽거나 그림을 보거나 음악을 듣는 것과 같이 우리가 흔히 예술을 '감상'한다고 하는 행위는 '형식'을 '의미'로 전환하는 것입니다. 예술가가 '의미를 형식으로 전환하는 일'을 직업적으로 하는 사람들이라면, '형식을 의미로 전환하는 일'을 전문적으로하는 사람들이 비평가입니다.

전 세계인이 사용하는 이모티콘은 우리의 뇌 안에 존재하는 슬

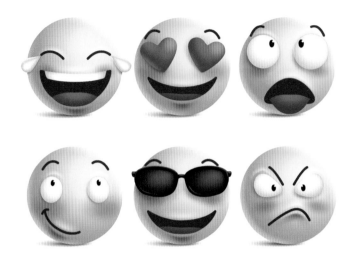

Figure 10. 인간은 뇌 안에만 존재하는 '의미'를 그림이라는 '형식'에 담아 다른 사람들과 공유한다. 이 그림은 슬픔, 기쁨, 신남, 부끄러움 등의 의미를 점과 색이라는 형식으로 전환한 것이다.

품, 기쁨, 놀람, 부끄러움, 화남, 짜증남 같은 감정이나 의미를 시각 정보로 전환하는 데 큰 성공을 거두었습니다. 여기서 말하는 성공이란, 이모티콘이라는 점과 색으로 이루어진 '형식'이 뇌에 전달되면, 각자의 뇌에서 슬픔, 기쁨, 화남 같은 의미가 즉각적으로 만들어진다는 것을 뜻합니다. 이미지 어디에도 의미가 담겨있지는 않지만, 개개인의 뇌가 이미지의 점과 색의 조합에 반응하며 의미가 만들어지는 것입니다.

문자도 마찬가지입니다. 문자도 결국 이미지이며 문자 자체에 의미가 담겨 있는 것은 아닙니다. '죽을만큼 사랑해'라는 문자를 1천만 번 전송한다고 해도 전송되는 것은 픽셀의 형식에 관한 정보뿐입

죽을만큼 사랑해

Figure 11. 문자도 결국 이미지다. 여기에 의미는 담겨 있지 않다.

Figure 12. 소리라는 형식 정보를 녹음해서 시각적으로 표현한 그림. 여기에 의미는 녹음되어 있지 않다.

니다. 픽셀에 점이 찍혀있는지, 찍혀있다면 그 점은 하얀색인지 검은 색인지에 대한 정보가 픽셀의 수만큼 배열되어 전송될 뿐입니다. 의 미는 오직 이 형식 정보를 입력받은 개개인의 뇌 안에서만 만들어집 니다.

　음악을 녹음하는 것 역시 마찬가지입니다. 음악을 녹음한다고 해서 의미도 함께 녹음되는 것은 아닙니다. 녹음되는 것은 시간에 따 른 공기 진동의 변화뿐입니다. 슬픈 선율, 서정적인 음색, 웅장한 음 악 같은 표현은 인간의 뇌에만 존재하는 의미의 세계입니다. 사실 선 율이라는 것은 파동일 뿐이고, 음색은 파형일 뿐이고, 음악이라는 것 은 결국 이 두 가지의 조합일 뿐입니다. 거기에 의미는 담겨 있지 않

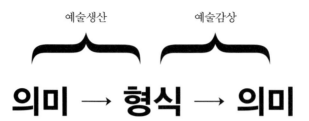

Figure 13. 예술이란 인간이 '인간이 만든 형식'을 통해 '의미'를 매개하는 것이다.

습니다. 그러나 인간의 뇌는 의미를 연속된 공기의 파동이라는 형식에 담아 표현하고, 그렇게 표현된 형식을 다시 의미로 번역하는 일에 능통합니다.

　예술에 대한 정의는 다양하겠지만, 저는 예술을 '작가의 뇌 안에 존재하는 의미를 형식으로 전환시켜 다른 사람에게 전달한 후(창작), 그 형식이 감상자의 뇌 안에서 다시 의미로 전환되게 하는 행위(감상)'라고 정의하겠습니다. 누군가 저에게 "예술가들이 하는 일은 무엇인가?"라고 묻는다면, 저는 "예술가는 인간의 뇌가 형식과 의미에 어떻게 반응하는지에 대해 임상실험을 한다"고 답하겠습니다. '형식'을 통해 '의미'를 '매개'하는 것, 그것이 예술이며 그래서 예술은 인간창의의 핵심에 가까이 있습니다.

인간, 의미를 조작하다

문제는 지금부터입니다. '형식'을 통해 '의미'를 '매개'하는 것,

즉 예술을 한다는 것이 생각만큼 쉽지가 않기 때문입니다. 작가가 아무리 정확하게 형식을 구사하려고 해도 그것을 감상하는 사람들의 해석은 분분하기 이를 데 없습니다. 예술이 실험일 수밖에 없는 것은 바로 이런 이유 때문입니다.

동일한 가사, 동일한 멜로디, 동일한 대본 등 동일한 '형식'에 대한 다양한 감상 의견은 어떤 예술가도 피해갈 수 없는 난제입니다. 누군가는 아름답다고 말하는데 누군가는 별로라고 말합니다. 친구는 배꼽 빠지도록 재밌게 본 영화가 내게는 지루합니다. 똑같은 영화를 보고 나왔는데 아버지와 나의 정치적 성향이 달라서 어색한 침묵이 흐릅니다. '동일한 형식'에 대한 '다른 해석'은 인간의 문화에 다양성을 불어 넣는 원동력이자, 다른 해석을 하는 사람들 사이에 논란과 충돌을 야기하는 원인이기도 합니다.

인간의 창의를 통해 출력되는 문화에 다양성이 초래될 수밖에 없는 이유 중 하나는, 인간의 언어 자체가 '형식변이'와 '의미변이'를 동시에 발생시키는 복합변이체이기 때문입니다. 그런 점에서 언어는 형식변이만을 하는 물질과는 차이를 보입니다. 언어는 인간창의를 매개하는 인공형식입니다. 따라서, 우리는 인간 언어의 특성을 통해 인간창의의 특성을 이렇게 표현할 수 있습니다.

인간창의 = 형식변이 × 의미변이

좀 더 솔직하게 써 보자면, 상황에 따라 해석이 달라진다기보다는 인간의 의도에 따라 의미를 조작한다고 보는 것이 타당합니다. 자신에게 유리한 방향으로 의미를 조작하기 때문입니다.

'변이'와 '조작'은 비슷한듯 하면서도 다릅니다. 변이는 예측하지 않습니다. 반면에 조작은 예측을 갖고 정보를 변이시키는 것을 뜻합니다. 생물학적 진화에서 말하는 '돌연변이'에 예측은 포함되어 있지 않습니다. 돌연변이는 예측이 아니라 우연적 복제오류 때문에 발생합니다. 반면에 조작은 예측에 따라 특수한 값을 만들어 내는 것을 뜻합니다. 인간의 창의는 이렇게 작동되고 있습니다. 물론 생물학적 진화를 모방해서 무한대의 변이를 만들어 낼 수 있겠지만, 그러자면 시간과 노력이 너무 많이 들어갑니다. 자원 소모가 너무 큽니다. 그래서 인간은 예측합니다. 창의는 진화보다 훨씬 경제적입니다. 따라서 인간창의는 이렇게도 써 볼 수 있습니다.

인간창의 = 형식조작 × 의미조작

가만히 생각해 보면 '토론'이라는 것이 가능하다는 것 자체가 '동일한 형식을 다르게 해석하는 사람들이 있다'는 것을 전제한 것입니다. 한 반에 모인 학생들에게 똑같은 신문 기사를 읽게 한 후 찬반으로 나누어 토론을 시킬 수 있다는 것은 동일한 형식에 다른 의미를 부여할 수 있다는 것과, 의도에 따라 의견을 조작할 수 있다는 것을 전제한 것입니다. 변호사들이 하나의 사건을 두고 다툴 수 있는 것, 비슷한 맥락의 사건이 판사에 따라 다르게 판결날 수 있는 것도 의미를 조작할 수 있기 때문입니다. 사회과학이 어려운 이유 중 하나는 형식변이보다 의미변이의 규칙성을 찾는 것이 더 어렵기 때문일 것입니다. 이것은 의미라는 것이 연결을 달리함으로써 무한히 다른 의미를 만들어 낼 수 있기 때문인데, 이에 대해서는 뒤에서 좀 더 살펴보겠습니다.

인간, 형식을 조작하다

자연 상태의 정보를 적극적으로 조작할 수 있는 생명체는 그리 많지 않습니다. 그러나 인간은 자연의 형식을 조작하는 데 달인입니다. 인간이라는 존재는 밥먹듯이 정보를 조작합니다.

육종이 대표적입니다. 요즈음 식탁에 오르는 야채나 과일은 자연상태 그대로의 것일 가능성이 매우 낮습니다. 인간의 의도에 따라 더 맛있고, 더 크고, 더 병충해에 강하고, 더 예쁘게 생긴 것들로 거르고 거른 것입니다. 우리가 즐겨 먹는 소, 닭, 돼지 역시 기르기 쉽고 인간의 입맛에 더 맛있는 품종으로 인위적으로 조작된 것들입니다. 강아지나 고양이와 같은 애완동물들도 인간들의 미적 감각을 만족시키는 외모가 나올 때까지 조작을 가합니다.

수명도 '형식의 조작'이라는 관점에서 이해할 수 있습니다. 예를 들어 성충이 된 후에 길어야 며칠 정도밖에 살지 못하는 하루살이의 수명이 갑자기 늘어나는 일은 거의 기대할 수 없습니다. 하루살이에게는 자연적으로 발생하는 변이에 따라 우연히 수명이 길어지는 것을 제외하고는 다른 해법이 없습니다. 하루살이가 오래 살고 싶다는 '의도'를 담아 연구실을 만들고 연구원을 모집해서 노화에 관련된 유전자를 찾아나서는 일이 벌어질 가능성은 매우 낮다는 얘기입니다. 그러나 인간의 경우는 얘기가 완전히 달라집니다.

인간은 아주 오래전부터 우리의 생존을 위협하는 질병이나 노화를 극복하고자 노력했습니다. 질병과 싸워 이겨 조금이라도 더 오래 살고자 하는 인간의 '의도'는 의학이나 생물학 등의 학문을 통해서 실증적이면서도 치밀한 지식체계로 누적되었고, 인간은 그 결과로 전염병이나 손상된 장기를 치료하는 데 있어 엄청난 성공을 거두어 낼 수

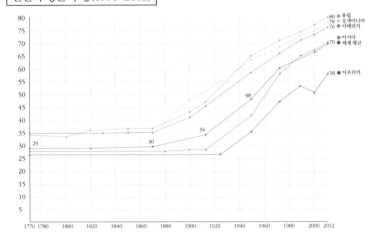

인간의 평균 수명(1770-2012)

Figure 14. 인간의 평균 수명 추이. 최근 1백여 년 사이에 2배 이상 증가했으며, 앞으로 더 증가할 것으로 예상된다.

있었습니다. 의도를 갖고 자연의 정보, 즉 생명의 형식을 조작하는 것입니다.

이런 의도들이 종합된 결과 최근 1백여 년 사이에 인간의 기대 수명은 대략 35세에서 70세 이상으로 2배 이상 증가했습니다. 여기서 그치지 않습니다. 지금 인간들은 병이 들고 난 다음에 치료하는 방식이 아니라, 아예 늙지 않는 법에 대해 연구하고 있습니다. 2013년에 구글의 공동 창업자인 세르게이 브린Sergey Brin과 래리 페이지Larry Page가 설립한 바이오 기업 칼리코Calico: California Life Company는 노화의 비밀을 밝혀내는 것을 목표로 무려 15억 달러, 우리 돈 약 1조 8천억 원을 투자하기로 결정했습니다. 게다가 이들이 내세운 기대 수명은 무려 5백살입니다. 인간은 이처럼 자연이 우리에게 부여한 생명 형식을 조작

함으로써 수명을 극적으로 늘려가고 있습니다. 플라스틱, 합금, 인공 피부와 같은 인공물질 역시 정보 형식에 대한 조작으로 이해할 수 있습니다.

형식조작의 사례를 하나만 더 보겠습니다. 바로 건축과 토목입니다. 대부분의 생명체는 자연이 빚어놓은 형식에 '적응'하며 살아갑니다. 산이 솟아 있으면 솟아 있는 대로, 물이 흐르면 물이 흐르는 대로 적응하기 마련입니다. 그런데 인간은 그렇지 않습니다. 자연을 개간합니다. 산을 깎고 물의 방향을 바꿉니다. 자연의 형식을 자신의 의도를 담아 조작하곤 합니다. 인간은 '적응하는 동물'이 아니라 '조작하여 적응하는 동물'입니다. 전자가 진화적이라면, 후자는 창의적입니다.

인간은 이처럼 진화적 특징을 갖는 동시에 창의적 특징을 갖는 존재로 분기했습니다. 인간이 자연의 형식을 조작하고, 인공의 형식을 만들고, 그 모든 형식에 의미를 부여하고, 의미를 조작하는 것은 바로 '인간'의 생존율을 높이기 위함입니다.

우리가 '문화'라고 부르는 것은, 자연상태의 정보를 인간의 의도에 따라 인간의 생존에 유리한 방식으로 형식을 조작하고 의미를 부여한 것의 총체입니다.

창의에는 있고 진화에는 없는 것

지금부터는 창의가 가진 특징을 좀 더 명확하게 드러내기 위해 진화와 창의를 비교할 것입니다. 어느 하나에는 있고 다른 하나에는 없다면 그것이야말로 이 둘을 가르는 특징일 것입니다. 이것을 찾기 위해 앞에서 내린 진화와 창의의 정의를 떠올려 주시기 바랍니다. 진화는 형식변이였고, 창의는 형식과 의미의 복합변이였습니다.

창의에서 진화를 빼고 나면 의미변이가 남습니다. 결국 진화에는 없고 창의에만 있는 것은 '의미변이' 입니다. 그렇다면 의미변이를 구성하는 요인에는 어떤 것들이 있는가, 이것을 찾아내면 될 일입니다. 이 책에서는 그에 대한 답으로 연결, 추상, 예측, 의미, 감정, 가상, 이름이라는 일곱 개의 키워드를 제시합니다.

연결

진화가 '반응'을 통해서 작동한다면 창의는 '연결'을 통해 작동합니다. '연결'은 너무나도 흔해 빠진 키워드이기 때문에 그 중요성

이 간과될 수 있습니다. 그러나 진화적 만들기의 특징인 '반응'과 대비시키는 순간, '연결'이라는 만들기 방법의 특징은 너무나도 선명하게 드러납니다. '연결'이라는 만들기 방법이 등장하지 않았다면 이 세상에는 의미도, 감정도, 이름도 등장하지 않았을 것입니다.

진화적 만들기가 실행되기 위한 전제조건이 있습니다. 정보와 정보가 직접 만나야됩니다. 만나서 '반응'해야 합니다. 정보와 정보, 즉 형식과 형식이 직접 만나서 반응하여 다른 형식 또는 다른 상태로 전환되는 것, 이것이 바로 진화적 만들기입니다.

예를 들어 수소 2개와 산소 1개가 반응하면 물이라는 하나의 정보로 변환됩니다. 정자라는 정보와 난자라는 정보가 만나서 반응하면 수정란이라는 하나의 정보로 변환됩니다. 이처럼 반응은 물리적인 것이며 '상태의 변환' 입니다. 그것은 규칙에 따라 이루어지며 그래서 형식적입니다.

물질들이 반응한 결과 우주와 생명이 만들어졌습니다. 물이 흐르고, 구름이 떠다니고, 비가 내리고, 화산이 터지고, 지진이 나는 것 역시도 물질들이 반응하기 때문입니다. 식물이 광합성을 하고 동물이 음식물을 소화시키는 것 역시도 물질들이 반응하기 때문입니다. 이 모든 반응의 핵심은 정보의 '상태 변환'입니다.

반면에 문화는 반응만으로 설명할 수 없습니다. 문화를 만들어 낸 근본 재료를 언어라고 할 때, 반응이라는 만들기 방법만으로 언어가 만들어진 과정을 설명할 수 없습니다. 물질들을 아무리 반응시켜도 언어가 만들어지지는 않기 때문입니다. 언어는 연결을 통해서 만들어졌습니다. 이것이 핵심입니다. 창의라는 만들기 방법에 의해 출력된 문화를 설명하기 위해서 필요한 핵심 키워드는 바로 '연결' 입니다.

연결은 반응과는 완전히 다른 특징을 보입니다. 연결은 정보와 정보의 직접 반응이 아닙니다. 반응시키지 않기 때문에 각각의 정보가 갖고 있는 상태를 변화시키지도 않습니다. 창의에서 말하는 연결은 점과 점을 합쳐서 새로운 점을 만들어 내는 것이 절대로 아닙니다. 창의는 점과 점을 그대로 둡니다. 다만 점과 점 사이에 '선'을 하나 '추가'시킵니다. 이것은 대단한 도약이고 혁명적 분기입니다. 반응하지 않고서도 그저 연결하는 것만으로 '선'이라는 새로운 정보를 만들어냈기 때문입니다. 창의는 '점'에 있지 않고 '선'에 있습니다.

창의에서 일어나는 '연결'이 정보의 상태를 변환시키지 않는다는 것이 시사하는 바는 실로 어마어마합니다. 창의적 만들기가 물리적인 것이 아니라는 것을 뜻하기 때문입니다. 그래서 연결은 실재가 아닌 가상이며, 그 가상은 '점'이 아닌 '선'에 존재합니다. 선은 언제라도 끊어 버릴 수 있고, 언제라도 다른 점으로 연결을 바꿀 수도 있습니다. 점은 형식이고 실재이지만, 선은 의미이고 가상입니다. 연결은 반응보다 유연합니다. 반응은 규칙이지만 연결은 임의적 약속입니다. 그래서 창의가 진화보다 유연합니다. 그래서 예술이 유연해 보이는 것입니다.

추상

창의에서 말하는 '연결'이 일어나기 위해서 필요한 전제조건이 있습니다. 그것은 바로 추상입니다. 창의에서 정보 그 자체는 연결의 재료가 될 수 없습니다. 정보 그 자체는 반응의 재료입니다. 연결의 재료가 될 수 있는 것은 그 정보가 갖고 있는 추상성입니다. 연결은

'물리적 실체를 가진 정보'들 사이에서 일어나는 것이 아닙니다. 연결은 언제나 '추상화된 개념'들 사이에서 일어납니다.

물리적 실체를 가진 원자들이 만나면 반응합니다. 그러나 원자들이 반응했다고 해서 창의가 되는 것은 아닙니다. 반면에 원자를 추상해서 원자모형을 만들면 이때부터 창의할 수 있습니다. 분자들이 만나면 반응합니다. 그러나 분자들이 반응했다고 해서 창의가 되는 것은 아닙니다. 반면에 분자를 추상해서 분자모형을 만들면 이때부터 창의할 수 있습니다.

줄을 튕기면 소리가 납니다. 이것은 반응입니다. 줄을 아무리 튕겨도 창의가 되지는 않습니다. 그러나 소리에 대한 특징을 추상해서 음계를 만들고 화성학을 구축하면, 소리에 대한 간격을 추상해서 리듬을 만들면 이때부터 창의할 수 있습니다.

돈을 벌기 위해 물건을 하나하나 팔려고 하면 힘들지만, 돈 버는 방법을 추상해서 비즈니스 모델을 만들면 이때부터 좀 더 큰 돈을 벌 가능성이 열립니다. 추상해야 창의할 수 있습니다.

그러나 진화는 추상하지 않습니다. 진화는 정보에 반응하며 오히려 구체화합니다. 그러나 창의는 다릅니다. 정보와 정보를 반응시킨다고 해서 창의되는 것은 아닙니다. 창의하기 위해서는 정보가 가진 특징을 추상해야만 합니다. 연결되는 것은 정보와 정보 그 자체가 아니라 정보가 가진 추상성이기 때문입니다. 창의에서 뇌가 중요한 이유는 이 추상화 작업을 뇌가 담당하기 때문입니다.

스티브 잡스Steve Jobs가 연결한 것은 컴퓨터가 가진 추상성과 전화기가 가진 추상성입니다. 스티브 잡스가 연결한 것은 개념이지 실체가 아닙니다. 창의하기 위해서는 스티브 잡스처럼 추상화해야 합니다.

그런데 가만히 생각해 보면 너무나도 놀라운 사실을 마주하게 됩니다. 인간이라면 거의 모두가 아무런 어려움 없이 일상 언어 생활을 영위하고 있는데, 언어 생활을 성공적으로 수행하기 위해서 요구되는 전제조건이 바로 정보의 추상화입니다. 말하고, 듣고, 쓰고, 읽기 위해서는 먼저 정보를 추상해야 합니다. 이 글을 읽고 있는 여러분 역시 이미 한글의 형태를 추상했기 때문에 이 책에 인쇄된 글자들을 읽을 수 있습니다. 알고 보면 인간이라는 존재는 추상의 귀재입니다.

'달'에 대해서 생각해 보겠습니다. 달은 하늘에 떠 있는 물체입니다. 우리는 이것을 가리켜 '달'이라고 발음합니다. 소리 내어 발음해 보시기 바랍니다. 그리고 옆에 있는 친구에게도 소리 내어 발음해 보라고 해보시기 바랍니다. 어떤가요? 여러분과 친구가 낸 소리는 정확하게 동일한 소리였나요? 그렇지 않습니다. 분명히 '달'이라고 들리기는 하지만 음역대도 다르고 음색도 다릅니다. 그것은 절대로 동일한 소리가 아닙니다. 만약 한 마을에 1만 명이 산다고 했을 때, 이 사람들이 '달'이라고 발음한 소리를 녹음해서 파형을 확인하면 단 1개도 겹치지 않고 1만 개의 서로 다른 파형이 만들어질 것입니다. 그런데도 인간들은 1만 개의 서로 다른 소리를 '달'이라는 하나의 소리로 인지합니다. 정보를 추상화했기 때문입니다.

이처럼 서로 다르게 보이는 정보들 사이에서 다름을 제거하고 공통 특징을 추출해 내는 것이 추상입니다. 패턴 찾기라고 할 수도 있습니다. 1만 개의 서로 다른 음파에서 다름을 제거하고 그 소리들 사이의 공통의 특징을 찾아낼 수 있기에 우리들은 비로소 '달'이라는 하나의 소리를 공유할 수 있습니다. 만일 인간의 뇌에서 정보의 추상화가 이루어지지 않는다면, 그래서 추상화된 패턴을 공유할 수 없다

면, 인간에게 언어는 존재할 수 없습니다. 우리는 결국 1만 개의 서로 다른 소리를 내다가 끝났을 것입니다.

이번에는 달의 모습에 대해서 생각해 보겠습니다. 우리가 '달'이라고 부르는 물체는 하늘에 떠 있습니다. 그런데 가만히 생각해 보면 놀라운 사실을 또 한 번 마주하게 됩니다. 우리가 '달'이라고 부르는 그 물체의 모습은 단 한 번도 똑같은 적이 없기 때문입니다. 오늘과 어제가 다르고 오늘과 내일이 다릅니다. 한 시간 전과 지금이 다르고 초저녁과 한밤중이 다릅니다. 그럼에도 불구하고 그 수많은 다른 모습을 '달'이라는 단 하나의 소리(기호)로 묶어 버렸습니다. 이것이 추상입니다. 달이 갖고 있는 형태적 특징을 추상화한 것입니다. 이렇게 정보가 추상화되고 나면, 언제 어디서 그 물체를 보더라도 그 물체가 추상화된 특징에 부합하는 한, 그 물체는 달이 됩니다.

문자도 마찬가지입니다. 그림 15에는 우리가 3이라고 읽는 숫자가 6개 쓰여 있습니다만, 그 모양은 제각각입니다. 이것을 같은 숫자

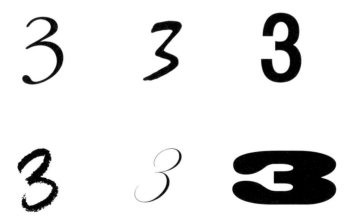

Figure 15. 서로 다르게 생긴 이미지를 모두 숫자 '3'으로 알아본다.

로 읽어야 할 이유는 어디에도 없습니다. 그러나 우리는 다른 모양의 그림 6개를 모두 숫자 '3'이라고 읽습니다. 우리가 읽는 것은 각각의 그림이 아니고 3이라는 숫자가 가진 패턴이기 때문입니다. 우리의 뇌가 숫자 3이 가진 특징을 추상화해서 저장해 두었다가, 다음에 어떤 숫자를 보았을 때 동일한 패턴이 발견되면 그 숫자를 '3'으로 읽습니다. 여러분이 친구의 악필을 읽을 수 있는 것 역시도 이미 정보를 추상해서 뇌에 저장해 두었기 때문입니다.

우리의 뇌는 이렇게 세상 만물을 추상해서 저장합니다. 엄청나게 경제적인 정보 저장법입니다. 벌, 꽃, 말, 호랑이, 민주주의, 공산주의, 종이화폐, 가상화폐 등을 구분하고 알아볼 수 있는 것은 여러분이 이미 이 개념들을 추상화하는 데 성공했다는 것을 뜻합니다. 고로 여러분 모두는 이미 창의할 준비가 되었습니다.

진화는 추상하지 않습니다. 물질들은 정보의 상태를 이리저리 전환하면서 구체적인 사례를 끊임없이 만들어내기만 할 뿐 그 모든 것을 관통하는 추상성을 이끌어 내지 않습니다. 그 사례들로부터 추상하는 것은 인간의 뇌입니다. 인간은 추상하기 때문에 자연의 원리를 문화적으로 이용할 수 있습니다. 무언가에 대해서 제대로 추상해 낼 때마다 학문과 예술과 산업이 도약합니다.

최근에 회자되고 있는 인공지능 역시 제대로 된 추상이 이끌어 낸 쾌거입니다. 딥러닝 알고리즘의 성능이 전에 없이 향상된 것은 이를 개발한 학자들이 '인간이 추상하는 프로세스'를 제대로 추상화해서 기계적으로 구현했기 때문입니다. 알파고는 '바둑에서 이기는 법'을 추상한 것입니다.

이제 기계가 창의의 속성 중 일부를 실현할 수 있다는 것은 명백

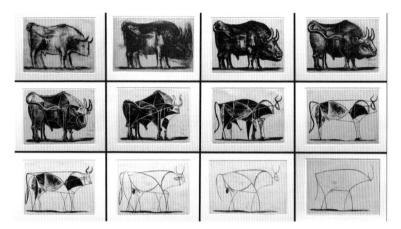

Figure 16. 피카소의 황소 연작. 추상화 과정을 잘 보여준다. 추상은 정보의 저장 측면에서 엄청나게 경제적이다.

해졌습니다. 특히 추상하는 능력에 있어 인간을 압도할 것이라는 증거는 여기저기서 쏟아져 나오고 있습니다. 창의가 가진 여러가지 속성 중에서 인간이 기계에게 가장 먼저 위임하게 될 것은 무엇이냐고 묻는다면, 그것은 바로 추상이 될 것입니다.

예측

추상화를 통해 우리는 예측할 수 있게 되었습니다. 자연 물질들은 예측하지 않습니다. 그러나 자연의 물질이 모여서 만들어진 동물의 뇌는 많은 것을 예측합니다. 뇌는 패턴을 찾아내고, 예측 모형을 만들고, 그에 따라 미래를 예측하거나 최적의 정보를 선택합니다.

빅뱅이 일어나던 그 순간, 빅뱅은 오늘날의 우주가 이런 모습이

될 것이라고 예측하지 않았습니다. 정확하게 알 수는 없지만, 규칙은 있었으되 그 규칙에 따라 어떤 세계가 만들어질 것인지에 대해서 완벽한 예측을 한 것 같지는 않습니다. 그저 사건이 일어나고 물질들이 반응하다 보니 오늘날의 우주가 만들어졌습니다. 생명도 마찬가지입니다. 최초의 생명이 만들어졌을 때, 오늘날의 생명체들이 만들어질 것을 예측한 것은 아닙니다.

이에 비해 동물의 뇌는 패턴을 학습하고 그에 따라 예측합니다. 우리가 걸을 수 있는 것도 예측하기 때문입니다. 왼발을 땅에 딛고 오른 발을 내딛을 때도, 우리는 의식하지 못하지만, 발을 얼만큼 들어올려 어느 지점에 내려놓으면 넘어지지 않을지에 대해 예측을 하고 그에 따라 움직인 것입니다. 인간은 그야말로 예측의 화신입니다. 이에 대해서는 '예측과 창의'에서 좀 더 자세하게 다루겠습니다.

예측이 갖는 장점은 분명합니다. 제대로 예측하기만 한다면 경우의 수를 다 실행하지 않고서도 최적의 선택을 할 수 있습니다. 예측은 선택의 최적화를 위한 도구입니다. 그래서 예측은 창의를 가속시킵니다. 그런데 그 예측을 기계에게 맡길 수 있는 시대가 되었으니, 창의의 속도는 가늠할 수도 없을 만큼 빨라질 것입니다.

예측하지 않는 자연이 택한 방법은 무한대의 양을 만들어 내는 것입니다. 생명의 진화가 좋은 예입니다. DNA를 생존시킬 수 있는 최적화된 방법을 찾는 것이 아니라, 그런 고민을 하지 않고서도 DNA를 살아남게 할 수 있을 정도의 엄청난 양의 복제와 변이를 만들어 내는 전략입니다. '일단 많이 쏟아내면 그중 어느 것은 살아남겠지'라는 고비용 전략입니다.

이에 비해 인간은 예측을 통한 최적 정보를 생산하는 전략을 택

했습니다. 뇌가 하는 일이 이것입니다. 인간은 '예측없이 양으로 승부를 보던 진화적 세계'를 벗어나 '최적의 정보를 예측하여 최적의 상태를 유지하는 탈진화적 세계'로 들어섰습니다.

인간은 유전자 기반의 진화적 운영체제와 뇌 기반의 탈진화적 운영체제가 동시에 탑재된 기묘한 존재입니다. 인간 세계가 모순으로 가득찬 이유는 바로 이것, 원리가 다른 두 개의 운영시스템이 하나의 개체 안에서 작동되기 때문일지도 모릅니다.

의미

의미는 창의의 핵심 중 핵심입니다. 창의에는 있고 진화에는 없는 것을 딱 하나만 이야기하라고 하면, 그것은 의미여야만 합니다. 그렇다면 의미는 도대체 어떻게 만들어진 것일까요? 앞에서 '연결'과 '추상'에 대해 이야기한 것은 바로 '의미'가 만들어진 과정을 설명하기 위함이었습니다. 의미는 '추상화된 정보들의 연결'을 통해 만들어집니다. 의미는 연결을 통해 만들어지기 때문에 점이 아니라 선에 존재하며, 그래서 가상입니다.

앞서 살펴본 '달'의 사례로 돌아가 보겠습니다. 우리는 인간이라는 존재가 '달'이라고 말할 때의 소리 특징과 '달'이라는 물체가 갖는 형태 특징을 추상한다는 것을 확인했습니다. 그렇다면 '달'이 갖고 있는 의미는 어디에 존재할까요? 국어사전에 나오는 '햇빛을 반사하여 밤에 밝은 빛을 내는 물체'라는 의미는 도대체 어디에 존재할까요? 그것은 소리의 추상성에 담겨 있을까요? 아니면 형태의 추상성에 담겨 있을까요? 어느 한쪽도 아닙니다. 의미는 소리의 추상성과 형태

57

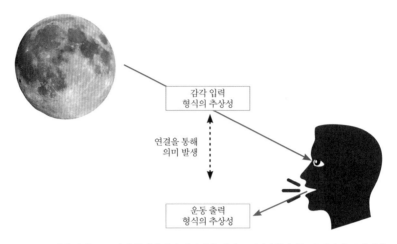

Figure 17. 의미 발생 구조. 달의 형태가 감각 입력된다. 성대를 통해 '달'이라는 음성이 운동 출력된다. 달이 가진 '시각 입력 형식의 추상성'과 '달'이라는 소리가 가진 '운동 출력 형식의 추상성'의 연결을 통해 의미가 발생한다. 실선은 형식, 점선은 의미를 나타낸다.

의 추상성 사이를 잇는 '선' 위에 존재합니다. 이때의 선 역시 실재가 아닌 가상이며, 그래서 의미는 가상입니다.

이를 확인하는 것은 어렵지 않습니다. 실제로 '달'이라고 소리를 내보시기 바랍니다. 주변의 친구들 1만 명을 불러모아 '달'이라고 소리를 내보시기 바랍니다. 의미가 발생될까요? 그렇지 않습니다. 그저 소리가 울려퍼질 뿐입니다.

이번에는 1만 명의 친구들과 함께 달을 바라보기만 해보시기 바랍니다. 달의 형태적 특징이 추상화되었습니다. 그렇다고 의미가 발생될까요? 절대로 그렇지 않습니다. 그저 하늘에 떠 있는 어떤 물체의 형태적 추상성을 알게 되었을 뿐입니다.

자, 이번에는 달을 바라보면서 '달'이라고 소리 내보시기 바랍니

다. 어떤가요? 의미가 발생되었나요? 그렇습니다. 의미는 이제야 비로소 발생되었습니다. 의미는 하나의 대상에 대해서 두 가지 이상의 정보가 추상화되어 '연결'될 때에 비로소 만들어집니다. 달의 경우에는 소리의 추상성과 형태의 추상성을 연결하자 의미가 발생되었습니다.

지금부터가 매우 중요합니다. 위의 사례를 통해 의미가 어떻게 만들어지는가에 대한 일반론을 뽑아낼 수 있기 때문입니다. 의미는 하나의 대상에 대해 '감각기관으로 입력되는 정보를 추상화한 것'과 '그에 대응하여 출력되는 음성 정보를 추상화한 것'의 '연결'을 통해 만들어집니다. 동일한 대상에 대한 입력정보와 출력정보의 '연결'이 바로 '의미'입니다. 달의 사례에서 대상은 '달'이었고, 입력정보는 달의 시각 형식였으며, 출력정보는 '달'이라는 음성 형식이었습니다. 이처럼 의미는 오직 '추상화된 입력정보'와 '추상화된 출력정보'의 '연결선상'에만 존재합니다.

인간의 경우 오감이라고 부르는 감각기관을 통해 정보를 입력받습니다. 반면에 의미와 관련된 정보 출력기관은 성대, 손, 얼굴의 세 가지라고 할 수 있습니다. 입력 정보를 성대가 출력하는 정보와 짝지을 경우 음성언어가 만들어지고, 손의 움직임이 출력하는 정보와 짝지을 경우 수화나 제스처가 만들어지고, 얼굴 근육의 움직임이 출력하는 정보와 짝지을 경우 감정이 표현됩니다. 이제 우리는 여기서 의미가 만들어지는 과정을 다시 한 번 일반화할 수 있습니다.

의미를 만드는 데 있어서 정보의 출력이라는 것은 결국 '운동 출력'으로 요약됩니다. 성대도 손도 얼굴도 모두 근육의 움직임에 따라 정보를 출력합니다. 따지고 보니 현재 수준에서 인간이 정보를 출력할 수 있는 유일한 방법은 근육을 운동시키는 것뿐입니다.

말을 하거나 노래를 하기 위해서는 성대의 근육을 운동시켜야 하고, 그림을 그리기 위해서는 붓을 잡은 손을 운동시켜야 하고, 시나 소설을 쓰기 위해서도 펜을 잡은 손을 운동시켜야 하고, 대부분의 악기 연주를 하기 위해서도 손을 움직여야 합니다. 슬픔, 기쁨, 분노, 역겨움 같은 감정이 표현되는 곳은 얼굴인데, 감정을 표현하기 위해서도 얼굴 근육을 운동시켜야 합니다. 우리가 '눈빛'이라고 부르는 알쏭달쏭한 감정표현마저도 눈 주변의 근육이 운동한 결과라고 볼 수 있습니다.

이처럼 의미는 '감각 입력 형식의 추상성'과 '운동 출력 형식의 추상성'의 '연결'을 통해 만들어집니다. 이때 '성대'를 통해 만들어지는 '운동 출력 형식의 추상성'이 곧 '음성 언어'입니다. 따라서 의미가 만들어지는 순간과 음성 언어가 만들어지는 순간은 하나였어야 한다는 추정에 이르게 됩니다. 이처럼 의미는 형식과 무관한 것이 아니라 오히려 형식 없이는 존재할 수 없는 운명을 타고났습니다.

의미 = (감각 입력 형식의 추상성) ⟶ (운동 출력 형식의 추상성)

흔히들 예술은 감정적인emotional 것이라고 표현합니다. 이 말은 틀리지 않습니다. 그러나 감정적인 것을 형식적인 것과 무관하다고 생각한다면, 이것은 철저하게 틀린 것입니다. 감정은 형식을 떠나서는 아예 존재 자체가 불가능합니다. 감정과 의미는 형식이 있기에 존재할 수 있습니다.

의미가 만들어지는 과정에서 뇌는 역시나 핵심적 역할을 수행합

니다. 정보를 추상하는 일을 수행할 뿐만아니라 입력 정보와 출력 정보 간의 연결을 통해 만들어진 의미를 '기억'하는 일도 담당합니다. 기억된 의미는 가상이지만, 가상의 의미를 기억하기 위해 뇌에서 일어나는 프로세스는 물리적 실재라는 점이 정말로 묘한 기분을 자아냅니다. 뇌는 가상과 실재가 교차하는 공간입니다.

의미를 이해하는 데 있어 중요한 키워드가 하나 더 있습니다. 그것은 약속입니다. 의미는 약속을 공유한 집단 내부에서만 기능합니다. 여러분과 1만 명의 친구들이 '달'이라는 소리를 '달'이라는 형태에 연결하기로 약속함으로써, 여러분들 사이에서만 의미가 성립하며 그래서 사회적인 것입니다.

의미가 약속을 통해 만들어진다는 것은 외국어를 떠올리면 좀 더 쉽게 이해할 수 있습니다. 'moon'이라는 영어 단어 역시도 우리가 '달'이라고 부르는 물체에 연결되어 있습니다. 그래서 영어를 사용하는 사람들 사이에서 'moon'은 의미를 갖습니다. 그러나 영어를 모르는 사람들에게 'moon'이라는 글자는 그저 그림에 불과합니다. 'moon'이라는 글자를 '달이라는 물체'에 연결하기로 약속했다는 것을 모르기 때문입니다. 마찬가지로 중국어를 모르는 사람에게 '月'이라는 글자 역시도 그림에 불과할 뿐 의미를 갖지 않습니다. 이해가 잘 가지 않으신다면, 아래의 그림을 보시기 바랍니다.

<div dir="rtl">القمر</div>

위 그림에서 어떤 의미를 찾으셨는지요? 한국에 살고 있는 우리에겐 아무 의미도 없는 그림일 수 있지만, 아랍권에 사는 사람들에게

이 그림은 문자이며, '달'이라는 의미를 갖습니다. 그쪽에 사는 사람들이 저렇게 생긴 글자의 형식을 달에 연결시키기로 약속했기 때문입니다.

결국 아기들이 모국어를 배우는 과정은 그 사회에 속한 선조들이 이미 연결해 놓은 '연결 집합'을 기억하는 과정입니다. 또한 외국어를 배운다는 것은 다른 사회에 속한 사람들이 만들어 놓은 연결 집합을 기억하는 과정입니다. 오늘을 사는 우리들은 선조들이 연결해 놓은 연결 집합을 승계해서 사용하고 있을 뿐입니다.

외국어를 많이 구사할수록 동일한 사물에 연결된 여러 개의 음성 정보를 기억해야 합니다. 예를 들어 한국어, 영어, 중국어, 일본어를 구사할 줄 아는 사람은 '햇빛을 반사하여 밤에 밝은 빛을 내는 커다란 물체'를 '달, moon, 月, つき'와 연결해서 기억해야 합니다. '달, moon, 月, つき'라는 기호 자체에 '절대적 의미'가 담겨 있는 것이 아니라 이 기호들을 우리가 '달'이라고 부르는 물체에 '연결'하기로 '약속'함으로써 약속에 동의한 사람들 사이에서만 '의미'가 발생됩니다.

아룻퓬벙낫뒈로

독자 여러분과 저 사이에도 우리만의 연결을 통해 의미를 만들어 낼 수 있습니다. '아룻퓬벙낫뒈로'라는 소리는 어떤 의미를 갖고 있을까요? 분명 읽을수도 있고 소리를 낼 수도 있지만 의미를 찾는데에는 실패했을 것입니다. 이 소리는 어디에도 연결되어 있지 않기 때문입니다. 그런데 만일 저와 여러분들 사이에 이 소리를 '달'에 연결하기로 '약속'한다면 어떻게 될까요? 그리고 이것을 우리들 만의

암호로 사용하기로 약속한다면 어떻게 될까요? 합의가 이루어지는 순간부터 '아룻퓸벙낫뒈로'라는 소리는 의미를 갖게 됩니다. 지금 이 순간부터 여러분과 저에게 '아룻퓸벙낫뒈로'도 달이 됩니다.

여기서 한발 더 나아가 앞에서 했던 약속을 파기하고 약속을 변경하면 어떻게 될까요? 달 대신에 '춤추라'는 명령어에 연결하기로 약속하면 어떻게 될까요? 이때부터 '아룻퓸벙낫뒈로'는 춤을 추라는 명령의 의미를 갖게 됩니다. 같은 기호이지만 무엇과 연결시키기로 약속했느냐에 따라 의미는 달라집니다. 만일 이 책을 읽은 분들 중에 저와 우연히 마주치는 분이 있다면, 저에게 '아룻퓸벙낫뒈로'라고 외쳐주시기 바랍니다. 그럼 제가 그 자리에서 춤을 춤으로써 의미가 연결에 대한 약속을 통해 작동한다는 것을 증명해 보이겠습니다.

감정

감정 역시 의미의 일종이라 할 수 있습니다. 감정도 '연결'과 '추상'에 의해 작동되기 때문입니다. 감정은 주체와 대상의 '사이'에 존재한다는 측면에서 '연결'의 속성을 갖고 있으며, 이때의 대상은 실재가 아닌 가상이어도 된다는 측면에서 '추상'의 속성을 갖고 있습니다.

호랑이에 대한 두려움은 내 앞에 나타난 호랑이와 나 '사이'에만 존재합니다. 두려움은 호랑이에게 내재되어 있지도, 내가 갖고 있지도 않습니다. 나와 호랑이 '사이'에만 존재합니다. 또 두려움은 내가 주체이고 호랑이가 대상일 때만 유효합니다. 호랑이가 주체이고 내가 대상인 상황에서 호랑이와 나의 연결선상에 두려움은 생겨나지 않습니다. 이 경우에는 '먹잇감'이라는 전혀 다른 의미가 만들어집니다.

나의 몸이 병들어갈 때도 두려움이 생깁니다. 병 자체에 두려움이 깃들어 있는 것이 아닙니다. 두려움은 병들어 간다는 사건과 나 '사이'에 존재합니다. 또한 우리가 두려워하는 것은 병균 그 자체라기보다는 죽음이라는 사건에 이르는 과정이 가진 추상성입니다.

두려움은 그 대상이 상상으로만 존재할 때도 만들어집니다. 호랑이가 나타날 것이라는 상상, 강도를 만날 것이라는 상상, 빚더미를 떠안게 될 것이라는 상상과 나 '사이'에 두려움이 존재할 수 있습니다. 감정이 만들어지기 위해 대상이 실체일 필요가 없는 것입니다. 감정은 '나'와 '대상이 가진 추상성', 그 '사이'에 만들어지는 '연결'입니다.

만일 위에서 살펴본 모든 경우에서 '사이'를 없애버리면 어떻게 될까요? 아무런 대상도 없고, 아무런 상상도 하지 않고, 아무런 사건도 일어나지 않는 상황에서 내가 존재하는 것만으로 두려움이라는 감정이 만들어질 수 있을까요? 그것은 불가능합니다.

아름다움은 나와 마돈나 '사이'에 존재합니다. 또한 아름다움은 내가 마돈나를 '보는 동안'이나 '상상하는 동안'에만 존재합니다. 나와 마돈나가 연결되는 동안에만 존재하고 그 '연결선상'에만 존재합니다. 이것은 마돈나에게도 마찬가지입니다. 마돈나 스스로도 자신의 모습을 보며 아름답다고 생각할지도 모릅니다. 이 경우에도 아름다움은 '마돈나 자신'과 '거울 속에 비친 마돈나' '사이'에만 존재합니다.

마돈나가 아름다운 것이 아닙니다. 거울 속에 비친 마돈나에도 아름다움은 담겨 있지 않습니다. 마돈나는 물질의 형식입니다. 형식은 아름답지 않습니다. 거기에는 어떤 가치도 어떤 의미도 담겨 있지 않습니다. 형식의 아름다움은 '그 형식'과 '그 형식을 감상하는 관찰자' '사이'에만 존재합니다. 그리고 그것은 실재가 아니라 가상입니

다. 주체와 대상 사이에만 존재하는 이 '연결'은, 언어를 제외한 무엇으로도 그 실재를 담아낼 수 없습니다.

　음악을 듣거나 그림을 보면서 느끼는 감정도 마찬가지입니다. 음악이나 미술 자체에 감정이 들어 있는 것이 아닙니다. 의미가 담겨 있는 것도 아닙니다. 예술감상에서 느껴지는 감정은 예술작품이 가진 형식과 그것을 감상하는 주체 '사이'에만 존재하며, 감상하는 동안 또는 상상하는 동안에만 한시적으로 존재합니다.

　장 3화음이 밝은 느낌이라거나 단 3화음이 어두운 느낌이라는 것, 파란색은 시원하고 빨간색은 덥다는 느낌은 그야말로 느낌일 뿐입니다. 이것은 가상입니다. 이 가상의 느낌은 소리의 파동이나 색의 파동에 내재되어 있는 것도 아니고, 시원하다 덥다라고 발음할 때 만들어지는 소리의 파동에 내재되어 있는 것도 아닙니다. 느낌은, 다시 말해 의미는 '청각 입력 – 음성 출력' 또는 '시각 입력 – 음성 출력'의 연결 사이에만 존재합니다.

　감정, 그중에서도 두려움, 혐오, 슬픔과 같이 기본 감정이라고 알려진 것들은 의미의 일종이기는 하지만 인간이 만들어 낸 의미는 아니라는 점에서 구별됩니다. '민주주의'는 인간이 만들어 낸 제도이자 의미이지만 '두려움'은 인간이 만든 것이 아닙니다. 그것은 진화적으로 만들어진 생존 본능에 가깝습니다. 그래서 다른 동물들과도 공유하고 있다고 알려져 있습니다.

　감정은 이런 측면에서 진화와 창의를 연결하는 중간자로 볼 수 있습니다. 진화가 감정을 만들었고 인간은 거기에 이름을 붙였습니다. 두려움이라는 감정은 언어가 없을 때도 존재했을 것입니다. '두려움'이라는 단어가 없다고 해서 호랑이가 두렵지 않을리는 만무합니

다. 아마도 인간은 언어를 갖게 된 후에 감정이 가진 추상성에 이름을 붙였을 것입니다. 이름을 붙이는 것이 얼마나 창의적인 행위인지에 대해서는 뒤에서 살펴보겠습니다.

가상

최근 가상 현실이라는 키워드가 떠오르고 있습니다. 덩달아 VR 헤드셋이나 VR 콘텐츠를 만드는 기업들 역시도 주목 받고 있습니다. 그러나 가상 현실은 어제 오늘의 일이 아닙니다. 아주 오래전, 의미가 만들어지던 그 순간이 바로 가상 현실이 만들어지는 순간이었습니다. 의미를 담아내는 언어라는 형식이 만들어지던 그 순간에 이미 가상과 현실의 경계는 허물어졌습니다.

언어는 소리의 형식이나 문자의 형식을 갖는다는 면에서는 실재이지만 그것이 의미라는 점에서는 가상입니다. 인간은 실재이면서 가상인 언어를 만들어 냄으로써 가상의 현실을 시뮬레이션 할 수 있게 되었습니다.

현실에서 호랑이를 마주치면 인간은 누구나 두려움을 느낍니다. 그래서 도망을 가거나 오줌을 지립니다. 이게 정상입니다. 그런데 언어가 만들어진 이후로 이상한 일들이 생기기 시작했습니다. 인간이 만든 언어 속에 등장하는 인물들은 현실 속 인물들과는 전혀 다른 특징을 보였습니다. 예를 들면 이렇습니다.

"철수는 호랑이를 두려워하지 않는다"

이것은 새빨간 거짓말입니다. 현실 속 철수는 당연히 호랑이가 두렵습니다. 철수는 두려움을 느껴야 정상입니다. 철수는 생존을 걱정하는 진화적 존재이기 때문입니다. 그러나 언어로 표현된 철수는 호랑이를 두려워하지 않습니다. 비정상입니다. 이것이 바로 창의적 철수입니다. 창의적 철수는 의미가 조작된 철수입니다. 인간은 언어를 조작함으로써 호랑이를 두려워하지 않는 '용기'를 가진 '가상'의 철수를 만들어 냈습니다.

'용기'라는 것은 의미로만 존재합니다. 이 세상 어디에도 실재하지 않습니다. '용기'는 언어의 세계에만 존재하는 가상입니다. 그러나 동시에 언어적으로 실재합니다. 소리와 문자라는 형식으로 존재하기 때문입니다. 언어라는 가상 세계에서 '용기있는 남자'에 대해 이미지 트레이닝을 한 철수는 다음 번에 호랑이를 만나면 용맹하게 맞서 싸웁니다. 결과는 물론 잡아먹히는 것입니다.

철수가 호랑이와 싸워서 이길 수 있는 방법은 '용기'가 아닙니다. 함께 싸울 수 있는 친구나 뾰족한 무기처럼 실재하는 것이 필요합니다. 그런데 재밌는 것은 실재하지 않는 용기를 실재한다고 믿음으로써 현실에서 어느 정도의 효과를 본다는 것입니다. 가상이 현실에 영향을 미칩니다. 실재로는 존재하지 않는 '가상의 용기'를 가지고 호랑이와 싸우면 잡아먹힐지라도 조금 더 길게 저항할 수 있습니다. 이 변화가 인간의 생존율을 높이는 데 상당한 기여를 했을 것입니다. 다시 한 번 말하지만, 가상이 현실에 영향을 미칩니다. 가상이 인간의 생존에 영향을 미칩니다. 그 대표적 사례가 바로 예술과 종교입니다.

예술은 가상입니다. 문학도, 영화도, 음악도, 미술도 모두 가상입니다. 사실 언어로 기술된 모든 것은 일단 가상이라고 의심해야 합니

다. 언어로 기술된 것은 어디까지가 현실이고 어디까지가 가상인지 구분하기조차 어렵습니다. 종교 경전들도 언어로 기록됐다는 점을 감안하면 여기서 자유로울 수는 없습니다.

'용'은 이 세상 어디에도 존재하지 않습니다. 그러나 '하늘로 솟아오르는 용'이라는 문장 속에서 용은 실재합니다. '천국에 살고 있던 용이 술을 먹고 너무 취해서 노상방뇨를 하다가 경찰에게 발각되어서 스마트폰으로 벌금을 납부하는 일'은 현실에서는 절대로 일어날 수 없지만 언어 속 세계에서 그런 일은 얼마든지 일어날 수 있습니다. 게다가 존재하지도 않는 가상의 동물이 현실 속의 나를 설명하는 하나의 상징으로 작용할 수도 있습니다. 저는 용띠입니다. 가상이 현실에 영향을 미쳤습니다.

문학만이 가상이 아닙니다. 문화가 인간에 의해 만들어진 것이고, 인간이 문화를 만들기 위해 사용한 근본 재료가 언어라면, 결국 인간이 만든 문화의 상당 부분은 가상일 수밖에 없습니다. 우리가 살아가는 현실의 상당 부분은 가상이며, 따라서 우리는 이미 가상 현실에 살고 있다고 보아도 무방합니다.

언어의 세계에서 실재는 중요하지 않습니다. 초록색 하늘, 위로 솟구쳐 오르는 폭포, 빛보다 빠른 총알, 사람보다 큰 바퀴벌레, 화성까지 연결된 콩나무 등 실재하지 않는 것들을 순식간에 만들어 낼 수 있습니다. 나는 대통령이 아니지만, "나는 대통령이 되었다"는 문장 속에서 나는 분명히 대통령입니다.

세상 천지 어디에도 천사는 없습니다. 그러나 "천사가 노래한다"는 문장 속에 천사는 분명히 존재합니다. 천국과 지옥을 실제로 본 사람은 없습니다. 그 어떤 사진작가도 아직 천국이나 지옥의 사진을 찍

지 못했습니다. 기차를 타도, 비행기를 타도, 자율주행차를 타도 그곳에 갈 수 없습니다. 지구상 어느 여행사도 천국 여행이나 지옥 여행 패키지를 팔지 않습니다. 그것이 실재하지 않기 때문입니다. 그러나 천국과 지옥에 관한 이야기 속에서 천국과 지옥은 실재합니다. 천국과 지옥에 관한 가상의 이야기는 지금껏 수많은 사람들의 현실에 영향을 미쳤으며 앞으로도 지대한 영향을 미칠 것입니다.

민주주의와 공산주의는 역사를 통해 인류가 분명히 경험한 것이지만 이것들의 물리적 실체는 존재하지 않습니다. 그럼에도 우리는 냉전시대를 경험했습니다. 우리가 경험한 것은 도대체 무엇일까요? 그것은 의미입니다. 민주주의와 공산주의에 대한 실체가 있다면 그것은 책 속에 있는 문자뿐입니다. 문자라는 형식이 유일한 실체입니다. 이렇듯 문자는 형식으로서는 실재이지만 의미로서는 가상입니다.

그렇다면 민주주의는 실재일까요? 가상일까요? 반반입니다. 그것은 의미를 경험한다는 면에서는 실재이지만 물리적 실체가 없다는 점에서는 가상입니다. 치킨이 양념 반 후라이드 반이라면, 창의는 형식 반 의미 반입니다. 그래서 창의라는 만들기 방법에 의해 출력된 인간이 살아가는 '문화적 세계'는 '실재 반 가상 반'입니다.

인류는 수많은 가상을 만들어 냄으로써 오늘에 이르렀습니다. 그런데 그것들의 공통점은 언어적 가상이라는 것입니다. 이에 비하면 최근 이슈가 되고 있는 VR은 조금 다른 방식의 가상입니다.

VR은 의미가 아니라 형식 그 자체를 만들어 내는 방식입니다. 조작된 형식을 통해 인간의 감각기관을 속이는 방식입니다. 감각기관이 실재인지 가상인지 구분할 수 없을 정도의 '가상의 형식'을 제시함으로써 그것을 실재로 인지하게 하는 방식입니다. 우리가 보고 있

는 현실도 가상이라는 말이 이제 조금 이해가 갑니다. 우리의 감각기관이 현실을 구성하는 데 필요한 수준의 감각적 해상도를 가진 정보가 가상으로 주어진다면, 인간은 그것 역시 현실로 인지할 것입니다.

이제 의미적으로만 존재했던 '하늘로 솟아오르는 용'이나 '노래하는 천사', '천국과 지옥'은 '시각 형식'으로도 실재하게 될 것입니다. VR을 가상 현실이라고 표현하는 것은 적절치 않습니다. 그것은 가상 현실이라기보다 또 하나의 현실로 우리 앞에 존재하게 될 것입니다. 그리고 그 숫자는 헤아릴 수도 없이 많아질 것입니다.

언어적 가상의 시대에서 우리의 뇌는 어떤 것이 진짜 '의미'인지를 가려내는 데 많은 힘을 소모했습니다. 종교, 철학, 윤리, 이데올로기, 이념 같은 것들이 대표적 증거입니다. 다가올 VR의 시대에는 어떤 것이 진짜 '형식'이냐를 가려내느라 많은 힘을 소모하게 될 것입니다. 지금 우리는 언어적으로 구축했던 의미적 가상의 세계가 감각적 실체를 갖는 VR의 세계로 전환되는 초입에 들어섰습니다.

이름

이름, 이것은 창의적 세계의 특징을 드러내는 결정적 개념입니다. 진화적 세계는 무명의 세계입니다. 그 어떤 것도 이름을 갖고 있지 않았습니다. 창의적 세계에 이르러 비로소 세상 만물은 이름을 얻게 되었습니다.

이름을 붙이는 것의 핵심은 '추상화'와 '가속화' 입니다. 이름을 붙이는 행위 그 자체가 추상화 작업이며, 추상화된 정보는 창의를 가속시킵니다.

이름의 중요성은 이름이 없다고 가정하면 너무나도 쉽게 깨닫게 됩니다. 호랑이라는 이름 없이 호랑이를 피하라고 경고할 수 있는 방법은 무엇일까요? 로켓이라는 이름 없이 로켓을 쏘아올릴 수 있는 방법은 무엇일까요? 이름은 창의의 시작과 끝입니다.

우리가 무엇을 배울 때 가장 먼저 하는 것이 바로 배움의 주제와 관련된 이름을 익히는 것입니다. 테니스를 배우기 위해서는 포핸드, 백핸드, 서브, 발리와 같은 것을 배워야 합니다. 이것을 배우지 않고 테니스를 치는 방법을 아는 사람은 없습니다. 포핸드 또는 서브 같은 단어는 동작의 추상성에 이름을 붙인 것입니다. 예를 들어 '팔을 아래에서 위로 대각선 방향으로 회전시켜 볼을 타격하는 동작'의 이름이 '포핸드'입니다.

이름을 붙임으로써 우리가 얻게 되는 이득이 바로 가속화입니다. 테니스를 배울 때 매번 "팔을 아래에서 위로 대각선 방향으로 회전시켜 볼을 타격하는 동작을 해보세요" 하는 것보다는 "포핸드 해보세요"라고 하는 것이 훨씬 경제적입니다. 이 경제성이 인간이 이룩한 모든 분야에 걸쳐, 지구에 살다 간 모든 인류에게 적용됐다고 생각해 보시기 바랍니다. 상상할 수조차 없는 막대한 이득입니다. 인간이 세상 만물에 이름을 붙인 것은 창의라는 자동차에 터보 엔진을 단 격입니다.

인간의 신체 부위별 이름이 붙여진 그림을 보신 적이 있으신지요? 정말이지 경악스럽기 그지없습니다. 그렇게 세세하게 해부를 해본 사람이 있다는 것도 신기하지만, 그 모든 부위가 이름을 갖고 있다는 것이 더 경악스럽습니다. 이렇게 하나하나 이름을 붙여두었기에 수술도 할 수 있고 치료도 할 수 있고 연구도 할 수 있습니다. 창의로 나아갈 수 있는 것입니다.

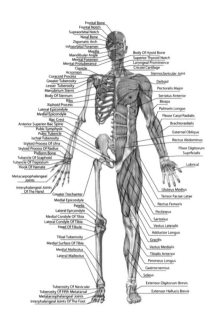

Figure 18.
신체에 붙여진 수많은 이름.

세부적인 부위로 들어가도 상황은 마찬가지입니다. 뇌를 확대한 그림에는 또 그만큼의 이름이 나열되어 있고, 세포를 확대한 그림에는 또 그만큼의 이름 뭉치들이 쏟아져 나오고, 염색체를 설명한 그림에도, 단백질을 설명한 그림에도 이름은 끝도 없이 이어집니다. 심지어는 특정 기능을 하는 유전자에도 이름을 붙여 놓았습니다. 그 유전자를 구성하는 분자들도 이름을 갖고 있고, 그 분자를 구성하는 원자들도 이름을 갖고 있고, 그 원자를 구성하는 물질들도 이름을 갖고 있습니다. 그 태초의 물질을 만들어 낸 사건에도 빅뱅이라는 이름을 붙여두었습니다. 정말이지 끝도 없이 이어지는 이름들의 퍼레이드입니다.

인간이 무엇인가를 공부할 수 있는 것은 누군가 그 모든 것에 이름을 붙여두었기 때문입니다. 공부한다는 것은 누군가가 먼저 붙여놓

은 이름을 이해하는 과정에 불과합니다. 창의는 공부 다음에 오는 것입니다. 일단은 공부해서 이름에 담긴 추상성을 파악한 다음에 그 추상성들끼리의 연결을 만들어 내고, 그 연결에 새로운 '이름'을 붙이는 것, 이것이 창의입니다. 공부도 창의도 이름 없이는 단 한 발자국도 앞으로 나갈 수 없습니다.

저작권료가 정말로 공평하고 유익하고 필요한 제도라면, 세상 만물에 이름을 붙인 사람들을 모조리 찾아내서 아낌없이 격려하고 경제적으로도 보상해야 합니다. 음악, 영화, 소설 등 작품 창작에 부여되는 저작권이나 기술 또는 상품에 부여되는 특허권은 저작권에 대한 너무 좁은 해석입니다. 사물, 사건, 상태, 현상, 개념은 물론이고 실재와 가상을 넘나들며 세상 모든 것에 이름을 붙이느라 수고한 우리 선조들의 저작권을 인정하고 그들의 노고에 감사해야 합니다. 여기까지 이렇게 빨리 도달한 것은 전부 그들이 이름이라는 '터보 엔진'을 수도 없이 달아준 덕분입니다.

이처럼 무엇엔가 이름을 붙이는 것보다 창의적인 행위를 찾는 것은 사실상 쉽지 않습니다. 그런데 이런 얘기를 듣고 나면 왠지 위축되고 주눅이 듭니다. 이름을 붙이는 일이 너무 거창하게 여겨지기 때문입니다. 그러나 확언하건대, 여러분 모두는 이미 창의적이거나 최소한 창의적일 수 있는 잠재력을 갖고 있습니다. 인간은 후손을 낳고 이름을 붙이기 때문입니다. 농담 같지만 농담이 아닙니다. 후손을 낳고 이름을 붙이는 행위에는 진화뿐만 아니라 창의의 특징이 고스란히 반영되어 있습니다. 여러분 모두는 진화적인 동시에 창의적입니다.

지능과 창의는 어떻게 다를까?

지능, 생명의 정보처리

앞에서 진화와 창의를 비교함으로써 창의의 특징을 드러내보았습니다. 이와 비슷한 방법으로 '지능'과 '창의'를 비교할 수 있는데, 이를 통해서도 창의의 특징을 좀 더 명확히 할 수 있습니다.

일반적으로 '지능'하면 '인간의 지능'을 떠올리기 쉽습니다. IQ 테스트 같은 것이 대표적입니다. 그러나 우리의 지능이 작동하는 물리적 실체라고 여겨지는 뇌는 다른 여러 생명체들과 동일한 작동원리를 갖고 있다고 합니다.

사람의 뇌나 초파리의 뇌나 흙속에 사는 예쁜꼬마선충의 뇌나 이것을 이루는 기본단위는 신경세포입니다. 사람의 신경세포나 초파리의 신경세포나 예쁜꼬마선충의 신경세포나 구조적으로나 기능적으로 차이가 없습니다. 이것은 굉장히 중요한거죠. 보편적인 통일성을 가지고 있다는거죠. (김경진, 2016)

동물을 연구하는 학자들을 중심으로 동물들에게서도 '지능'으로 보이는 것들이 발견되고 있다는 보고도 끊이지 않습니다. 개나 돌고래는 비교적 높은 지능을 가진 동물로 알려져 있습니다. 코끼리는 발바닥으로 진동을 느껴서 멀리 있는 개체와도 소통한다고 합니다. 동물들은 인간보다 못한 것이 아니라 인간과는 다른 방식의 지능을 갖고 있다고 보아야 합니다.

'새 대가리'라는 표현의 주인공인 '새' 역시 탁월한 지능을 갖고 있습니다. 네비게이션의 도움을 받지 않고서도 먼 하늘길을 이동한다든가 음성 언어를 갖고 서로 소통한다는 점이 특히 그렇습니다. 이런 사례들을 접하면 새들도 지능적이라는 것을 인정하지 않을 수 없습니다. 언어를 갖고 있다는 측면에서는 창의적이라고도 볼 수 있습니다.

이뿐만이 아닙니다. 최근에는 심지어 '식물지능'이라는 말까지 나왔습니다. 식물이 더 많은 영양분이 있을 것으로 예측되는 방향으로 뿌리를 내리는 것을 보면 식물 역시도 지능을 갖고 있다고 인정할 수밖에 없습니다.

> 식물의 행동은 보기보다 훨씬 더 정교하다. 사실 식물은 자신이 감지한 무기염류의 농도기울기에 비해 필요한 것보다 훨씬 더 많은 뿌리를 뻗는데, 이는 당장의 필요보다 미래를 내다본 포석이다. 즉 미래에 발견될지도 모르는 영양분을 확보하기 위해 귀중한 에너지와 자원을 투자하는 것이다. 이는 광산 회사들이 새로운 갱도를 파기 위해 상당한 자원을 투자하는 일에 비견된다. 미래의 수익을 기대하여 투자한다는 것은 식물이 지능을 보유하고 있음을 보여주는 또 하나의 증거라 할 수 있다. (Stefano Mancuso and Alesandra Viola, 2016)

이런 사례들은 그나마 모두 생명에서 보여지는 사례여서 그럴 수도 있겠구나 싶습니다. 그러나 요즘 가장 뜨거운 이슈의 주인공인 '인공지능'에 오면 사정이 완전히 달라집니다. 인공지능은 인간과 DNA를 공유하고 있는 생명체가 아닌, 인간의 손으로 만들어 낸 기계 또는 소프트웨어입니다. 한참 화제가 되고 있는 딥러닝 알고리즘은 물론이고 우리에게 너무나도 익숙한 엑셀, 윈도우, 스마트폰 애플리케이션의 업무 처리능력을 보고 있자면 이들이 지능적이 아니라고 부정하는 것이 오히려 어색하게 느껴집니다.

이제 지능적일 수 있는 주체는 생명을 넘어 기계와 같은 무생물로까지 확대되었습니다. 지능이라는 단어의 사용처가 점점 많아지고 있다는 것은 점점 더 다양한 형태의 지능이 발견되고 있다는 것을 뜻합니다. 상황이 점점 복잡해지는 것처럼 보이기도 하지만 이 모든 사례에서 보여지는 공통적인 현상을 추려낼 수 있다면, 우리가 '지능'이라고 부르는 것의 실체에 한 발 더 다가설 수 있을지도 모릅니다. 도대체 지능이란 무엇일까요?

식물지능, 동물지능, 인간지능, 인공지능 등 우리가 지금껏 '지능'이라고 부르는 것들의 공통점을 추려내면 과연 무엇이 남을까요? 그것은 바로 '정보처리'입니다.

지능을 정보처리로 정의하고 나면 식물지능에서 인공지능까지 모순 없이 받아들일 수 있습니다. 여기서 또 새로운 질문이 던져집니다. 그렇다면 '정보처리'란 과연 무엇일까요?

모든 것은 물질로 이루어져 있으며, 물질은 정보의 상태로 이해할 수 있고, 정보의 상태는 형식으로 이해할 수 있습니다. 그러니까 정보를 처리한다는 것은 결국 형식을 처리하는 것이 되고, 형식의 처리는

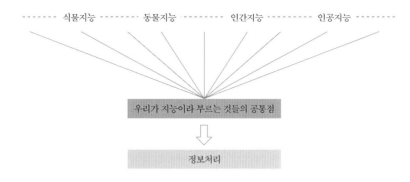

식물지능 ········ 동물지능 ········· 인간지능 ········ 인공지능

우리가 지능이라 부르는 것들의 공통점

정보처리

Figure 19. 지능이란 정보처리다.

계산을 통해 달성될 수 있습니다. 결국 우리가 지능이라고 부르는 것
의 실체는 '계산을 통해 정보의 상태를 이것에서 저것으로 바꾸는 것'
입니다. 그러나 '지능으로서의 정보처리'가 완성되기 위해서는 여기
에 한 가지 조건이 추가되어야 합니다. 바로 정보의 상태를 바꿈으로
써 이득을 취하게 될 존재인 '주체'가 있어야 한다는 점입니다.

예를 들어보겠습니다. 배가 고파서 햄버거를 하나 먹었습니다.
이것은 정보처리일까요? 맞습니다. 정보처리입니다. 햄버거를 이루
고 있던 물질, 즉 정보들이 나의 뱃속으로 들어가서 소화되는 과정에
서 내가 에너지를 얻었습니다. 햄버거라는 물질이 갖고 있던 정보를
처리해서 에너지라는 정보의 형태로 변환한 것입니다. 이때 중요한
것은 정보처리한 결과를 돌려받을 '나'라는 '주체'가 존재했다는 점
입니다. 정보를 처리해서 이득을 취할 '주체'가 분명치 않다면 구태
여 음식물을 씹고 소화시키는 정보처리 과정을 거쳐야 할 이유가 없
습니다.

정보처리를 하는 이유는 주체의 생존에 이득을 취하기 위함입니다. 다시 말해 '나의 수명'을 연장하기 위함입니다. 햄버거를 먹은 것은 나인데 에너지를 변환해 가는 것은 내 친구라면 구태여 내가 씹고 소화시키느라, 다시 말해 정보를 처리하느라 고생할 이유가 없습니다. 내가 먹은 것이 '나'라는 경계 안에서만 이득이 되어야 지능으로서의 정보처리입니다. 햄버거를 먹음으로써 생존에 이득을 취한 나와 성공적으로 에너지를 변환시킨 나의 소화기관들은 그래서 지능적입니다.

내가 햄버거를 먹는 일과 똑같은 일을 식물도 하고 있습니다. 식물도 생존에 성공하기 위해 정보를 처리하고 그것을 통해 내부적으로 이득을 취합니다. 식물의 뿌리가 영양분이 많은 쪽으로 뿌리를 뻗는 것도, 햇빛을 많이 받을 수 있는 쪽으로 해바라기를 하여 줄기의 방향을 바꾸는 것도, 광합성을 해서 빛에너지를 화학에너지로 전환시키는 것도 모두 정보처리입니다. 이때 중요한 것은 정보처리한 결과를 돌려받을 식물이라는 '주체', 즉 경계가 존재한다는 점입니다. 특히 식물은 '뇌'라는 기관을 갖고 있지 않음에도 불구하고 다양한 정보처리를 성공적으로 수행한다는 점에서 뇌가 지능의 필수조건이 아니라는 것을 보여줍니다.

동물들이 몸을 움직이는 것, 즉 운동을 하는 것도 정보처리입니다. 먹이를 향해 달려가는 사자는 감각기관을 통해 사물의 경계를 구분하고, 즉 정보를 처리하고 먹이가 있는 쪽으로 자신을 이루고 있는 물질의 집합을 운동시킵니다. 그 결과 앞으로 나아갑니다. 정보를 처리해서 그 결과를 돌려보낼 신체라는 명확한 경계를 갖고 있기 때문에 가능한 일입니다. 시각 정보를 처리한 결과, 이미지를 얻게 된 것은 다

른 사자의 뇌가 아니라 바로 그 사자의 뇌입니다. 정보를 처리해서 먹이 쪽으로 자신의 신체를 접근시킨 사자는 당연히 지능적입니다.

책을 읽고 음악을 듣고 영화를 보는 것은 정보처리일까요? 당연히 정보처리입니다. 이때도 오로지 '나의 뇌'에서만 정보가 처리됩니다. 내가 책을 읽는다고 해서 내 친구의 뇌에서도 정보가 처리되는 것은 아닙니다. 책을 읽고 음악을 들음으로써 새로운 정보를 기억하고 학습한 나는 당연히 지능적입니다.

난자와 정자에 대해서도 생각해 보겠습니다. 정자들은 난자를 향해 돌진합니다. 난자는 수억 개의 정자 중에서 딱 하나의 정자만 선택합니다. 이때 정자와 난자는 지능적일까요? 당연히 지능적입니다. 이들은 '번식'이라는 서로의 이득을 위해, 즉 생존을 위해 정보를 처리했고, 정자와 난자는 각각 '수정'이라는 결과를 돌려받았기 때문입니다.

'정보의 상태가 변하는 것'과 '정보의 상태를 변화시켜 이득을 취하는 것'은 다른 것으로 이해되어야 합니다. 전자가 생명이 아닌 물질들에서 보여지는 현상이라면 후자는 생명에서 보여지는 현상입니다. 우리는 이것을 '지능'이라고 부릅니다. 정보처리라는 측면에서 지능을 다시 정의하자면 이렇게 써 볼 수 있습니다.

"다른 물질의 정보를 처리해서 생존에 이득을 꾀하는 모든 물질은 지능적이다."

다시 한 번 정리하면, 우리가 '지능'이라고 부르는 활동은 생명체 모두에서 발견되는 보편적인 '정보처리' 현상이며, 그것은 오직

정보의 '형식처리'에만 관련된 것입니다. 또한 정보처리를 통해 생명이라고 불리는 주체가 '이득'을 취한다는 특징을 갖고 있습니다.

우리는 창의를 '형식과 의미의 복합변이'로 정의한 바 있습니다. 그러니까 '창의적'이기 위해서는 '형식과 의미의 복합처리'가 요구됩니다. 이에 비해 지능은 '형식처리'만으로도 성립된다는 점에서 창의와 차이가 납니다. 창의와 지능은 비교적 명확하게 구분됩니다.

당연히 인공지능과 인공창의도 분명하게 구분됩니다. 인공지능은 계산하는 기계를 말하는 것이며, 인공창의는 그 기계를 이용해 인간창의를 증강시키는 것을 말합니다.

기계, 반쪽짜리 지능

여기까지 생각이 이르면, 기계도 지능적일 수 있는가에 대한 답은 이미 찾았다고 할 수 있습니다. 지능이 오직 '형식' 처리에 관한 것이기 때문에 지렁이도 지능적일 수 있고 기계도 지능적일 수 있습니다. 기계가 하는 일이라고는 오직 '계산' 밖에는 없는데, 계산이 바로 '형식' 처리이기 때문입니다.

인공지능이 하는 일은 무엇일까요? 인공지능 번역 알고리즘이 영어를 한국어로 번역한다고 할 때 이 알고리즘이 하는 일은 과연 무엇일까요? 이 알고리즘은 영어의 특정 '형식'에 대응하는 한국어의 특정 '형식'이 어떤 것인지를 찾는 일을 수행합니다.

예를 들어 인간끼리 대화를 한다고 가정해보겠습니다. 영어를 하는 어떤 사람이 'stupid'라고 소리를 지릅니다. 이 말을 알아들은 한국 사람이 화가 나서 '바보'라는 말로 맞받아칩니다. 인간은 특정 소

리의 '형식'을 '의미'로 번역하기 때문에 이런 경우에 싸움이 날 가능성이 높습니다. 그런데 기계라면 어떨까요?

기계는 영어의 'stupid'라는 문자 또는 소리의 '형식'이 한국어의 '바보'라는 문자 또는 소리의 '형식'에 해당한다는 것을 찾아낼 뿐입니다. 번역 알고리즘이 이런 대화를 3천만 번 처리해도 기계는 화가 나지 않습니다. 언어의 형식만 처리할 뿐 의미에 대한 처리를 하지 않기 때문입니다.

자율주행도 마찬가지입니다. 기계가 운전을 한다는 것은 그저 장애물에 부딪히지 않고 원하는 곳에 가기 위해 사물인식, 속도조절, 방향조절과 같은 온갖 '형식'에 대한 처리를 하는 것일 뿐입니다. '안전주행'이나 '짜릿한 속도감'과 같은 '의미'와는 아무 관계가 없습니다. 150km/h라는 속도의 '형식'을 '짜릿한 속도감'이라는 '의미'로 번역하는 것은 인간이지 기계가 아닙니다.

인공지능이 작곡을 하는 것도 마찬가지입니다. 기계는 그저 음과 음 사이의 형식에 대한 처리를 할 뿐입니다. 인간이 듣기에 기계가 작곡한 곡이 베토벤의 곡보다 더 아름답게 들린다고 하더라도 그것은 오직 인간에게만 그렇게 들립니다. 오히려 기계의 입장에서는 인간이 왜 특정한 소리의 형식에 '아름다움'이라는 의미를 부여하는지 의아해 할 것입니다.

이처럼 기계는 정보의 형식만을 처리하는 인공물입니다. 그런 면에서는 분명 '지능적'이라고 할 수 있습니다. 그런데 앞에서 살펴본 생명지능과 비교하면 차이점이 발견됩니다. 정보처리한 결과를 본인의 이득을 위해 사용하지 않는다는 점입니다.

생명이라고 불리는 물질들은 정보처리한 결과를 자신의 신체 내

부로 돌려서 이득을 취합니다. 수명을 연장시키기 위함입니다. 그런데 기계는 그렇게 해야 할 이유가 없습니다. 생명이 아니기 때문입니다. 아무리 번역을 해도, 아무리 자율주행을 해도, 아무리 작곡을 해도 기계에게 그것은 아무것도 아닙니다.

바로 이런 점에서 기계는 순수해 보이기까지 합니다. 자신의 이득을 위해 의도를 갖고 의미를 부여하지 않기 때문에 형식처리에 있어 '편향'될 가능성이 없습니다. 그에 비해 인간의 정보처리장치인 '뇌'는 의도를 갖고 의미를 부여하는 방식으로 형식처리를 하기 때문에 편향될 수밖에 없습니다. 순수함으로 따지자면 기계의 압승입니다.

기계는 지능과 창의라는 관점에서 볼 때 매우 독특한 위치를 차지합니다. 기계는 의식도 없고 의미도 모르지만 정보의 형식을 처리하고 계산하는 데 있어서는 너무나도 탁월한 능력을 갖고 있습니다. 그러나 정보처리한 결과를 스스로의 이득을 취하는 데 사용하지 않는다는 점에서 '반쪽짜리 지능'입니다.

아이러니하게도 기계가 '반쪽짜리 지능'이기 때문에 인간이 기계를 마음놓고 '착취'할 수 있습니다. 기계는 자신의 이득을 추구하지 않기 때문에 절대로 파업을 하거나 임금인상을 요구하지 않습니다. 인간에게 있어서 기계는 '하인+노예+노동자'를 합한 것보다도 더 강력한 일꾼입니다. 게다가 계산 능력으로 따지자면 이미 비교대상이 될 수 없을 정도로 빠르고 정확합니다. 기계는 '의식 없는 계산 천재'입니다.

인간은, DNA를 공유하지 않은 의식 없는 계산 천재를 만들어냄으로써, 드디어 궁극의 하인을 갖게 되었습니다. 이 하인은 인간이 내 주는 숙제를 군말 않고 척척 풀어낼 것입니다. 인류는 이 하인 덕

지능과 창의의 관점에서 본 기계의 특징

- 기계는 스스로 자신의 경계를 알아보지 못한다.
- 경계를 알아보는 능력을 '의식'으로 정의한다면, 기계는 의식을 가졌다고 할 수 없다.
- 의식이 있다면 자신이 처리한 결과를 자신의 경계 내부의 이득으로 돌릴 수 있어야 하지만 기계가 그렇게 하지 못한다는 점에서 '주체'가 될 수 없다.
- 기계는 의식도 없고 주체도 될 수 없지만 정보를 처리하는 속도에서 인간을 압도한다.
- 정보를 처리한다는 점에서 지능이 있다고 볼 수 있다.
- 그러나 정보처리를 통해 이득을 취하는 것은 아니라는 점에서 반쪽짜리 지능이다.
- 기계는 정보의 형식을 처리하되 의미는 알지 못하며, 의식을 가진 주체가 아니기에 의미를 알아야 할 이유도 없다.
- 기계는 의식없는 계산 천재다.

	물질	생명	인간	기계
의식	×	○	○	×
지능(형식)	×	○	○	△
창의(형식*의미)	×	△	○	×

Figure 20. 물질, 생명, 인간, 기계 특성표

분에 그동안 풀지 못했던 복잡하고 어려운 '형식'들을 풀어낼 것입니다. 그리고 그것에 의미를 부여함으로써 그 어느 때와도 비교할 수 없는 속도로 발전을 이룩할 것입니다.

이제 남은 질문은 정말로 기계에게도 의식이 생길 것인가 하는 것입니다. 의식은 생명의 물질인 DNA를 공유하는 생명체에게만 있는 것으로 보입니다. 그런데 기계는 생명의 물질인 DNA를 공유하지 않습니다. 만일 일부에서 전망하는 대로 기계에게도 의식이 생긴다면, 인류는 DNA가 아닌 다른 물질에서도 의식이 만들어지는 것을 목격하게 될 것입니다.

생명지능에서 인공창의로

인간을 포함한 모든 생명은 자연이 만든 정보처리 기계입니다. 진화적 존재인 이 지능적 물질들은 '환경에 적응'하려는 특징을 갖고 있습니다. '적응'이라는 말의 의미는 '외부환경에 나를 맞춘다' 입니다. 지능의 단계에서의 정보처리는 아마도 여기에 초점이 맞춰진 것으로 보입니다.

그런데 인간의 정보처리를 보고 있자면 꼭 그렇지만도 않습니다. 인간을 두고 단순히 '환경에 적응'하는 동물이라고 하기는 웬지 겸연쩍습니다. 인간은 밥먹듯이 환경을 '조작'하기 때문입니다. 인간은 '환경에 적응'하는 동물이 아니라 '환경을 조작하여 적응'하는 동물입니다. 창의의 단계에서 정보처리의 초점은 '조작'으로 이동됩니다. 인간은 환경은 물론이고 자신의 상태까지도 조작합니다.

이 대목에서 기계의 역할도 분명해집니다. 인간이 환경과 자신을 더 잘 조작하기 위해서 만들어 낸 것이 기계입니다. 사실 인간은 아주 오래전에 엄청난 기계를 만들어 냈고 지금까지 사용하고 있습니다. 바로 언어입니다. 언어가 왜 기계냐구요? 넓은 의미에서 소프트웨어를 기계라고 할 수 있고, 언어를 일종의 소프트웨어라고 할 수 있다면, 언어도 기계라고 할 수 있기 때문입니다.

이렇게 생각하고보니 인류 최초의 소프트웨어일지도 모르는 '언어' 역시도 정보를 더 적극적으로 조작하기 위해 만들어졌을지도 모르겠다는 생각에 이릅니다. '창의에는 있고 진화에는 없는 것'에서 살펴본 바와 같이 우리는 언어를 통해 환경을 조작합니다. 인간은 '가상의 언어'를 통해 '현실의 환경'을 조작합니다. 과학자도 기술자도 마케터도 예술가도 모두 그렇게 하고 있습니다.

주제에서 약간 벗어난 이야기지만 하고 넘어가겠습니다. 언어는 어떤 개인이 만든 것이 아니라 사회 전체가 협력해서 만든 것입니다. 그런 의미에서 오픈소스입니다. 오픈소스이기 때문에 누구라도 계속 소스코드에 변형을 가할 수 있습니다. 신조어가 계속 만들어지고 사회적 합의에 이를 때마다 사전이 개정됩니다. 컴퓨터 언어 개발자들이 왜 오픈소스 정책을 선호하는지 이해할 수 있습니다. 언어라는 인류 최초의 소프트웨어 역시도 오픈소스였기 때문입니다. 또한 언어는 소프트웨어이기 때문에 업데이트만 하면 항상 최신버전으로 사용할 수 있습니다. 그래서 인류는 언제 만들어졌는지도 모르는 언어를 지금까지 사용하고 있습니다. 다시 본론으로 돌아가겠습니다.

언어를 비롯해서 인공지능에 이르기까지, 각종 기계의 발명은 창의를 가속시킵니다. 형식처리에 대한 속도가 향상되기 때문입니다. 이것이 누적된 결과 인간은 환경과 자신에 대한 업데이트 권한을 자연으로부터 탈취하려는 시도를 하고 있습니다.

원래 어떤 프로그램의 최종 업데이트 권한은 그것을 만든 프로그래머에게만 주어집니다. 그러니까 인간의 창의성을 업데이트할 수 있는 권한은 인간을 만든 프로그래머인 진화에게만 달려있습니다. 그런데 정말이지 놀라운 일이 벌어지고 있습니다.

인간은, 마침내, 느려 터지고 무작위적인 변이에만 의존해야 하는 진화를 넘어서서, 스스로 정보를 조작함으로써 환경과 자신의 상태를 최적으로 업데이트하는 존재가 되고자 합니다. 언어의 발명과 함께 지능적 존재에서 창의적 존재로 분기했던 인류는 이제 각종 인공기계들을 통해 인공창의로 나아가고 있습니다. 진화적으로 제한됐던 창의성의 한계를 인공기계들을 통해 극복하려는 시도입니다.

인간의 창의성은 진화가 만들어 놓은 인간의 '뇌'라는 물리적 실체가 가진 능력에 따라 제한받아 왔습니다. 지난 20만 년 동안 기억 용량이나 계산 속도에서 '호모 사피엔스의 뇌'라는 물리적 한계로 인해 제한받았던 인간의 창의성은 무한대로 기억하고 엄청난 속도로 계산하는 기계를 통해 증강Augmented creativity될 것입니다.

진화적 뇌의 한계를 넘어서다

인간, 위임의 천재

일이 여기까지 오게 된 것은 사실 인간 때문입니다. 특히 인간이 '위임'이라는 일하기 방법을 터득했기 때문입니다. 그저 터득한 정도가 아닙니다. 사실 인간이라는 존재는 위임의 천재입니다. 인간은 언제나 최소한의 노력으로 최대한의 이득을 얻고자 합니다. 그것을 실현시키는 방법이 바로 위임입니다.

엄마가 말씀하십니다. "이제 방청소는 네게 맡기마." 이것이 위임입니다. 어렵지 않습니다. 인간이 살아가는 모든 공간과 시간에서이 단순한 행위가 반복되고 복제되어 퍼져나갑니다. 그리고 지금, 그연장에서 형식들 사이에 숨어있는 추상성을 찾는 일을 기계에게 위임하려고 합니다. 인간이 말합니다. "이제 바둑에서 이기는 법을 추상하는 일은 알파고에게 맡길게."

아이는 부모에게 자신의 생존을 위임했습니다. 임금은 장수와군대에게 나라의 생존을 위임했습니다. 골치 아픈 세상사의 처리는국회의원에게 위임했습니다. 부담스러운 감정표현은 이모티콘에게

위임했습니다. 진료는 의사에게, 약은 약사에게, 작곡은 작곡가에게, 그림은 화가에게 위임했습니다. 인류는 전문가 사회를 구축함으로써 전문 직업군의 숫자만큼의 위임을 만들어 냈습니다. 인간의 역사는 위임, 위임, 그리고 또 위임입니다. 게다가 위임받는 주체가 인간이건 기계이건 이모티콘이건 그 대상은 아무런 상관이 없습니다.

위임의 천재 인간은 급기야 가상의 존재까지 만들어 위임하기에 이르렀습니다. '법인'이 바로 그 대표적 사례입니다. 세상에나, 책임을 사람이 아닌 '법인'이라는 '글자'에 물을 생각을 하다니, 인간은 그야말로 창의적입니다.

아마도 인공지능이 상용화되는 과정에서 '법인'과 비슷한 '전인 electronic personhood' 같은 개념이 등장할 것입니다. 자율주행차가 사고를 내거나 수술하는 로봇이 사고를 낼 경우 그 책임을 물을 존재가 필요한데, 아마도 인간을 대신할 가상의 존재인 '전인電人'을 만들어 낼 가능성이 높습니다. 우리가 그동안 누적시켜 온 위임의 역사를 돌이켜 보면, 실제로 그런 일이 벌어진다고 해도, 별로 놀랄 일도 아닙니다.

그동안 우리의 권한을 위임받은 핵심 주체를 꼽으라면 종교, 국가, 산업 등을 들 수 있습니다. 특히 산업은 위임의 결과가 구축된 것이라고 할 수 있습니다. 소 대신 경작하는 일을 위임받은 것이 농경산업일테고, 닭 대신 식생활을 책임지는 일을 위임받은 것이 음식료 산업일테고, 개 대신 안전을 책임지는 일을 위임받은 것이 보안 산업일테고, 노예 대신 인프라를 구축하는 일을 위임받은 것이 건설 산업일 것입니다. 산업화 시대를 사는 우리들이 각자가 하는 일에 비해서 엄청난 혜택을 누릴 수 있는 것은 우리의 일을 위임받아 처리해 주는 기업들이 존재하기 때문입니다.

인공지능이라는 키워드를 필두로 일어나는 최근의 변화는 위임의 위임의 위임이라고 할 수 있습니다. 우리의 일을 위임받아 처리하던 기업들이 그 일을 더 효율적으로 처리하기 위해서 노동자가 하던 일을 기계에게 위임하는 방식을 택하고 있기 때문입니다. 이유는 간단합니다. 그것이 더 빠르고 더 생산적이기 때문입니다. 한 마디로 이득이 크기 때문입니다.

위임에 따른 손익계산서

이런 상황에서 놓치지 말고 냉정하게 따져봐야 할 것이 있습니다. 이때의 이득은 기업에게만 돌아가는 것일까요? 아니면 우리들 개개인에게도 돌아오는 것일까요?

대부분 노동자 또는 소비자라는 정체성을 가진 우리들로서는 나의 직업이 기계에게 대체될 수 있다는 상황은 어떻게 봐도 달갑지가 않습니다. 일단 불안한 감정이 앞서기에 냉정하게 따져보기가 더욱 어렵습니다.

조심스럽게 전망을 해 보자면 개인의 입장에서도 잃는 것보다 얻는 것이 많을 수 있습니다. 그래서 창의의 일부를 기계에게 맡기는 일을 큰 저항없이 수용하게 될지도 모릅니다. 예를 들어서 한번 따져보겠습니다.

당신의 직업은 작곡가입니다. 그런데 작곡하는 인공지능 때문에 당신의 작품활동이 상당히 위축되었습니다. 이것은 손실이 분명합니다. 그런데 법률 서비스를 받을 일이 생겨서 알아보니 인공지능 변호사가 아주 저렴한 가격에 판례분석을 해 준다고 합니다. 이것은 이득

입니다. 집에 그림을 걸고 싶은데 고흐처럼 그림을 그리는 인공지능이 거의 공짜로 그림을 그려줍니다. 이것도 이득입니다. 부모님이 암 검진을 받아야 하는데 인공지능 의사가 암 판독을 거의 무료로 해줍니다. 이것도 이득입니다. 바둑을 배워야 할 일이 생겼는데 알파고급 인공지능에게 바둑을 배울 수 있습니다. 이득입니다. 영어, 스페인어, 일본어, 중국어, 독일어를 배울 일이 생겼는데 인공지능 선생님이 화를 내지도 않고 문법부터 발음까지 하나하나 교정해 줍니다. 이득입니다. 세계의 모든 언어를 알아듣는 자율주행차 덕분에 전 세계 어디를 가도 원하는 곳으로 자유롭게 이동할 수 있습니다. 이러한 이득에 대해서는 끝도 없이 나열할 수 있습니다.

요약하면 이렇습니다. 내가 공급자로 역할하는 부분에서의 손실은 불가피하지만 내가 소비자로 역할하는 부분에서의 이득이 너무 큽니다. 내가 공급자로서 역할하는 것은 나의 전문 영역 하나에 국한될 가능성이 높지만 내가 소비자로서 역할하는 것은 삶 전반에 걸쳐 있기 때문입니다.

인공창의 시대에 여러분에게 발급될 손익계산서는 과연 플러스일까요 마이너스일까요? 손실이 클 것이라고 생각했지만 생각보다 이득도 상당하다는 것이 우리를 적잖이 당황시킵니다.

기계는 선택자가 아니다

인공창의 시대, 인간의 고민은 깊어만 갑니다. 과연 기계의 역할은 무엇이고 인간의 역할은 무엇일까? 기계는 인간을 어디까지 대체할 수 있을까?

앞에서도 수차례 얘기했다시피, 기계는 형식만을 처리합니다. 기계는 의미에 대해서는 아는 바가 없다는 뜻입니다. 이것이 의미하는 바는 무엇일까요? 굉장히 어려운 질문 같지만 답은 싱거울 수 있습니다. 기계가 선택자로서의 역할은 하지 않으리라는 것을 의미합니다.

기계가 선택자가 되기 위해서는 기계의 선택이 기계 스스로를 위한 것이어야 합니다. 인간의 선택이 인간을 위한 것이듯 말입니다. 지금도 기계는 이런저런 선택을 하고 있는 것처럼 보입니다. 그러나 그 선택은 기계 자신의 이득을 취하기 위한 선택이 아닙니다. 기계에게는 아직 좋고 싫음을 따져서 이득을 취할 수 있는 의식이 생기지 않았습니다. 기계의 선택은 기계 스스로의 선호와 이득에 맞춰져 있는 것이 아니라 인간의 선호와 인간의 이득에 맞춰져 있습니다. 인공창의로 분기하더라도 이득을 취할 주인공이 인간이라는 점에는 의심의 여지가 없습니다.

예를 들어보겠습니다. 교차로의 신호등은 하루에도 수백 번 신호등의 색깔을 바꾸고 있습니다. 마치 기계가 선택을 하는 것처럼 보입니다. 그러나 그것은 인간을 위한 선택이지 기계를 위한 선택이 아닙니다. 기계가 신호등의 색을 바꿈으로써 기계 스스로 얻는 이득이 없습니다. 기계는 자신이 왜 그 일을 하고 있는지 알지 못합니다. 의식이 없기 때문에 이득을 얻고자 하지도 않습니다. 기계는 의미에 대한 것은 아무것도 모른 채 인간을 대신해서 정보의 형식을 이리저리 처리할 뿐입니다. 신호등이라는 정보에 '의미'를 부여하고 그것으로부터 '이득'을 취하는 것은 기계가 아니라 인간입니다.

자동 추천 알고리즘은 수억 명에 이르는 개별 소비자의 취향을 분석하느라 비가 오나 눈이 오나 고생(계산)을 하고 있습니다. 그러나

이 일을 한다고 해서 자동 추천 알고리즘 스스로 취향을 갖게 되는 것은 아닙니다. 기계가 의식을 갖고 있다면 기계 자신의 취향 형성을 위해 애써야 합니다. 고객에 대한 취향 분석은 게을리하면서 틈만 나면 자신이 좋아하는 영화를 보고 음악을 들어야 합니다. 의식을 갖고 있는 인간은 그렇게 합니다. 그러나 기계는 그렇게 하지 않습니다. 기계에게 영화와 음악은 그저 정보의 형식일 뿐 그 이상도 그 이하도 아닙니다. 그것을 감상하는 것을 통해 감정적 또는 정서적 이득을 취하지도 않습니다. 이득을 취하는 것은 추천 서비스를 받고 있는 인간이라는 선택자입니다.

알파고가 인간 바둑을 제압한 것은 분명합니다. 그러나 인간 바둑을 넘어섬으로써 알파고 스스로 어떤 이득을 취했는지는 분명하지 않습니다. 이득을 취한 주체는 알파고가 아니라 알파고를 만든 '사람들'입니다. 만약 알파고 정도의 실력을 가진 바둑 기사가 있다면, 그 기사는 전 세계 바둑 대회에 출전해서 상금을 독식할 것입니다. 부와 명예를 거머쥘 것입니다. 그러나 알파고는 자신이 무슨 일을 한 것인지조차 자각하지 못합니다. 상금이나 유명세에 대해서는 더더욱 알지 못합니다. 이 경우에도 이득을 취하는 것은 인간입니다. 바둑이라는 문제 풀이법을 찾는 일을 기계에게 위임함으로써 더 나은 바둑 두는 법이 존재한다는 것을 알게 되었습니다. 지금 당장은 기계에게 패해서 허탈감을 느낄 수 있지만 궁극적으로는 인간에게 이득이 될 것입니다.

암에 대한 영상판독 정확도가 인간 의사보다 높은 기계의 등장도 같은 관점에서 이해할 수 있습니다. 암에 걸린 것은 기계가 아닙니다. 치료를 받는 것은 기계가 아니라 인간 환자입니다. 여기에 의심의 여지는 없습니다. 영상판독 인공지능과 관련해서 인간 의사의 직업

안전성에 대해서 걱정하는 기사들이 쏟아져 나오고 있지만 인공창의의 본질은 거기에 있지 않습니다. 본질은 영상판독이라는 정보처리 과정을 기계에게 위임함으로써 인류 전체가 질병 치료라는 이득을 취하는 데 있습니다.

예술도 마찬가지입니다. 그림을 그리고 음악을 만드는 인공지능의 출현이 기정사실이 되어 가고 있습니다. 이에 대해서도 예술가라는 직업이 안전한가 그렇지 않은가에 대한 논의들이 오가고 있지만 인공창의의 본질은 거기에 있지 않습니다. 예술 생산을 기계에 위임함으로써 인류 전체가 감상의 영역에서 더 큰 이득을 취할 수 있게 되는 것이 변화의 본질입니다.

기계에게 의식이 생기기 전까지 기계는 선택자가 아니라 도구로 머물 수밖에 없습니다. 기계가 도구로 머무는 한, 기계의 계산 속도가 아무리 빨라진다고 한들 무서워할 이유는 없습니다. 기계를 정보처리의 도구로 삼아 그것으로부터 이득을 취할 주인공, 즉 선택자는 인간입니다. 인공창의 시대에 두려워해야 할 것이 있다면, 그것은 창의성을 갖게 된 기계가 아니라 기계의 창의성을 통해 이득을 취하고자 하는 인간입니다.

생명진화의 선택자인 자연은 의도를 갖고 있지 않습니다. 그래서 무한한 생명의 다양성을 선보였습니다. 그런데 언젠가부터 '의도를 가진' 인간이 자연에 대한 선택자로 기능하고 있습니다. 인위 선택입니다. 육종이나 유전자 조작이 대표적입니다. 인간이라는 선택자는 무한한 다양성을 지향하는 것이 아니라 인간의 생존에 유리한 방향으로 정보를 선택하고 조작합니다. 생명의 정보조차 인간이라는 선택자가 가진 의도와 선호에 따라 선택되고 있습니다.

우리들은 때때로 순수한 인간의 모습에 대해서 이야기합니다. 그러나 순수함으로 따지자면 기계가 인간을 압도할 것입니다. 기계는 의도를 갖고 있지 않기 때문입니다. 인간이라는 존재는 결국 자신에게 유리한 방향으로 의도를 갖고 의미를 만들어 내기 때문에 순수해진다는 것이 사실상 불가능합니다.

최근 기계를 통해 의사결정을 내리는 상황이 점점 증가하고 있는데, 결정의 순수성이라는 측면에서 본다면 긍정적입니다. 인간의 의사 결정 방식에 비해 가치 중립적일 가능성이 높기 때문입니다. 다시 한 번 말하지만, 인공창의 시대를 맞아 두려워해야 할 것이 있다면, 그것은 기계의 정보처리 능력이 아니라 그것으로부터 의미를 만들어 낼 인간입니다.

우열을 따질 문제가 아니다

기계가 선택자가 아니라고 해서 또는 기계에게 의식이 없다고 해서 기계에 비해 인간이 우월하다고 해석하는 것은 경계해야 합니다. 기계는 정보의 형식만을 처리하고 의미에 대해서는 알지 못한다고 해서 인간이 우월하다고 보는 시각도 경계해야 합니다.

의미를 처리하는 인간의 뇌는 의미를 담고 있지 않은 원자나 분자와 같은 물질들의 결합으로 이루어져 있습니다. 우리는 어떻게 해서 의미가 담겨 있지 않은 물질에서 의미를 처리하는 물질인 인간이 나오게 됐는지에 대해 거의 아는 바가 없습니다. 진화 과정에서 어쩌다 보니 인간이라는 요물 단지가 만들어졌을 뿐입니다.

기계를 만든 것은 인간이기 때문에 기계가 보여주는 창의적 활

동이 인간에게 귀속된다고 보는 시각 역시도 경계해야 합니다. 그런 식으로 따지면 인간이 생산하는 모든 창의적 산물은 인간을 만들어 낸 생명진화에 귀속되어야 마땅합니다.

우리는 지금 인간창의에서 인공창의로 분기하고 있습니다. 옆으로 가지 하나를 더 뻗어내는 중입니다. 인간창의를 인공창의로 대체하는 것이 절대로 아닙니다. '덮어쓰기'가 아니라 '다른 이름으로 저장하기'입니다. 물질진화와 생명진화가 여전히 작동하는 것처럼 인간창의도 계속해서 작동할 것입니다. 우리는 그저 인공창의라는 새로운 만들기 방법을 하나 더 갖게 될 뿐입니다.

인공창의란 무엇인가?

지금까지의 논의를 종합해서 이 책에서 말하는 '인공창의'를 정의해 보겠습니다. 이를 위해 물질진화부터 차근차근 다시 정의해 보겠습니다.

물질진화 형식의 출현. 반응과 규칙에 따른 정보의 상태 변화. 형식변이.

생명진화 지능의 출현. 정보처리를 통해 주체의 이득을 취하는 생명 등장. 형식변이. 환경이 선택자.

인간창의 의미의 출현. 인간이 언어라는 소프트웨어적 기계를 만들어 냄으로써 진화적 존재에서 창의적 존재로 분기. 우연에 따른 변이와 예측에 따른 의도적 조작이 공존. 환경에 적응하는 존재에서 환경을 조작하여 적응하는 존재로 분기. 인

	형식	의미
물질진화	○	×
생명진화	○	×
인간창의	○	○
인공창의	○	○

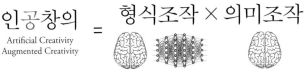

Figure 21. 만들기 계통별 특성비교표

간이 환경을 조작한 것의 총체가 곧 인간의 문화. 형식과
의미의 복합변이.

인공창의 계산기계의 출현. 의식도 없고 주체도 아닌 반쪽짜리 지능.
인간창의와 다른 점이라고는 형식을 조작하기 위해 계산
하는 일을 '기계'가 위임 받은 것뿐. 이 작은 변화가 창의의
속도를 엄청나게 가속시킴. 형식과 의미의 복합변이.

제2장

인간창의란 무엇인가

인간창의를 작동시키는 원리를 다각도에서 조명하고 창의에 대한 신비를 벗긴다. 창의는 마법이 아니라 세련된 논리임을 밝힌다. 창의의 상당 부분이 논리이기 때문에 계산만 할 수 있는 기계도 창의적 과정에 참여할 수 있다는 것을 염두에 두고 읽으면 3장으로 자연스럽게 넘어갈 수 있다.

신은 창조하고 인간은 창의한다

창의가 무엇인지를 명확하게 드러내는 가장 좋은 방법 중 하나는 창조out of nothing와 창의out of something를 비교하는 것입니다. 앞서 우리는 진화와 창의를 비교한 바 있습니다. 그렇게 한 이유 역시 둘 사이의 상대적 비교를 통해 서로의 차이를 좀 더 명확하게 드러내고자 했기 때문입니다.

창조와 창의는 어떻게 다를까요? 창조와 창의는 무언가를 만들어 내는 것을 뜻한다는 점에서는 같습니다. 그러나 창조는 무엇인가를 만들어 내는 데 아무것도 필요로 하지 않는다는 점에서 창의와 구분됩니다. 창조는 그냥 아무것도 없는 상태에서 무엇인가를 뚝딱하고 만들어 내는 것을 말합니다. 그래서 무에서 유를 만든다고 표현합니다. 그것은 마법과도 같은 능력이며 그래서 신만이 갖고 있는 능력입니다.

반면 창의에 마법 같은 것은 없습니다. 창의적 만들기를 하기 위해서는 다른 무엇이 반드시 있어야 합니다. 유에서 유를 만드는 것이 창의입니다. 신은 창조하지만 인간은 창의합니다.

창조는 무에서 유를 만들기 때문에 과정이 생략되고 결과만 있습니다. 과정을 설명하고 싶어도 설명할 수가 없습니다. '방법론'이 없는 것입니다. 그러나 창의는 유에서 유를 만들기 때문에 그 과정을 설명할 수 있고 방법론을 제시할 수 있습니다. 이 책에서 제시한 창의의 방법론이 바로 형식과 의미의 복합변이입니다.

이렇듯 창조와 창의를 구분하고 나면 예술가나 광고기획자 등 우리가 흔히 크리에이터creator라고 부르는 사람들이 무엇을 하는 사람들인지에 대해서도 좀 더 명확하게 이해할 수 있습니다. 크리에이터는 무에서 유를 창조하는 사람들이 아닙니다. 이들은 이미 존재하는 정보들을 수집하고 그 정보들을 한데 버무려 내는 사람들입니다. 정보들 사이의 배합 비율을 어떻게 가져가느냐에 따라서 새로운 상차림이 만들어집니다.

영문학에서 'create'라는 단어가 어떻게 유래했고 그 사용법이 어떻게 변해왔는지를 보면 창의를 좀 더 잘 이해할 수 있습니다. 'create'라는 영어 동사는 '생산하다produce, 만들다make'라는 뜻을 가진 라틴어 'create'의 과거 분사 'creatum'에서 유래했는데, 과거 분사라는 것이 '이미 지나감pastness' 또는 '완결됨completeness'을 표현할 때 사용되는 것이므로 'create'라는 단어가 사용된 초창기에 이 단어는 '이미 완성되었다'는 의미로 쓰였다고 합니다. (Pope, 2005)

13세기까지의 'create'라는 단어는 과거 분사인 'creatum was created'의 뜻으로 쓰였으며, 'create'라는 현재 시제가 등장한 것은 15세기 후반이 되어서라고 합니다. 그리고 또 얼마간의 시간이 흘러 'creating'이라는 현재 진행형이 등장했다고 합니다. 인류의 역사에서 'create'는 오랜 세월동안 과정보다는 완료의 의미로 사용됐습니다.

이처럼 아주 오랜 기간 동안 만들기는 '창의' 보다는 '창조'로 이해되어 왔습니다. 아무것도 없는 상태로부터 갑자기 무엇인가 만들어졌다고 보았기 때문에, 즉 과정은 처음부터 존재하지 않았기 때문에 만들어지는 과정은 생략할 수밖에 없었고, 그래서 과정에 대한 연구도 누락되었습니다. 의도적 누락이라기 보다는 설명의 불가함이 그 원인이었습니다. 그런데 이와 같은 '과정'의 누락은 1859년에 출판된 다윈Charles Darwin 의 『종의 기원』을 통해 보충의 계기가 마련됩니다.

다윈의 『종의 기원』은 지구상의 모든 생명이 어떤 '과정'을 통해 현재에 이르렀는가에 대한 설명을 시도한 책입니다. 그 이전까지는 무에서 유를 창조했다고 밖에는 설명할 수 없었기 때문에 과정이 누락될 수밖에 없었는데, 다윈을 통해 인류는 드디어 생명이 만들어지는 과정에 대한 설명을 시도합니다. 다윈은 이 과정을 진화라고 하였습니다.

마찬가지로 인류는 바로 얼마 전까지만해도 우주가 만들어진 과정 역시 설명하지 못했습니다. 그러나 많은 물리학자들의 연구 덕분에 우주의 기원과 우주가 만들어지는 '과정'에 대한 이해도 점점 넓어지고 있습니다.

오늘날 우리는 창조에서 진화로 관점의 대전환을 이루었습니다. 그리고 마침내 진화에서 창의로 만들기에 대한 이해를 확장하고 있습니다.

우주와 생명이 만들어진 과정을 설명하지 못했던 것처럼, 인류가 위대한 예술가들을 처음 접했을 때, 사람들은 그 과정을 설명하지 못했습니다. 그래서 천재라고 불렀습니다. 당시 사람들이 할 수 있는 일은 그저 그들이 만들어 낸 결과로서의 작품을 보며 감탄하는 것뿐

이었습니다. 그러나 오늘날 천재가 되기 위해서는 선배들의 작품을 밤낮으로 학습해야 한다는 것을 알게 되었습니다. 천재라고 불리는 사람들, 또 그들이 보여주는 놀라운 재능은 학습이라는 '과정'을 통해 달성되는 것이지 처음부터 그런 상태로 태어나는 것이 아니라는 것을 너무나도 잘 알게 되었습니다.

지금까지 인류에게는 만들기에 관한 대표 키워드 3개가 있었습니다. 창조, 진화, 창의가 바로 그것입니다. 안타깝지만 만드는 것의 결과와 과정을 통합적으로 이해하게 된 오늘날, 창조가 설 자리는 점점 줄어들고 있습니다. '신'도 '창조'도 모두 창의적으로 만들어진 언어적 가상이기 때문입니다. 오히려 '신'과 '창조'라는 개념은 창의가 무엇인지, 또한 인간이 얼마나 창의적인 존재인지를 다시 한 번 확인시켜주는 사례라고 할 수 있습니다. 창조는, 너무나도 창의적입니다.

끝없는 재조합: 갈라져 나오거나 합쳐지거나

인류가 문화라고 부르는 모든 것은 만들어진 것입니다. 그런데 이 만들기는 끝날 기미가 보이지 않습니다. 미래의 언젠가 인공지능과 인공생명이 지금의 전기나 인터넷처럼 우리 일상의 일부가 된 때에도 만들기는 계속될 것입니다. 일부에서는 인공지능이 인류 최후의 발명품이 될 것이라고 예측하기도 합니다만, 그렇다고 인공지능 이후에는 아무것도 만들어지지 않을 것이라는 뜻은 아닙니다. 이들이 말하고자 하는 것은 오히려 만드는 것의 주체가 반드시 인간일 필요는 없다는 것이며, 앞으로는 인공지능에 의해서 무수히 많은 것들이 만들어질 것임을 예고하는 것입니다.

그렇다면 만들기는 왜 끝나지 않는 것일까요? 그것은 정보가 무한히 분기하고, 무한히 수렴하기 때문입니다. 무엇을 만든다는 것은 결국 정보를 재조합한다는 것인데, 정보의 재조합에 있어 완결, 완성, 완벽은 존재하지 않습니다. 베토벤의 교향곡도, 가우디Antoni Gaudí의 건축물도, 셰익스피어의 희곡도, 마이클 잭슨의 음악도 인류 최후의 작품이 아니듯이 말입니다.

103

만일 만들어 내는 것에 완벽이나 완결과 같은 '끝'이라는 것이 존재한다면 그것은 바로 이들 작품이어야 합니다. 그러나 예술 작품 만들기는 끝없이 진행됩니다. 오히려 이와 같은 대작들은 더 많은 분기점을 만들어 내는 중심점이 됩니다. 이 세상에는 베토벤, 가우디, 셰익스피어, 마이클 잭슨에게 영향을 받아 자신의 예술세계를 시작한 무수히 많은 예술가들이 존재합니다. 이처럼 하나를 만들면 그 하나는 다른 여러 개의 분기점이 되고 그 분기점들이 또 다른 시작점이 되어 더 많은 분기를 이끌어 냅니다. 이 수많은 분기들 중 일부는 다시 만나 하나로 수렴하면서 또 다른 시작점을 만들어 냅니다. 무엇인가를 만든다는 것은, 즉 창의creativity는 결국 정보의 분기와 수렴이 끝없이 진행되는 과정입니다.

에디슨은 1879년 필라멘트가 들어 있는 백열전구를 발명하면서 전기를 만들어 내는 발전기와 만들어진 전기를 이용할 수 있도록 전선을 따라 흘려보내는 방법, 전선에 너무 많은 전류가 흐르는 것을 막는 방법 등을 함께 고안했습니다.[1] 전구 하나를 만들기 위한 시도가 전선, 발전기, 필라멘트 등 다른 여러 개의 시작점이 된 것입니다. 신기하게도 하나를 만들면 여러 개가 만들어집니다.

에디슨이 전구와 전기 이용법을 만들었을 때 그것은 분명 끝이 아니라 시작이었습니다. 에디슨이 첫 번째 전구를 만든 후로 인류는 수없이 다양한 전구 만들기에 도전하고 있으며, 백열등과 형광등을 거쳐 최근에는 LED전구로 분기했습니다. 실제로 2014년 노벨물리학상은 다름 아닌 청색 발광다이오드를 발명해 낸 교수진에게 돌아갔다고 합니다.[2]

인류가 만들어 낸 온라인 쇼핑 시스템에 접속해서 검색 결과를

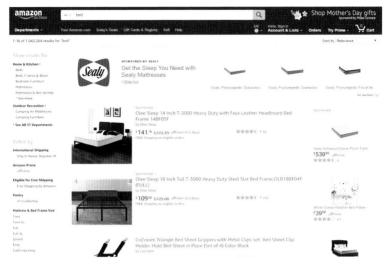

Figure 22. 아마존닷컴 검색창에 'bed'로 검색하자. 1백만 건이 넘는 검색 결과가 나타난다.

보고 있노라면 인류는 도대체 왜 이렇게까지 만들어 내기를 계속하고 있는가에 대해 생각하게 됩니다. 검색창에 아무 키워드나 입력하고 엔터를 쳐보시기 바랍니다. 의자, 침대, 전등, 스탠드, 테니스라켓, 볼펜, 칫솔 등 그 어떤 것도 좋습니다. 키워드 하나에 대한 검색 결과는 최소한 수백 건이고 보통은 수천, 수만 건에 달합니다. 아마존닷컴에 'bed'로 검색을 하면 1백만 건이 넘는 검색 결과가 보여집니다. 왜일까요? 왜 이렇게까지 많은 침대 또는 침대와 연관된 상품이 있어야 하는 걸까요? 이렇게나 많은 다양성이 우리의 일상에 필요해서일까요? 각 가정마다 최소한 1백 개 정도의 다른 디자인의 침대가 있어야 하는 걸까요?

답은 여러 개일 수 있습니다. 경제나 경영 관점에서 보면 소비자

의 다양한 니즈 때문일 수도 있고 틈새 시장에서 살아남고자 하는 기업의 생존 전략 때문일 수도 있습니다. 그러나 창의의 관점, 즉 만들어 내는 것의 관점에서 보면 하나의 정보는 새로운 정보의 시작점이 되기 때문입니다. 침대 하나가 만들어지면 그 침대는 다른 침대 만들기의 시작점이 됩니다. A라는 회사에서 새로운 침대를 출시하면 그것은 B라는 회사의 침대 만들기의 참고자료가 됩니다. 이렇게 시장에 참여하는 수많은 회사들은 서로가 서로의 정보를 참조하고, 모방하고, 변형하면서 새로운 정보, 즉 새로운 침대를 만들어 냅니다.

이 과정에서도 정보는 끊임없이 분기하고 수렴합니다. '누워서 잠을 자는 가구'라는 기본 정보에 유용하다고 생각되는 정보를 더하거나 불필요한 정보를 제거하는 방식으로 끊임없이 새로운 침대가 시장에 출시됩니다. 누군가는 허리와 관련된 의료 정보를 접목시켜 '과학적 침대'를 만들고 누군가는 북유럽풍 디자인을 차용해서 미니멀한 디자인의 '미적 침대'를 만듭니다. 그런가 하면 누군가는 최저 가격을 강조하는 '경제적 침대'를 만들고 누군가는 접이식으로 좁은 공간을 활용할 수 있는 '실용적 침대'를 만듭니다. 시장 참여자들이 이런 과정을 무수히 반복한 결과 'bed'라는 키워드 하나로 1백만 건이 넘는 상품목록이 검색되기에 이릅니다. 미래의 어느 시점에 다시 검색할 경우 이 목록에서 사라지는 상품도 있겠지만 또 그만큼 새로운 상품들이 채워질 것입니다. 이처럼 만들기에 완성이나 완결, 완벽이란 없습니다. 궁극의 침대는 인류가 멸종할 때까지 만들어지지 않을 것입니다.

학문도 마찬가지입니다. 놀라운 발견은 더 놀라운 발견으로 이어집니다. 세포에서 분자로, 분자에서 원자로, 원자에서 양성자로, 양

성자에서 쿼크로 끝없는 발견이 이어집니다. 이 과정에서 분자생물학, 입자물리학 등의 학문이 생겨납니다. 하나의 발견은 여러 개의 시작점이 되고 하나의 학문은 여러 개의 학문을 분기시킵니다. 물리학이라는 거대한 중심점은 천문학, 입자물리학, 핵물리학, 원자물리학, 생물물리학, 경제물리학 등의 세부 학문 분야를 분기시켰습니다. 진화론은 진화생물학, 진화심리학, 유전학, 생명공학 등의 출현에 영향을 미쳤습니다.

반대로 여러 학문이 하나로 수렴하는 과정을 통해서도 새로운 학문이 만들어 집니다. 학계에서는 학제 간 학문 또는 융합 학문, 통섭이라고 부르기도 합니다. 예술과 경영이 만나 예술경영이 되고 금융과 공학이 만나 금융공학이 되고 진화와 심리가 만나 진화심리학이 됩니다. KAIST는 문화와 기술을 수렴시킨 문화기술대학원을 운영중이며 MIT 미디어랩은 공학, 예술, 인문학을 아우르며 인공지능과 웨어러블 컴퓨터 등을 개발하였습니다.

인공지능 역시 정보의 분기와 수렴이 만들어 낸 새로운 중심점입니다. 인공지능을 만들기 위해서는 다양한 학문 분야의 지식이 두루 두루 필요합니다. 지능을 기계적으로 모델링하기 위해서는 인간의 뇌가 어떻게 작동하는지에 대한 지식도 필요하고 더 나은 방식의 정보처리를 위한 알고리즘이나 수학적 지식도 필요합니다. 또한 정보를 인지하고 학습하는 과정에 대한 신경과학 지식도 필요하고 이 모든 것을 컴퓨터적으로 구현할 수 있는 프로그래밍 지식도 필요합니다. 그러니까 인공지능은 뇌과학, 컴퓨터과학, 인지과학, 생물학, 의학, 수학 등 그동안 인류가 축적해 온 다양한 학문 분야의 정보가 수렴되는 블랙홀인 것입니다. 이렇게 해서 인공지능이라는 거대한 중심점이 만

들어지면 이후에는 바둑을 두는 알파고, 음악을 만드는 마젠타Magenta, 그림을 그리는 딥드림DeepDream, 퀴즈를 푸는 왓슨Watson, 법리와 판례를 검토하는 로스ROSS, 자율주행을 하는 웨이모Waymo 등으로 끝없이 분기합니다.

정보들이 끝없이 섞이는 과정을 따라가다 보니 이런 생각에 다다릅니다. 우리는 지금까지 인간이 정보를 능동적으로 섞는 '창의적'인 존재라고 생각해 왔습니다. 그러나 어쩌면, 인간은 그저 정보들이 섞일 수 있도록 매개하는 중개자가 아닐까 싶기도 합니다. '꽃과 꽃 사이를 날아다니며 정보를 운반하는 벌'과 '정보와 정보 사이를 날아다니며 정보를 운반하는 인간'의 모습이 오버랩됩니다.

기억은 물질로 확장한다

분서갱유. 진시황은 사상을 탄압하기 위해 책을 불태우고 학자들을 땅에 묻었습니다. 진시황은 기원전 200여 년 전의 사람이지만, 기억이 물질로 확장한다는 것을 이미 알고 있었습니다. 만일 진시황이 학자들만 땅에 묻었다면 어떻게 됐을까요? 학자들의 사상을 기억하고 있는 책이 그대로 남아 있었다면, 다시 말해 책이라는 물질이 그대로 남아 있었다면 학자들의 죽음과는 상관없이 그 기억들은 복제되어서 멀리까지 퍼져 나갔을 것입니다.

정보를 분기divergent하거나 수렴convergent 시키기 위해서는 전제조건이 필요합니다. 바로 정보가 어딘가에는 기억되어 있어야 한다는 것입니다. 정보를 기억하고 있을 때만 정보를 재조합할 수 있습니다. 만일 우리의 뇌가 딱 한 시간 동안만 정보를 기억할 수 있다면 심각한 문제입니다. 예를 들어 인공지능을 만들기 위해 공부했는데 그 내용을 한 시간만 기억할 수 있다면 인공지능을 만드는 것은 거의 불가능할 것입니다. 읽은 부분을 읽고 또 읽어도 한 시간 후에 모든 기억이 사라진다는 것은 생각만으로도 끔찍한 일입니다.

이런 것도 생각해 볼 수 있습니다. 만일 음성언어만 있고 문자가 없었다면 어땠을까요? 음성언어는 휘발성이 강합니다. 음성언어는 한 번 뱉고 나면 공기를 진동시키고 나서 완전히 사라져 버립니다. 이에 비해 문자는 돌이나 종이나 점토판과 같은 '물질'에 기록할 수 있습니다.

물질에 한 번 기록되고 나면 그 정보는 상당히 오랜기간 보존되고 많은 사람에게 전달될 수 있습니다. 그래서 인간의 문화는 문자를 갖게 된 이후에 이전과는 비교할 수 없을 정도로 빠르게 발전합니다. 근래 들어서는 음성을 기록할 수 있는 녹음기라는 장치가 만들어졌습니다. 음성을 자기테이프나 컴퓨터의 기억장치에 기억시킬 수 있게 된 것입니다.

만일 종이나 녹음기와 같이 인간의 기억을 증강시켜 줄 수 있는 물질을 개발하지 못했다면 인류는 인공지능은 고사하고 오늘날의 문화를 만들어 내지 못했거나, 만들어 내는 데 더 오랜 시간을 필요로 했을 것입니다. 이처럼 인간이 신체 내부에서 외부로 기억을 확장하는 방법을 만들어 낸 것은, 인류 문화 발전에 결정적 역할을 수행했습니다. 기억은 물질로 확장됐으며, 덕분에 창의는 증강되었습니다.

창의만이 아닙니다. 진화하기 위해서도 어딘가에 정보가 기억되어 있어야 합니다. 그렇다면 생명의 정보는 누가 어디에 기억하고 있을까요? 여러분들도 잘 아시다시피 유전 정보는 DNA라는 세포 속 '물질'에 기억되어 있습니다.

세포의 핵 안에 들어 있는 생물의 유전 정보를 저장하는 물질인 DNA의 주기능은 바로 장기간에 걸친 정보저장입니다.[3] 이 핵산물질의 기억력은 상상을 초월합니다. 40억 년 가까이 유전 정보를 기억하

고 있으니 말입니다. 이 물질이 정보에 대한 기억을 계속하기 위해서 만들어 낸 정보 보호법이 바로 복제와 번식입니다. 나는 언젠가 죽지만 DNA는 번식을 통해 내 후손의 몸속 물질에 또다시 기억될 것입니다. 이런 방식으로 DNA라는 물질은 앞으로도 오랫동안 유전 정보를 기억할 것입니다. 놀라운 것은 시간적인 측면만이 아닙니다. 양적 측면에서도 이 물질이 가진 엄청난 기억력에 입을 다물 수가 없습니다.

> 박테리아는 하나의 긴 이중나선에 자신의 DNA를 운반한다. 우리의 세포에는 46개의 염색체에 DNA가 존재한다. 이 사슬은 엄청나게 길다. 만약 각각의 DNA 사슬의 고리를 문자로 생각한다면 박테리아의 DNA는 보통 소설 40권, 사람의 DNA는 4만권에 해당한다! (Mahlon B. Hoagland and Bert Dodson, 2001)

3분짜리 노래의 가사를 외우기 위해서도 얼마나 많이 듣고 따라 불러야 하는지 굳이 설명하지 않아도 잘 아실 것입니다. 그런데 인간의 DNA는 소설 4만 권 분량의 정보를 기억하고 있습니다. 물질이 정보를 기억하고 있다는 표현이 이상하게 들릴 수도 있습니다. 그런데 이것은 사실입니다. DNA라는 물질을 없애면 유전 정보도 함께 사라집니다. 반대로 물질을 이어붙이면 생명의 기억도 되살아납니다. 기억은 물질에 쓰여 있습니다.

이것은 우리의 뇌도 마찬가지입니다. 뇌 역시 정보를 기억하기 위해서는 물질을 필요로 합니다. 특히 뉴런과 시냅스, 그 사이를 오가는 화학 물질들이 정보를 기억하는 데 있어 중요한 역할을 담당합니다.

인간의 뇌 안에는 대략 100조 개에서 1000조 개의 시냅스가 존재한다고 추정된다. 학습은 바로 이와 같이 엄청난 수의 시냅스에서 일어나는 생리적인 변화를 통해서도 일어나게 된다. 특히 우리가 여러 해가 지나고도 과거의 일들을 기억할 수 있는 것은 그에 대한 정보가 시냅스에 저장되어 있다는 것을 의미한다. (이대열, 2017)

에릭 켄델Eric R. Kendel의 저서 『기억을 찾아서』에도 기억을 담당하는 물질들에 대한 설명이 자세히 쓰여 있습니다. 그중 일부를 인용해 봅니다.

세로토닌은 단기기억이 장기기억으로 전환되는 데 필요한 전달물질이다. […] 단백질의 자기 영속성은 국소적 단백질 합성에 결정적으로 중요하며, 정보가 선택적으로 한 시냅스에 영속적으로 저장되도록 해준다. (Kendel, 2009)

세로토닌은 그림 23과 같은 식으로 표현되는 물질입니다. 설명을 읽고 옆에 있는 구조식을 보아도 이런 물질이 실제로 우리의 기억을 전달하는 역할을 한다는 것이 신기할 따름입니다. 철학, 종교, 도덕, 윤리, 예술과 같이 인간의 위대한 정신세계를 표현하는 정보들이 이런 화학식을 가진 물질에 의해 발전되어 왔다는 것은 미처 생각지도 못했던 일입니다.

인간의 뇌라는 복잡한 유기체 또한 물질이다. 물질인 이상 다양한 성질을 수로 나타낼 수도 있으며 방정식으로 풀 수도 있다. 뇌 속에 있

Figure 23. 세로토닌의 구조식.

는 뉴런의 수는 약 '1000억 개'로 알려져 있다. 뉴런이 1초 동안 몇 번 활동하는지도 셀 수 있다. 뉴런 속에 있는 분자의 종류와 농도도 셀 수 있으며, 그 숫자 사이의 관계를 방정식으로 나타낼 수도 있다. (Mogi, 2007)

우리의 뇌 속에서 물질들을 모두 제거하면 우리의 기억에 문제가 생기는 것은 분명하기 때문에 우리의 정신활동이 물질에 기반한다는 사실을 받아들이지 않을 수는 없습니다. 정신은 물질에 깃들어 있습니다.

다시 한 번 강조하건대, 우리는 정신이라는 위대한 속성을 탄생시킬 만큼 물질이 그 자체로 경이로운 존재라는 사실을 깨달아야 한다. 물

질은 정신이 위대한만큼 더불어 위대하며, 이 우주는 물질을 통해 '정신이라는 물질'을 이해하는 토대를 비로소 만들어 낸 것이다. (정재승, 2017)

유전자가 모든 정보를 자신의 내부에 기억한 데 비해서 뇌는 기억의 상당 부분을 아웃소싱했습니다. 기억하는 일을 외부 물질에 위임한 것입니다. 그렇다면 뇌는 왜 이런 전략을 취했을까요?

정보를 자신의 뇌가 아닌 외부의 물질에 기록함으로써 얻게 되는 이점은 여러 가지입니다. 기록의 장기 보존은 물론이고 '정보 공개 효과'를 볼 수 있습니다. 정보가 공유될 뿐만 아니라 공유된 정보는 그 정보를 접하는 각 개인의 사정에 따라 새롭게 조합될 기회를 갖게 됩니다. 창의가 사회적으로 확산되는 것입니다.

라스코 동굴의 벽화는 1만 7천 년 전에 그려졌다고 합니다. 만일 인간의 뇌에만 담아두었다면 길어야 몇십 년밖에 지속되지 못했을 정보가 벽이라는 물질에 그려짐으로써 1만 7천 년 동안 '생존'했습니다. 또한 들소를 직접 보지 못했더라도 그림을 접한 사람들과 정보를 공유하게 됩니다. 이 그림을 그린 사람과 우리가 사는 세상은 1만 7천 년의 시차가 있지만 같은 정보를 공유함으로써 당시의 상황을 추정할 수 있습니다. 마지막으로 이 그림을 감상하는 각 개인의 사정에 따라 정보는 다양한 방식으로 조합됩니다. 뇌가 기억하는 일의 일부를 외부 물질에 위임하는 방법을 알아낸 순간은, 창의라는 만들기 방법이 작동하는 데 있어서 너무나도 결정적인 순간이었습니다.

세로토닌이 우리 뇌의 내부에 있는 정보전달 물질이라면 바위와

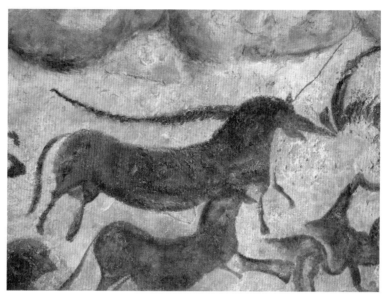

Figure 24. 라스코 동굴 벽화, 정보를 돌이라는 외부물질에 기억시킨 사례.

점토, 종이와 카세트테이프, 하드디스크와 클라우드는 우리의 신체 밖에 있는 정보전달 물질입니다.

　이와 같은 외부 기억 물질이 없었다면 인류에게 오늘날의 예술은 존재하지 않았을 것입니다. 장편 문학이 대표적입니다. 어떤 천재 작가도 종이에 기록하고 수정하는 과정을 거치지 않고 장편 문학을 완성할 수는 없습니다.

　음악도 마찬가지입니다. 음표를 악보에 기억시키지 못했다면 수십 가지의 악기들을 사용해 수십 분에 걸쳐 연주를 해야 하는 교향곡 같은 음악은 존재하기 어려웠을 것입니다. 여러분이 작곡가라고 상상해보시기 바랍니다. 종이라는 물질에 악보를 기억시키지 않고 바이

올린, 비올라, 첼로, 클라리넷, 오보에, 트럼본, 하프, 팀파니 등 각각의 악기 연주자들에게 정보를 어떻게 전달할 수 있을지 말입니다. 이처럼 우리가 창의적이라고 칭송해 마지 않는 예술 작품들이 탄생할 수 있었던 배경에는 뇌와 외부 물질 간 정보의 기억, 복제, 전달, 재조합에 대한 협업이 있었습니다.

오늘날의 우리는 종이 대신 컴퓨터를 사용하고 있긴 하지만, 정보 기억에 대한 분업과 협업이 일어나는 방식은 여전히 동일합니다. 만일 이 글을 쓰고 있는 지금, 앞에 쓴 부분을 워드프로세서가 기억해 주지 않았더라면 지금보다 구조적으로나 내용적으로 훨씬 엉성한 글이 되었을 것입니다. 다행히도 컴퓨터가 대신 기억해 준 덕분에 여러 번 수정하면서 조금이라도 더 다듬을 수 있습니다.

정보를 기록하는 물질과 기록하는 방법의 변화를 따라가다 보면 일관된 흐름을 발견하게 됩니다. 정보를 복제하는 것은 점점 더 쉬워지고, 복제의 정확성은 점점 더 높아지며, 정보를 기록하는 데 필요한 공간은 점점 더 작아지고 있습니다. 또한 모든 정보가 인터넷이라는 네트워크로 연결되었으며 정보에 대한 접근은 그 어느 때보다 쉬워졌습니다. 무엇보다도 가장 중요한 것은 한 번 기록된 정보는 거의 영원히 기억된다는 점입니다. 창의에 있어 이것은 너무나도 중대한 변화입니다. 기억되어 있는 정보가 늘어난다는 것은 재조합할 수 있는 정보의 원천이 늘어나고 있다는 것을 뜻하기 때문입니다. 우리의 뇌는 이제 기억의 한계로부터 완전히 자유로워지고 있습니다. 기억의 용량과 시간제약에 대한 한계는 무한대로 확장되고 있습니다.

구글, 아마존, 네이버 등의 거대 기업들이 클라우드 사업을 확장하는 것 역시 창의의 관점에서 이해할 수 있습니다. 이들이 하고 있는

것이 바로 기억의 확장이기 때문입니다. 이들은 인류의 기억 용량을 무한대로, 저장기간을 영원으로 확장시켰습니다.

인간은 이제 뇌의 새로운 활용 방안을 고민해야 합니다. 그동안은 우리의 뇌가 기억을 하는 일에 많은 역량을 투입해왔다면 이제 그 일은 외부 물질들이 담당해주기 때문입니다.

> 예전에는 단기 기억을 장기 기억으로 저장하는 대뇌 안쪽 측두엽 근처 해마라는 영역을 많이 사용했을 겁니다. 이 영역이 발달하면 머리가 좋은 사람 취급을 받았겠지요. 그런데 현대사회에 와서는 전두엽, 즉 정보를 빠르게 스캐닝하고 필요한 정보가 뭔지 찾아서 결합하고 신속하게 맥락을 이해하는 영역을 더 많이 쓰는 방식으로 바뀌었습니다. 뇌를 쓰는 방식이 바뀌면 뇌 구조도 달라집니다. 이것을 뇌 가소성이라고 부릅니다. (정재승, 2018)

만일 환경의 변화에 적응하는 생명체가 선택받을 확률이 높다는 다윈의 말이 이번에도 유효하다면, 많은 것을 기억하는 방식으로 뇌를 활용하는 사람보다는 그저 어딘가에 저장되어 있는 정보들을 연결하고 조합하여 새로운 정보를 출력하는 사람이 선택받을 가능성이 높아질 것입니다.

적응하는 것이 창의적인 것이다

지금부터는 창의에 대한 미신을 하나 깨 보려고 합니다. 일반적으로 창의는 무엇인가를 만들어 내는 사람의 머릿속에서 나온다고 여겨집니다. 그래서 그 '사람'에 주목합니다. 이것은 사실이지만 그것이 전부는 아닙니다. 우리는 이제 한 단계 더 깊게 들여다보아야 합니다. 과연 무엇이 그 사람의 머릿속에서 그런 생각을 끄집어내게 하였을까요? 창의를 개인적 차원의 것으로 보기보다는 그것이 작동되는 시스템 전체를 볼 필요가 있습니다.

지금까지는 개인적 차원의 호기심, 열망, 끈기 같은 것들이 창의를 가능케 하는 후보로 거론되었습니다. 물론 그것들 역시도 상당한 역할을 하는 것은 분명합니다만, 이 책에서는 새로운 가능성 하나를 제시하고자 합니다. 그것은 사람이 아니라 그 사람이 살아가는 환경입니다. 우리가 놓치고 있던 창의의 또 다른 반쪽은 바로 환경이 행사하는 선택압입니다. 환경은 끊임없이 변화하고, 변화된 환경에 적응할 것을 요구합니다. 따라서 창의는 환경이 행사하는 선택압에 대한 최적 적응법을 찾는 과정에서 발현됩니다.

스티브 잡스는 창의의 아이콘입니다. 우리 시대의 신화입니다. 모든 것은 만들어졌다고 보는 우리 책의 관점에서 볼 때, 창의의 아이콘인 스티브 잡스 역시 만들어진 것입니다. 그렇다면 과연 그는 어떻게 만들어졌을까요? 그 역시 환경이 행사하는 선택압에 적응하는 과정을 통해 만들어졌습니다. "스티브 잡스는 창의적이다"라는 말의 뜻을 풀어쓰면 "스티브 잡스는 그 누구보다 더 정확하고 빠르게 환경에 적응한 사람이다"가 됩니다.

스티브 잡스가 하드웨어, 소프트웨어, 인터넷 환경 등의 복합적 변화를 누구보다 빨리 "읽어냈다"라고 쓸 수도 있지만, 변화하는 환경이 스티브 잡스로 하여금 그러한 변화를 "읽게 했다"고 쓸 수도 있습니다. 말장난처럼 보일 수도 있지만, 이것은 말장난이 아닙니다. 변화하는 환경이 우리에게 선택압을 행사하는 것입니다.

이렇게 한번 생각해 보겠습니다. 만일 스티브 잡스와 애플이 없었다면 어땠을까요? 인류는 스마트폰이라는 물건을 갖고 있지 않았을까요? 그렇지 않습니다. 그가 아니었다고 해도 인류는 결국 또 다른 누군가를 통해 지금의 스마트폰과 비슷한 무엇을 생산해 냈을 것입니다. 그것이 '토마토'라는 회사가 만든 '에이폰'일지언정, 결국 애플의 스마트폰과 기능이나 디자인 면에서 크게 다르지 않은 스마트폰이 우리의 손에 들려 있었을 가능성이 큽니다.

스티브 잡스라는 천재를 이해하는 새로운 틀을 가져야 할 때입니다. 그가 특별한 것은 분명합니다만, 그 특별함이 빛을 발하기 위해서는 변화하는 환경과 그 환경이 행사하는 선택압이 존재해야 합니다. 창의를 설명하는 더 나은 방법은 "변화를 이끌었다"가 아니라 "환경에 더 잘 적응했다"입니다.

예술에 대해서도 생각해 보겠습니다. 대작, 이론, 베스트셀러와 같은 단어들에는 그 사회가 그것을 선택하고 인정했다는 뜻이 내포되어 있습니다. 종교시대에는 종교적 가치관의 선택을 받은 작품이 살아남았고 귀족의 시대에는 귀족이 선택하는 정보가 살아남았습니다. 엘리트가 주도하던 사회에서는 엘리트가 선택하는 정보가 살아남았으며 자본주의의 도래와 함께 성장한 대중의 사회에서는 대중이 선택하는 정보가 살아남았습니다. 인터넷의 시대와 함께 도래한 네티즌이 주도하는 사회에서는 네티즌이 선택하는 정보가 살아남게 됩니다. 그러니까 이때의 종교, 귀족, 엘리트, 대중, 네티즌 등은 정보가 살아가야 할 환경을 말하며, 이 환경은 창의라는 프로세스에 막강한 선택압을 행사합니다.

정보 생산자들은 아무리 발버둥 쳐봐도 사회 구성원들의 선택으로부터 자유로울 수 없으며, 그 선택의 범위 내에서만 창의적일 수 있습니다. 그러니까 정보 생산자 입장에서 이 상황을 다시 설명해 보면, 정보 생산자들은 자신을 둘러싼 환경으로부터 그 환경에 적합한 정보를 출력하도록 보이지 않는 압력을 받고 있는 것입니다. 창의는 결국 적응일 수밖에 없습니다. 그러나 이때의 '적응'은 수동적이고 소극적인 것이 아니라 능동적이고 적극적인 것입니다.

종교시대를 살았던 천재적 화가들에 대해서 생각해 보겠습니다. 그의 이름이 무엇이건 그것은 중요치 않습니다. 그저 아무나 떠올려 보시기 바랍니다. 여러분이 떠올린 그 사람이 누구이건 그 사람은 당시를 살았던 천재 화가입니다. 그의 이름은 다빈치Leonardo da Vinci일 수도 있고 다른 누군가일 수도 있습니다. 이 화가들은 당시의 누구보다 미술적 정보를 다루고 조합하는 데 있어 탁월한 역량을 갖추었을 것

입니다. 그런데 그보다 더 중요한 전제는 이 천재적 화가들 역시도 그 사회가 가진 지배적 가치관으로부터 자유로울 수는 없다는 것입니다. 다시 말해 그들은 그들이 속한 사회의 선택을 받을 수 있는 범위 내에서만 창의적일 수 있습니다. 만일 다빈치가 성당의 천장에 예수 그리스도가 아닌 다른 신의 그림을 그렸어도 여전히 우리가 기억하는 다빈치였을지에 대해서는 장담할 수 없습니다. 다빈치가 다른 신을 그렸다고 해도 그의 그림 실력은 그대로여서 예수님만큼이나 훌륭하게 그려냈을 것이 분명합니다만, 당시의 사회가 원하는 내용이 아니었기 때문에 그의 그림은 선택되지 않았을 가능성이 높습니다. 마찬가지로 불교가 지배적 가치관을 이룬 인도의 예술가가 부처가 아닌 다른 신을 그렸다면, 화가의 그림 실력이 인도에서 제일 간다고 해도, 사회의 선택을 받아 살아남았을 가능성은 높지 않습니다.

지금도 성탄절이 되면 어김없이 불려지는 '할렐루야'라는 곡을 작곡한 헨델Georg Friedrich Händel 역시 마찬가지입니다. 예수 그리스도의 고난의 삶에 대한 내용을 담고 있는 이 곡은 아름다운 화성과 멜로디로 기억되고 있습니다. 그렇지만 만일 가사의 내용이 종교 지도자들의 심기를 불편하게 만드는 내용이었다면 어땠을까요? 이 곡의 멜로디는 여전히 아름답고 이 곡의 화성은 여전히 심금을 울림에도 불구하고 선택받지 못했을 가능성이 높습니다.

모차르트도 선택압으로부터 자유로울 수 없었습니다. 오스트리아 사람이면서 독일어를 모국어로 사용했던 모차르트는 다수의 오페라를 남겼는데, 그 가사들은 이탈리아어로 된 것이 대부분이라고 합니다.

다빈치가 된 알고리즘

모차르트는 음악의 중심이 이탈리아에서 독일로 넘어가는 길목에서 활동했던 작곡가였습니다. 모차르트 시대만 해도 유럽에서는 이탈리아 오페라가 대세였지요. 오페라 대사도 이탈리아어로 해야 했고, 음악 용어도 이탈리아어로 통용되었지요. 특히 독일어권에서는 딱딱한 독일어가 오페라에 어울리지 않는다고 생각했습니다. (금난새, 2016)

모차르트를 포함한 당대의 많은 작곡가들이 자신의 모국어가 이탈리아어가 아님에도 불구하고 이탈리아어로 된 오페라를 작곡한 것은 그 음악의 주류 소비자인 왕족과 귀족들이 이탈리아어로 된 오페라를 더 선호했기 때문입니다. 모차르트는 〈마술피리〉라는 작품에서 보여준 것처럼 독일어로 된 오페라도 아주 훌륭하게 만들 수 있었습니다. 그러나 모차르트가 음악이라는 정보를 생산함에 있어서, 독일어로 된 작품을 만들 수 있는가 하는 '정보 생산의 문제'보다 당시의 상류층들이 독일어로 된 오페라를 감상하려고 할 것이냐 하는 '정보 선택의 문제'가 더 큰 영향을 미쳤던 것입니다.

켄델Eric. R. Kendel은 『통찰의 시대』에서 곰브리치Ernst Gombrich의 『서양미술사』를 인용하면서 서양미술이 크게 세 단계를 거쳤다고 이야기합니다. 첫째는 화가가 아는 것을 그리는 단계이며, 둘째는 원근법 등을 이용하여 세계를 점점 더 사실적으로 그리는 단계이고, 마지막이 인상파와 같이 추상적인 그림을 그리는 단계라는 것입니다. 이 이야기를 하며 켄델은 화가들이 이러한 변화를 택한 것이 자발적 선택이라기보다는 변화하는 환경에 적응하여 살아남고자 했던 것이었다고 지적합니다.

하지만 19세기 중반에 현실을 탁월하게 포착하는 능력을 지닌 사진술이 등장하면서 미술의 이 발전 흐름은 멈추고 말았다. [⋯] 인상파는 사진술로는 포착하기 어려운, 시시각각 분위기가 변하는 실외의 자연광 감각을 포착하는 쪽으로 관심의 초점을 맞췄다. 인상파는 관람자의 지각 경험을 현실에서 상상 쪽으로 노골적으로, 억지로 이전했다. 후대 화가들은 인상파가 대상의 겉모습과 무상함에만 지나치게 관심을 기울였다고 비판했다. 사진이 자신들이 할 수 없는 방식으로 현실을 포착할 수 있다는 점을 알아차린 이 후기 인상파 화가들은 자연주의적인 묘사를 넘어서는 것을 찾아 나섰다. (Kendel, 2014)

이처럼 선택압은 우리에게 여러 형태의 창의를 발현시킵니다. 미래에 있을 환경변화를 예측하게 하여 새로운 정보를 출력시키기도 하고(스티브 잡스의 사례), 현재의 환경에 순응하는 정보를 출력시키기도 하며(모차르트의 사례), 변화하는 환경에 저항하며 어딘가 비틀린 방식의 예술을 출력(추상화의 사례) 시키기도 합니다.

창의는 인간 혼자서 이루어 낼 수 있는 것이 아닙니다. 창의는 인간과 환경의 상호작용이며, 창의력은 결국 적응력입니다.

예측하는 인간, 호모 프리디쿠스

모든 정보가 환경으로부터 선택을 받아야만 살아남을 수 있다면 정보 생산자들이 무엇을 해야 하는지는 굉장히 명확해집니다. 내가 만드는 정보가 환경으로부터 선택받아 살아남을 수 있을 것인가, 그것을 예측하면 됩니다. 바꾸어 말하면, 환경으로부터 선택받아 살아남을 수 있는 정보를 예측하는 능력이 바로 창의력입니다. 인간에게 있어 예측력은 창의력의 다른 이름이기도 합니다. 인류는 예측력을 발휘한 덕분에 여기까지 왔고 그래서 우리는 '예측하는 인간', 호모 프리디쿠스Homo Predicus입니다.

동물이나 식물에게 언어가 있는지, 있다면 그들도 미래시제와 과거시제를 갖고 있는지 정확하게 알지 못합니다. 그러나 인간의 언어에는 과거시제, 현재시제, 미래시제가 있으며, 과거와 현재를 통해 미래를 예측함으로써 그 예측에 적합한 정보를 생산할 수 있고, 이를 통해 변화하는 환경에 대한 적응도를 높여 왔습니다. 우리는 빨래를 하기 전에조차도 환경이 보내는 정보를 수집하고, 그에 적합한 정보를 생산하여 행동에 반영합니다.

어제는 날씨가 맑았는데,

오늘은 먹구름이 잔뜩 끼었군.

내일은 왠지 비가 올 것 같으니 빨래는 다음에 해야겠어.

연속적인 정보의 변화에 따라 다음에 일어날 사건을 추론한 이 사람은 내일은 빨래를 널지 않는 쪽이 좋으리라는 것을 예측했습니다. 빨래를 다음날로 미뤘기 때문에 최소한 두 번 일하지 않아도 되는 성과를 얻었습니다. 예측을 통해 환경 변화에 훌륭하게 적응한 이 사람은 충분히 창의적입니다.

물리학자 카를로 로벨리Carlo Rovelli는 『모든 순간의 물리학』을 통해 인간을 생각하게 만드는 첫 번째 것은 바로 정보라고 이야기합니다. 인간은 모든 것으로부터 정보를 얻고, 그것으로부터 예측한다는 뜻입니다.

비 한 방울에는 하늘에 구름이 있다는 정보가 담겨 있고, 한 줄기 빛에는 그 빛이 나온 물질의 색상에 대한 정보가 들어 있습니다. 시계에는 하루의 시간에 대한 정보가, 바람에는 근처 지역의 천둥 번개에 대한 정보가, 감기 바이러스에는 우리 코의 취약성에 대한 정보가 있습니다. 우리의 DNA에는 우리가 아버지를 닮게 만든 유전자 코드에 대한 모든 정보가 포함돼 있고, 우리 뇌에는 우리가 경험을 하는 동안 쌓은 정보들이 무리를 이루고 있습니다. 우리를 생각하게 만드는 첫 번째 것은 이제까지 수집하고 교환하고 축적하고 꾸준히 연구해 온 풍부한 정보입니다. (Rovelli, 2016)

특히 자연에서 얻은 정보를 토대로 우리를 둘러싼 환경에 대한 예측력을 높이려는 시도를 가장 열심히 하는 그룹이 바로 과학자들입니다. 이들은 자연이 주는 정보를 읽고 분석해서 그것으로부터 그 다음에 일어날 사건을 예측하는 일에 탁월한 재능을 보입니다. 특히 과학자들의 예측은 지구는 물론이고 우주 공간에서도 예외 없이 동일하게 적용되는 공통원리라는 점에서 우리의 창의력을 전 우주로까지 확장시켰습니다.

마치 암호와도 같이 난해한 수식들로 쓰여 있는 물리 법칙을 온전히 이해하는 것은 너무나도 어려운 일이지만, 뉴턴Isaac Newton의 운동법칙, 맥스웰James Maxwell의 전자기법칙, 아인슈타인Albert Einstein의 상대성이론, 열역학, 양자역학 등이 있었기에 오늘 우리는 별과 달과 같은 커다란 물체는 물론이고 빛과 열, 원자나 전자와 같은 보이지 않는 세계의 움직임까지 예측하고 응용할 수 있습니다. 자동차, 컴퓨터, 스마트폰, 반도체, 인공위성, 무선통신 등 우리 일상의 무대 뒷편에는 그 모든 것을 예측하여 이용 가능하게 해 준 과학이 있습니다.

인류 문명의 진화사를 예측시스템의 정교화라는 관점에서 접근해도 좋을 것입니다. 점성술, 수학, 천문학, 물리학, 생물학, 의학, 통계, 인공지능에 이르기까지 인류가 집대성한 모든 과학과 학문은 사실은 예측시스템의 다른 이름입니다. 천문학을 통해 별들의 움직임을 예측했고, 물리학을 통해 시간과 공간, 빛과 열, 힘과 운동을 예측했습니다. 생물학은 생명 활동을 예측하게 해 주었고 의학을 통해 병을 예측하고 치료할 수 있게 되었습니다. 컴퓨터과학은 인간의 뇌로는 처리할 수 없는 방대한 데이터를 처리함으로써 과학의 모든 분야에 걸쳐 예측력의 혁명을 일으켰습니다. 이처럼 과학은 우주에 관하

여 검증 가능한 설명과 예측의 형태로 지식을 구축하고 조직하는 체계적인 활동이며(Heilbron, 2003), 과학은 예측의 우수성 때문에 의사결정을 위한 최고의 친구(Daniel Sarewitz et al, 2000)가 되었습니다.

> 오늘날 과학자들은 예측을 유망한 전문분야로 만들고자 한다. 과학자들은 이것을 달성하기 위해서 아주 강력한 도구를 앞세우는데, 근본적 작동원리에 대한 강력한 이론적 이해, 자연의 방대한 정보를 디지털 정보로 저장할 수 있는 최신의 관측 기술, 기가바이트 크기의 데이터를 손쉽게 분석하여 미래에 관한 예측을 쏟아내는 슈퍼컴퓨터 등이 바로 그것이다. 오늘날 예측 없는 과학이란 과학으로 여겨지지도 않을 것이다. (Daniel Sarewitz et al, 2000)

물리학자이면서 대중과 활발히 소통하고 있는 미치오 카쿠Michio Kaku는『마음의 미래』를 통해 인간이 자연에서 일어나는 환경변화뿐 아니라 사회에서의 환경변화도 읽고 예측함으로써 오늘날에 이르렀음을 설명했습니다.

> 인간은 왜 다른 동물보다 우월한 지능을 갖게 되었을까? 그 이유를 설명하는 이론은 많지만, 결국 모든 것은 진화론의 원조인 찰스 다윈으로 귀결된다. […] 지금까지 언급한 것은 지능기원설의 일부일 뿐이지만, 모든 이론의 공통점은 지능이 발달할수록 미래를 시뮬레이션하는 능력이 향상되었다는 점이다. 예를 들어 지도자의 임무는 종족의 앞날을 위해 올바른 결정을 내리는 것인데, 이를 위해서는 다른 사람들의 의도를 정확하게 이해하고 그에 맞는 계획을 세울 줄 알아야 한다. 따

라서 미래에 대한 시뮬레이션은 인간의 지능을 향상한 원동력이라 할 수 있다. 미래에 대한 시뮬레이션이 정확해야 적절한 계획을 세우고, 동족의 마음을 읽고, 군비경쟁에서 우위를 점할 수 있다. (Kaku, 2015)

이는 예술에서도 그대로 이어집니다. 예술가들이 하는 일은 상대가 어떤 음을 듣는 것을 좋아하는지, 어떤 그림을 보는 것을 좋아하는지를 예측하는 것입니다.

작곡가는 사람들이 춤추는 데 적합한 음의 조합은 무엇인지, 기도할 때 감정을 끌어올릴 수 있는 음의 조합은 무엇인지, 사랑의 감정을 폭발시킬 수 있는 음의 조합은 무엇인지, 군인들의 전투력을 고조시킬 수 있는 음의 조합은 무엇일지를 예측합니다. 역사상 이 예측을 가장 훌륭하게 했던 작곡가들이 바로 여러분이 기억하고 있는 유명한 음악가들입니다.

이는 미술도 마찬가지입니다. 다른 점이 있다면 화가들은 음이 아니라 점과 색이라는 정보를 사용하여 자신들의 예측을 확인한다는 것입니다. 소설가들 역시 독자들의 반응을 예측하면서 이야기를 전개하는 것은 매한가지입니다.

그런데 앞에서도 말했듯이 창의는 정보의 생산뿐만이 아니라 수용이라는 과정을 거침으로써 완성됩니다. 따라서 예측 역시 작가들만의 몫은 절대로 아닙니다. 감상자들 역시 예측을 합니다. 따라서 예술을 감상한다는 것은 작가와 감상자 사이에 벌이는 일종의 예측 게임이라고 할 수 있습니다.

예를 들어 독자는 소설의 이야기 전개에 따라 결론을 예측하게 됩니다. 반대로 소설가는 독자들이 어떤 생각을 할지를 예측하면서

이야기를 한 번 더 비틀기도 합니다. 작가들이 독자들과 벌이는 예측 게임에서 승리하기 위해 활용하는 도구가 바로 복선이나 반전 같은 작법입니다. 독자들은 자신들의 예측이 들어맞았을 때 희열을 느끼고 자신들의 예측이 빗나갔을 때는 놀람과 동시에 반전을 이끌어낸 작가의 창의력에 감탄하게 됩니다.

인류에게 예측이 얼마나 중요했는지를 보여주는 예는 이 밖에도 얼마든지 있습니다. 농사를 짓기 위해서는 가뭄과 홍수를 예측해야 하고, 주식투자를 하기 위해서는 셀 수도 없을 만큼의 많은 변수를 예측해야 하며, 나라가 안정되기 위해서는 어떤 정치인이 훌륭한 지도자감일지를 예측해야 합니다. 점성술, 타로, 관상, 궁합 등의 문화가 존재한다는 것은 동서양을 막론하고 사람들이 미래를 예측하기 위해 얼마나 열심이었는지를 보여줍니다.

게다가 인간에게 있어 예측은 어른들만 할 수 있는 것도 아닙니다. 예측력은 어린이들에게서도 발견됩니다. 아주 어린 아이들조차도 언어 습득 과정에서 규칙을 발견하고 이를 토대로 예측합니다.

어린이들은 언어의 규칙을 습득할 때 논리적이지만 정확하지는 않은 방식을 사용한다. 영어에서 볼 수 있는 불규칙 동사 변화와 불규칙 복수형이 이에 대한 분명한 예시이다. 성장 중인 뇌는 새로운 신경을 연결하려고 하고 오래되거나 쓸모없거나 정확하지 않은 신경은 잘라내려고 한다. 이렇게 하는 이유는 규칙들을 인스턴스화 하기 위함이다. 이것이 바로 어린이들이 "He went to the store"라고 하지 않고 "He goed to the store"라고 말하는 이유이다. 이 어린이들은 대부분의 영어 동사의 과거형이 play/played, talk/talked, touch/touched 와 같이 -ed

형으로 끝난다는 것을 습득하고, 논리적으로 추론하여 go/goed라고 사용한 것이다. (Weinberger, 2004)

앞에서 논의한 바를 종합하면 인간의 뇌는 주위의 모든 것으로부터 정보를 수집하고 그 속에서 규칙을 발견하고 발견한 규칙을 모델 삼아 다음을 예측한다는 것을 알 수 있습니다. 천문, 물리, 생물, 경제, 사회, 심리, 예술 등은 인간이 그동안 만든 예측 모델의 이름입니다. 『1.4킬로그램의 우주, 뇌』에는, 단순히 자극에 반응을 보이는 곤충이나 어류와 비교하여 인간의 뇌가 가진 진화적 특징이 잘 설명되어 있습니다.

그러나 생존을 위해서는 정해진 대로만 반응하는 반사보다는 과거에 경험한 일을 기억하는 편이 유리합니다. 원래 움직임과 생명 유지에 필요한 기능을 담당하던 뇌에 기억을 관장하는 둘레 계통이 생기고 여기에 환경에 대한 정보와 과거 기억을 바탕으로 미래에 어떤 일이 일어날지 예측하는 새겉질이 덧씌워진 결과물이 우리 뇌인 것입니다. (정용, 2014)

분자생물학자들이 아직 '예측 유전자'라는 것을 발견한 것은 아니지만, 인간이 언어, 자의식, 예술적 표현 등을 갖고 있다는 것을 보면 인간에게 있어 예측이란 매우 본능적인 것으로 보입니다. (Daniel Sarewitz et al, 2000) 우리는 예측하는 인간, 호모 프리디쿠스입니다.

학습이 예측을 낳는다

앞의 논의를 통해 예측력을 높여야 창의력을 높일 수 있음을 알았습니다. 이제는 예측력을 높일 수 있는 방법은 무엇일지가 궁금해집니다. 그런데 이에 대한 답은 생각보다 싱겁습니다. 공부입니다.

공부를 왜 하는가 생각해 보면 이유는 단순합니다. 정보를 수집하기 위해서입니다. 대학교를 가고 시험을 잘 치르기 위해서일 수도 있지만, 그 본질은 정보를 수집하고 그 정보를 바탕으로 환경에 대응하기 위함입니다. 시험도 일종의 환경이라는 점에서 보면 시험점수를 따기 위해 공부하는 것 역시 환경에의 적응인 것은 매한가지입니다.

정보를 수집할 수 있는 방법은 신체에 장착된 오감을 활용해서 직접 경험하거나 다른 사람이 기록해 둔 정보를 습득하는 것뿐입니다. 여행, 일, 실험, 관찰, 공연관람 등 경험을 통해 정보를 습득할 수도 있고 책이나 영상자료, 인터넷 등 이미 누군가 정리해 놓은 자료를 읽거나 보는 방식으로 정보를 습득할 수도 있습니다.

직접 경험을 하는 데는 그만큼의 시간이 소요되기 때문에 경험하는 것만으로 충분한 양의 정보를 습득하기는 쉽지가 않습니다. 이

에 비해 이미 정리된 자료를 공부하는 경우, 과거부터 현재까지, 좌에서 우까지 상대적으로 빠르게 정보를 수집할 수 있습니다.

눈, 귀, 코 등은 대표적 정보수집기관입니다. 이 기관들이 열심히 활동해주지 않는다면 우리는 아무런 정보도 수집할 수 없습니다. 이렇게 감각기관을 통해 수집된 정보가 우리의 뇌에서 전기신호와 화학물질을 통해 전달되지 않는다면 우리는 또한 아무런 정보도 기억할 수 없습니다. 이처럼 우리 몸의 정보수집기관과 정보처리기관들이 열심히 일한 결과로 뇌의 신경세포들의 연결이 강화되거나 변화한 것을 두고 공부를 했다 또는 학습을 했다고 표현합니다.

> 학습은 생명의 위대한 발명품이다. 뇌과학에서 학습이란 자주 사용하는 신경회로의 연결이 강해지는 것을 말한다. 뇌는 수많은 신경세포, 즉 뉴런으로 구성되어 있다. 뉴런들은 서로 시냅스라는 부위로 연결되어 있다. 마치 도시들이 도로로 연결되어 있듯이 말이다. 사용량이 많은 도로는 점점 폭이 넓어지고 직선으로 바뀌다가 결국에는 고속도로가 된다. 시냅스도 비슷하다. 자주 사용하는 시냅스는 연결이 강해진다. 파블로프의 조건반사는 종을 치는 기억을 저장한 뉴런들과 먹이 먹는 기억을 저장한 뉴런들이 강하게 연결된 것뿐이다. 이게 전부이다. (김상욱, 2016)

우리를 감동시키는 아름다운 선율을 만들어 내는 기타리스트의 손놀림이나 사람의 목숨을 살리는 의사들의 의료 행위는 모두 학습의 결과 (이대열, 2017) 입니다. 마찬가지로 먹구름이 몰려올 때 빨래를 널지 않는 것이 좋겠다는 판단을 하는 것 역시 경험을 통한 학습의

결과입니다. 운동선수가 근력을 키우고 기초 체력을 강화시키면 경기력이 향상된다는 것을 아는 것 역시 경험을 통한 학습의 결과입니다. 유동인구가 많고 교통이 좋은 곳에 상점을 내는 것이 좋겠다는 판단 역시 경험적 지식을 학습한 결과입니다.

이러한 학습의 결과는 엄청나게 창의적인 결과물로 이어집니다. 거의 모든 학문 영역에 걸쳐 엄청난 영향력을 미치고 있는 다윈의 진화론은 오랜 기간 관찰을 통한 학습이 있었기에 도출될 수 있었습니다. 비글호에 승선하여 1831년부터 1836년까지 약 5년에 이르는 시간 동안 대서양과 남미의 여러 지역을 탐사하며 동식물을 관찰한 다윈은 관찰학습의 결과에 따라 종이 고정되어 있다는 자신의 믿음을 버리고, 돌연변이와 자연선택의 원리에 따라 생명체가 진화한다는 예측을 내놓았습니다. 그리고 그의 예측은 후대의 연구자들에 의해 검증에 검증을 거치며 이제는 많은 학문들이 분기하고 수렴하는 지식의 중심점이 되었습니다.

다윈은 비글호 항해를 통해 그동안 화석으로만 보던 동물들을 실제로 관찰할 수 있었다. 또한, 지역에 따라서 같은 종들이 서로 차이가 나는 것을 보았다. 가장 중요한 것은 갈라파고스 군도의 관찰로, 겨우 수십 마일 떨어진 여러 섬들에서 다른 종류의 동물상과 식물상이 분포하고 있음을 보았다. […] 이러한 관찰로부터 다윈은 몇 가지 결론을 내릴 수 있었다. 우선, 종이 시간과 지역에 따라 서로 다르다는 점을 계속해서 확인했고 그것은 다윈으로 하여금 종의 진화를 사실로 받아들이게 했다. 그리고 지역에 따른 종의 차이는 진화가 주위환경에 적응하는 과정을 통해 일어난다는 점을 말해 주었다. […] 비글호 항해를 마친 다윈에게는 진화가 일어난다는 것은 분명한

사실이 되었고, 진화가 어떻게 일어나는가, 즉 진화의 메커니즘이 문제가 되었다. (송성수, 2009)

이처럼 학습은 그동안 자신이 갖고 있던 세계상에 대한 모델을 수정할 수 있는 자료를 제공합니다. 우리의 예측 모델은 기존의 정보와 새로운 정보의 차이에 따라 업그레이드되며, 이 모델을 통해 세상을 바라볼 때 우리는 더 나은 예측을 할 수 있습니다. 예측값이 정교해질수록 이전과는 차별화되면서도 환경에 더 적합해진 창의적인 정보를 생산할 수 있습니다.

인간의 뇌가 갖고 있는 학습기억의 특징은 "끊임없이 에러를 수정하는 것"(박문호, 2008) 입니다. 오늘날의 과학자들이 하는 일 역시 절대 진리를 발견하는 것이라기보다는 학습을 통해 선대들이 만들어 놓은 예측 모델의 오류를 찾아 끊임없이 개선하는 것입니다.

이처럼 학습이 예측력을 높이고, 높아진 예측력이 창의적 정보 생산에 기여한다는 것은 다른 학자들을 통해서도 얘기되고 있습니다. "과학적 혁신은 선행 지식을 소화하지 않고서는 상상할 수 없다"(Strosberg, 2001), "충분한 학습량이 있어야 번뜩임이 일어난다"(Mogi, 2007), "임계치를 넘어서면 양은 질로 바뀐다. 다시 말해, 창의성의 전제 조건은 공부의 양이며 정보량, 즉 학습량이 임계치를 넘어서야 가능하다."(박문호, 2008)

창의는 아무것도 없는 무의 상태에서 마법과 같이 뭔가가 나타나는 것이 아니라는 것(Smedt, 2013)을 우리는 다시 한 번 기억해야 합니다. 개인으로서도 사회로서도 충분한 학습량이 누적되었을 때 우리는 다음 스테이지로 넘어갈 수 있습니다.

양이 질을 만든다

과학자들에게 관찰과 실험이 있다면 예술가나 운동선수에게는 연습과 훈련이 있습니다. 과학자들에게 문헌연구가 있다면 예술가와 운동선수에게는 감상과 분석이 있습니다. 과학자들에게 학습량이 중요한 만큼이나 예술가와 운동선수에게는 연습량이 중요합니다. 연주자에게는 악기 연습이 곧 학습이며, 야구선수에게는 배팅연습이 곧 학습입니다. 작곡가나 소설가에게는 다른 사람의 작품을 감상하고 분석하는 것, 자신의 작품을 쓰기 위해 자료를 수집하고 그것들을 모아 얼개를 짜맞추는 연습을 거듭하는 것이 곧 학습이며, 축구 감독에게는 상대 선수들의 특징과 전술을 분석하는 것이 곧 학습입니다.

예술가들이 음악을 만들거나 시를 쓰는 일을 베일에 싸인 신비로운 것으로 생각하는 사람들이 여전히 있습니다. 예술가들 스스로도 자신들의 일을 신비하거나 영적인 어떤 것으로 여겨 기괴한 행동을 일삼기도 합니다. 술을 먹거나 금지된 약물을 복용하는 것을 작품을 만들기 위해 영감을 얻는 통로로 여기는 것 등이 그와 같은 예입니다. 물론 이 역시 새로운 경험으로서의 역할을 할 것이라는 점은

분명하지만 이것만으로 영감이 '획'하고 날아들 가능성은 높지 않습니다.

가만히 있는 나에게 영감이 제발로 찾아오기를 기다리기보다 영감이 나를 찾아올 때까지 연습을 계속한다면 영감을 얻게 될 확률이 높아집니다. 이것은 마치 비가 올 때까지 기우제를 지내는 것과도 비슷합니다. 언제인지는 모르지만 비가 올 때까지 기우제를 지내다 보면 결국 비는 내리고야 말기 때문입니다.

주르뎅Robert Jourdain의 저서 『음악은 왜 우리를 사로잡는가』에는 스트라빈스키Igor Stravinsky가 작곡가에게 있어 영감이란 무엇인지에 대해 말한 내용이 수록되어 있습니다. 영감은 때로 창의성의 원천으로 여겨지기 때문에 여기에 다시 한 번 인용합니다.

> 악상은 보통 내가 작곡을 하고 있을 때에 생깁니다. 초보자들의 경우에는 반드시 영감이 떠올라야 창작을 할 수 있는 것이라고 생각하기도 하는데 이는 잘못된 생각입니다. […] 그것은 노력에 의해서 생기는 것입니다. 그리고 그 노력이라는 것은 자신의 작업입니다. 음악적 감각이란 노력 없이는 얻어지지 않고 발전도 없습니다. 다른 모든 것들과 마찬가지로 음악 활동도 움직이지 않으면 그 기능을 잃고 결국은 퇴화해 버리는 것이죠. (Jourdain, 2002)

이제는 사람들에게 많이 알려진 1만 시간의 법칙 역시 이러한 측면에서 이해할 수 있습니다. 창의적인 예술가나 탁월한 실력을 발휘하는 운동선수들의 삶을 조사해보면 그 뒤에는 예외 없이 엄청난 연습시간이 숨어 있습니다.

타고난 재능을 갖고 있는 것으로 보이는 사람들을 조사한 에릭 슨Anders Ericsson은 이들의 재능은 타고난 것이 아니라 혹독한 훈련과 학습을 통해 얻어낸 결과라는 것을 보여주었습니다.

베를린 음악대학에서 바이올린을 전공하는 학생들을 대상으로 스무살이 될 무렵까지의 연습량을 조사한 결과, 매우 잘하는 그룹의 연습시간은 1만 시간, 잘하는 그룹은 8천 시간, 평범한 그룹은 4천 시간으로 나타났습니다. 피아니스트를 대상으로 한 조사에서도 이와 마찬가지로 프로와 아마추어를 가르는 것은 역시 연습시간이었습니다. 에릭슨은 최고가 된 사람 중에 노력 없이 타고난 재능으로 정상에 올라간 사람은 없으며 최고 중의 최고는 그냥 열심히 하는 게 아니라 훨씬 더 열심히 한다고 얘기합니다.

그런데 반복적인 훈련을 하면 왜 더 뛰어난 연주자가 된다는 것인지 궁금해집니다. 이에 대해서는 『피아니스트의 뇌』를 쓴 후루야 신이치Furuya Shinichi 교수가 우리에게 답을 줍니다. 취리히대학의 양케Jens Jahnke 교수 일행은 손가락을 복잡하게 움직이고 있을 때 운동피질의 신경세포가 얼마나 많이 활동하는지를 조사했는데, 그 결과 손가락을 동일한 속도로 똑같이 움직일 때 활동하는 신경세포의 수는 일반인보다 피아니스트 쪽이 오히려 적다는 것을 알아냈습니다. (Shinichi, 2016)

우리의 예상과는 완전히 대치되는 결과가 나온 것입니다. 신이치 교수의 해석은 이렇습니다. 피아니스트의 뇌는 복잡한 손가락의 움직임이 가능하도록 '잘 다듬어져 있다'는 것입니다. 다시 말해 우리의 뇌는 연습량이 늘어날수록 복잡한 움직임을 더 효율적으로 처리할 수 있게 된다는 것입니다.

『마음의 미래』에서 미치오 카쿠는 이와 관련하여 캐나다의 심리학자 도널드 헵Donald Hebb 박사의 연구를 인용하며 다음과 같이 설명하였습니다.

훈련을 많이 할수록 그 부분에 해당하는 뉴런들이 더욱 강력하게 연결된다는 사실을 알아냈다. 즉, 훈련을 많이 할수록 작업이 더욱 쉬워진다는 뜻이다. 디지털 컴퓨터는 제아무리 성능이 좋아도 어제나 오늘이나 똑같은 기계에 불과하지만, 사람의 뇌는 무언가를 배울 때마다 뉴런의 연결이 강화되면서 스스로 진화한다. (Kaku, 2015)

정확한 비유는 아니지만 이해의 편의를 위해 예를 들자면, 쇼팽Frédéric Chopin의 〈흑건〉처럼 화려하고 빠른 손가락 움직임을 필요로 하는 연주를 하기 위해서 연습이 충분치 않은 사람들이 100개의 신경세포를 필요로 한다면, 연습을 많이하여 숙련된 연주자는 신경세포들 간의 연결이 강화되어 20개, 10개, 5개만을 사용해도 처리할 수 있다는 것입니다. 즉 반복적인 연습을 통해서 우리의 뇌 속 신경세포들이 자원을 효율적으로 사용하는 방법을 터득하는 것입니다. 신이치 교수는 이를 두고 "에너지 절약"이라고 표현했습니다.

대가들의 연주는 단순한 테크닉에 독창적이고 깊이 있는 표현력이 더해져서 완성되는데, 이들이 섬세하고 깊이 있는 감정표현을 높은 완성도로 표현할 수 있는 이유는 바로 이처럼 테크닉을 구사하고 남는 자원을 창의적 해석에 할당할 수 있기 때문일 것입니다.

한겨레의 〈김양희의 야구광〉에 실린 "스즈키 이치로는 철학자다"라는 제목의 기사는 야구선수가 반복적인 훈련을 통해 예측의 정

확성을 높이고 그를 통해 다양하고 창의적인 타격을 구사할 수 있음을 보여줍니다.

『뉴욕타임즈』는 이치로를 "그라운드를 캔버스로 만드는 아티스트"라고도 표현한다. 자유자재로 공을 날리면서 야구, 그 이상을 보여준다는 의미다. 일부 전문가는 이치로의 타격 모습을 테니스에 비유하기도 한다. 시애틀 매리너스 존 모지스 1루 베이스코치는 "이치로는 손에 테니스 라켓을 쥔 것처럼 타격을 하는데 마치 서브 에이스를 기록하려는 듯 유격수 머리 쪽으로 타격을 날린다"고 말했다. 『스포츠 일러스트레이티드』리 젱킨스 기자의 견해도 비슷하다. "이치로는 테니스에서 다운더라인을 할 때처럼 공을 깎아 친다. 발리처럼 칠 때도 있고 수비가 앞쪽으로 당겨 서 있을 때는 수비수 뒤로 떨어지는 드롭볼을 칠 때도 있다. 톱스핀 드라이브를 날릴 때도 있다. 공을 예측한 곳으로 정확히 날리는 능력이 있으며 타격 때마다 다른 테크닉을 사용한다."

1973년생인 이치로가 가장 경쟁이 심한 리그인 메이저리그에서 마치 테니스를 치듯 야구공을 예측한 곳으로 날려보낼 수 있는 것은 마흔 중반이 된 지금도 1년에 3일만 쉬고 연습을 거듭하는 엄청난 훈련량이 뒷받침되기 때문입니다.

국내 농구선수 중 가장 뛰어난 재능을 보유한 선수 중 한 명으로 평가받았았던 현주엽 감독은 "휘문중학교 농구부에서 입단 테스트를 받았을 때 코치로부터 '공부나 열심히 하라'는 말을 들었다. 제 안에 있던 운동능력도 끊임없는 훈련을 통해 발현된 것이다. 중학교부터 고등학교 때까지는 하루도 빼놓지 않고 운동을 했다. 오후 8~9시

에 농구부 운동이 끝나면 모두 다 간 것을 확인하고 혼자 체육관에 와서 오후 10~11시까지 운동했다"고 했습니다.[4]

선수 시절 엄청난 재능을 보였던 허재 감독 역시 친구들이 지쳐 잘 시간에 더 많은 연습을 했다는 사실은 잘 알려져 있습니다. 허재 감독은 최근 열린 '2017 KBL 유스 엘리트 캠프'에서 어린 선수들에게 다음과 같이 조언했습니다.

> "재능은 노력이 있을 때 빛을 발하는 거야. 그렇기에 농구에 재능이 몇 퍼센트 있다고 할 수는 없어. 재능을 믿고 노력을 안 한다면, 그 재능을 제대로 활용 못해. '나 재능 있어. 그러니까 내일 경기도 자신 있어'라는 생각만 하고 연습을 안 하면 어떻게 될까? 다음 날 경기 때 느끼게 될 거야. 전날 자신이 한 생각은 그냥 생각일 뿐이었다는 걸."

사실 운동선수들의 재능과 훈련량에 관한 증언은 우리 주변에 셀 수도 없을 만큼 존재합니다. 박지성, 이승엽, 김연아 선수 등의 이름 옆에 연습량이라는 키워드를 덧붙여 검색하는 것만으로도 재능이 공짜가 아니라는 사실은 금방 알 수 있습니다. 연습하느라 망가진 발레리나 강수진 씨의 발 사진은 너무나도 많이 알려져 있습니다. 인간의 몸으로 표현할 수 있는 가장 우아한 움직임을 표현하기 위해서 강수진 씨의 발은 대가를 치러야 했습니다. 그녀의 발이 대가를 치르는 동안 그녀의 뇌는 에너지를 절약하는 방법을 터득했습니다.

천재성과 훈련량에 대한 상관관계는 작가들에게서도 발견됩니다. 〈까치〉 등으로 잘 알려진 이현세 작가는 '천재와 싸워 이기는 법'이라는 글을 통해 다음과 같이 조언합니다.

만화를 지망하는 학생들은 그림을 잘 그리고 싶어한다. 그렇다면 매일매일 스케치북을 들고 10장의 크로키를 하면 된다. 1년이면 3,500장을 그리게 되고 10년이면 3만 5천 장의 포즈를 잡게 된다. 그 속에는 온갖 인간의 자세와 패션과 풍경이 있다. […] 만화가 이두호 선생은 항상 "만화는 엉덩이로 그린다"라고 조언한다. 이 말은 언제나 내게 감동을 준다. 평생을 작가로서 생활하려면 지치지 않는 집중력과 지구력보다 더 중요한 것은 없다.

엉덩이가 무거운 사람이 잘할 수 있는 것은 공부만이 아니었습니다. 이쯤 되면 그림을 잘 그리는 것과 엉덩이의 무게가 상관관계를 갖고 있는지 조사를 해보고 싶은 마음마저 듭니다.

『상실의 시대』, 『1Q84』 등으로 세계의 독자들로부터 큰 지지를 받고 있는 일본의 소설가 무라카미 하루키Murakami Haruki는 『뉴욕타임즈 북리뷰』에서 '21세기의 소설을 발명했다'는 찬사를 듣기도 했습니다. 이렇듯 대작가로 칭송받는 하루키가 『직업으로서의 소설가』라는 책을 통해 소설가로서의 삶과 자신이 어떻게 작품을 쓰는지에 대한 비밀을 풀어 놓았는데, 그 내용은 펜을 들기만 하면 한 번에 스토리를 완성해 버릴 것만 같은, 우리가 막연하게 떠올리는 천재 작가와는 상당한 거리가 있습니다.

이 책에서 하루키는 "머리 회전이 너무 빠른 사람, 혹은 특출하게 지식이 풍부한 사람은 소설 쓰는 일에는 맞지 않을 거라고" 말합니다. "소설을 쓴다는 ― 혹은 스토리를 풀어간다는 ― 것은 상당히 저속 기어로 이루어지는 작업이기 때문"이라고 설명합니다. 풀어 보면, 작품을 만든다는 것이 영감을 얻었다고만 해서 되는 일이 아니라,

그 영감을 발전시켜 스토리로 풀어내기까지 "상당히 에둘러 가는, 손이 많이 가는 작업"이 필요하다는 것입니다. 그리고 다음과 같은 설명을 이어갑니다. "소설을 쓴다는 것은 아무튼 효율성이 떨어지는 작업입니다. 이건 '이를테면'을 수없이 반복하는 작업입니다." 심지어는 소설가는 머리가 좋지 않은 종족이라고까지 썼습니다.

소설가라는 종족은(적어도 그 대부분은) 어느 쪽인가 하면 후자, 이렇게 말하면 좀 미안하지만, 머리가 그리 좋지 않은 사람 쪽에 속합니다. 실제로 내 발로 정상까지 올라가보지 않고서는 후지산이 어떤 것인지 이해하지 못하는 부류입니다. […] 그러니 이건 뭐, 효율성을 논하고 말고 할 것도 없는 문제지요. 아무튼 머리 좋은 사람이라면 도저히 못할 일입니다. (Haruki, 2016)

자칭 머리가 좋지 않은 사람인 하루키가 선택한 글쓰기 전략은 매일 매일 할당량을 채우는 것이었습니다. 일반적으로 예술가는 직장인들과는 다르게 불규칙하고 자유로운 삶을 살 것이라고 생각되지만, 우리 시대 최고의 작가가 선택한 방법은 하루에 200자 원고지 20매씩 규칙적으로 쓰는 것이었습니다.

"쓸 수 있을 때는 그 기세를 몰아 많이 써버린다든지, 써지지 않을 때는 쉰다든지 하면 규칙이 깨지기 때문에 철저하게 지키려고 합니다. 타임카드를 찍듯이 하루에 거의 정확하게 20매를 씁니다." (Haruki, 2016)

대작가의 삶이 이렇게 규칙적이라니 오히려 예술가에 대한 환상이 산산조각 나 버린 것 같아 섭섭하기까지 합니다. 1퍼센트의 영감과 99퍼센트의 노력이라는 교장선생님의 훈화말씀과도 같은 명언이 다시금 머리를 스칩니다.

비단 작품을 써 내는 과정뿐만이 아닙니다. 작가들은 작품을 쓰기 위해 자료조사를 거치는데, 이때 수집하는 자료의 양 역시 우리의 상상을 초월합니다. 그리고 또 한 번 창의성을 발현시키는 핵심이 무엇인지에 대해 다시금 생각하게 합니다.

많은 사람들의 사랑을 받았던 허영만 화백의 〈식객〉은 2002년 9월부터 2010년 3월까지 무려 9년 여에 걸쳐 일간지에 연재되었습니다. 사실 음식이라는 하나의 주제를 갖고 135회에 걸쳐 이야기를 풀어낸다는 것은 너무나도 어려운 일입니다. 그 일이 가능했던 것은 그만큼의 이야기를 지탱해 줄 자료조사가 선행되었기 때문입니다. 허영만 화백은 스토리를 담당할 이호준 작가와 함께 전국을 돌면서 1년이 넘는 시간 동안 자료만 수집했다고 합니다.[5] 음식의 재료를 구하기 위해 어부가 배를 타고 나가는 과정, 돼지를 도축하는 과정, 음식 재료를 다듬고 조리하는 과정과 거기에 숨은 비법, 음식점의 모습은 물론이고 접객에 이르기까지 살아있는 현장의 모습을 취재했던 것이 고스란히 작품 속에서 살아났던 것입니다. 결국 방대한 양의 자료조사가 창의성을 발현시키는 연료가 된 것입니다. 결국 우리의 상상력이란 것은 어딘가에 기억되어 있는 정보들의 재조합일 뿐이라는 것을 다시 깨닫게 됩니다.

작가에게 있어 얼마나 많은 양의 작품을 써내느냐가 창의성을 발현시키는 트리거가 될 수 있다는 연구도 있습니다. 와튼 스쿨의 교

수이자 심리학자인 아담 그랜트^{Adam Grant}는 〈창의적인 사람들의 놀라운 습관〉이라는 테드^{TED} 강연을 통해서 베토벤이나 모차르트, 바흐와 같은 작곡가를 예로 듭니다.

이들은 창의성으로 따지자면 호모 사피엔스의 역사를 통틀어 수위를 다툴만 한 인물들입니다. 그랜트 교수가 주목한 점은 바로 이들의 작품 수가 그 어떤 작가들에 비해서도 많다는 것입니다. 그러니까 이들의 창의성은 다른 사람들에 비해 훨씬 더 많은 작품을 만들어 내는 과정에서 얻어진 결과라는 설명입니다. 그랜트 교수는 "더 많은 작품을 만들기 위해서는 이전 작품과는 다른 시도를 더 많이 할 수밖에 없는데 이 과정에서 오리지널한 것이 얻어진다"고 설명합니다. 풀어서 생각해 보자면, 더 많은 작품을 만들되, 이전과는 동일하지 않은 작품을 만들기 위해서는 자기복제가 아닌 변이를 생산하는 과정이 수반될 수밖에 없기 때문에, 많은 작품을 만들면 만들수록 새로움이라는 부산물을 얻게 될 가능성도 높아지는 것입니다. 그야말로 진화적 프로세스입니다.

가만히 생각해보면 많은 작품을 발표한다는 것은 작가에게 또다른 이득도 제공합니다. 앞에서 살펴봤다시피 만드는 과정은 작가 혼자서 하는 것이 아니라 감상자와의 상호작용을 통해 완성됩니다. 그렇다면 많은 작품을 발표하는 작가일수록 감상자의 반응을 파악할 수 있는 기회도 더 많이 갖게 되고, 더 많은 기회를 가질수록 감상자들에 대한 이해의 폭을 확장시킬 수 있습니다. 자신도 모르는 사이에 작가 스스로 감상자라는, 자신을 둘러싼 환경에 적응할 가능성을 높이는 일을 하는 것입니다.

작품 수와 창의성의 관계를 나타낸 그래프를 보면 실제로 바흐,

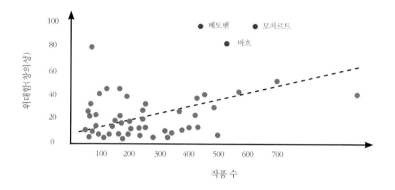

Figure 25. 작곡가들의 작품 수와 창의성의 관계

베토벤, 모차르트는 400~600곡 정도를 작곡했는데, 조사 대상 작곡가들 중 이들보다 많은 작품을 작곡한 작곡가들은 두세 명에 불과합니다. 그랜트 교수는 바그너^{Wilhelm Wagner}만이 100곡 이하를 작곡했으면서도 높은 수준의 창의성을 보여주었다고 얘기합니다. 덧붙이기를 바그너는 예외적인 경우이며, 우리로서는 예외를 따라가기보다는 베토벤, 모차르트, 바흐가 보여준 것과 같이 상관관계가 보이는 길을 택해 더 많은 아이디어의 생산을 시도해야 한다고 말합니다. 이들의 작품성은 결국 더 많은 변이를 시도하는 과정에서 얻어진 부산물인 것입니다.

가끔씩 자기 논문을 복제한 것 때문에 문제가 되는 유명인들의 사례가 언론에 보도되곤 합니다. A라는 학술지에 발표됐던 글을 B라는 학술지에도 내보내서 발생하는 문제입니다. 만일 이 연구자가 베토벤이나 모차르트가 그랬던 것처럼 자기 복제를 피하고자 했다면 어떻게 해야 했을까요? 방법은 하나밖에 없습니다. 서로 겹치지 않는

두 개의 연구를 하는 수밖에 없습니다. 이런 식으로 100개의 학술지에 논문을 싣고자 한다면? 아마도 같은 연구자가 100개의 완전히 다른 연구를 한다는 것은 불가능할 것입니다. 관심있는 주제 하나에 대한 여러 관점의 연구를 하게 될 가능성이 높습니다. 하나의 주제에 대해 100가지 변주곡을 써내는 것, 이 과정에서 자연스럽게 100가지 변이를 얻어내는 것, 그리고 그중 한두 개의 변이가 환경으로부터 선택받아 살아남게 되는 것, 이것이 바로 창의입니다.

경쟁: 너무나도 효율적인 창의 플랫폼

"그들은 모두 진리 추구로서의 과학을 신봉하지만, 그와 동시에 과학 연구를 하나의 경쟁으로 여긴다." (Kenneally, 2009)

지금까지 살펴본 사례들을 종합하면 양이 질을 이끌어 낸다는 점에 대해서는 이견을 달기가 쉽지 않습니다. 그러나 다른 한편으로는 숨이 막혀 옵니다. 결국 내가 창의적이 되기 위해서는 베토벤, 허영만, 하루키보다 끈질기게 물고 늘어져야 한다는 결론에 이르기 때문입니다. 차라리 창의라는 것이 마법과도 같은 것이었다면 좋겠다는 생각마저 듭니다. 그러나 이것은 맞기도 하고 틀리기도 합니다. 우리는 이 책을 통해 창의에 대한 새로운 이해를 시도하고 있는데, 이번에는 경쟁에서 최종 승리한 단 한 명만이 창의적인 것이 아니라, 일정한 임계치를 넘어 생존에 이른 모든 사람은 이미 창의적이라는 것에 대해 살펴볼 것입니다.

이에 대해서는 진화가 답을 주고 있습니다. 진화과정을 통해 살아남은 종은 경쟁에서 승리한 단 한 종이 아니라, '환경에 적응'이라

는 시험을 통과한 모든 종입니다. 다른 동물들과의 경쟁에서 이긴 것처럼 보이는 인간만이 살아남은 것이 아니라, 또는 인간들끼리의 경쟁에서 승리한 단 한 명의 우승자만이 살아남은 것이 아니라, 지구라는 환경에 적응하는 데 성공한, 그러니까 적응이라는 임계치를 넘어선 모든 종과 개체들이 함께 살아가고 있습니다. 살아남은 종들 사이에 진화적 우열을 가리는 것은 매우 어려운 일이며, 모든 종은 각자의 입장에서 생존에 성공했습니다.

아이디어의 진화인 창의 역시도 마찬가지의 관점에서 이해할 수 있습니다. 창의적인가 그렇지 않은가를 가르는 것은 마치 운전면허 시험과 같이 합격과 불합격만이 존재한다고 볼 수 있습니다. 운전면허 실기시험에서 70점만 넘으면 누구나 도로에 나와 운전을 할 수 있는 것과 마찬가지로 임계치를 넘은 모든 사람은 창의적이라고 할 수 있습니다. 다만, 너무나 야속하게도, 인간의 사회는 살아남은 것들에 다시 순위를 매기는 2차 적응 시스템을 운영하고 있습니다.

인간 사회는 누가 더 나은가를 따져보는 그야말로 잔혹하고 냉혹하기 이를 데 없는 시스템을 가동하고 있습니다. 더더욱 경악스러운 것은 이 2차 테스트에는 상한선이 없다는 것입니다. 그래서 경쟁은 끝없이 계속됩니다. 어디까지 달성되면 그만해도 좋다는 절대량 같은 것은 존재하지 않으며 오로지 누가 누구보다 더 나은가를 나타내는 상징적 지표인 순위만이 공표됩니다. 그 순위표에 새겨지는 이름은 끊임없이 교체되지만 순위 자체가 사라지는 법은 없습니다.

비틀즈가 1등이었던 시절이 있었다면 마이클 잭슨이 1등이었던 시절도 있습니다. 펠레, 마라도나, 메시 모두 시대별 1등 축구선수입니다. 1등을 차지하는 사람의 이름은 끝도 없이 바뀌지만 '1등'이라

는 지표는 사라지지 않습니다. 천장이 뚫려있는 이 지독하기 짝이없는 시스템의 이름은 '순위 경쟁'이며, 심지어 승자에게 모든 것을 몰아주는 승자 독식 체제입니다.

베스트셀러 순위, 박스오피스 순위, 각종 콩쿨의 우승자 발표, 오디션, 신인 문학상, 노벨상, 기업의 시가 총액 순위, 대학 서열, 권위 있는 학술지 순위, 논문 인용횟수 순위, 미인 대회 순위, 부자 순위, 올림픽 메달 순위, 스포츠 리그의 순위, 대통령 선거, 남편감으로 인기 있는 직업 순위, 맛집 순위, 인공지능이 대체하지 못할 직업 순위 등 분야에 관계없이 처절한 순위경쟁 시스템이 작동하고 있습니다. 어쩌면 인간이 다른 동물에게서는 발견되지 않는 문화라는 것을 만들어 내고 단시간에 이렇게까지 발전시킬 수 있었던 것은 합격 또는 불합격이라는 시스템으로 운영되는 '진화'라는 시험을 통과한 것에 안주하지 않고, 살아남은 것들 사이에 누가 더 적응력이 높은가를 확인하는 '창의력 테스트'라는 2차 오디션을 운영했기 때문인지도 모릅니다.

사람들은 자신이 직접 경쟁자가 되어 경쟁에 참여하는 것은 그다지 반기지 않으면서도 처절한 경쟁을 뚫고 살아남은 사람에게는 열광합니다. 마이클 조던, 고흐, 아인슈타인, 뉴턴, 스티브 잡스 등은 모두 경쟁의 승자이며, 사람들은 이들에게 열광합니다. 이들 소수에게 사회적 자원의 대부분이 돌아감에도 불구하고 사람들은 큰 불만을 표시하지 않습니다. 오히려 이들에게 열광합니다. 그리고 이들처럼 되기 위해 자신을 채찍질합니다. 경쟁에서 이긴다는 것이 얼마나 큰 대가를 치러야 얻을 수 있는 것인지를 알기 때문인지 또는 그 사람이 보여준 능력에 감탄했기 때문인지는 정확히 알 수 없지만, 우리 사

회가 승자에게 엄청난 보상을 선사한다는 것만은 분명합니다. 승자 독식은 사회 곳곳에서 발견됩니다.

전 세계 인구의 1%도 되지 않는 사람들이 전 세계 부의 99%를 차지하는 것, 약 1%의 예술가들이 예술 시장에서 창출되는 거의 모든 부를 독식하는 것, 전 세계 휴대폰 시장의 영업이익 중 애플과 삼성이 거의 대부분을 독차지하는 것, 글로벌 검색 시장에서 구글이 80~90%를 점유하는 것, 최상위의 프로선수 몇 명이 리그 내 연봉을 독식하는 것, 인기 있는 이성 한두 명이 학교 전체의 인기를 독식하는 것 등 승자 독식의 예는 끝없이 나열할 수 있습니다.

이 시스템의 편향성이 점점 심해지고 있다는 것은 우리 모두 알고 있지만, 우리 스스로 승자가 되기 위해 경쟁에 참여하면서 이 시스템을 공고히 하는데 한 몫을 단단히 하고 있다는 것 역시 명백한 사실입니다.

우리는 경쟁에서 살아남은 소수의 생존자에게 찬사를 보냅니다. 그러나 닭이 먼저인지 달걀이 먼저인지 곰곰히 생각해 볼 필요가 있습니다. 경쟁에서 이기면 창의성을 획득하는 것인지, 경쟁을 펼치다 보면 창의성이라는 부산물을 얻게 되는 것인지 말입니다.

사실 경쟁이 창의성을 저해한다는 의견도 있습니다. (Amabile, 1979) 평가를 받게 될 것이라는 부담으로 작용하여 창의성을 해친다는 것입니다. 또 금전적 보상 역시도 창의성을 증진하는 데 별 도움이 안 된다는 의견도 있습니다. 창의성이 발휘되기 위해서는 폭넓은 시각이 필요한데 금전적 보상이 제공되면 돈이라는 목표에 신경쓰다가 주의 협소화가 발생하여 창의력이 저해된다는 것입니다.

농담같지만, 어떤 배우의 인터뷰가 떠오릅니다. "입금된 만큼만

연기한다"던 그 배우의 말은 금전적 보상이 창의성에 대한 직접 동기가 될 수 있음을 보여줍니다. 오디션의 상금, 콩쿨 우승의 명예, 신인 문학상 수상에 따른 등단의 기회, FA에서 대박을 터뜨리고 싶은 선수들의 희망 역시 경쟁과 보상이 창의성의 직접적인 동기가 될 수 있음을 보여줍니다. 경쟁은 창의라는 시스템을 활활 타오르게 하는 연료입니다.

경쟁은 세 가지 축으로 이루어져 있습니다. 첫째는 경쟁에 참여하는 참가자이며 둘째는 그 경쟁을 관람하는 관객입니다. 그리고 경쟁을 통해서 추출되는 '정보'를 모두 누적시키는 '사회'가 마지막 하나입니다.

정보 생산자는 경쟁을 통해 보다 큰 보상을 얻을 수 있는 동기와 기회를 갖게 되고, 정보 수용자는 경쟁을 거쳐 선발된 최선의 정보를 선택할 기회를 갖게됩니다. 다수의 참가자들이 경쟁을 치르다 보면 자연스럽게 정보의 변이들이 나타나게 되는데, 이 모든 변이들은 사회적 자산으로 고스란히 누적됩니다.

예를 들어 검투사들의 대회가 있다고 생각해 보겠습니다. 경쟁에 참여한 검투사들은 훈련과정이 고통스럽지만 경쟁을 치르는 과정을 통해 자신의 능력을 최대로 끌어올릴 수 있습니다. 또한 그 경쟁에서 승리한다면 그에 상응하는 보상을 얻을 수 있습니다.

관객에게 검투사들의 경기는 최고의 엔터테인먼트이자 가장 우수한 정보를 골라낼 수 있는 기회입니다. 검투사들이 다치고 피흘리는 모습을 보면서 고통을 느끼기도 하지만 약해 보이던 선수가 역경을 딛고 일어나 승리를 쟁취하는 것을 보면 희열과 쾌감을 느낍니다. 또한 가장 훌륭한 싸움의 기술이 무엇인지를 알아낼 수 있습니다.

경쟁이라는 시스템이 잔혹함에도 불구하고 계속 유지되는 것은 정보 수용자의 이득이 너무나 크기 때문입니다. 우리에게는 모든 싸움의 기술을 다 습득할 시간이 없습니다. 모든 소설을 다 읽어볼 시간이 없습니다. 모든 음악을 다 들어볼 시간도 없습니다. 모든 그림을 다 걸어 둘 공간도 없습니다. 그런데 경쟁이라는 시스템을 거치면 무엇을 읽으면 좋을지, 어떤 그림을 걸어두면 좋을지에 대해 아주 많이 걸러낼 수 있습니다. 정보 선택자의 효용이 너무 큽니다.

정보 선택자들이 조금이라도 더 나은 것을 선택하고자 하는 것은 마치 본능과도 같습니다. 조금이라도 더 나의 마음을 위로해 주는 음악, 조금이라도 더 나와 마음이 통하는 이성, 조금이라도 더 쉬운 공부법을 알려주는 참고서, 조금이라도 더 행성의 움직임을 정확하게 예측해 줄 이론, 조금이라도 더 멋진 디자인의 자동차, 조금이라도 더 의미있는 책. 이 까탈스러운 욕구를 가장 편리하게 채울 수 있는 방법 중 하나가 바로 정보 생산자들을 경쟁시키는 것입니다.

사회 전체가 얻게 되는 이익도 막대합니다. 최종 우승자는 단 한 명이지만, 사회 전체적으로는 경쟁에 참여한 모든 검투사의 기술을 얻게 됩니다. 장검을 사용하는 검투사가 우승을 거머쥐었다고 해서 기다란 창을 사용한 사람의 기술과 철퇴를 사용한 검투사의 기술이 사라지는 것은 아닙니다. 패자의 기술도 충분히 가치 있는 정보이며, 사회는 모든 참가자들의 기술에서 장점을 추려내고 다듬어서 더욱 강력한 무술로 융합시킵니다. UFC라는 종합격투기 리그에서는 실제로 이와 같은 일들이 벌어지고 있습니다. 이처럼 경쟁은 서로 다른 정보들을 한데 모았다가 다시 갈라져 나가게 하는 진화적이고도 창의적인 시스템입니다.

따라서 우승한 검투사만이 창의적인 것이 아니라, 경쟁에 참여한 모두가 창의적입니다. 이 세상에는 보상 받은 창의와 보상 받지 못한 창의가 있을 뿐입니다. 우승한 검투사의 창의는 보상 받지만, 나머지 검투사들의 창의는 보상받지 못합니다. 그렇다고 해서 보상받지 못한 창의가 실패한 창의가 되는 것은 아닙니다. 양으로 따지면 실패한 창의가 성공한 창의의 수십 수백 배는 족히 넘을 것입니다.

검투사뿐만이 아닙니다. 혁신과 새로움을 사업의 모토로 내세우는 벤처기업 창업 생존율이 매우 낮다는 것만 봐도 알 수 있습니다. 한국무역협회의 보고서에 따르면 "신규 사업자의 75.2%는 평균 5년 미만에 폐업했으며 10년 이상 사업을 지속하는 사업자는 8.2%에 불과"합니다.

저마다 창의성으로 승부하는 예술가들의 성공률이 1% 내외라는 것도 이를 잘 보여줍니다. 런던이나 뉴욕과 같은 현대 예술의 중심지에서 미술작가로 활동하고 있는 사람은 4만 명이 넘는데 이 중 작품 판매수익으로 생계를 해결하는 작가는 1% 내외이며 99%의 구성원이 시장진입에 실패합니다. (심상용, 2012)

그러나 우리는 분명히 해야 합니다. 경쟁에 참여하여 실패한 다수가 있기에 리그가 유지되고, 그들이 함께 경쟁한 덕분에 학습량과 훈련량이 빠르게 증가하고, 그것을 통해 창의성을 발현시키는 데 필요한 임계치에 빠르게 도달한다는 것을 말입니다. 성공한 창의는 실패한 창의의 잔해들이 누적되어 쌓아 올려진 공동의 탑입니다.

네트워크와 창의: 찍고 잇고 오가고

창의의 아이콘으로 기억되는 스티브 잡스가 말한 창의의 비밀은 시시하기 그지없습니다. 그렇지만 여기에 창의에 대한 거의 모든 것이 담겨 있습니다. 선을 그어서 따로 떨어져 있던 점과 점을 이어붙이는 것, 이것이 잡스가 말한 것의 전부입니다.

창의라는 것은 그저 여러 가지 것들을 연결하는 것일 뿐입니다. 창의적인 사람들에게 어떻게 그런 일을 했냐고 물으면, 아마 그 사람들은 뭔가 죄책감 같은 것을 느낄 것입니다. 왜냐하면 그 사람들이 진짜로 뭔가를 한 것은 아니고, 그들이 한 것이라고는 그저 뭔가를 본 것뿐이기 때문입니다. 그렇게 보고나면 그들은 꽤나 분명한 연결점을 찾아냅니다. 그들은 자신들이 경험해 왔던 것들을 서로 연결해서 뭔가 새로운 것으로 통합할 수 있습니다. 그들이 그렇게 할 수 있었던 것은 그들이 다른 사람들보다 더 많은 경험을 했거나, 그들이 경험한 것에 대해 다른 사람들보다 더 많이 생각했기 때문입니다. (Gary Wolf, 1996)

잡스의 말을 토대로 재구성해보면, 잡스는 아마도 컴퓨터와 전화기를 한참 동안 뚫어지게 쳐다봤을 것입니다. 그리고 다른 사람들보다 더 많이 생각했을 것입니다. 둘 사이에 연결점은 무엇일까? 유의미한 무엇이 떠오를 때까지 생각의 양을 누적시킨 잡스는 마침내 선을 하나 긋습니다. 스마트폰의 탄생입니다. 잡스는 "다르게 생각하라think different"라는 말을 한 것으로 유명한데, 그것을 실천하는 방법이란 결국 이것과 저것을 연결시키는 것이었습니다. 네트워킹은 창의를 발현시키는 최고의 방법 중 하나입니다.

잡스의 말 속에는 우리가 앞서 논의했던 것들이 모두 함축되어 있습니다. 첫째, 스마트폰은 아무것도 없는 상태가 아닌 컴퓨터와 전화기라는 것이 존재하는 상태에서 탄생했습니다. 둘째, 잡스는 학습을 통해 컴퓨터와 전화기가 무엇에 쓰는 물건인지 알고 있었습니다. 셋째, 이 두 가지 정보를 수렴시켜서, 그러니까 연결시켜서 스마트폰이라는 새로운 정보를 만들어 냈습니다. 넷째, 이렇게 만들어진 정보는 사회로부터 엄청난 지지를 얻어냅니다. 선택된 것입니다. 다섯째, 아이폰 하나로 출발한 스마트폰은 정보의 복제와 변이라는 과정을 거치면서 수많은 잔가지들을 분기시킵니다. 안드로이드폰, 윈도우폰 등이 그것입니다. 여섯째, 스마트폰의 사용을 통해 폭발적으로 누적된 텍스트, 이미지, 동영상 등의 데이터는 기계학습이라는 다른 점과 연결되어 인공지능의 상용화라는 새로운 연결망을 만드는 데 기여합니다. 인공지능은 또다시 바둑, 자율주행, 자동추천 등으로 끝없이 분기합니다. 정보의 변이와 선택이라는 창의적 과정은 끝없이 반복됩니다.

점과 점을 연결한 선을 이리저리 그어 놓은 것을 우리는 네트워

크라고 부릅니다. 별들의 네트워크인 은하와 우주, 생명의 네트워크인 생태계, 뉴런의 네트워크인 신경망, 정보의 네트워크인 인터넷, 사람의 네트워크인 인맥, 물류의 네트워크인 도로, 항공, 해운 등 우리 주변의 거의 모든 것은 네트워크로 설명됩니다. 아래는 이와 관련해 『세상은 생각보다 단순하다』라는 마크 뷰캐넌Mark Buchanan의 책을 토대로 만들어진 동명의 다큐멘터리에 나오는 말입니다.

> 어떤 문제가 나와도 네트워크가 그 안에 숨어 있는 건 확실하다는 것이 저의 최근 생각입니다. 세상에 네트워크 아닌 것이 없다고 하는 게 거의 맞으니까요. 어떤 현상이 일어나도 이것의 점이 뭐고 선이 무엇일까라고 생각하는 게 맞지, 네트워크일까 아닐까를 고민하는 건 이제는 더 판단할 필요가 없다고 생각합니다. (정하웅, 2014)

모든 것에 네트워크가 숨어있을지 한 번 생각해 보겠습니다. 예를 들어 과자를 네트워크로 생각해 보겠습니다. 잘 생각해 보니 과자 네트워크는 크게 세 가지로 구성되어 있습니다. 하나는 재료이고 다른 하나는 맛입니다. 그리고 나머지 하나는 조리법입니다. 한 쪽에는 감자, 새우 등의 재료가 있습니다. 다른 한 쪽에는 신맛, 짠맛, 달콤한 맛 등이 있습니다. 그리고 나머지 한 쪽에는 튀기기, 조리기 등 조리법이 있습니다. '감자 – 튀김 – 짠맛'의 네트워크가 우리가 일반적으로 접하는 감자칩입니다. 그런데 만일 감자칩을 달콤한 맛과 연결하면 어떤 결과가 나올까요? 그 실험을 한 것이 바로 '허니버터칩'입니다. 감자칩은 감자와 짠맛의 연결이라는 공식을 깨고 감자와 단맛을 연결한 것입니다. 새로운 연결을 만들어냈다고 해서 반드시 소비자들로부터 선

택을 받아 시장에서의 성공으로 이어지는 것은 아니지만, 이 경우에는 많은 사람들로부터 선택을 받았고 상당한 성공을 거두었습니다.

네트워크에서 놓치지 말아야할 중요한 요인이 또 하나 있습니다. 점과 점이 있다고 해서 정보가 저절로 연결되는 것은 아니라는 것입니다. 점과 점이 연결되기 위해서는 그 점들을 오가는 매개자가 필요합니다. 감자와 단맛이 저절로 연결된 것은 아닙니다. 그것을 기획한 기획자와 실험실 연구자들의 노고가 있었기에 연결될 수 있었습니다. 예를 들어 꽃들의 네트워크에서도 매개자가 필요한 것은 마찬가지입니다. 꽃들을 연결시키는 것은 벌이나 바람입니다. 이때 실제로 연결되는 것은 벌과 꽃이 아니고 이 꽃과 저 꽃의 꽃가루에 담겨있는 정보입니다. 벌은 이 꽃과 저 꽃이 갖고 있는 정보를 연결시켜주는 매개자 역할을 하고 있습니다. 정보 네트워크에서의 인간의 역할 역시 마찬가지입니다. 실제로 연결되는 것은 정보이며 인간은 그 연결의 매개자 역할을 수행하고, 그 연결로부터 나타난 새로운 정보를 소비하거나, 이용하거나, 감상하면서 다양한 이득을 취합니다.

매개자의 수, 그러니까 네트워크를 오가는 인구가 늘어날수록 그 지역의 혁신성이 높아진다는 것을 수학적으로 증명한 학자가 있습니다. 제프리 웨스트Geoffrey. B West는 〈도시와 기업에 대한 놀라운 수학〉이라는 제목의 테드 강연을 통해 "도시는 창의적인 사람들, 새로운 아이디어, 혁신, 부 등을 빨아들이는 진공청소기"라고 했습니다. 그는 이렇게 덧붙입니다.

"도시는 네트워크입니다. 그리고 도시의 가장 중요한 네트워크는 여러분입니다. 도시는 사회를 구성하는 개인과 집단의 상호작용의 발현일 뿐입니다."

그의 연구에 따르면 도시의 인구가 증가할수록, 즉 정보와 정보 사이를 오가는 통행자의 수가 증가할수록 도시의 창의성은 기하급수적으로 증가합니다. 도시의 인구가 10배 증가하면 도시의 창의적 역량은 17배 증가합니다.

홍대 주변으로 인디 뮤지션들이 몰려드는 것 역시 이것을 통해 설명해 볼 수 있습니다. 여러분이 인디 뮤지션이라면 경상북도 안동의 하회마을과 홍대 중 어디를 택하시겠습니까? 홍대 주변은 인디 뮤지션들의 경쟁이 치열하기 때문에 살아남기 어렵다는 단점도 있지만, 더 많은 뮤지션들과 교류하고 상호작용하면서 자신의 창의성을 폭발시킬 수 있는 기회를 얻을 수 있습니다.

창의의 전제조건 중 하나가 충분한 학습량인데, 많은 뮤지션들과의 교류는 학습량을 누적시키는 데 매우 효과적이며 동시에 자신의 음악에 접목시킬 수 있는 다양한 아이디어를 얻을 수 있습니다. 사람은 서울로 보내라는 말은 그런 점에서 탁월합니다.

실리콘밸리, 대덕연구단지와 같은 과학기술 특화도시, 헐리우드와 같은 엔터테인먼트 특화도시, 메이저리그, 프리미어리그 등과 같은 스포츠 빅리그 등은 모두 이런 특징이 반영되어 있는 네트워크이며, 이 네트워크들은 창의적인 산출물들을 쏟아내고 있습니다.

그런데 가만히 생각해보면 인류는 도시보다도 월등하게 높은 비율로, 그것도 시간과 공간의 제약도 거의 받지 않으면서 서로 상호작용하는 가상도시를 이미 만들어 냈습니다. 창의성의 폭발을 가져온 이 네트워크의 이름은 바로 인터넷입니다. 한때 뉴욕은 멜팅팟melting pot이라고 불리며 전 세계 문화의 용광로 역할을 담당해왔습니다만, 그 파워와 속도 면에서 인터넷을 상대하기엔 벅차 보입니다.

유튜브는 2005년에 유튜브의 공동 창업자 중 한 명인 조드 카림 Jawed Karim이 올린 〈동물원에 간 나〉라는 영상을 업로드 한 것으로 시작했는데, 이 영상을 보고 있자면 이런 시시하기 이를 데 없는 영상으로 시작한 유튜브가 어떻게 해서 불과 10년도 안 되는 시간 동안 세계 최고의 지식창고로 거듭난 것인지 궁금해 미칠 지경입니다.

대답은 역시 폭발적인 네트워킹의 양입니다. 유튜브의 보도자료에 따르면, 유튜브의 사용자 수는 10억 명 이상으로 전체 인터넷 사용자의 1/3을 차지하며, 사람들은 매일 유튜브에서 수억 시간 분량의 동영상을 보고, 수십억 건의 조회수가 발생합니다.[6] 10억 명 이상의 통행자들이 이리저리 분주하게 오가면서 엄청난 학습량을 누적시키고 새로운 정보를 만들어 내고 있는 것입니다.

이러한 네트워킹 과정을 거쳐서 새롭게 재조합되어 만들어지는 정보의 양도 엄청납니다. 매 1분 마다 300시간 분량의 동영상이 업로드되고 있습니다. 이와 같은 엄청난 양의 정보 생산은 정보 수용자에게는 재앙과도 같습니다. 1분 마다 300시간 분량의 비디오가 만들어지는 데 비해서 감상자는 1분 동안 1분 분량의 비디오만 볼 수 있기 때문입니다. 아무 일도 하지 않고 24시간 동안 유튜브 영상만 본다고 하더라도 매 1분 마다 299시간 59분만큼 세상에 뒤처지게 됩니다. 상황이 이쯤 되면, 누가 무엇을 만들어 내느냐보다 누가 이것을 다 볼 수 있을 것인가라는 문제가 대두됩니다. 그 일을 대신할 수 있는 적임자가 바로 인공지능입니다. 알고리즘은 인터넷이라는 네트워크를 우리보다 훨씬 빠른 속도로 오가면서 정보를 수집하고, 게시하고, 추천하는 역할을 맡고 있습니다. 이에 대해서는 뒤에서 좀 더 자세히 얘기하도록 하겠습니다.

질서정연한 그래프　　　　　작은 세계 그래프　　　　　무작위 그래프

Figure 26. 질서정연한 네트워크를 가로지르는 몇 개의 연결선이 그어지자 한없이 멀어보이던 세상이 지름길을 타면서 갑자기 좁은 세상이 되어버렸다.

정보를 책이나 출판을 통해 생산할 때보다 영상이나 인터넷을 통해 생산하면서 더 많은 생산자가 유입된 것은 분명합니다. 한때 전통 방식의 지식 생산자들은 인터넷에 정보를 올리는 '전문성이 부족'한 '자격 미달'의 작가들에 대해서 걱정했습니다. 이들의 걱정이 어떤 의미인지에 대해서는 충분히 공감이 됩니다. 하지만 창의라는 것이 한 번에 완성되는 것이 아니라 오랜 시간에 걸쳐 수많은 통행자들이 지나감으로써 조금씩 진화해 간다는 것에 동의한다면, 우리의 네트워크에 불완전하고 약한 점일지라도 더 많은 점을 찍어두는 것이 그 나름대로의 의미가 있다는 것은 분명합니다. 그 약한 점이 다른 점으로 가는 지름길 역할을 하기 때문입니다.

수많은 약한 점들이 모여 있는 유튜브는 단순한 영상 서비스가 아니라 전 인류의 지식창고로 거듭났습니다. 생활정보에서부터 최첨단의 과학지식에 이르기까지 모든 정보가 합쳐지고 갈라져 나가는 네트워크의 거대한 중심점이 되었습니다. 인터넷은 개인과 플랫폼과 사회가 어우러져 창의성을 어떻게 폭발시키는지를 우리 모두에게 보

여주고 있습니다. 생명이 원시수프에서 탄생했다면 인공지능과 인공생명은 인터넷수프에서 탄생한 것인지도 모르겠다는 생각을, 아주 자연스럽게 하게 됩니다.

이처럼 네트워킹을 통해 점과 점 사이의 새로운 관계를 찾아내는 것이 바로 창의를 실천하는 방법입니다. 인류는 지금 인터넷이라는 촘촘한 네트워크를 구축했을 뿐만 아니라 그 네트워크 사이를 빛의 속도로 오갈 수 있는 방법을 개발했습니다. 게다가 앞으로 정보는 사람과 사람 사이뿐만 아니라 사물과 사물 사이, 사물과 사람 사이를 자유롭게 오갈 것입니다. 상황이 이럴진대, 창의성이 폭발하지 않는 것이 이상할 지경입니다.

영국의 반도체 설계 기업인 ARM을 약 35조 원에 사들이면서 사물인터넷에 막대한 자금을 투자하고 있는 소프트뱅크의 손정의 회장은 2016년에 도쿄에서 열린 행사에서 "ARM은 20년 안에 전 세계적으로 1조 개의 칩을 뿌려놓게 될 것"이며, 이를 통해 구축된 슈퍼지능 super intelligence은 "이 세계를 더 정확하고 빠르게 이해하고 예측할 것"이라고 얘기했습니다. 전 세계 70억 명의 인구와 1조 개의 사물 네트워크가 뒤엉켜 조합해 낼 수 있는 연결의 경우의 수가 거의 무한에 가깝다는 것을 떠올려 보면, 인류와 기계가 합작해 낼 수 있는 창의의 가능성에 압도당하게 됩니다.

인류가 정보를 인터넷이라는 초연결망에 올려놓기까지 138억 년이 걸렸습니다. 창의의 빅뱅은 이제 겨우 본 궤도에 올라선 것인지도 모릅니다.

개인이 아니라 시스템이다

이번 장에서는 '무한한 다양성'이 '제한된 재료'를 통해 만들어진다는 것에 대해 살펴볼 것입니다. 또한 이미 만들어진 시스템을 이용하여 창의적 결과물을 만드는 것도 중요하지만, 그보다 창의성이 폭발할 수 있는 시스템을 구축하는 것이 훨씬 더 중요하다는 것을 살펴볼 것입니다. 일단 창의성이 폭발할 수 있는 시스템이 만들어지면, 그 다음부터는 거의 자동적으로 창의적 결과물이 쏟아져 나오게 됩니다. 창의성을 폭발시키는 시스템에는 다음과 같은 것들이 있습니다.

- 원자: 양성자, 중성자, 전자의 조합
- DNA: A, G, C, T의 조합
- 숫자: 0~9의 조합
- 음계: 12음의 조합
- 색: 3색의 조합
- 한글: 24개 기호의 조합
- 영어: 26개 기호의 조합

창의적인 것은 인간 개개인이라기보다 시스템 그 자체입니다. 창의적인 시스템을 통해 출력된 결과물도 물론 창의적이지만, 그것을 가능케하는 시스템이야말로 창의적입니다. 원자, DNA, 숫자, 음계, 색, 알파벳 등과 같이 창의를 가능케하는 시스템 안에 창의성은 이미 내포되어 있습니다.

진화

사람, 돼지, 돌고래, 산호초, 진달래를 막론하고 생명이라고 불리는 것들은 모두 DNA를 갖고 있는데, DNA는 아데닌(A), 구아닌(G), 사이토신(C), 티민(T)이라는 네 종류의 정보만을 갖고 있습니다. 단

Figure 27. 단 4개의 재료로부터 발생된 무한한 다양성. 진화라는 시스템이 갖고 있는 창의성을 보여준다.

네 개의 '제한된 재료'를 사용하여 무한한 생명 다양성을 변주한 진화라는 시스템은 그야말로 창의적입니다.

> DNA가 불과 네 가지 뉴클레오타이드의 조합으로 다양한 유전자의 특색을 나타낼 수 있을까 라는 의문이 생길지도 모르지만, 보통 유전자의 크기는 약 1,000개의 뉴클레오타이드로 되어 있으므로 네 염기의 조합을 생각하면 4^{1000}종류가 가능하다. 4^{10}만 해도 100만 종류를 넘으므로 가능한 종류 수는 무한이라고 보아도 좋을 것이다. (이희봉, 2011)

언어

언어는 인간이 만든 '창의적 시스템'입니다. 제한된 재료로 무한한 변이를 만들어 내는 예로 언어만큼 좋은 것이 없습니다. 인간의 발성기관이 발음할 수 있는 소리의 수는 제한되어 있습니다. 일상생활에서부터 소설이나 물리학에 이르기까지 음성언어를 통해 이야기하고 소통하기 때문에 우리의 발성에 제한이 있다는 것을 종종 잊기도 합니다만, 우리가 발음할 수 있는 소리는 지금 우리가 발음하고 있는 소리들로 제한됩니다. 특히나 성장과정에서 특정 시기를 지나고 나면 우리의 발음은 우리들이 속한 사회의 구성원들이 주로 발음하는 소리들로 제한됩니다. 그래서 한국에서 자란 사람은 영어나 독일어 발음을 구사하거나 알아듣는 데 애를 먹습니다. 이처럼 한국 사람, 미국 사람, 독일 사람은 각각 상대적으로 제한된 발음을 갖게 됩니다. 그럼에도 불구하고 각각의 언어는 제한된 발음을 구성요소로 해서 각 언어별 사전에 등록된 수십만 개의 단어를 만들어 냈습니다.

오늘날 우리는 10개의 모음과 14개의 자음을 '기본구성요소'로 하여 한국어 발음을 모두 표기하고 있습니다. 그러니까 우리가 발음하는 모든 한국어 단어는 결국 이 24개의 소리를 이렇게 저렇게 재조합하여 만든 것입니다. 국립국어원에서 발간한 『표준국어대사전』에 약 50만 단어가 등록되어 있다고 하니, 불과 24개의 구성요소를 재료로 하여 50만 개의 변이를 만들어 낸 셈입니다.

언어라는 시스템이 가진 창의성은 여기서 한발 더 나아갑니다. 일단 기본적인 단어들이 만들어지면 그 다음에는 그 단어들을 조합해 합성어를 만들어 냅니다. 새로운 대상을 설명하기 위해 완전히 새로운 단어를 만들 필요가 없습니다. 이미 있는 단어들을 연결시키는 것만으로도 충분하기 때문입니다.

이것은 영어나 독일어와 같은 다른 언어들도 마찬가지입니다. 영어는 26개의 알파벳이라는 기본 구성요소로 이루어져 있는데, 이 구성요소들을 재배열하고 재조합하는 것을 통해서 수십만 개의 단어를 만들어 내고, 그 단어들을 재조합하여 예술과 과학을 하고 있는 것은 마찬가지입니다.

> 알파벳은 전기 펄스보다 더 복잡한 메시지 전달 방식이다. 각각의 알파벳 기호는 한 개의 철자를 나타낸다. 그러나 대부분의 철자는 독자적으로는 아무 의미도 가지지 않는다. 문장은 철자들이 연결된 패턴 속에, 철자들 사이의 관계 속에 있다. 소리의 시간적인 관계는 조합되어 음악적인 형상을 이루고, 색의 공간적인 관계는 회화를 이룬다.
> (Baeyer, 2007)

우리가 언어를 사용해 다양한 변이를 만들고 구조화시킬 수 있는 것은 언어 자체가 이미 구조화되어 있기 때문이라는 설명도 있습니다.

"구조화된 언어의 경우, 우리는 그 부분을 일반화할 수 있으므로 언어의 모든 것을 직접 보지 않아도 학습할 수 있습니다. 반면 구조화되지 않은 언어는, 글쎄요, 찾아보려는 단어들이 모르는 단어들로 설명된 커다란 사전을 상상하시면 됩니다. 그 언어를 배우려면 모든 단어를 하나씩 배워야 할 겁니다. 그러나 단어를 주고 사용자로 하여금 여러 방식으로 결합할 수 있게 하는 언어는 훨씬 더 적은 예만 있어도 배울 수 있습니다." (Kenneally, 2009)

제한된 기호의 재조합이나 이미 만들어진 단어를 합성하는 것은 언어가 가진 형식변이를 활용한 창의입니다. 여기까지는 물질진화나 생명진화와 동일합니다. 그러나 언어에는 의미변이 측면의 창의도 있습니다. 여기에서 진화와 구분되는 인간창의의 특징이 나타납니다.

언어에서 보이는 대표적 의미변이가 바로 은유, 풍자, 유머 같은 것입니다. '같은 형식'을 '다른 의미'로 사용하는 방식입니다. 예를 들어 우리나라 사람들이 "그놈 참 청개구리 같군"이라고 할 때, 그 의미는 '청개구리처럼 몸이 파랗다'가 아니라 '참 말을 듣지 않는다'라는 뜻이 됩니다. "내 마음은 호수와 같다"라고 할 때도 '내 마음에 물이 찼다'는 뜻이 아니라 '내 마음은 호수와 같이 잔잔하고 평온하다'는 뜻이 됩니다. '제한된 기호'를 사용하여 무제한의 의미변이를 이끌어낼 수 있는 언어라는 시스템은 그래서 창의적입니다. 은유에 대해 과학적으로 설명한 윌슨Edward O. Wilson의 이야기를 들어보겠습니다.

예술은 원래 특정 형식과 주제에 초점이 맞춰져 있기는 하지만 다른 점에서는 자유롭게 구축된다. 원형들은 예술뿐만 아니라 평범한 의사 소통을 구성하기도 하는 수많은 은유를 생산한다. 뇌가 학습하는 동안 뇌의 여러 영역이 폭넓게 활성화되어 나타난 결과로 볼 수 있는 은유 는 창조적 사고를 구축하는 벽돌 역할을 한다. 은유는 서로 다른 영역 의 기억들을 연관시키고 함께 강화시킨다. (Wilson, 2005)

지금까지 살펴본 바를 정리하면 이런 생각이 듭니다. 언어를 사 용해서 시를 쓰고 소설을 쓰는 우리 인간들도 창의적이지만, 진정으 로 창의적인 것은 제한된 재료로 무한한 변이를 가능하게 하는 언어 라는 시스템 그 자체가 아닐까? 우리들 개인은 그저 그 창의적인 시 스템에 올라탄 사용자에 불과한 것은 아닐까?

수화

음성언어뿐만이 아닙니다. 수화 역시도 마찬가지입니다. 몸짓 과 손동작을 사용해서 원하는 표현을 해야 하는 수화가 만일 제한된 구성요소들을 재조합하는 방식이 아니라 모든 사물이나 모든 행동에 일대일로 매칭되는 동작을 가져야 한다면 어떨까요? 매우 끔찍한 일 이 벌어질 것입니다. 국어 사전에 등재된 50만 개의 단어를 표현하기 위해 50만 개의 서로 다른 동작이 필요하기 때문입니다. 50만 개의 서 로 다른 손동작을 서로 겹치지 않게 만들기도 어려울 뿐더러 이것을 다 기억하는 것도 어렵습니다.

수화라는 시스템 역시 이 문제를 아주 창의적이고 경제적인 방

Figure 28. 수화

법으로 해결했습니다. 수화에 필요한 기본 구성요소들을 추려내고, 제한적인 정보들을 재조합하는 방식을 택한 것입니다. 수화의 기본 구성요소에는 손의 모양, 손바닥의 방향, 손의 위치, 손의 움직임, 얼굴 표정 등이 있으며 이들을 적절하게 조합하여 소통합니다.

수화를 모르는 사람이 수화를 배워서 사용할 수 있는 것은 다행히도 수화가 제한된 재료와 그것들을 사용하는 규칙과 패턴을 갖고 있기 때문입니다. 또한 수화가 창의적인 것은 그 제한된 재료들을 통해서 무한히 다양한 표현을 만들어 낼 수 있기 때문입니다. 언어라는 문제를 24개의 알파벳을 재조합하는 것을 통해 풀어낸 한국어나 26개의 알파벳을 사용해서 풀어낸 영어, 기본 동작의 조합으로 풀어낸 수화는 그래서 창의적입니다.

음악

음악도 언어와 똑같은 문제를 안고 있었고 아주 비슷한 방식으로 문제를 풀었습니다. 한 옥타브가 12개의 음으로 구성되어 있는 음계를 사용하는 것이 지금은 너무나도 당연하게 생각되어서, 왜 이것이 이렇게 구성된 것일까에 대해서 생각해보는 일 자체가 거의 없습니다만, 사실 이것은 굉장한 일입니다. 인간이 들을 수 있는 소리의 범위는 대략 20Hz에서 20,000Hz까지입니다. 그러니까 그 범위 안에 포함되는 진동수는 어떤 것이라도 음으로서 사용될 수 있는 가능성을 갖습니다.

예를 들어 현재 우리가 사용하는 음계의 진동수는 A3라는 음을 기준으로 했을 때 한 옥타브 위에 있는 A4음까지 440, 463, 493, 523, 554, 587, 622, 659, 698, 739, 783, 830, 880Hz의 진동수로 구성됩니다. 아주 정확하게 맞아 떨어지는 것은 아니지만 대략적으로 앞 음의 진동수에 1.06을 곱하면 다음 음의 진동수가 됩니다. 기본음을 1이라고 할 때 1.06을 12번 곱하면 2가 되어 옥타브에 도달합니다. 그러나 음계가 꼭 이렇게 구성되어야 할 이유는 없습니다. 440 다음에 461, 550, 789 등 음과 음 사이가 특정한 관계성 없이 불규칙한 진동수로 구성하는 것이 전혀 불가능한 것은 아닙니다. 또는 12음계가 아니라 25음계로 만들 수도 있었을 것입니다.

아마도 12개의 음들이 배음을 이루는 주요 음들로 구성되어 있다는 점과, 사람들이 음높이의 차이를 선명하게 구분하는 데는 25음계보다 12음계가 더 나았으리라는 점 등 여러가지 이유가 복합적으로 작용해서 지금의 12음계가 선택되어졌을 것입니다. 이유야 어찌되었든 12음계라는 것은 우주의 법칙이 아니라는 점이 중요합니다. 이것은 인간

Minor scales

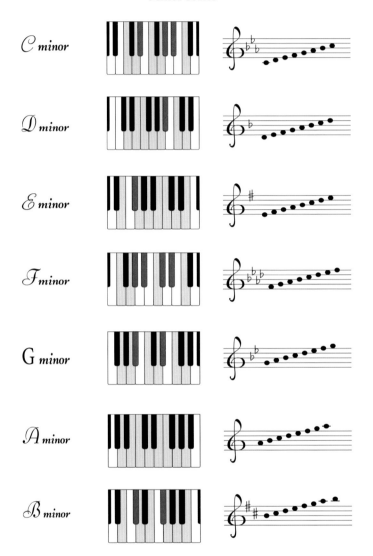

Figure 29. 평균율. 12개의 음이 균일한 비율로 구성되어 있어 어느 음에서 시작하더라도 조옮김이 자유롭다.

들 스스로 음악의 재료를 12개의 음으로 제한했다는 것을 뜻합니다. 이는 마치 한글의 자모가 24개의 구성요소로 이루어진 것과도 같이 음악의 기본 구성요소를 12개의 음으로 제한한 효과를 냅니다.

제아무리 베토벤, 모차르트, 방탄소년단이라 하더라도 예외는 없습니다. 12개의 음이라는 기본 구성요소를 사용하는 것은 마찬가지입니다. 작곡을 한다는 것은 결국 이 12개의 음을 어떤 시간 간격과 어떤 높낮이로 배열할 것인가의 문제를 푸는 것입니다. 역시나 제한된 구성요소를 어떻게 재조합할 것인가의 문제가 되는 것입니다.

놀라운 것은 이 12개의 음을 재조합할 수 있는 경우의 수는 거의 무한에 가깝다는 것입니다. 심지어는 많은 사람들이 즐겨 사용하는 화성진행과 리듬패턴이 있음에도 불구하고 끊임없이 기존의 것과 겹치지 않는, 새로운 멜로디 진행을 만들 수 있습니다. 그 덕분에 전 세계의 수많은 작곡가들이 예로부터 지금까지 곡을 쓰고 있지만 계속해서 새로운 곡을 만들 수 있습니다.

우리는 여기서 언어를 통해 생각했던 것과 똑같은 생각에 이르게 됩니다. 음계를 사용해서 곡을 쓰는 우리 인간들도 창의적이지만, 진정으로 창의적인 것은 제한된 재료로 무한한 변이를 가능하게 하는 음계라는 시스템 그 자체가 아닐까? 우리들 개인은 그저 그 창의적인 시스템에 올라탄 사용자에 불과한 것은 아닐까?

뇌

언어와 음계와 같은 창의적 시스템을 만들어 낸 주인공인 뇌 역시 그 자체로 하나의 창의적 시스템입니다. 물론 이 창의적 시스템을

만든 것은 진화입니다. 그래서 뇌는 진화적인 동시에 창의적입니다. 인간의 뇌는 진화와 창의, 실재와 가상이 교차하는 아주 특별한 공간입니다. 출생 이후 뉴런의 숫자는 크게 변하지 않는다고 합니다. 그러나 뇌는 '제한된 뉴런'의 연결상태를 바꿈으로써 창의를 실천합니다.

우리가 사는 동안 뇌세포는 거의 자라지 않는다. 그래서 과거에는 청소년기가 되면 지성이 결정된다고 믿었다. 그러나 두뇌연구가 활발하게 진행되면서 한 가지 사실만은 분명해졌다. 인간의 뇌는 무언가를 배울 때마다 변한다는 것이다. 두뇌피질에 세포가 추가되진 않지만, 무언가 새로운 내용을 배울 때마다 뉴런들 사이의 연결상태가 달라진다. (Kaku, 2015)

최근에는 뇌의 곳곳에서 동물이 학습하는 정보의 내용에 따라 시냅스의 가중치가 특정한 방향으로 변한다는 것이 실제로 밝혀져, 시냅스의 가소성이 학습의 물질적 기반을 제공한다는 사실이 확인되었습니다. (이대열, 2017) 결국 인류가 창의적으로 문화를 일군 것은 뇌라는 창의적 시스템이 열심히 일해주었기 때문입니다.

혈거인의 동굴벽화에서 모차르트의 심포니 그리고 아인슈타인의 우주관에 이르기까지, 지금까지 표현되었던 인간의 본성이라는 것은 모두가 결국 한 가지 근원에서 나온 것이다. 엄청나게 많은 뉴런이 서로 연결되어 역동적으로 치열하게 수고한 덕분이었던 것이다. (Nicolelis, 2012)

예술가들의 창작활동이라고 해서 다를 것이 없습니다.

작곡가의 음악에 대한 지식 또한 이런 식으로 분류되고 서로 복잡하게 연관되어 유지된다. 할머니에 대한 기억만을 담아놓는 신경세포가 없는 것과 마찬가지로, 〈헤이 주드〉라는 노래만 담아 놓는 신경세포라든지, 재즈 형식의 음악만을 담아놓는 신경세포, 혹은 내림나장조의 화음만 담아 놓는 신경세포 따위는 없다. 악기든 음악 형식이든, 아니면 그 무엇이든 간에 음악에 대한 모든 지식 역시 분류되어 이런 식으로 서로 섞게 된다. […] 그래서 소설가들은 새와 도마뱀을 결합하여 용을 만들고 작곡가들은 모차르트와 바그너의 음악을 듣고 〈바다〉를 만든다. (Jourdain, 2002)

알파고를 만든 하사비스Demis Hassabis는 "창의(상상)는 입력받은 정보를 그대로 출력하는 것이 아니라 이미 저장된 정보를 유연하게 재조합하는 능력이며", "인간이 창의(상상)적일 수 있는 이유는 살아가는 동안 습득할 수 있는 정보의 양이 제한적이더라도 이 정보들을 무한대로 재조합 할 수 있기 때문"(Hassabis and Maguire, 2009) 이라고 했습니다.

우리가 창의할 수 있는 것은 정보를 재조합함으로써 무한한 변이를 출력시킬 수 있는 음계나 언어와 같은 시스템을 갖고 있기 때문입니다. 또한 그러한 시스템을 만들고 사용할 수 있는 것은 그것을 가능게 하는 뇌라는 창의적 시스템을 갖고 있기 때문입니다.

창의를 개인의 수준에서 이해할 수도 있지만 이제는 한발 물러서서 '시스템'으로 바라볼 필요가 있습니다. 개인은 창의적 시스템에 올라탈 뿐입니다. 창의성은 발휘하려고 애쓰는 사람보다 창의적인 시스템을 이해하고 그 시스템에 올라탄 사람에게 더 관대할 것입니다.

보편성이 부르는 다양성의 노래

예술가들은 '다름'을 중시합니다. 한 명의 예술가로서 존재가치를 획득하기 위해서는 대중들에게 사랑받을 수 있는 공감대를 형성하는 동시에 다른 작가들과의 차별화가 필요합니다. 아무리 그림을 잘 그려도 고흐의 스타일에서 벗어나지 못한다면 고흐의 아류에 머물게 됩니다. 그래서 작가들은 선배 작가들의 예술세계를 열심히 공부하지만, 어느 정도 공부를 마치고 나서부터는 어떻게 해서든 선배나 동료 작가들과 달라지고자 몸부림칩니다.

이렇게 서로가 달라지려는 노력 덕분에 지역마다, 세대마다, 개인마다 다른 취향과 다른 문화가 발견됩니다. 문화다양성입니다. 이와 같이 다름을 주요 전략으로 하는 생존법은 경영에서도 사용되고 있습니다. 하버드 경영대의 문영미 교수님은 『디퍼런트Different』를 통해서 남들과 달라지는 것이 기업의 생존에 얼마나 중요한 것인지에 대해 설명했습니다. 스티브 잡스 역시 '다르게 생각하라'고 충고했습니다. 그런데 이렇게 다름을 추구하는 예술 활동과 경영 기법에도 그 다름을 가능케하는 공통적인 원리가 있습니다.

예를 들어 음악에 대해 생각해 보겠습니다. 개별 작품을 들어보면 각각이 다르게 들립니다. 그러나 앞에서도 말한 바와 같이 모든 음악은 '평균율'이라는 보편성에 기대고 있습니다. 피아노로 연주되는 음악은 모두 다르지만 피아노를 만드는 방법은 보편적입니다. 모든 부품은 수치화되어 있고, 설계도가 있고, 특허가 있을 정도입니다. 또한 피아노 건반을 칠 때 그 음이 울려서 전달되는 과정은 누구에게나, 어디서나 동일하게 작동되는 보편원리입니다.

피아노 건반이 현을 때리면 이 현의 진동이 사람들의 귀로 전달되고, 그 소리가 전기신호로 바뀌어 뇌가 그 소리를 해석하면 드디어 우리가 소리를 듣게 됩니다. 어떤 진동수로 전달되느냐에 따라 다른 음 높이로 듣습니다. 어떤 음압으로 전달되느냐에 따라 소리의 크기를 크게 듣기도 하고 작게 듣기도 합니다. 진동수나 음압 같은 것은 모두 수학적으로 계산되는 것들이며 보편성을 바탕으로 작동됩니다. 이것은 예술이 존재하기 위해 너무나도 중요한 전제 조건입니다.

만일 공기중의 물질이 진동하더라도 철수와 영희에게 '다르게' 전달된다면 이 두 사람은 다른 음악을 듣게 됩니다. 그렇게 되면 '공감'이라는 시스템은 작동될 수가 없고 예술의 사회적 의미는 발생할 수조차 없습니다. 사람들이 공연장에서 음악을 듣고 공감하고, 그것을 통해 감정적으로 연결되어 집단적으로 열광할 수 있는 것은 소리가 모두에게 '똑같이' 전달되기 때문입니다.

이처럼 창의성이 발휘되기 위해서는 보편성이 담보되어야 합니다. 그것이 음악이든 미술이든 만들어진 정보는 반드시 '소통'이라는 과정을 거쳐야 하며, 소통의 핵심 전제조건은 누구나 동일한 방식으

로 정보를 주고받을 수 있는 '보편적 소통 규약'입니다. 예술과 과학, 다양성과 보편성은 이렇게 연결됩니다.

　　뇌 과학자이면서 예술에도 깊은 관심을 갖고 있는 라마찬드란 Vilayanur S. Ramachandran 교수는 이와 관련하여 『뇌는 어떻게 작동하는가』를 통해 이렇게 얘기했습니다. "우선, 예술적 보편성이란 것이 존재할까? 분명히 세계에는 수많은 예술양식이 존재한다. 티베트 예술, 그리스 고전 예술, 르네상스 예술, 입체파, 표현주의, 인상파, 인도 예술, 콜럼버스 발견 이전의 아메리카 예술, 다다이즘 등등. 이처럼 엄청난 다양성이 존재함에도 이들 문화적 경계와 양식을 뛰어넘는 일반적인 법칙이나 원리를 우리가 확립할 수 있을까?" 그러면서 이렇게 덧붙였습니다.

> 오늘날 과학자의 장점은 철학자와는 다르게 직접 실험을 통해 뇌를 연구함으로써 자신의 추측을 확인할 수 있다는 것이다. 이미 이런 학문 분야에 대한 새로운 이름까지 존재한다. 동료 가운데 한 사람인 세미르 제키는 이를 신경미학이라고 명명하여 철학자들의 심기를 불편하게 만들었다. (Ramachandran, 2006)

　　불편해진 것은 철학자들만이 아닙니다. 가장 불편해진 것은 예술가들이고, 예술 애호가들이나 인간의 창의에 대해 신비함을 간직하고자 하는 많은 사람들 역시도 불편해졌습니다.

　　대학원에서 음악미학 수업을 듣던 시절의 일이다. 강의가 끝난 후 다들 점심을 먹으며 이런저런 얘기를 나누는데, 강사님께서 이런 요지의 얘

기를 하셨다. "지금이야 음악의 가치와 의미, 정서의 문제를 미학이 주도하고 있지만, 과학이 계속 발전하면 언젠가 음악을 듣고 느끼는 인간의 감성적 반응을 과학적으로 모두 설명할 수 있는 날이 올 테지. 그렇게 되면 음악미학은 더 이상 설 자리가 없어질지도 몰라."

작년 가을 이 책을 처음 출판사에 소개하고 번역하는 동안 내 머릿속에는 이 말이 계속 맴돌았다. 이제 바야흐로 과학이 미학을 집어삼키는 시대가 열린 것일까. 음악의 비밀이 과학적으로 설명된다면 미학은 과연 무엇을 할 수 있을까. 지난 20년간 신경과학, 특히 뇌과학 분야가 이룬 학문적 성과는 과학의 범위를 넘어 인문학의 패러다임을 바꿀 정도로 눈부셨다. 뇌의 활동 양상을 직접 관찰할 수 있는 도구가 개발되고 뇌의 작용의 비밀이 하나둘씩 밝혀지면서, 전통적으로 철학의 영역에 속했던 마음, 의식, 자아의 문제가 실험과학의 손으로 넘어갔다. 뇌과학은 현재 인간 행동의 비밀을 푸는 가장 유력한 열쇠이다. (장호연, 2008)

이러한 전망을 갖게 됐다고 해서 갑자기 내년이나 내후년쯤에 예술적 신비가 과학적으로 모두 풀리는 일은 없을 것입니다. 그러나 예술이라는 것을 대하는 우리의 태도에 변화가 필요하다는 것만큼은 분명해졌습니다. 예술과 창의성은 이제 과학의 관찰 대상이 되었습니다. 작품을 만들어 내는 과정의 신비함이 과학에 의해서 밝혀진다고 해서 불쾌하거나 기분 나빠할 필요는 없습니다. 오히려 과학적 접근을 통해 예술에 대한 새로운 이해에 도달할 수 있다면 그에 대해 기쁘게 생각하는 편이 나을 것입니다.

윌슨Edward O. Wilson은 "뇌와 진화에 대한 새로운 발견들은 예술에 관한 조망을 근본적으로 변화시킬 것이며, 이런 것이 바로 과학의 본

성"이라고 얘기했습니다. 예술을 설명하는 유일한 방법이 문화만은 아니듯(Dutton, 2013), 예술에 대한 과학적이고 보편적 설명의 가능성이 열리기 시작했습니다.

『벌레의 마음』을 쓴 젊은 과학자들은 이렇게 얘기했습니다.

> '생명'이란 눈부신 '다양성'을 꽃피우는 어떤 '보편성'이라고 생각합니다. 그렇기에 참된 생명 연구는 오로지 보편성의 전통과 다양성의 전통이 만나는 자리에서만 가능하다고 믿습니다. (김천아 외, 2017)

예술이라고 해서 다를 것은 없습니다. 예술 역시 눈부신 '다양성'을 꽃피우는 어떤 '보편성'이며, 보편성과 다양성이 교차하는 지점에 대한 연구를 통해 새로운 예술 이해에 도달할 수 있을 것입니다.

인류가 과학과 예술이라는 서로 상반된 두 가지 관점을 갖게 된 데 특별한 이유가 있는 것은 아닐 것입니다. 진화가 어쩌다 보니 시작되어 인간을 포함한 수많은 생명체들을 만들어 냈듯, 인간도 어쩌다 보니 예술과 과학을 하고 있는지도 모릅니다. 우연일지라도 참으로 다행입니다. 이 두 가지 관점을 통해 보편성과 다양성을 동시에 관찰할 수 있으니까요.

모양과 색이 제각각인 동그라미 백 개를 관통하는 보편 원리를 추적하는 것이 과학이라면, 이미 그려진 동그라미 백 개와는 다른 백한 번째 동그라미를 그리려 시도하는 것이 예술일 것입니다. 생명과 예술과 과학은 보편성이 부르는 다양성의 노래라는 점에서 많이도 닮았습니다. 창의는 다양성을 가능케 하는 보편적 시스템입니다.

진화적 창의에 방향성은 없다

생물학자들의 설명에 따르면 인간의 눈이나 뇌와 같은 기관이 만들어지는 과정은 잘 짜인 설계에 의한 것이 아닙니다. 어떤 방향성을 갖고 진행된 것이 아니라는 얘기입니다. 기능적으로도 구조적으로도 너무나도 복잡하고 완벽해 보이는 인간의 눈과 뇌를 만드는 과정에서조차 생명은 그저 각본 없는 드라마를 그때그때 써 내려갔을 뿐입니다.

생명의 역사를 돌이켜 보면 복잡한 생물들이 보다 단순한 생물들로부터 진화한 것은 사실이나 모든 단순한 생물들의 구조가 모두 언제나 복잡해지는 방향으로 진화하는 것은 아니다. 시간이 흐름에 따라 전보다 복잡한 생물들도 등장한 것이지 모든 생물들이 좀 더 복잡하게 변화하는 방향성을 지니는 것은 결코 아니다. 단세포생물 중에도 태초부터 지금까지 이렇다 할 변화도 겪지 않고 살아 남은 것들이 있는가 하면 비교적 최근에 분화된 것들도 있다. 이렇듯 진화에는 방향성이 없다.[7] (최재천, 2009)

Figure 30. 뇌는 덕지 덕지 쌓아 올려진 아이스크림과 같다.

굴드Stephen Jay Gould는 『풀하우스』에서 "유전자의 변이는 주어진 환경 속에서 나타나는 우연적인 적응을 보여주는 것일 뿐 어떤 본질적인 방향은 없다"고 했습니다.

데이비드 린든David J. Linden은 『우연한 마음』을 통해 우리의 뇌를 덕지덕지 쌓아올린 아이스크림 콘에 비유하며, 우리의 뇌가 만들어진 우연하고도 불완전한 과정을 설명합니다. 그의 설명에 따르면 뇌는 "최적화된 범용 문제를 해결하는 기계가 아니라, 수백만 년에 걸친 진화의 역사에서 임시변통 해결책들이 되는 대로 쌓여 이루어진 기묘한 덩어리"입니다. 린든은 분자생물학의 개척자 프랑수아 자코브Francois Jacob의 말을 빌려 "진화는 공학자가 아니라 땜장이"라고 설명합니다.

진화는 우리에게 분명한 메세지를 전달합니다. 특별한 방향성을 갖지 않아도, 그때그때 문제점을 수선하면서 가지를 뻗어나가다 보면 어떤 문제를 해결하는 데 탁월한 장치를 만들 수 있다는 것입니다.

그런데 이 진화라는 시스템이 가진 창의성을 알아본 컴퓨터과학자들이 있습니다. 이들은 컴퓨터를 통해 진화적 창의를 실현하고 있습니다. 그들은 이것을 인공 진화Artificial Evolution라고 부르고 있으며 최근에는 급격하게 향상된 인공지능Artificial Intelligence과 결합되면서 상당한 결과를 얻을 것으로 예상되고 있습니다. 인공창의Artificial Creativity의 시대가 이미 시작된 것입니다.

콜렛Pierre Collet 교수는 〈인공 진화 + 인공지능〉이라는 테드 강연에서 그동안의 성과들을 소개했습니다.[8] 가장 먼저 소개한 것은 1994년에 있었던 심스Karl Sims의 〈가상의 구조체 진화시키기〉라는 연구입니다. 심스는 블록이라는 구성요소를 가지고 물에서 헤엄치거나 걷거나 점프할 수 있는 구조체를 만들어 낼 수 있을지를 실험했습니다.

생명이 진화하는 방식과 마찬가지로 서로 다른 모양으로 생긴 블록들끼리 짝짓기를 하고 후손을 낳아 새로운 블록들이 만들어지는 과정을 반복시켰습니다. 50~100세대에 걸쳐 번식을 거듭한 결과는 흥미로웠습니다. 대부분의 경우에 블록들의 모양이 유사해지는 경향을 보였지만, 이 중에는 나름의 방법으로 헤엄을 칠 수 있는 구조체들이 생겨났습니다.

실험의 결과 중 주목해야 할 것은 우리에게 익숙한 헤엄치기 방식과 우리에게 익숙하지 않은 헤엄치기 방식이 모두 보인다는 것입니다. 머리가 크고 꼬리가 얇아 마치 정자처럼 보이는 구조체가 있는가 하면 여러 개의 블록이 일렬로 늘어서서 마치 뱀장어와 같은 외형과 운동을 보여주는 구조체도 있습니다. 이것들은 자연에 존재하며 동시에 우리에게 익숙한 형태입니다. 그러나 개중에는 우리에게 익숙하지 않은 것들이 있습니다. 어딘가 균형감이 떨어져 보이기도 하고

Figure 31. 헤엄칠 수 있도록 진화된 구조체들.

효율이 낮아 보이기도 하지만 헤엄치기라는 임무를 수행한다는 점에서는 문제가 없습니다.

이처럼 우리에게 또는 인간에게 익숙한 방식이 아니지만, 우주 공간에서 아주 훌륭하게 임무를 수행한 안테나가 진화적 알고리즘을 통해 탄생한 사례도 있습니다. 바로 미국의 항공우주국NASA의 의뢰를 받아 개발한 안테나 'ST5' 입니다.

미국 항공우주국에서는 마이크로 인공위성이라고 불리는 아주 작은 인공위성을 만들고자 했습니다. 그런데 인공위성의 몸체가 작다 보니 배터리 용량을 충분하게 넣을 공간이 부족했고, 따라서 안테나도 작아져야만 했습니다. 나사는 두 개의 그룹에 안테나 개발을 의뢰하는데, 하나는 인간 안테나 전문가들이고 다른 하나는 진화 알고리즘을 사용하는 컴퓨터였습니다.

그동안 인간이 개발한 안테나는 사방으로부터 오는 신호를 잘

것은 완전한 착각입니다. 이와 같은 맥락에서 질문을 던져볼 수 있습니다. 과연 클래식은 팝에 비해 더 우수한 예술일까요? 정말로 클래식은 고급예술이고 팝은 저급예술일까요?

굴드는 만일 진화가 처음부터 다시 진행되면 지금의 인간과 같은 동물이 다시 만들어질 가능성은 거의 제로에 가깝다고 했습니다. 마찬가지로 베토벤이 지금 시대에 다시 태어나 음악을 만든다고 하면 〈교향곡 9번〉을 쓰게 될 가능성 역시 거의 제로에 가깝습니다.

베토벤이 살았던 당시의 환경은 이랬을 것입니다. 당시의 음악을 듣는 사람들은 성인 '귀족'이었으며, '오케스트라'와 '합창단'을 통해 연주되는 음악을 '극장'이라는 폐쇄된 공간에 모여 앉아 '집단적'으로 감상했습니다. 극장을 방문한다는 것이 그리 쉬운 일은 아니었기에 한 번 가면 최소한 한두 시간 정도는 앉아서 감상하기를 원했습니다. 그래야 먼 길을 온 보람이 있기 때문입니다. 그래서 연주시간이 30분 또는 한 시간을 넘기는 교향곡들이 수두룩합니다. 게다가 당시의 관객들은 아직 개인적 감정을 주제로 삼는 것에 익숙하지 않았기 때문에 가사가 있을 경우 주의 깊게 단어들을 골라내야 했을 것입니다.

베토벤이 '지금' 다시 환생한다면 새로운 환경에 적응하느라 꽤나 애를 먹을 것입니다. 음악을 가장 열정적으로 소비하는 연령층은 10대 청소년들로 바뀌었고, 누구나 하나씩 귀에 이어폰이라는 것을 꼽고 다니며 '이동 중'에 '개인적'으로 음악을 감상합니다. 감각적 자극에 민감하게 반응하는 소비자들은 지루하거나 마음에 들지 않으면 바로 다음 곡으로 넘기기 일쑤입니다. 악기의 발전에는 천지개벽이 일어나서 컴퓨터만 켜면 실제보다 더 실제같은 가상악기들을 마음

껏 사용할 수 있습니다. 합성음을 만들 수 있는 신시사이저를 사용하면 새로이 만들어 낼 수 있는 소리는 무궁무진하며 해상도가 높은 스피커와 이어폰은 극장이라는 어쿠스틱한 공간과는 전혀 다른 감각적 경험을 선사합니다. 또한 여기저기 넘쳐나는 디스플레이를 통해 음악은 듣는 것이자 동시에 보는 것이 되었습니다. 소비자들의 개인적 취향은 날로 세분화되어 메이저 시장과 대비되는 인디 시장도 생겼습니다.

이런 환경에서 베토벤이 〈교향곡 9번〉을 다시 만들게 될 가능성이 과연 얼마나 될까요? 다른 건 몰라도 베토벤처럼 진취적이고 도전적인 예술가라면 최신 기술이 반영된 전자악기들과 컴퓨터를 사용하는 데 상당한 관심과 노력을 기울였으리라는 것은 어렵지 않게 추측할 수 있습니다. 그럴리는 만무하지만, 만에 하나 지금 다시 태어난 베토벤이 〈교향곡 9번〉과 음표하나 틀리지 않은 완전히 똑같은 작품을 오선지에 그려냈다고 하더라도 그 연주의 일부는 컴퓨터와 전자악기에 맡겼을 것입니다.

작곡가들은 자신이 처한 환경에 따라 다른 정보를 만들어 낼 수밖에 없습니다. 정보는 환경에 적응해야 살아남는다는 숙명을 지고 있기 때문입니다. 동일한 지적 능력을 가진 작곡가가 각각의 환경에 따라 다른 곡을 작곡했다고 해서 하나는 고급예술이 되고 하나는 저급예술이 된다는 것은 설득력이 없습니다.

만약 클래식이 고급예술이고 그것이 좀 더 불완전한 형태로부터 '진보'된 예술이라면 클래식 음악을 탄생하게 한 저급예술이 클래식 음악이 탄생하기 전 시대 어딘가에 존재하고 있어야만 합니다. 그런데 그런 음악은 존재하지 않습니다.

클래식 음악보다 더 나중에 나온 팝을 저급예술이라 부르는 이유는 아마도 형식적인 면에서 단순해졌다는 것이 가장 큰 이유일 것입니다. 그러나 예술이나 문화가 그저 하나의 방향으로 진보하는 것이 아니라는 점에서 이와 같은 관점은 문제가 있습니다. 환경에 적응하는 문제를 우열을 가리는 문제로 환원할 수는 없습니다. 창의는 우열을 따지기 보다는 어떤 차이가 나는가에 관심을 갖습니다.

프레임을 '작곡가'에서 '작곡가들'로, '개별 작품'에서 '예술 사조 전체'로 확대해도 역시 마찬가지입니다. 18세기를 살았던 작곡가들이 피아노와 오케스트라라는 당시의 첨단 악기들과 극장이라는 공간에 적응하며 만들어 낸 음악이 클래식이라면 21세기를 살고 있는 작곡가들이 컴퓨터와 신시사이저라는 첨단 전자장비와 클럽문화라는 특수한 환경에 적응하며 만들어 낸 음악이 EDM입니다.

클래식과 EDM 중 어느 것이 더 상위에 있다고 말할 수 있을까요? 클래식이 진보해서 EDM이 됐을까요? 아니면 반대로 클래식이 퇴보해서 EDM이 됐을까요? 그에 앞서, 어느 것이 더 상위에 있는 것인지를 따져보려는 시도 자체가 의미 있는 것일까요?

한반도라는 지역적 환경과 음악적 특색이 반영된 음악극이 판소리라면 이탈리아라는 지역적 환경과 음악적 특색이 반영된 음악극이 오페라입니다. 그런가 하면 20세기의 테크놀로지와 산업이라는 환경이 반영되어 만들어진 음악극은 뮤지컬입니다. 판소리와 오페라와 뮤지컬 중 어느 것이 더 상위에 있다고 말할 수 있을까요? 이 세 가지를 하나의 직선 위에 올려놓고 생각하는 것이 가능하긴 한 것일까요?

춤과 음악은 바늘과 실과도 같습니다. 한국의 전통 음악이라는 환경에 적응한 몸의 움직임이 한국의 전통무용이라면 클래식이라는

음악적 환경에 적응한 몸의 움직임이 발레입니다. 가장 최근에 만들어진 음악에 적응한 몸의 움직임은 비보잉입니다. 한국의 전통무용과 발레와 비보잉 중 어느 것이 더 상위에 있다고 말할 수 있을까요? 이들 사이의 우열을 따져서 얻을 수 있는 이득은 도대체 무엇일까요? 예술의 형식이 시간이 가면 갈수록 복잡해져야만 하는 것은 아닙니다. 또한 복잡했던 예술의 형식이 단순해졌다고 해서 그것을 퇴보라고 할 수도 없습니다.

단순한 생물들의 구조가 모두 언제나 복잡해지는 방향으로 진화하는 것은 아닙니다. 마찬가지로 예술도, 좀 더 크게는 문화도 어떤 정해진 방향으로, 단순함에서 복잡함에 이르는 하나의 방향으로만 진행되는 것은 아닙니다. 창의는 '진보'보다는 '진화'를, '우열'보다는 '차이'를 추구합니다.

우연인가 논리인가

어두운 밤 깊은 산속에서 낙엽을 밟으면서 다가오는 소리가 들리면 뇌는 일단 도망가라는 신호를 보냅니다. 이것은 정확한 신호는 아닙니다. 그것은 맹수일 수도 있고 아닐 수도 있지만 어물쩡거리다가는 맹수에게 잡아먹힐 수도 있기 때문에 일단 맹수일 것이라고 '확정'해 버리고 도망가라는 신호를 내리는 것입니다. 엉터리 해석이라는 것은 분명하지만 생존을 위해서는 적당히 믿어버리는 것이 오히려 유리합니다. 이렇듯 우리의 뇌는 완전하지 않은 정보를 적당히 해석하여 그것을 확실한 정보로 믿어버리는 경향이 있는데, 창의의 관점에서 볼 때 이것은 상당한 골칫거리입니다. 창의는 조금이라도 더 정확하게 아는 것에서 비롯되기 때문입니다.

로토Beau Lotto 교수는 〈창의적인 사람들이 실제로는 굉장히 논리적인 이유〉라는 제목의 짧은 강의를 통해 이렇게 얘기합니다.

우리가 하는 모든 행동은 불확실성을 줄이기 위한 것입니다. 우리가 무엇을 하든 그것은 확실성을 높이기 위함입니다. […] 그런데 아이러

191

니한 것은 뭔가를 다른 관점에서 보고자 한다면 상황은 불확실해질 수밖에 없습니다. 창의는 언제나 같은 방식, 즉 다르게 보는 것으로부터 시작됩니다. 창의는 질문으로부터 시작됩니다. 창의는 모르는 것으로부터 시작됩니다. 창의는 '왜?' 라는 질문으로부터 시작됩니다. 창의는 '만약에'로부터 시작됩니다.

다시 말해 낙엽 소리를 듣고 도망간 것은 확실성, 즉 생존율을 높이기 위한 것이지만, 창의에 관점에서 보면 이것은 문제라는 얘기입니다. 매번 똑같이 도망가는 패턴을 반복하기만 한다면, 옆으로든 앞으로든 한 발자국도 새로운 발걸음을 내딛지 못한 채 제자리 걸음만 되풀이하게 됩니다. 따라서 우리가 창의로 나아가고자 한다면 '낙엽 소리 = 대피 신호'라는 확실한 믿음을 버리고 '그것은 정말 맹수였을까?'라는 질문을 던지고 불확실성이라는 불구덩이로 뛰어들어야 한다는 것입니다.

그런데 아이러니하게도 그것이 진짜인지의 여부를 확인하다가 맹수에게 잡아먹힐 가능성이 있습니다. 그래서 사람들은 위험을 감수하고 질문을 던지기보다 지금까지 '확실하다고 믿어왔던 가정'을 계속 믿으려는 경향이 있습니다. 그러나 다른 관점에서 보면 이것은 생존에 마이너스입니다. '낙엽 소리'가 주는 진짜 신호는 사슴이나 토끼와 같은 먹잇감일 수도 있고 짝짓기를 할 수 있는 이성일 수도 있기 때문입니다. 따라서 창의라는 방향으로 가기를 원한다면, 확실해 보이던 가정에 의문을 제기하고, 그 가정에 문제점이 없었는지 좀 더 확실하게 검증해 보아야 합니다. 검증을 진행하는 동안 낙엽 소리는 '불확실성'으로 가득찰 것이며, 결과가 나올 때까지 우리는 위험을 감수

<div style="writing-mode: vertical">다빈치가 된 알고리듬</div>

하고 불안한 시간을 보내야만 합니다. 맹수에게 잡아먹힐 각오도 없이 창의로 가는 버스에 무임 승차할 수는 없습니다.

창의는 확실성과 불확실성, 우연과 필연의 꼬리잡기 놀이입니다. 확실하다고 믿어왔던 것에 의문을 제기하고 그것을 불확실한 것으로 몰아세운 다음, 그 불확실성으로부터 새로운 확실성을 도출해내는 과정입니다. 이 과정을 끝도 없이 반복하는 것이 창의입니다.

물증이 반드시 필요한 것은 아닙니다. 심증만으로도 괜찮습니다. 의심이 들면 일단 우리가 '확실하다고 믿고 있는 것'을 용의자로 지목하고 법정에 세우면 됩니다. 그러나 일단 법정에 세우고 나면, 이때부터는 논리적이어야 합니다. 무엇이 확실하고 무엇이 확실하지 않은지를 하나씩 따져가며 목록에서 추가하거나 삭제해야 합니다. 그리고 나면 확실해진 것들로만 목록이 다시 정리됩니다. 사람들은 이렇게 정리된 새로운 목록을 보고 '그것 참 창의적이군'이라는 감탄사를 쏟아낼 것입니다. 지동설이나 진화론과 같은 과학 이론은 그동안 철썩같이 믿어왔던 '확실한 가정'에 의문을 제기하고, 불확실한 것들은 모두 지우고 확실한 것들로만 채워진 목록을 토대로 만든 '새로운 가정'입니다. 이것이 과학이 하는 일이며, 과학은 그래서 창의적입니다.

예술도 마찬가지입니다. 사람들이 좋아한다고 믿어왔던 스타일에 의문을 던지고 새로운 스타일을 실험하고 제시하는 것이 예술입니다. 사람들이 더 잘 반응하는 음의 배열이 어떤 것인지를 확인하고 또 확인하는 것이 음악이며, 사람들이 더 잘 반응하는 화면을 구성하려면 점과 색을 어떻게 배열하면 좋을지를 끊임없이 확인하는 것이 미술입니다. 새로운 예술 장르나 사조는 이처럼 질문을 던지고 새로운 가정을 제시하는 과정에서 만들어집니다.

그러나 이렇게 한다고 해서 항상 좋은 결과를 얻는 것은 아닙니다. 확실하다고 믿었던 가정을 흔든 결과는 그냥 시간 낭비일 수도 있습니다. 그렇다고 실망할 필요는 없습니다. 이 세상에 완전한 실패는 없기 때문입니다.

콜럼버스처럼 인도에 가기 위해서 한 달도 넘게 바다 위를 떠다녔는데 도착하고 보니 아메리카 대륙일 수도 있습니다. 이것은 실패이지만 동시에 성공입니다. 원래의 목적지는 아니었지만 어쨌든 어딘가에 도착하기는 했습니다. 명확한 목표를 가지고 출발했으나 우연히 다른 곳에 도착했습니다. 이런 사례는 역사를 통해 심심치 않게 등장합니다.

페니실린, 비아그라, 코카콜라, 방사능, 엑스레이, 전자레인지, 고무, 나일론 등은 원래 의도한 바가 아닌 우연한 발견에 의해 만들어졌습니다. 예술가들의 경우도 마찬가지입니다. 작품을 만드는 도중 실수로 누른 음이나 실수로 움직인 붓놀림으로부터 아이디어를 얻는 경우는 허다합니다. 사람들은 이런 것을 두고 세렌디피티^{serendipity}라고 합니다.

하지만 이것들을 발견한 사람들은 우연에 의해 나타난 결과를 알아볼 만큼의 지식을 이미 갖추고 있었습니다. 그래서 이것은 완전한 우연이 아닙니다. 세렌디피티는 '우연을 발견하는 논리적 과정'입니다. 창의에 이르는 길은 결국 앎의 문제이며, 그것은 굉장히 논리적인 과정입니다.

로토 교수에 따르면 주변 사람들로부터 창의적이라는 얘기를 듣는 사람은 막상 자기 자신을 창의적이라기보다 논리적인 사람으로 생각할 가능성이 높습니다. 이러한 시각차는 '정보를 생산하는 사람'

다빈치가 된 알고리즘

과 '그 정보를 수용하는 사람'이 서로 '다른 전제'를 갖고 있기 때문입니다.

　예를 들어 '뇌가 어떻게 작동되는지'도 알고 '그 과정을 컴퓨터로 어떻게 구현할 수 있을지'에 대해서도 공부한 사람은 이 둘 사이의 연결고리를 찾아낼 가능성이 높습니다. 일단 이 둘 사이의 연결고리가 무엇인지를 발견하게 되면, 그 때부터는 인공지능을 만든다는 것이 막연한 일이 아니라 매우 논리적인 문제풀이가 됩니다.

　알파고를 만든 하사비스가 실제로 이런 인물입니다. 그는 컴퓨터 사이언스와 뇌과학 분야의 박사학위를 갖고 있습니다. 그러나 이 두 가지 중 어느 한 분야에 대해서라도 이해가 부족한 사람에게는 공통점이나 연결고리가 보이지 않을 가능성이 높고, 그래서 이 둘을 연결하여 하나로 융합하는 사람을 보면서 창의적이라고 감탄하게 됩니다.

　마찬가지로 '인공지능이 어떻게 작동하는지'와 '작곡을 어떻게 하는지'에 대해 모두 잘 알고 있는 사람에게는 '작곡을 하는 인공지능을 만드는 일'이 매우 논리적인 문제 풀이가 되는 반면에, 이 둘 중 어느 하나에 대해서라도 이해가 부족한 사람에게는 신기하고 놀라운 일이며, 그래서 작곡하는 인공지능을 만드는 사람이 창의적으로 보일 수밖에 없습니다. 다시 한 번 말하지만 창의는 마법이 아닙니다. 창의는, 아주 세련되게 다듬어진, 논리의 또 다른 형태입니다. (Lotto, 2017)

정확한 것이 창의적인 것이다

'드럼을 잘 친다'는 것은 어떤 의미일까요? '노래를 잘 부른다'는 것은 어떤 의미일까요? '랩을 잘한다'는 것은 어떤 의미일까요? 답은 하나입니다. '정확한 위치에 정확한 정보를 재현한다' 입니다.

예술 또는 예술적 창의는 흔히 감성적인 것이나 자유로운 것으로 이해됩니다. 크게 문제가 될 것은 없습니다. 다만, 감성적인 것 또는 자유로운 것을 대충해도 되는 것, 우연적인 것, 흐리멍텅한 것으로 이해하는 것은 경계해야 합니다. 예술은 굉장히 정확해야 합니다. 특히 그것이 표현되는 방식에 있어서는 더욱 그렇습니다. 정확한 표현이 전제되지 않는다면 예술은 감성적 아름다움은 커녕 노이즈에 불과합니다. 슬픔, 기쁨, 즐거움, 행복, 분노 등의 감정을 '정확하고 날카롭게' 표현해 내지 못한다면 그것은 아무것도 아닙니다.

사람들이 아이유의 노래를 듣고 싶어하는 것은 아이유라는 가수가 정보를 너무나도 정확하게 전달하기 때문입니다. 아이유가 노래할 때의 음정과 박자는 너무나도 정확합니다. 아이유의 3단 고음에 찬사를 보내는 것은 높은 음역의 음을 정확하게 표현하기 때문입니다. 이

에 비해 전현무의 7단 고음이 웃음의 소재가 되는 것은 '정확하지 않은 재현' 때문입니다. 〈히든 싱어〉라는 프로그램이 인기를 끄는 이유는 인간의 정보 복제 능력이 얼마나 '정확'할 수 있는지를 확인할 수 있기 때문입니다.

고해상도 디스플레이가 더 아름다워 보이는 이유는 화면을 더 많은 점으로 분할함으로써 더 '정확하게' 재현하기 때문입니다. 링 위의 선수들의 펀치가 정확하게 턱에 꽂혔을 때 파괴력이 최고에 이르듯, 무대 위 가수의 표현이 정확하게 뇌에 꽂혔을 때 우리의 감동은 최고에 이릅니다.

예술 감상자들이 정확한 정보의 재현을 선호하고, 이것이 오랜 시간에 걸쳐 선택압으로 행사되어져 온바, 더 정확하게 연주하고 더 정확하게 그리는 사람들이 훌륭한 예술가로 선택되어 왔습니다. 더 정확하게 연주된 음반이 명반으로 선택되었고 더 정확하게 묘사된 그림이 벽에 걸렸습니다.

예를 들어 보겠습니다. 오케스트라 연주 음반조차 처음부터 끝까지 한 번에 연주된 상태로 출시되지 않습니다. 같은 부분을 몇 번이고 녹음해서 가장 정확하게 녹음된 부분을 선택하고 그것들을 짜깁기 해서 하나의 트랙으로 완성합니다. 만일, 감상자들이 '인간적'인 것을 선호하는 것이 사실이라면, 그래서 조금씩 음정이나 박자가 어긋나거나 실수가 포함된 것을 더 선호한다면, 음반 프로듀서들이 더 정확하게 연주된 부분을 짜깁기하느라 고생할 이유는 어디에도 없습니다. 연주자들이 정확하게 연주하기 위해 연습에 연습을 거듭할 이유도 없습니다. 그냥 되는 대로 연주하면 그만일 것입니다.

만일 정교한 후반 작업 없이 여기저기 실수가 들리는 연주를 그

대로 출시한다면 감상자들은 어떤 평가를 내릴까요? 아마 기본도 갖추지 못했다는 혹평을 쏟아낼 것입니다.

창의적인 예술 작품을 만들고 싶다면 '정확하게' 표현해야 합니다. 감상자가 갖고 있을 '감상의 불확실성'을 제거해 줄수록 감상자들은 그것을 창의적인 것으로 생각합니다. 〈쇼미더머니〉에 나오는 래퍼들에게 요구되는 기본 자질 중 하나는 '정확한 발음'입니다. 리듬과 플로우가 아무리 멋있어도 발음이 부정확하다면 정보로서의 가치가 낮아질 수밖에 없습니다.

정확한 표현, 확실한 연주를 대변하는 단어가 있습니다. '칼박'입니다. 밴드 연주자들 사이에서 '칼박'으로 연주할 수 있는 드러머는 스카우트 1순위입니다. 아무리 복잡하고 어려운 리듬을 연주하더라도 그것이 '정확한 박자'로 연주되지 않는다면 의미가 없습니다. 느린 템포는 느리고 '정확하게', 빠른 템포는 빠르고 '정확하게' 표현할 때만 비로소 의미가 생깁니다. 그루브를 타는 것은 그다음 문제입니다.

'칼군무'라는 단어도 있습니다. 이것은 아이돌 그룹의 멤버 숫자가 많아지면서 등장한 단어입니다. 여러 명의 멤버들이 무대 위에서 마치 하나인 것처럼 '정확하게' 움질일 때 우리는 아름다움을 느낍니다. 독무를 출 때도 마찬가지입니다. 온몸의 움직임이 정확하고 분명할 때 아름다움을 느낍니다. 북한 사람들이 보여주는 카드섹션을 보며 소름이 돋는 이유는 그것이 무서우리만치 '정확'하기 때문입니다.

이런 경향은 컴퓨터 환경에서도 이어집니다. 음악을 작곡하고 편집하는 프로그램에는 아주 오래전부터 '퀀타이즈'라는 기능이 있습니다. 사람이 연주한 원음 그대로의 상태는 박자가 조금씩 어긋나 있기 마련인데 이런 음들을 컴퓨터의 계산에 따라 기계적으로 정확

한 위치로 옮기는 것입니다. 음악에 따라 자연스러운 연주를 살리는 경우도 있습니다만, 요즘 작곡가들에게 이 기능은 필수입니다. 요즘 나온 음악 중에 아무거나 골라서 들어보시기 바랍니다. 어쩌면 그렇게 한결같이 한치의 오차도 없이 정확한 박자에 음들이 나열되어 있는지, 새삼 놀라울 것입니다.

몇십 년 전 음반과 최근의 녹음된 음악을 비교해서 들어보면 가수들의 음정이 놀라울 정도로 정확해졌다는 것도 알 수 있습니다. 요즘 나오는 음악 편집 프로그램에는 가수들의 음정을 정확한 위치로 이동시켜주는 '피치시프트'라는 기능이 있는데, 이 기능을 이용해서 음정을 최대한 정확한 위치로 이동시키는 것입니다.

왜 그럴까요? 왜 '감성적'이고 '자유롭게' 음악을 만드는 사람들이 이토록 '정확'하고 '확실'한 것에 목을 매는 걸까요? 앞에서도 여러 차례 얘기한 것과 같이 정확한 것이 아름다운 것이기 때문입니다. 확실한 것이 창의적인 것이기 때문입니다. 음악에 대해서라면 누구보다도 까다로운 선택자이기도 한 음악가들은 바로 이런 이유에서 조금이라도 더 정확하고, 확실하게 표현하고자 수고를 아끼지 않습니다.

정밀화를 아름답다고 느끼는 이유도 같은 맥락입니다. 사람들이 정밀하게 그려진 초상화를 보고 감탄하는 이유는 그것이 정말 실제와 같기 때문입니다. 원본, 그러니까 초상화의 대상과 그림에 그려진 인물이 동일하게 보일수록 감상자들은 잘 그렸다고 생각합니다. 오죽하면 정밀화를 그리는 분들 중에는 사진 위에 눈금종이를 대고 똑같이 그려내는 분들도 있습니다. 물론 기술적으로 정확하게 그린다고만 해서 모두 위대한 예술작품이 되는 것은 아니지만 말입니다.

Figure 33. 여성을 정밀하게 묘사한 그림.

공상과학 영화의 경우도 마찬가지입니다. 〈마션〉, 〈그래비티〉, 〈인터스텔라〉 같은 영화들이 더 재미있게 느껴지는 것은 이 영화들이 지금까지 과학계의 정설로 받아들여지는 이론들에 기초하고 있기 때문입니다. 이 영화들의 영화적 상상력이 흥미진진하고 창의적으로 느껴지는 이유는, 완전히 허황된 이야기가 아니라 우리가 알고 있는 가장 정확한 이론들에 근거하고 있는 그럴듯한 이야기이기 때문입니다. 창의로 가는 길은 아주 분명합니다. 정보를 나열할 때는 논리적이어야 하며, 그것을 재현할 때는 정확해야 합니다.

창의는 잡종: 순수혈통은 없다

우리가 주의를 기울여야 할 또 하나의 단어는 독창성^{originality}입니다. '독특하다' 또는 '유니크하다'는 표현들도 마찬가지입니다. 창의성을 대표하는 하나의 특질 또는 창의성과 거의 동의어로도 인식되는 이 단어들은 오해를 살 소지가 너무나도 큽니다.

네이버 국어사전에 등록된 독창성의 뜻은 '모방하지 아니하고 자기 혼자 힘으로 처음으로 생각해 내거나 만들어 냄'입니다. 이것은 지금까지 우리가 살펴본 창의의 특징과 전면적으로 배치됩니다.

모방 없이는 창의나 독창성에 이를 수 없습니다. 일단 모방해야 합니다. 이미 존재하는 것을 모방하되 다른 아이디어도 섞어서 이전과는 다른 것으로 만들어 내는 것이 중요합니다. 또한 창의는 '혼자' 하는 것이 아니라 '같이' 하는 것입니다. 창의는 네트워킹이기 때문입니다. 다른 사람과의 교집합이 없는 '독창적' 아이디어 같은 것은 존재하지 않습니다. 존재하지도 않는 신기루를 찾아 헤매느라 시간을 낭비하느니 도움이 될 만한 아이디어를 누가 갖고 있는지 또는 어떤 책에 쓰여 있는지를 살피고 그들과 네트워킹 해야 합니다.

교집합이 없다는 것은 다른 사람과의 공감대를 형성하기도 어렵다는 뜻이 되므로 '독창적'이라기보다 '독불장군'이 될 가능성이 높습니다. 네트워킹을 통해서 연결 가능성이 보이는 아이디어들이 어디에 있는지 알게 되었다면, 이제는 아이디어들의 섹스를 통해 '후손 아이디어'를 낳을 차례입니다.

리들리Matt Ridley는 〈아이디어들이 섹스를 할 때〉라는 제목의 테드 강연을 통해 '아이디어들의 섹스'야말로 인간의 문화를 빠르게 발전시킨 원동력이라고 얘기합니다. 그에 따르면 우리가 섹스를 통해 얻고자 하는 것은 딱 두 가지입니다. '정보를 섞는다.' '후손을 얻는다.'

그동안 독창적이라고 믿어왔던 모든 것들이 사실은 아이디어들의 섹스를 통해 탄생한 '잡종'이며 '후손'이었다는 것을 기억해야 합니다. 이 세상에 순수혈통은 없습니다. 앞에서 이미 살펴보았듯이 우리 모두는 갈라져 나오거나 다시 합쳐지기를 수도 없이 반복한 루카LUCA: last universal common ancestor의 후손이며, 그래서 잡종입니다.

만일 어떤 아이디어가 '독창적'이라고 칭송받는다면 그것은 '순수혈통'이기 때문이 아니라 '잡종 중의 잡종'이기 때문입니다. 창의로 가기 위해서는 혈통을 지키느라 힘을 소진하기보다 어떻게 하면 최고의 잡종을 만들 수 있을지를 고민하는 데 힘을 쏟아야 합니다. 독창성은 최고의 잡종이 됨으로써 획득할 수 있습니다.

예술의 사례

인공지능과 작곡을 연결시킨 1세대라고 할 수 있는 코프David Cope 교수는 대학에서 클래식 작곡을 전공한 음악가였습니다. 작곡을 가르

치는 교수이자 작곡가로서도 활발하게 활동했던 코프는 작곡만큼이나 컴퓨터에도 조예가 깊었습니다. 컴퓨터에 대한 그의 관심은 1970년대부터 시작됩니다. 1941년생인 코프로서는 이미 30대가 됐을 무렵이지만 그는 "내 관심의 일부는 항상 알고리즘을 향해 있었다"고 얘기합니다.[9] 코프 교수는 프로그래밍과 인공지능을 공부했으며 이것을 음악 작업에 접목할 수 있는 길을 모색했습니다. 그는 이미 이당시에 IBM 컴퓨터와 펀치 카드를 이용해 짧은 곡을 작곡하기도 했습니다.

그러던 어느 날 본격적으로 음악과 컴퓨팅을 연결하게 된 계기를 맞게 됩니다. 코프에게 창작의 고통이 찾아온 것입니다. 당시의 코프는 미국에서 가장 오래된 클래식 음악 잡지인 『아메리칸 레코드 가이드』로부터 "의심의 여지없이 가장 대담하고 작품 수가 많을 뿐만아니라 다양하기까지 하다"는 극찬을 받을 정도로 촉망받는 작가였지만 의뢰받았던 오페라를 작곡하지 못하는 지경에 이릅니다. 그는 『뉴욕타임즈』와의 인터뷰에서 이렇게 얘기했습니다.[10]

"12개의 음들 하나하나가 모두 똑같이 느껴졌습니다. 어떤 음을 선택하든, 결국 감상자가 어떤 관점을 갖고 있느냐에 따라 다르게 느껴질 것 같았습니다. 그것은 정말 재앙이었습니다."

그때부터 코프 교수는 음악을 작곡하는 소프트웨어를 만드는 일에 전념했고 초기 버전인 EMI^Experiments in Musical Intelligence를 선보입니다. 혼자서 이 분야의 문을 열었을 뿐만 아니라 다수의 저술을 남긴 그의 업적이 얼마나 대단한 것인지를 평가하는 것도 중요하지만, 우리의

관점에서는 그가 작곡과 컴퓨팅 모두에 능했으며 그래서 '다른 사람은 보지 못한' 둘 사이의 연결 고리를 발견했다는 것에 주목해야 합니다. 작곡과 컴퓨팅이라는, 멀게만 보이던 정보들은 데이비드 코프라는 훌륭한 '매개자'가 등장함으로써 드디어 후손을 낳게 됩니다. 『괴델, 에셔, 바흐』의 저자인 호프스태터Douglas R. Hofstadter 교수는 코프와 그의 업적에 대해 "20세기 후반의 가장 의미 있는 도전 중 하나"라고 평했습니다.

> 인공지능 분야에서 20년간 일해왔지만, 코프 교수의 음악적 지능에 대한 실험Experiments in Musical Intelligence만큼이나 많은 생각을 불러일으키는 것을 본 적이 없다. 음악을 만들어 내는 핵심은 정말로 음악 그 자체에 있을까? 이미 존재하는 음악의 패턴을 추출하고 재조합해서 새로운 음악을 만들 수 있을까? 컴퓨터가 나열한 음들의 패턴이 인간의 깊은 감정들을 이끌어낼 수 있을까? 인간에 창의성에 관해서 코프와 나는 정말로 다른 생각을 갖고 있지만 […] 음악적 창의성이 어때야 하는지에 대해 쓴 그의 저작은 단연코 20세기 후반의 가장 의미 있는 도전 중 하나이다."

『마음의 진화』의 저자인 데닛Daniel C. Dennett 교수 역시 코프가 디자인한 컴퓨터 알고리즘을 통해 작곡된 바흐 스타일의 곡을 들은 후 "심오하고 독창적인 작곡과 모방의 경계는 과연 어디인가?"라는 질문을 던졌습니다.

아이디어들의 교배를 통해 성공적으로 후손을 낳았을 때의 효과란 바로 이런 것입니다. 새로운 동시에 교집합을 갖기 때문에 다른 분

야에서 일하는 사람들의 시선을 끌게 됩니다. 누구에게도 익숙하지 않은 정보이기 때문에 문제작일 수밖에 없지만, 동시에 많은 사람들이 알아볼 수 있는 교집합을 갖고 있기 때문에 화제작이 됩니다.

즉흥연주를 하는 인공지능 시몬Shimon을 개발한 브레튼Mason Bretan 역시 컴퓨터와 음악 모두에 능통합니다. 조지아텍에서 뮤직 테크놀로지 박사과정생인 브레튼은 드럼, 피아노, 기타 등의 악기를 상당한 수준으로 연주하는 연주자이기도 합니다. 코프가 작곡가로서 작곡과 컴퓨팅을 연결했다면, 브레튼은 연주자로서 연주와 컴퓨팅을 연결시켰습니다. 상대방의 연주를 들으며 즉각적으로 대응해야 하는 즉흥연주야말로 인간만의 특징으로 여겨져 왔다는 점에서 브레튼의 시도는 우리의 주목을 끌기에 부족함이 없습니다.

그는 마일스 데이비스와 같은 훌륭한 연주자들이 사람뿐만이 아니라 인공지능에게도 귀감이 된다고 이야기합니다. 인공지능과 신호처리 등의 기술 발달을 통해 결국에는 기계가 예술적이고artistic, 창의적이고creative, 영감을 주는inspirational 존재가 될 것이라 믿는다고 얘기합니다. 브레튼이 이처럼 생각할 수 있는 것은 이 둘을 어떻게 연결하면 좋을지를 '볼 수 있기' 때문입니다. 이 둘 모두를 '알아보는' 브레튼이라는 '매개자'가 등장한 덕분에 즉흥연주와 인공지능이라는 두 개의 아이디어가 후손을 낳을 수 있었습니다.

예술가로 활동하고 있는 닐 하비슨Neil Harbisson은 색을 전혀 구별하지 못하는 상태로 태어났습니다. 세상이 온통 회색빛으로 보였던 그는 2003년에 어떤 프로젝트를 시작하면서 전자장치를 통해 색을 '들을 수' 있게 되었습니다. 빛이 가지고 있는 주파수를 소리의 주파수로 변환하여 '색깔을 듣는' 원리입니다. 인간의 눈은 빛의 주파수

Figure 34.
색을 듣는 남자 닐 하비슨.

를 '보도록' 되어 있고 소리의 주파수를 '듣도록' 설계되어 있지만, 하비슨은 기계장치를 통해 빛의 주파수를 들을 수 있게 된 것입니다. 예를 들면 이런 것입니다.

> 오늘 같이 기분 좋은 날에는 'C 메이저' 색의 옷을 입고, 장례식처럼 슬픈 일이 있을 때는 'B 마이너' 색의 옷을 입는다.[11]

일반적으로 사람들은 기분이 좋을 때 '밝은'색 계열의 옷을 입는다 말하고 슬픈 일이 있을 때 '어두운' 색 계열의 옷을 입는다고 말합

Figure 35. 딥러닝을 이용한 안무 생성.

니다만, 색을 듣는 하비슨은 음악에서 사용하는 화성이나 화음을 통해 자신의 색에 대한 느낌을 표현합니다. 그는 '좋아하는 노래를 먹는다' 고 표현합니다. 레이디가가를 샐러드로 먹고 라흐마니노프 콘체르토 를 메인디쉬로 먹는다고 표현합니다. 음식의 색을 보면 소리로 들리기 때문에 음식을 먹으면 마치 소리를 먹는 것 같은 경험을 하는 것입니 다. 그의 입장에서는 새로운 감각적 경험을 표현한 것뿐이지만, 그 표 현을 듣는 우리의 입장에서는 창의적 시인을 만난 것만 같습니다.

안무를 짠다는 것은 무용수들에게도 쉬운 일은 아닙니다. 단순 히 몸을 움직이는 문제가 아니라 몸을 어떻게 움직일 것인지에 대한 계획을 짜는 일이기 때문에 안무가가 되기 위해서는 무용에 대한 상 당한 경험과 지식이 필요합니다. 만일 컴퓨터가 안무를 짜야 한다면 어떨까요? 어떻게 이 문제를 풀 수 있을까요? 인공지능 전문가들이

모인 펠타리온은 무용 전문가들이 모인 루루아트그룹과의 협업을 통해 이 문제를 해결했습니다.[12]

무용수들이 몸 동작을 감지하는 센서를 부착하고 춤을 추면 컴퓨터는 딥러닝 알고리즘을 통해 무용수의 움직임을 학습합니다. 그렇게 학습한 데이터를 바탕으로 컴퓨터는 안무를 짤 수 있게 됩니다.

연구자들은 논문을 통해 뉘앙스적인 댄스 언어와 개별 안무가의 스타일을 살리기 위해 댄스 리커런트 뉴럴 네트워크chor-rnn라는 시스템을 개발했으며, 이를 통해 연속적 움직임을 생성하는 데 그치는 것이 아니라 상당한 수준의 안무를 짤 수 있게 되었다고 밝혔습니다.

2016년 〈국제 컴퓨터 창의 컨퍼런스ICCC〉에서 발표된 이 논문은 시도로서의 의미가 더 큽니다만, 두 전문가 그룹의 협업sex을 통해 새로운 가능성(후손)을 낳았다는 것만으로도 그 의미는 충분합니다. 아이디어가 경쟁력이 있다면 계속해서 후손을 낳을 것이기 때문입니다.

학문의 사례

세상은 창조되었다고 믿는 것 이외에 달리 대안이 없었던 인류에게 진화라는 완전히 새로운 관점을 제시한 다윈은, 그야말로 잡식성 지식인이었습니다.

"다윈은 전형적인 통섭학자입니다. 다윈은 경계라는 것이 전혀 없었어요. 당신이 모르는 분야를 전혀 두려워하지 않고 필요하면 누구든, 농부에게도 편지를 보냈고 물리학자에게도 편지를 보내는 등 모든 지식을 다 흡수해서 이론을 만드는 분이었습니다.[13]" (최재천, 2016)

다윈의 『종의 기원』이나 『인간의 유래와 성선택』 같은 저작은 생물학이라는 하나의 관점만으로는 탄생할 수 없었을 것입니다. 경쟁을 통해 살아남는다는 아이디어를 맬서스Thomas Robert Malthus의 『인구론』으로부터 영향 받았다는 것은 잘 알려진 사실입니다. 다윈은 생물학과 경제학을 맺어준 중매쟁이입니다.

20세기 최고의 과학자 중 한 명으로 기억되는 아인슈타인 역시 물리학계의 중매쟁이였습니다.

> 스위스의 작은 도시 베른의 특허 사무소에서 근무하던 아인슈타인이라는 청년이 어떻게 이렇게 폭발적인 창의성을 드러냈던 것일까요? 간단히 말해서 세 편의 논문들은 모두 물리학에서 두 영역 간의 경계를 파고든 것들이었습니다. 특수상대성이론에 대한 논문은 역학과 전자기학의 공통분모 혹은 그 '경계'를 다루었고, 광전효과에 대한 논문은 전자기학과 열역학(통계역학)의 경계를 탐구한 논문이었으며, 브라운운동에 대한 논문은 열역학과 역학의 경계에서 얻어진 논문입니다. 대부분의 다른 물리학자들은 경계에 속하는 문제에 별로 관심이 없었지만, 아인슈타인은 이런 경계의 문제들을 몇 년 동안 골똘히 생각했습니다. (홍성욱, 2016)

학자들이 책을 쓰는 방식을 보면 이종 정보 간의 교배가 창의성의 핵심이라는 것은 더욱 선명하게 드러납니다. 스트로스베르Elaine Strosberg가 쓴 『예술과 과학』은 제목에서 드러나다시피 명백하게 다른 영역으로 여겨지는 예술과 과학이라는 두 세계를 연결짓습니다. 리처슨Richerson의 『유전자만이 아니다』는 생물학적 진화와 문화적 진화라

는 대비되는 두 정보 영역을 교배시켜 '공진화'라는 키워드를 뽑아냅니다. 리들리의『본성과 양육』역시 자연과 문화의 관계를 새롭게 설정합니다. 리들리가 본 자연과 문화는 'Nature and nurture'가 아니라 'Nature via nurture' 였습니다. 즉, 자연의 법칙이 문화를 '통해' 강화되고 재생산된다는 것을 보여주었습니다. 켄델은 뇌과학과 예술을 교배시켜 예술을 만들고, 이를 감상할 때 인간의 뇌에서는 어떤 일들이 벌어지는지를 과학적으로 설명함으로써 우리를『통찰의 시대』로 이끌었습니다. 토마스 쿤Thomas Kuhn은 공식들로만 이해할 수 있을 것 같던 과학을 역사와 철학과 교배시킴으로써『과학혁명의 구조』를 썼습니다. 올리버 색스Oliver Sacks는 뇌와 음악을 교배시켜『뮤지코필리아』를 낳았고, 이를 통해 음악을 듣는 것이 단순히 청각적이고 정서적인 일이 아니라 운동 근육과 관련된 것, 기억과 관련된 것, 신경 체계와 관련된 것임을 보여주었습니다. 하사비스는 컴퓨터과학과 뇌과학을 교배시켜 '알파고'를 낳았고 알렉산더Victoria D. Alexander는 예술과 사회를 교배시켜『예술사회학』을 낳았습니다.『지능의 탄생』을 쓴 이대열 교수는 광범위한 학문 분야의 교배를 통해 유전자와 뇌의 관계를 '본인-대리인'의 관계로 설명하였으며, 홍성욱 교수는 과학과 기술과 사회를 교배시켜『홍성욱의 STS, 과학을 경청하다』를 낳았습니다. 박문호 박사는『뇌, 생각의 출현』을 통해 과학과 인문학이라는 학문적 경계가 무색할 정도로 인류가 지금껏 쌓아 온 지식을 자유롭게 오가며 빅뱅에서부터 인간의 뇌에 생각이 출현하기까지의 대서사시를 펼쳐 보였으며, 김대식 교수는『인간 vs 기계』를 통해 인간의 뇌와 기계의 뇌, 과학과 철학을 한데 버무려 인공지능에 대한 다면적 이해를 가능케 했습니다.『철학적 질문 과학적 대답』을 저술한 김희준 교수는 '인

간은 어디에서 왔고, 누구이며, 어디로 가는가'라는 지극히 종교적이면서도 철학적인 질문들에 과학적 대답을 들려줌으로써, 우주에서의 인간의 위치를 다시 설정하게 했습니다.

엣지 재단Edge Foundation은 아이디어들의 섹스가 더 활발하게 일어날 수 있게 하기 위해서 매년 전 세계의 석학들을 한자리에 모읍니다. 엣지 재단처럼 손에 닿지 않는 저 높은 곳에 존재할 것 같은 집단이 아니어도 우리 주변에는 아이디어들의 섹스를 주선하기 위한 여러가지 제도들이 넘쳐납니다. 대학, 세미나, 컨퍼런스, 박람회 모두 사실은 이를 위한 제도입니다.

대학자들은 후학들에게 무엇과 무엇을 섞으면 좋을지에 대한 힌트를 제시했습니다. 슈뢰딩거Erwin Schrodinger는 『생명이란 무엇인가』를 통해 생명이 물리학적 토대 위에서 이해될 수 있음을 제시함으로써 후대의 연구자들이 물질과 생명을 하나의 관점으로 바라볼 초석을 놓았으며, 도킨스는 『이기적 유전자』를 통해 생물학적 유전자인 'gene'에 해당하는 문화적 유전자인 'meme'을 제시함으로써 후대의 연구자들이 공진화에 대해 연구할 수 있는 단초를 제공하였습니다. 놀랍게도 슈뢰딩거와 도킨스를 연결하면 이제 우리는 물질과 생명과 문화를 하나의 빅히스토리로 엮어낼 수 있습니다.

과학에서는 모든 현상의 실체로서 물질을 상정한다. 이런 관점에서 과학은 대상에 따라 보통의 물질이 일으키는 현상을 다루는 물리과학, 생명을 다루는 생명과학, 그리고 가장 대표적인 생명체라 할 수 있는 인간이 모여 이루어진 사회를 다루는 사회과학으로 나뉘어 개별적으로 연구되어 왔다. 하지만 학문의 연구가 진행됨에 따라 학문적 계층

구분이 주어진 현상에 대한 근원적 이해와 합리적 해석을 어렵게 한다는 자각이 얻어졌다. 특히 물질, 생명, 사회, 그리고 정신이라는 계층 사이에 서로 겹쳐진 관계에 대한 고찰이 필요함을 느끼게 되었고, 이런 문제의식을 바탕으로 다양한 영역에서 학문적 통합이 시도되어 왔다. (장회익, 2009)

생명이 끊임없이 후손을 낳는 것처럼 아이디어들도 격렬하게 후손을 낳습니다. 과학과 기술의 발전 때문에, 특히 정보를 기억시키고 공유하는 기술의 발달 때문에 아이디어들의 섹스는 그 어느 때보다도 격렬해지고 있습니다. 세상은 이토록 무서운 속도로 섞이고 있는데 반해 한반도에 사는 우리들은 섞이는 것에 상당한 거부감을 갖고 있습니다. '단일민족'이라는 단어가 그것을 대변합니다.

영어 단어에는 하이브리드, 퓨전, 크로스오버 등의 개념이 세계적 기업들의 마케팅에도 사용될 만큼 긍정적 '잡종'이 존재하는 반면, 한국에서 잡종이나 혼혈 등의 단어는 '근본이 없다'는 부정적 뉘앙스로 해석되곤 합니다. 다양한 분야에 대한 흥미를 고취시켜도 모자랄 판에 고등학교 때부터 문과, 이과, 예체능으로 나뉘어 마치 서로에게 교집합은 없으며 그냥 제 갈 길만 가면 되는 것처럼 인식하게 하는 교육 제도도 '긍정적 잡종'의 탄생을 가로막는 요인입니다.

'한 우물을 파라'는 속담이 있을 정도로 우리는 한 곳으로 시야를 모으는 일에 더 익숙해져 있습니다. 21세기가 정말로 창의와 융합의 시대라면 어린 학생들에게 잡종이 될 것을 권해야 합니다. 만일 그 단어가 갖고 있는 뜻이 부정적이어서 권유하기가 부담이 된다면 우리는 새로운 단어를 만들어서라도 그렇게 해야 합니다.

개인이 아니라 사회다

세상을 바꾸는 데는 몇 명의 천재만 있으면 된다는 말은 왠지 그럴듯 하게 들립니다. 하지만 몇 명의 천재를 배출하기 위해서는 사회 전체의 노력이 필요합니다. 역사를 통해 사회적으로 누적된 지적 자산 없이 어느 날 갑자기 천재가 나올 수는 없습니다. 그래서 창의는 개인적 단위가 아니라 사회적 단위로 이해되어야 합니다. 창의는 네트워크를 통해서 작동되고 아이디어가 아이디어를 낳는 방식으로 대를 이어 진행되기 때문입니다.

예를 들어 보겠습니다. 컴퓨터로 음악을 만드는 사람들은 음악에 대한 이해는 뛰어난 반면에 자신들이 사용하고 있는 전자악기나 음악편집 소프트웨어를 누가 어떻게 만들었는지에 대해서는 자세히 알고 있지 못합니다. 설령 어느 정도 이해한다고 해도 전자악기나 소프트웨어를 직접 만들 수 있는 음악가는 거의 존재하기 힘듭니다.

위대한 책을 쓴 사람들이 책 속에 들어갈 지식에 대해서는 잘 알지는 몰라도 종이를 만드는 법이나 그것을 엮어서 책으로 만드는 법까지 다 알고 있을 가능성은 높지 않습니다. 인스타그램에서 잘나가

는 사진작가가 DSLR 카메라를 만들 수 있는 것 역시 아닙니다. 잘나가는 웹툰작가가 그것을 퍼블리싱하는 네이버나 다음을 만들 수 있는 것은 아닙니다. 반대의 상황도 마찬가지입니다. 네이버와 같은 플랫폼을 만든 개발자들은 그 플랫폼을 꽉꽉 채워줄 콘텐츠 크리에이터들을 필요로 합니다. 아무리 기술적으로 완벽하더라도 콘텐츠가 흐르지 않는 플랫폼은 물 없는 강일 것입니다.

역사를 통해 누적된 사회적 지식 없이 피아노 연주곡을 무대에 올릴 수 있는 개인은 아마도 이 지구상에 단 한 명도 존재하지 않을 것입니다. 피아노 연주를 무대에 올리기 위해서는 헤아릴 수 없을 정도로 방대한 지식들이 한 곳으로 모아져야 하기 때문입니다. 피아노를 만들기 위해서는 어떤 목재를 어디서 어떻게 구해와야 하는지, 현은 어떻게 만들어야 하는지, 조립하기 위해서는 어떤 부품과 공정이 필요한지, 건반이 움직이는 원리는 무엇인지, 페달의 작동 원리는 무엇인지, 건반과 바디를 칠하는 재료는 무엇인지, 조율이 풀리지 않게 하기 위해서는 어떻게 해야하는지, 조율은 무엇을 기준으로 하면 좋은지, 건반의 타격감은 어느 정도로 하면 좋을지 등등 피아노의 설계와 제작에 관해서만도 알아야 할 지식이 끝이 없습니다.

일단 이 모든 것을 다 안다고 하더라도 음계에 대한 지식은 스스로 발명해야 합니다. 누군가로부터 평균율이라는 아이디어를 빌려오지 않는 이상 음계를 독자적으로 구상해내야 합니다. 곡을 쓰는 것은 그다음 일입니다. 청중들이 어떤 음의 조합에 큰 반응을 보이는지를 체크하는 것은 또 그다음입니다. 사람들을 불러모을 수 있는 공연장을 짓는 일 역시 그다음 일입니다. 사람들에게 티켓을 판매할 수 있는 시스템을 만드는 일도 남아있습니다. 나 혼자서 무엇인가를 만들 수

있다고 생각하는 것은 착각 중의 착각입니다. 천재는 자기가 무엇을 잘하는지에 대해 떠벌리는 사람이 아니라 다른 사람들이 그동안 무슨 일을 해 왔는지에 대해서 그 누구보다도 잘 알고 있는 사람입니다. 창의는 네트워크이며 그래서 사회적 과정입니다.

창의를 사회적인 것으로 이해해야 하는 또 하나의 이유는 그것이 대를 이어 계속되는 과업이기 때문입니다. 어떤 예술가도 자기 혼자서 예술 사조를 완성하지는 못합니다. 시작한 이가 있으면 보완하고 발전시키는 이가 있고 어느 무렵에 다다르면 드디어 완성형을 도출하는 이가 나타납니다. 바흐에서 모차르트로, 모차르트에서 베토벤으로, 베토벤에서 브람스로 아이디어들의 번식은 대를 이어 계속됩니다.

거트만Robert W. Gutman에 따르면, 베토벤의 〈기뻐하며 경배하세〉의 멜로디는 모차르트의 1775년 작 K. 222 〈Misericordias Domini〉의 일부를 차용한 것입니다.[14] 서태지는 자신의 음악에 접목시킬 아이디어를 찾아서 상당한 시간을 거슬러 올라간 끝에 국악을 찾아냈습니다. 국악을 접목하겠다는 아이디어를 떠올린 것은 서태지이지만 국악을 만든 것은 서태지가 아닙니다. 베토벤은 모차르트에게, 서태지는 이 땅의 선배 음악인들에게 빚을 지고 있습니다. 마찬가지로 우리 모두는 우리보다 앞서 살았던 모든 이들에게 빚을 지고 있습니다.

과학에서도 마찬가지입니다. 아무리 훌륭한 이론이 나오더라도 후배 연구자들이 대를 이어 그것을 검증해주지 않는 한 정설로 올라설 수는 없습니다.

지금은 너무나도 당연하게 여겨지고 있는 태양중심설, 행성들의 공전 궤도가 원이 아닌 타원이라는 사실 역시 여러 세대를 걸쳐 여러 학자들이 관찰에 관찰을 거듭했기에 정설이 될 수 있었습니다. 여러

학자들의 연구 자료들이 누적되고, 세대를 뛰어넘은 학자들 사이의 협동 학습이 있었기에 창의적 정보가 생산될 수 있었습니다.

코페르니쿠스Nicolaus Copernicus는 프톨레미Ptolemy의 모형을 기반으로 한 행성운동의 일람표들이 점점 부정확해진다는 것을 인식하게 됩니다. 후대의 학자들은 이 모형을 개선하기 위해 노력하였지만 망원경이 발명되지 않은 상황에서 관측 데이터가 부족했습니다. 이때 관측 데이터를 제공한 인물이 티코 브라헤Tycho Brahe입니다. 브라헤는 조수들과 30년이 넘는 기간 동안 행성운동을 육안으로 1분각 이하로 정밀하게 관측하였고, 이 데이터는 자신의 조수였던 케플러Johannes Kepler에게 넘어가게 됩니다. 케플러는 브라헤의 관측 데이터를 공부하여 행성들의 궤도가 완벽한 원이 아니라는 사실을 발견합니다. 코페르니쿠스, 브라헤, 케플러로 이어지는 사회적 과정을 통해 과학의 정설이 만들어진 것입니다.

진화론 역시 마찬가지입니다. 진화론은 다윈 혼자만의 힘으로 완성한 것이 아닙니다. 그는 자그마치 33명의 이름을 언급하면서 진화론이 자기 혼자 연구한 결과가 아니라 '과학자 사회'가 협력한 결과임을 강조했습니다. (이정모 외, 2015) 특히 진화론은 생물학 영역임에도 불구하고 물리학의 도움을 받기도 했습니다.

아무리 19세기 말엽부터 진화론의 놀랄 만한 타당성에 대해서 확신을 가지고 있었다 한들, 유전에 대한 물리적 이론이 완성되지 않았더라면, 진화론은 생물학 전반에 걸친 그것의 지배력에도 불구하고 여전히 확고한 뿌리를 내리지 못한 채 공중에 붕 떠 있었을 것이다. 고전 유전학이 거둔 성과는 실로 대단했지만, 유전에 대한 물리적 이론에 도달

할 수 있으리라는 희망은 30년 전만 하더라도 거의 공상에 불과해 보였다. 하지만 오늘날 '유전암호의 분자 이론'은 공상처럼 보이던 이러한 일을 현실로 이뤄내고 있다. (Monod, 2010)

역사상 가장 명석한 인물 중 한 명인 아인슈타인은 상대성이론을 만들어 냈지만, 그 이론을 지속적으로 발전시키는 데는 큰 기여를 하지 못했습니다. 오히려 후배 연구자들의 연구 결과를 받아들이지 못하면서 뒷방으로 물러앉았다고 합니다. 천재적 과학자조차도 정보가 대를 이어 번식해 나가는 전 과정에 지속적인 기여를 할 수 있는 것은 아닙니다. 일단 생산된 아이디어는, 천재 개인이 아니라 후대 과학자 사회가 공동으로 발전시킵니다. 이에 대해 로벨리는 이렇게 이야기합니다.

하지만 세상의 모든 지식이 그렇듯이 이 이론도 나중에는 자기 길을 찾아 떠났고, 아인슈타인은 이 이론이 어떤 이론인지 제대로 알아보지도 못했습니다. 자신의 곁을 떠나 너무 많이 변해버렸기 때문이지요. 1910년대와 20년대를 지나면서부터는 덴마크의 닐스 보어Neils Bohr가 양자이론을 발전의 길로 이끌게 됩니다. (Rovelli, 2016)

언어, 문자, 음악, 수화 등의 기호 체계는 창의가 사회적 공동 자산이라는 것을 여실히 증명합니다. 가장 오래된 미디어 중 하나인 음성 언어를 사용해서 지금도 자유롭게 사람들과 소통할 수 있는 것은 우리보다 앞서 살았던 수많은 사람들이 언어를 공동으로 개발해 주었기 때문입니다.

성경이 기록될 수 있었던 것도, 셰익스피어가 대작을 남길 수 있었던 것도, 누군가가 그에 앞서 문자를 미리 만들어 두었기 때문입니다. 알파고는 누구보다도 바둑을 잘 두는 기계가 되었지만 알파고 스스로 바둑이라는 게임을 만든 것은 아닙니다.

어떤 지식이든지 처음부터 손볼 곳 없이 완벽한 형태로 선보이는 경우는 거의 없습니다. 예술 사조 하나가 완성되는 데도 과학 이론 하나가 정설로 자리잡는 데도 오랜 시간 동안 수많은 사람들의 대를 이은 협업이 있어야 합니다. 누군가는 시작하고, 누군가는 보완하고, 누군가는 마무리짓습니다. 창의는 사회적인 것입니다.

아이들은 창의적일 수 있을까

아이들에게 창의성을 길러주는 교육이 한창입니다. 부모들의 마음을 모르는 것은 아니지만, 학원을 보내 가르친 아이가 창의적으로 클 가능성은 하늘에서 별따기보다 낮습니다. 앞에서 수차례 확인한 바와 같이 창의는 '우열'이 아니라 '차이'에서 비롯됩니다. 다른 아이들과 똑같은 것을 배우고 똑같은 것을 알고 있는 아이에게서 '차이'는 발견되지 않을 것입니다. 오죽하면 미래학자 앨빈 토플러Alvin Toffler는 "한국의 학생들은 하루 15시간 동안 학교와 학원에서 미래에 필요하지도 않은 지식과 존재하지도 않을 직업을 위해 시간을 낭비하고 있다"고까지 얘기했을까요?

'공부 잘하는' 아이로 기르고 싶은 부모 마음을 이해하지 못하는 것은 아니지만, 다른 아이보다 문제를 조금 더 잘 푸는 것만으로는 경쟁력을 갖추기가 점점 어려워지고 있습니다. 문제를 '잘 푸는 것'으로 인공지능을 이기는 것은 어렵기 때문입니다. '우열'을 기준으로 내세우면 인간이 설 자리가 많지 않습니다. 앞으로 100년을 살아가야 할 아이들을 진정으로 걱정한다면, 이제 학원 보내서 누구나 알 수 있

는 똑같은 '답'을 알아오는 대신에 다른 아이들은 갖고 있지 않은 자신만의 '질문'을 스스로 찾아 나서도록 해야 합니다. 그리고 그 질문에 대한 답을 찾을 수 있는 충분한 시간을 주어야 합니다.

학원에 보내서 떠먹여 주는 것만 겨우겨우 받아먹는 습관을 들여놓고도 아이가 창의적이길 바라는 것은 모순 중의 모순입니다. 옆집 아이들도 입는 비슷한 옷을 입혀 놓고서 안심할 것이 아니라, 부모 스스로 다른 아이들과 구별되어 눈에 띄는 '별종 아이'를 부끄럽게 생각하거나 불안해하지 않아야 합니다.

어린이들은 상상력이 풍부한 것처럼 여겨집니다. 또 어른이 될수록 창의성을 잃어간다고 생각합니다. 그러나 이것은 착각입니다. 특별한 경우가 아니라면 어린이들의 상상력이 풍부하긴 쉽지 않습니다. 상상력이 풍부하기 위해서는 머릿속에 기억된 정보가 많아야 하는데 아이들은 아직 많은 것을 기억할만큼 충분한 경험을 쌓지 않았습니다. 아이들은 엉뚱한 것입니다. 엉뚱한 것을 상상력이 높은 것으로 평가할 수도 있지만, 아이들 스스로 그 엉뚱함이 어떤 가치를 갖고 있는 것인지 알아보지 못한다면 그것은 아무것도 아닙니다. 아이들은 창의적이라기보다 훌륭한 복사기입니다. 나이가 들수록 창의성이 떨어질 것이라는 것도 편견입니다.

아이들이 창의적일 수 없는 가장 큰 이유는 학습량이 부족하기 때문입니다. 창의에 대해 연구하는 학자들이 공통되게 말하는 것은 '충분한 학습량'입니다. 어떤 것에 정통하기 위해서 필요한 시간은, 물론 이견도 있습니다만 약 1만 시간으로 알려져 있습니다. 이 시간을 채우기 위해서는 약 10년이 필요합니다. 게다가 창의성이 발현되기 위해서는 한 분야의 지식만 갖고서는 쉽지가 않습니다. 최소한 두

가지 분야 이상에서 충분한 학습량을 축적하고, 양쪽의 공통분모를 찾아내고 서로를 연결시킬 수 있어야 합니다. 그러려면 최소 2만 시간, 대략 20년을 필요로 합니다.

박문호 박사는 『뇌, 생각의 출현』을 통해 한 분야에 대해 어느 수준에 이를 때까지 공부하는 데 보통은 5년, 좀 어려운 분야는 10년 정도를 예상하고, 여러 분야에 걸쳐 50대가 될 때까지 3천 권 정도 집요하게 읽다 보면 정보가 서로 링크되면서 정보들 사이에서 변화가 일어나 학습량이 창의성으로 변하는 지점이 온다고 했습니다.

창의는 호들갑스럽지 않습니다. 창의는 발효되어야 합니다. 아이들이 창의적이기를 바라는 것은 오늘 김치를 담그고 내일 묵은지 맛이 나길 바라는 것과도 마찬가지입니다. 생물학적인 단서도 있습니다. 인간의 뇌에서 창의와 가장 관계가 깊은 것으로 보이는 부분은 전두엽인데, 전두엽은 20대 초반이 되어서야 완전히 성숙된다고 합니다. (Dietrich, 2004)

또한 당신의 아이가 창의적이기 위해서는 '사회적 인간'이 되어야 합니다. 창의는 혼자서 완성할 수 있는 것이 절대로 아니기 때문입니다. 자기만 아는 독불장군보다는 사회와 상호작용하며 환경에 적합한 정보를 생산할 줄 아는 사람이 훨씬 더 유리한 게임입니다.

20년을 기다려봤지만 아니면 어쩌냐구요? 물론 아닐 가능성이 훨씬 높습니다. 우리 모두는 창의적이지만, 앞에서 살펴본 바와 같이 모든 창의가 보상을 받는 것은 아닙니다. 그러나 또한 살펴보았다시피, 보상받지 못한 창의가 실패를 의미하는 것도 아닙니다.

창의로 가는 버스에 무임승차할 수는 없습니다. 어느 정도의 위험은 감수해야 합니다. 창의는 불확실성의 미로에서 확실한 출구를

찾아내는 위험감수 게임이기 때문입니다. 심지어 그 출구가 확실한 출구였는지는 출구를 나오고 난 다음에서야 – 다른 사람들도 그 출구를 선택하고 이용하는지를 확인해야 하기 때문에 – 알 수 있습니다.

제3장

인공창의와 예술

이 책에서 정의하는 인공창의는 '형식'에 관한 문제풀이를 기계에게 위임함으로써 인간의 창의력을 증강시키는 것을 말한다. 이 장에서는 예술과 관련된 사례를 중심으로 어떻게 인공창의가 가능한 것인지 알아본다. 개별 사례의 소개보다는 원리에 대한 이해를 목표로 하였다. 이 책의 또 다른 목표이기도 한 '다양성을 가능케 하는 보편성의 관점'에서 읽는다면, 즉 예술의 다양성을 가능케 하는 보편원리가 무엇일지를 염두에 두고 읽는다면 더욱 재미있을 것이다.

예술도 미분할 수 있을까

괴델Kurt Gödel, 튜링Alan Turing, 섀넌Claude Elwood Shannon과 같은 정보과학 대가들의 생각은 하나로 수렴한다. 세상의 모든 사고와 논리는 정보처리에 불과하며, 정보는 수로 나타낼 수 있다. 결국 사고와 논리는 계산이고, 계산은 알고리즘이다. 그렇다면 기계가 그것을 할 수 있지 않을까. (김상욱, 2017)

세상의 모든 사고와 논리가 정보처리에 불과하다면, 그래서 그 것이 수에 대한 계산으로 설명될 수 있는 것이 사실이라면, 과연 예술은 여기서 예외일 수 있을까요? 그렇지 않습니다. 예술 역시도 소리나 색과 같은 정보의 형식으로 기술될 수밖에 없으며, 그래서 정보처리의 대상이 됩니다. 인공지능을 통해 예술적인 문제들을 풀고자 하는 계산적 창의computational creativity가 가능하려면 '예술도 정보'라는 대전제가 작동해야 합니다.

그림 36은 '인공지능과 예술'이라는 키워드에 조금이라도 관심

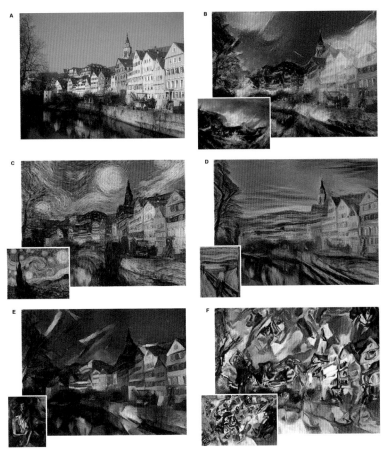

Figure 36. 합성곱신경망 알고리즘을 활용해 이미지를 합성한 결과물.

이 있는 분이라면 한 번 쯤은 보았을 그림입니다. 이 그림은 컴퓨터가

합성곱신경망CNN: Convolutional Neural Network이라는 딥러닝 알고리즘을 통

해 학습을 하고, 학습한 결과에 따라 이미지를 합성시킨 것입니다. 컴

퓨터가 '독일 튀빙겐 지역의 풍경 사진을 고흐나 뭉크같은 유명 작가

Image

Convolved
Feature

Figure 37. 대상 이미지에 필터를 적용해 특징을 추출한다.

의 화풍'으로 다시 그려낸 것입니다. (Gatys, L. A., Ecker, A. S., & Bethge, M., 2016)

이야기를 풀어가기에 앞서 합성곱신경망에 대해서 잠시 살펴보고 가겠습니다. '합성곱'이라는 것은 필터의 특징과 입력된 이미지의 특징을 곱한 후 모두 더해서 새로운 특징을 합성해convolved 내는 것을 말합니다. '똑같은 가중치와 편향이 적용되어 있는 필터'로 이미지의 구석구석을 촬영하면서 입력된 이미지 전체를 훑어 내립니다. 이때 히든레이어의 다른 층에는 가중치와 편향이 다르게 적용된 필터를 적용할 수 있고, 이런 층을 여러 개 쌓아 엣지edge나 색비color contrast 같은 특징을 추출할 수 있습니다. 이 그림에서는 5x5의 이미지를 3x3 필터를 이용해서 특징을 찾아내는 것을 보여줍니다.

Figure 38.안면 인식.

이 신경망은 이미지 인식, 즉 컴퓨터비전에서 탁월한 성능을 보이기 때문에 자율주행이나 얼굴인식을 할 때 많이 사용된다고 합니다. '보는' 일을 잘 처리하다 보니 자연스럽게 시각예술인 미술과도 연결됩니다.

그런데 '본다'라는 것은 무엇을 의미할까요? '보는' 행위로부터 우리가 얻을 수 있는 이득은 무엇일까요? 가장 큰 이득 중 하나는 '분류classification'입니다. 다른 말로 하면 사물과 사물의 경계를 구분하는 것입니다. 예를 들어 보겠습니다.

우리가 도로 위에서 운전을 할 수 있는 것은 차도와 인도의 경계, 하행선과 상행선의 경계, 내 차선과 이웃 차선의 경계를 알아보기 때문입니다. 앞차, 옆차와 부딪히지 않고 달릴 수 있는 이유는 내 차와

Figure 39. 자율주행차가 사물을 분류한다.

다른 차들의 경계를 구분할 수 있기 때문입니다. 횡단보도를 지나는
행인을 피할 수 있는 이유도 사람의 경계를 정확하게 잡아내기 때문
입니다. 무의식적으로 운전을 하고 있지만 사실은 우리의 눈이 1초에
20번 정도 사진을 찍어서 뇌로 전송하고, 뇌가 그것들을 화면으로 재
구성하고, 화면 속 사물에 대한 분류 작업을 성공적으로 수행하기 때
문에 사고 없이 주행할 수 있습니다. 운전뿐만이 아닙니다. 맹수와 배
경의 경계를 잡아내야 도망갈 수 있고 아기와 배경의 경계를 구분해
야 젖을 먹일 수 있습니다. 이처럼 '분류'는 생존을 위한 기본 중의 기
본입니다.

　우리가 시각 정보만을 분류하는 것은 아닙니다. 분류는 언어에
서도 너무나 중요합니다. 언어에서도 너무 중요합니다. 단어에는 중
의적 표현이 많아서 시각 정보만큼 경계가 뚜렷하지는 않지만 어쨌

거나 인간은 단어와 단어 사이의 경계를 최대한 명확히 하고자 '사전'이라는 어마어마한 책을 만들었습니다.

음악에서도 분류는 중요합니다. 오케스트라는 수십 개의 악기를 동시에 연주하는데 우리의 귀는 놀랍게도 개별 악기 소리의 '경계'를 찾아냅니다. 무엇이 바이올린 소리이고 무엇이 피아노 소리인지를 구분하는 것입니다. 만일 우리가 이 모든 정보를 '분류'할 수 없다면, 하루에도 수십 번씩 교통사고를 낼 것이고, 언어의 뜻이 모호해져서 의사소통에 어려움을 겪을 것이며, 악기 소리를 구분하지 못하기 때문에 여러 가지 악기가 존재해야 할 이유조차 없어집니다. 그리고 결국 생존율은 낮아질 것입니다.

분류는 이처럼 정보처리에 있어서 너무나도 중요합니다. 그리고 그것은 예술이라고 해서 예외가 아닙니다. 그리고자 하는 대상이 빌딩인지 사과인지 원숭이인지 분류하지 못한다면 아무것도 그릴 수가 없습니다. 그리고자 하는 대상을 분류했더라도 그것을 어느 정도의 굵기의 선으로 그릴 것인지, 어느 정도 농도의 색으로 표현할 것인지 등을 분류하지 못한다면 자신만의 스타일을 가질 수가 없습니다. 이쯤에서 다시 컴퓨터가 그린 '고흐 풍의 괴팅겐 풍경'으로 돌아가 보겠습니다.

그려진 결과만 놓고 보면 그동안 우리가 영상편집 프로그램에서 사용해왔던 필터 기능과 크게 달라보이는 것이 없습니다. 그래서 사람들은 이 그림을 보고 과거의 방식과 뭐가 다르냐, 이것을 예술로 볼 수 있느냐는 질문도 하고, 어디가 창의적인 것이냐고 묻기도 합니다. 그러나 우리가 눈여겨 봐야 할 것은 '결과'가 아니라 '과정'입니다. 이것은 이 책 전반에서 누누히 강조한 것이기도 합니다. 창의는 결과

에 한정되는 것이 아니라 결과가 있기까지의 과정이 반드시 포함되어야 하기 때문에, 어떻게 해서 그 결과에 이르게 되었는지, 그 과정에 창의적이라고 할 만한 것들이 담겨 있는지를 살펴보는 것이 반드시 요구됩니다.

자, 미술시간이라고 상상해 보겠습니다. 오늘의 수업은 교탁에 올려진 과일 바구니를 그리는 것입니다. 이 반의 학생 수가 몇 명이든, 제출된 그림은 전부 다를 것입니다. 이유는 이렇습니다. 교탁에 올려진 과일 바구니라는 대상이 갖는 내용content은 동일하지만, 학생 각각의 그림 스타일style은 다르기 때문입니다. 동일한 대상을 어떤 스타일로 그리느냐에 따라서 그것은 고흐의 것이 될 수도 있고 김홍도의 것이 될 수도 있습니다. 고흐가 고흐일 수 있는 이유는 이 세상에 존재하지 않는 것을 그렸기 때문이 아니라 그것을 자신의 스타일로 그렸기 때문입니다.

따라서 화가라면 크게 두 가지 일을 수행해야 합니다. 첫째, 대상이 갖는 내용적 특징을 찾아내야 합니다. 빌딩인지 과일인지에 따라 직선적 특징이나 곡선적 특징 등 형태적 특징을 찾아야 합니다. 둘째, 그것을 어떤 스타일로 그릴 것이냐 하는 문제를 풀어야 합니다. 선의 굵기는 어느 정도로 할 것인지, 어떤 색을 주로 쓸 것인지와 같이 표현적 특징을 선택해야 합니다. 이 두 가지 문제에 대한 해답을 찾았다면, 그 다음에는 이 두 가지를 섞어서 하나의 그림으로 완성해야 합니다. 이 모든 과정은 대상에 대한 인지, 특징 추출, 정보의 재조합이 반영된 창의적인 과정입니다.

그런데 놀랍게도 컴퓨터 역시 이미지를 보고 그 속에 담긴 특징을 추출하는 방식으로 이 일을 해냈습니다. '대상이 될 이미지'와 '스

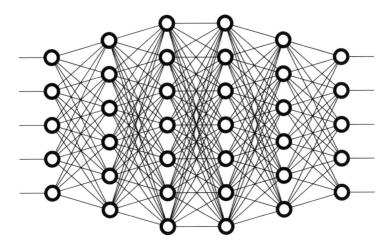

Figure 40. 심층신경망.

타일을 가져올 이미지'로부터 내용적 특징과 스타일에 대한 특징을 분류하고 그것들을 적절하게 조합해서 합성된 이미지를 출력한 것입니다. 결과를 떠나서 그 과정은 분명히 창의적입니다. 사실상 인간 화가의 작업과정과 다를 것이 없습니다. 게다가 이미지로부터 내용적 특징과 스타일에 대한 특징을 추출할 때 역시 인간 프로그래머의 훈수는 개입되지 않습니다.

　인간 프로그래머는 인간의 뇌와 비슷하게 생긴 심층신경망deep neural network을 디자인할 뿐, 특징을 추출하는 것은 컴퓨터 자신입니다. 딥러닝을 활용한 최근의 인공지능이 과거의 편집 소프트웨어에 담겨 있는 필터와 다른 점이 바로 이 부분입니다.

　예를 들어 과거에는 점, 선, 면이라는 특징을 어떻게 섞는 것이

가장 고흐적인 것인지를 인간 프로그래머가 결정했다면, 딥러닝에서는 컴퓨터가 학습을 통해 이 값을 스스로 찾아냅니다. 때문에 인간 프로그래머가 컴퓨터가 추출한 특징이 어떤 내용을 담고 있는지에 대해 정확하게 모르는 경우가 발생합니다. 그래서 블랙박스라고 불리기도 합니다.

이제 '학습자'는 인간이 아니라 기계가 될 것입니다. 인간이 인간의 뇌로 학습할 때보다 기계가 기계의 뇌, 즉 CPU나 GPU로 학습할 때 훨씬 빠르고 정확하게 대상의 특징을 파악할 수 있다는 걸 알게 됐기 때문입니다. 우리는 드디어 학습하는 일을 기계에게 위임하게 될 것이며, 그것이 예술이라고 해서 예외일 리가 없습니다.

인간은 학습자로서의 기계가 출력하는 결과 중에서 가장 마음에 드는 것을 선택하는 일에 집중하게 될 것입니다. 학습의 위임, 다시 말해 기계에게 계산을 위임하는 것이 너무나 당연하다고 예견한 라이프니츠Gottfried Leibniz는 약 3백년 전에 이렇게 말했다고 합니다.

"기계를 사용한다면 누구에게라도 계산을 맡길 수 있다. 계산하는 일에 노예처럼 수많은 시간을 소모하여야 한다는 것은 뛰어난 사람이 할 일이 못 된다." (이정모, 2012)

이 말을 곱씹어보면 이런 결론에 이릅니다.

"기계를 사용한다면 누구에게라도 그림 그리는 일을 맡길 수 있다. 그림 그리는 방법을 학습하는 일에 수많은 시간을 소모하여야 한다는 것은 뛰어난 화가가 할 일이 못 된다."

인공지능이 튀빙겐 지역의 풍경을 고흐의 스타일로 그린 과정,

즉 인간이 예술의 학습을 기계에게 위임한 과정을 구체적으로 살펴보면 이렇습니다. 일단 튀빙겐 지역의 풍경을 사진으로 찍습니다. 이 것이 대상의 '내용'입니다. 그리고 '스타일'을 가져올 수 있는 고흐의 그림을 하나 준비합니다. 그 다음에 이 두 이미지를 심층신경망에 입력합니다. 입력층과 출력층 사이에 여러 개의 히든레이어를 통과하는 동안 두 개의 이미지로부터 내용과 스타일에 대한 특징이 각각 추출됩니다. 컴퓨터가 '내용'과 '스타일'에 대해서 '학습'한 것입니다.

이제 필요한 것은 학습한 내용을 그릴 수 있는 스케치북입니다. 컴퓨터는 어차피 디지털로 된 이미지를 출력할 것이기 때문에 스케치북을 대신할 수 있는 '비어 있는' 이미지 파일만 있으면 됩니다. 이 이미지 파일은 내용과 스타일이 랜덤하게 적용되어 있는 화이트노이즈white noise 이미지입니다. 컴퓨터는 빈 스케치북, 그러니까 화이트노이즈 이미지에서도 '내용적 특징'과 '스타일 특징'을 출력합니다. 이렇게 하고 나면 미리 추출해 두었던 대상의 특징과 빈 스케치북의 특징을 비교할 수 있게 됩니다.

튀빙겐 지역의 사진에서 추출한 내용적 특징과 비어있는 스케치북에서 추출한 내용적 특징, 고흐에서 추출한 스타일 특징과 스케치북에서 추출한 스타일 특징을 비교하면 차이가 날 것입니다. 이제 컴퓨터가 할 일은 자신이 학습을 통해서 알고 있는 '튀빙겐의 특징'과 '고흐의 특징'에 가장 가까워질 때까지 스케치북의 특징을 반복적으로 수정하는 것입니다. 만일 스케치북의 특징을 미리 학습해 둔 값에 거의 근사하게 변형했다면, 어느새 화이트노이즈는 '고흐가 그린 튀빙겐의 풍경'이 되어 있을 것입니다.

이 과정을 역전파backpropagation 또는 경사하강법gradient decsent이라고

하는데 그 원리는 미분입니다. 뉴턴Isaac Newton과 라이프니츠가 움직이는 물체를 설명하기 위해 개발했다는 그 미분입니다. 빈 스케치북을 미분하면 고흐도 나오고 뭉크도 나온다는 것을 어떻게 받아들여야 할까요? 고흐나 뭉크는 그림을 그리는 척했지만 사실은 수학 문제를 풀었던 것일까요?

그동안 인간 예술가들의 작업과정은 '사색', '고뇌', '창작의 고통' 같은 단어들로 표현되어 왔습니다. 그러나 컴퓨터를 통해서 새롭게 알게 된 것은 그것이 그냥 계산일 수도 있다는 것입니다. 디지털로 사진을 찍고, 그 이미지를 분석하고, 그것을 학습한 규칙에 따라 계산하는 것만으로도 우리가 '고흐 풍'이며 '튀빙겐'이라고 인지하는 데 전혀 문제가 없는 '수작'을 출력합니다.

이 과정에 숫자와 계산 말고 다른 것은 아무것도 없습니다. 화가들은 이제 '창작의 고통'이 '계산의 고통'이 아니라는 것을 증명해야 할 판입니다. 어쩌면 뇌 속에서 형태적 특징과 스타일 특징을 처리하는 부위의 연결이 강화되어 있어서 남들보다 빠르게 계산하는 사람들을 두고 "그림에 재능이 있다"고 표현해 왔는지도 모릅니다.

우리는 이제 기계가 지능적일 수 있는지, 또한 창의적일 수 있는지 묻기에 앞서 인간의 생각이나 창의력 또는 마음이라는 것 역시도 기계적으로 작동하는 것은 아닌지 묻지 않을 수 없게 되었습니다. 바로 이 대목에 이르면, 마음이 기계일 수도 있다는 학자들의 주장에 귀가 쫑긋해질 수밖에 없습니다. 1655년에 쓰여진 토마스 홉스Thomas Hobbes의 글을 인용한 글을 여기에 다시 한번 인용합니다.

그(홉스)는 […] 인간은 근본적으로 기계라고 보았다. […] 그는 철학을

움직이는 물체들의 연구로 환원하려 하였었다. […] 그의 유물론적 관점에는 '사고는 계산이다'라는 생각이 내재해 있었다. 그는 추론적 사고가 일종의 덧셈과 뺄셈과 같은 계산이라고 보았다. 그는 말하기를 '나는 추론적 사고라는 것은 계산이라고 생각한다. 그리고 계산이란 여러 가지를 동시에 더하여 합을 얻거나 뺄셈을 하여 나머지를 계산하는 하는 것과 같다. […] 인간 사고를 계산이라고 보는 홉스의 관점은 후세에 라이프니츠를 거쳐 오늘날 인지과학적 관점에 흘러들었다. 특히 인공지능의 관점에 이러한 생각이 이어지고 있다. (이정모, 2012)

이 글에서 소개한 이미지 트랜스퍼링 연구를 진행한 연구팀은 자신들의 연구결과에 대해 이렇게 자평했습니다.

우리는 대상의 형태가 잘 유지되면서도 적용하고자 한 스타일이 잘 반영되어 있는 것으로 '보인'다면 스타일 바꾸기에 성공한 것으로 보았다. 그러나 이러한 평가가 수학적으로 정확하거나 객관적으로 증명된 것이 아니라는 것도 잘 안다. 그럼에도 불구하고 인간의 눈이 수행하는 핵심적 계산 작업 중 하나인 대상의 내용과 스타일을 구분하는 일을 인공신경망이 자동으로 학습했다는 것은 정말로 대단한 성과이다.

물론 이 연구의 한계는 분명합니다. 인공신경망이 '스타일' 그 자체를 만들어 낸 것은 아니기 때문입니다. 그러나 그것이 전혀 불가능한 것은 아닙니다. 진화 알고리즘을 통해 스타일 자체를 만들어 내는 것도 가능하기 때문입니다.

예술도 예측할 수 있을까

　　날아오는 공을 피할 수 있는 것은 '분류'한 정보가 '연속적'으로 주어지기 때문입니다. 누군가가 공을 던지면 공이 날아오는 순간순간(1초에 20장 정도)의 사진이 우리 눈으로 입력됩니다. 그런데 입력될 때마다 공의 위치가 조금씩 나를 향해 다가옵니다. 이동방향과 속도를 보니 몇 초 후면 내 몸에 맞을 것 같습니다. 그러면 우리는 예측에 따라 몸을 움직여 공을 잡거나 몸을 피합니다. 우리 뇌는 연속되는 사건과 사건 사이에서 '차이'를 찾아내고 그것에 반응하는 것입니다.

　　인간의 감각기관은 차이만 발견합니다. 미각은 화학적 에너지chemical energy의 차이에 주목하고, 청각은 기계적 에너지mechanical energy의 차이에, 시각은 빛 알갱이인 광자photon energy의 차이에 반응해요. 차이가 없으면 감각에 접수되질 않아요. (박문호, 2014)

　　예술을 감상할 수 있는 것 역시도 우리가 '차이'를 인지하기 때문입니다. 사진을 한 번만 찍으면 스틸 사진이 되지만, 조금씩 차이가

나는 사진을 연속으로 여러 장 찍으면 움직이는 사진, 즉 영상이 됩니다. 멋있는 자세를 잡고 멈춰있으면 포즈가 되지만 차이가 나는 포즈를 여러 개 연결시키면 춤이 됩니다. 그림을 한 장만 그리면 삽화가 되지만 차이가 나는 그림을 여러 장 그리면 애니메이션이 됩니다. 서로 다른 글자를 연속해서 늘어놓으면 시나 소설이 되고 서로 다른 소리를 연속해서 늘어놓으면 음악이 됩니다. 사람들은 북 치는 간격이 일정하지 않고 차이가 날 때 리드미컬하다고 느낍니다. 이처럼 정보와 정보 사이에 차이가 있기 때문에 우리의 감각기관에 접수되고, 그 차이들이 누적되어 감정과 의미가 만들어집니다.

따라서 사람 예술가이건 컴퓨터이건 연속으로 나열되는 정보들 사이에 발견되는 차이에 어떤 규칙이 숨어있는지를 알 수 있다면, 그 규칙을 토대로 다음 정보를 예측하고 생성할 수 있습니다. 순환신경망RNN: Recurrent Neural Network은 이런 일에 특화되어 있습니다.

〈반짝반짝 작은 별〉을 예로 들어 보겠습니다. 사람 작곡가가 이 곡을 만들면서 음과 음 사이에 어떤 상관관계가 있는지를 계산한 것은 아닙니다. 인간은 이 과정을 '직관'적으로 처리하며, 그 직관은 '사람들의 선호'에 알맞게 세팅되어 있습니다. 음과 음 사이에 상관관계가 존재하지 않는 것이 아니라, 인간 작곡가가 구태여 그것을 일일이 따져보아야 할 필요가 없었던 것입니다. 그런데 컴퓨터에게는 직관이라는 것이 없습니다. 따라서 음악, 영상, 소설과 같이 연속되는 정보를 나열하여 작품을 만들 수 있는 컴퓨터를 만들고 싶다면, 특히나 인간에게 유의미한 정보를 생산하는 컴퓨터를 만들고 싶다면, 컴퓨터에게 인간이 갖고 있는 '직관'을 불어넣어 주어야 합니다. 즉, 직관을 계산할 수 있도록 해 주어야 합니다. 안드레 카파시Andrej Karpathy는 〈이유

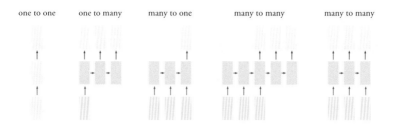

Figure 41. 순환신경망이 처리할 수 있는 입출력의 형태. 1대 1에서부터 다대 다까지 다양한 입출력을 처리할 수 있다.

는 모르겠지만 말도 안되게 탁월한 성과를 내는 순환신경망The Unreasonable Effectiveness of Recurrent Neural Networks⟩이라는 글을 통해 순환신경망의 작동법과 그것을 통해 어떤 문제들을 처리할 수 있을지에 대해서 자세히 설명합니다.[15]

합성곱신경망에 비해 순환신경망이 갖는 가장 큰 장점은 연속된 데이터를 처리할 수 있다는 것입니다. 위의 그림처럼 카파시는 순환신경망의 사용법을 크게 5가지로 분류하고 각각에 대해서 자세히 설명했습니다.

첫 번째, 정해진 크기의 입력을 넣으면 정해진 크기의 출력을 내보내는 경우입니다. 이 상태에서 순환신경망은 작동되지 않습니다. 두 번째, 하나의 입력을 넣으면 연속적인 출력이 나오는 경우입니다. 예를 들어 아이와 아빠가 캐치볼을 하고 있는 '이미지'를 '한 장' 입력하여 '아이와 아빠가 공놀이를 하고 있다'는 '여러 개의 단어'로 이루어진 '문장'을 출력하고 싶은 경우에 사용할 수 있습니다. 이미지는 한 장이지만 단어는 여러 개가 출력됩니다. 세 번째, 여러 개의 입

239

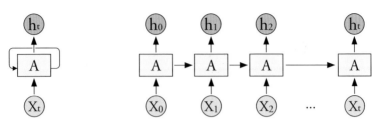

Figure 42. 순환신경망.

력을 넣어서 하나의 출력이 나오는 경우입니다. 예를 들어 '나는 상사로부터 꾸중을 들어 기분이 좋지 않다'는 '문장'을 입력하여 '부정적 감정'이라는 카테고리로 분류하고자 할 때 사용할 수 있습니다. 문장에는 여러 개의 단어가 들어있지만 그 단어들은 하나의 카테고리로 출력됩니다. 네 번째, 입출력 모두 여러 개인 경우입니다. 번역이 좋은 예가 될 수 있습니다. '나는 배가 고프다'를 넣어서 'I am hungry'를 출력하고 싶을 때 사용할 수 있습니다. 다섯 번째, 입력과 출력이 여러 개이되, 각각이 동기화되어 있는 경우입니다. 예를 들어 여러 개의 프레임으로 이루어진 영상을 입력하여 각 프레임별로 레이블을 붙이고 싶을 때 사용할 수 있습니다.

 이와 같은 일들에서 탁월한 성과를 낼 수 있는 것은 입력층과 출력층 사이에 '순환신경망'이 들어있기 때문입니다. 순환신경망이란, '현재까지의 입력데이터를 모두 기억하고 있는 신경망'이라고 생각하면 됩니다.

 예를 들어 〈반짝반짝 작은별〉의 멜로디는 '도도솔솔라라솔' 입니다. 두 번째 '도'가 나오는 데 영향을 미친 것은 첫 번째 '도' 밖에 없습니다. 그러나 세 번째 음인 '솔'이 나오는 데 영향을 미친 것은

Figure 43. 〈반짝반짝 작은별〉 악보의 일부.

바로 이전 음인 '도' 뿐만이 아니라 첫 번째와 두 번째 음인 '도도' 모두 영향을 미쳤습니다. 맨 마지막음 '솔'이 나오는 데 영향을 미친 것은 바로 그 앞의 음인 '라' 뿐만이 아니라 그 앞에 있는 모든 음인 '도도솔솔라라' 라는 6개의 음이 영향을 미쳤습니다. 컴퓨터는 이런 식으로 현재의 음이 출력되는 데 영향을 미치는 요인을 찾아내기 위해 바로 전의 입력뿐만이 아니라 그 앞에 있었던 입력 모두를 고려해서 상관관계를 계산합니다. 이런 식으로 연속되는 음들 간의 관계를 알고 있는 컴퓨터는 그것을 '직관'삼아 그 다음 음을 고를 수 있게 됩니다.

카파시는 순환신경망의 성능을 확인해 보기 위해 '재미 삼아' 여러 텍스트를 학습시켰습니다. 그런데 결과가 보여주는 충격이 상당해서 그냥 웃고 넘길 수만은 없습니다. 카파시는 '영어 알파벳'에 대한 글자 단위의 예측 – 단어가 아니라 알파벳 한 글자 한 글자 - 을 얼마나 잘 하는지를 테스트해보기 위해 셰익스피어의 글, 위키피디아, 리눅스 소스코드, 수학 논문 등을 학습시켰는데 정말로 학습한 내용에 대한 충실한 결과물들이 출력되었습니다.

셰익스피어의 글은 희곡인 만큼 등장인물들의 이름이 자주 나오

고 대사가 주를 이루는데 순환신경망은 스스로 사람의 이름도 만들어 내고 대화체의 문장도 출력했습니다. 물론 셰익스피어가 쓴 것처럼 이야기가 하나의 흐름으로 연결되는 것도 아니고 때때로 현실에는 존재하지 않는 단어들도 만들어 냈습니다. 그럼에도 불구하고 단순히 알파벳 글자와 글자 사이의 관계를 계산한 것을 통해서 영어 단어는 물론이고 문장의 구조, 문단의 구조 등 영어라는 언어가 갖고 있는 특징을 상당한 수준으로 재현해 냈다는 것은 놀라운 일이 아닐 수 없습니다.

이것은 인간에게 새로운 가능성을 제시합니다. 인간 작가가 무엇을 어떻게 써야 할지 골머리를 앓는 대신에 여러 작가의 글을 학습한 기계에게 무작위로 글을 쓰게 한 다음에 그중에 마음에 드는 아이디어를 골라 그것을 작품으로 발전시킬 수 있기 때문입니다. 예술에서 인간과 기계의 협업 가능성은 얼마든지 열려 있습니다.

더욱 놀라운 것은 기계가 셰익스피어처럼 보이는 글을 쓰기 위해 학습한 시간이 고작 서너 시간에 불과하다는 것입니다. 게다가 글을 써낼 수 있는 역량에는 한계가 없습니다. 끝도 없이 써낼 수 있습니다. 실제로 카파시는 10만 글자로 이루어진 샘플을 올려두기도 했는데, 이는 거의 중편소설에 해당하는 분량입니다.[16] 인간 작가가 이정도의 글을 쓰려면 몇 개월 또는 몇 년이 걸릴 수도 있습니다.

카파시의 테스트에서 순환신경망은 리눅스 코드가 가진 문법의 특징, 수학 논문에 나오는 수학 기호나 도표의 특징들을 모두 잘 표현해 냈습니다. 특히 수학 논문의 경우 가짜 논문에 불과하지만 수학을 전공하는 학생들조차도 처음에는 그것을 진짜 수학 논문으로 착각할 만큼 그럴듯한 결과를 출력했습니다.

For $\bigoplus_{n=1,\ldots,m}$ where $\mathcal{L}_{m_{\bullet}} = 0$, hence we can find a closed subset \mathcal{H} in \mathcal{H} and any sets \mathcal{F} on X, U is a closed immersion of S, then $U \to T$ is a separated algebraic space.

Proof. Proof of (1). It also start we get

$$S = \mathrm{Spec}(R) = U \times_X U \times_X U$$

and the comparicoly in the fibre product covering we have to prove the lemma generated by $\coprod Z \times_U U \to V$. Consider the maps M along the set of points Sch_{fppf} and $U \to U$ is the fibre category of S in U in Section, **??** and the fact that any U affine, see Morphisms, Lemma **??**. Hence we obtain a scheme S and any open subset $W \subset U$ in $Sh(G)$ such that $\mathrm{Spec}(R') \to S$ is smooth or an

$$U = \bigcup U_i \times_{S_i} U_i$$

which has a nonzero morphism we may assume that f_i is of finite presentation over S. We claim that $\mathcal{O}_{X,x}$ is a scheme where $x, x', s'' \in S'$ such that $\mathcal{O}_{X,x'} \to \mathcal{O}'_{X',x'}$ is separated. By Algebra, Lemma **??** we can define a map of complexes $\mathrm{GL}_{S'}(x'/S'')$ and we win. $\qquad\square$

To prove study we see that $\mathcal{F}|_U$ is a covering of \mathcal{X}', and \mathcal{T}_i is an object of $\mathcal{F}_{X/S}$ for $i > 0$ and \mathcal{F}_p exists and let \mathcal{F}_i be a presheaf of \mathcal{O}_X-modules on \mathcal{C} as a \mathcal{F}-module. In particular $\mathcal{F} = U/\mathcal{F}$ we have to show that

$$\widetilde{M}^{\bullet} = \mathcal{I}^{\bullet} \otimes_{\mathrm{Spec}(k)} \mathcal{O}_{S,s} - i_X^{-1}\mathcal{F})$$

is a unique morphism of algebraic stacks. Note that

$$\mathrm{Arrows} = (Sch/S)^{opp}_{fppf}, (Sch/S)_{fppf}$$

and

$$V = \Gamma(S, \mathcal{O}) \longmapsto (U, \mathrm{Spec}(A))$$

is an open subset of X. Thus U is affine. This is a continuous map of X is the inverse, the groupoid scheme S.

Proof. See discussion of sheaves of sets. $\qquad\square$

The result for prove any open covering follows from the less of Example **??**. It may replace S by $X_{spaces,\acute{e}tale}$ which gives an open subspace of X and T equal to S_{Zar}, see Descent, Lemma **??**. Namely, by Lemma **??** we see that R is geometrically regular over S.

Lemma 0.1. *Assume (3) and (3) by the construction in the description.*

Suppose $X = \lim |X|$ (by the formal open covering X and a single map $\underline{Proj}_X(\mathcal{A}) = \mathrm{Spec}(B)$ over U compatible with the complex

$$Set(\mathcal{A}) = \Gamma(X, \mathcal{O}_{X,\mathcal{O}_X}).$$

*When in this case of to show that $\mathcal{Q} \to \mathcal{C}_{Z/X}$ is stable under the following result in the second conditions of (1), and (3). This finishes the proof. By Definition **??** (without element is when the closed subschemes are catenary. If T is surjective we may assume that T is connected with residue fields of S. Moreover there exists a closed subspace $Z \subset X$ of X where U in X' is proper (some defining as a closed subset of the uniqueness it suffices to check the fact that the following theorem*

(1) *f is locally of finite type. Since $S = \mathrm{Spec}(R)$ and $Y = \mathrm{Spec}(R)$.*

1

Figure 44. 인공신경망이 출력한 가짜 수학 논문.

세로 텍스트 오른쪽 여백
예술도 예측할 수 있을까

이것이 '수학 논문'이었기 때문에 '진짜'가 될 수 없지만, 만일 이것을 '예술 작품'으로 취급한다면 이것은 얼마든지 의미를 가질 수 있습니다. 예술은 수학처럼 정확한 증명을 요구하지 않기 때문입니다. 공장에서 대량생산 된 변기가 '샘'이라는 이름으로 갤러리에 전시되고 예술품이 될 수 있다면, 순환신경망이 출력한 '가짜 수학 논문'도 예술품이 될 수 있어야 합니다. 이 가짜 수학 논문이야말로 기계지능 시대의 '상징'이 될 수 있기 때문입니다.

어느 시대이건 예술가들은 새로운 기술을 응용하는 데 탁월한 재능을 보여왔습니다. 예술가들 중 일부는 새로운 방식의 예술을 달가워하지 않겠지만 또 다른 일부는 '순환신경망' 같은 최신 기술을 상상하지도 못했던 곳에 응용하면서 자신들의 창의성을 증명할 것입니다. 그런데 아마도 신기술을 이용하며 새로운 예술을 선보이게 될 사람들은 전통적 예술가 그룹보다는 과학자 또는 엔지니어 그룹에서 나올 가능성이 높습니다. 기술에 대한 이해가 선행되어야 하기 때문입니다.

> 미래의 예술 역사학자들은 중요한 미학적 요소들이 예술이 아닌 과학으로부터 왔다고 평가할 것이다 […] 아마도 과학은 예술이라고 불리는 새로운 과학으로 진화할 것이고, 박식한 사람polymath의 시대가 다시 올 것이다.[17] (Brown, 1992)

스탠포드 대학원생인 나예비Aran Nayebi와 비텔리Matt Vitelli가 좋은 예가 될 수 있습니다. 이들 역시 순환신경망을 사용해서 색다른 시도를 했기 때문입니다. 이들은 인공신경망을 학습시키기 위한 데이터로 웨이브파일을 선택하고, 신경망에 그루브Gruv라는 이름을 붙였습니다.

웨이브파일은 mp3와 같이 소리 정보를 담고 있는 파일 형식입니다. 미디 파일이 음악에 사용된 모든 음의 높이, 길이, 세기 등 음표에 대한 정보를 담고 있다면 웨이브파일이나 mp3파일은 모든 음이 합쳐져서 내는 공기의 진동, 즉 음파 정보만을 담고 있습니다. 미디 파일에는 음계, 화성, 리듬 등 인간이 전통적으로 음악을 배울 때 활용하는 구조적인 정보들이 포함되어 있습니다. 그래서 컴퓨터가 음악을 만들게 하기 위해서는 미디 정보를 학습시키는 것이 좋을 것이라고 생각하는 것이 보통입니다. 반면에 웨이브파일에는 각각의 음들이 합쳐져서 내는 종합적인 파동 정보만 담겨 있기 때문에 컴퓨터가 음악을 배우는 '재료'로는 적합하지 않다는 것이 그간의 일반적인 생각이었습니다. 그러나 나예비와 비텔리는 과감하게 웨이브파일을 학습의 재료로 선택했습니다.

이것이 가지는 의미는 상당합니다. 웨이브파일은 소리의 진동 정보가 연속적으로 나열되어 있는 것인데, 순환신경망의 입장에서 보면 웨이브파일이라고 해서 학습에 문제가 될 것은 전혀 없습니다. 어차피 순환신경망이 하는 일은 현재의 정보가 나오기 위해 앞에 어떤 정보들이 있었는지를 파악하는 일이기 때문에, 지금의 파형이 나오기 위해 앞에 어떤 파형들이 있었는지를 파악할 수 있다면, 그것을 토대로 다음 파형들을 계속해서 생성해 낼 수 있고, 그렇게 '음악'이 만들어질 수 있습니다.

만일 이 방식으로 컴퓨터가 음악을 학습할 수 있고 출력물을 낼 수 있다면, 이것은 컴퓨터 음악으로서는 완전히 새로운 단계로 진입하는 것입니다. 그동안 음악을 만들 수 있는 방법이란 인간이 '각 악기별'로 개별 '음표'를 기본 단위로 해서 음들을 나열하는 것이 유일

한 방법이었는데, 이제 기계를 통해 '모든 악기의 소리가 합쳐진' 상태로, 또한 음표가 아닌 '파형' 단위로 음악을 만들 수 있게 되기 때문입니다. 그야말로 사람이 mp3로 음악을 듣는 것과 마찬가지로 컴퓨터가 웨이브파일이나 mp3파일 등 오디오 파일을 '듣는' 것만으로 새로운 음악을 만들게 되는 것입니다.

게다가 이렇게 음악을 만드는 것은 사람은 전혀 흉내조차 낼 수 없는 방식입니다. 한번에 드럼, 피아노, 바이올린, 사람 목소리 등, 모든 소리가 합쳐진 소리 그 자체를 생성하는 것이기 때문입니다. 물론 이것이 생각만큼 잘 될지, 또는 인간에게 이런 종류의 소리들이 음악으로 여겨질지는 아직 지켜봐야 하겠지만 말입니다.

나예비와 비텔리는 마데온[Madeon]이라는 뮤지션의 음악을 학습의 재료로 선택했습니다. 최근에 디지털로 녹음된 음악이기 때문에 잡음이 없을 뿐만 아니라 리듬이나 사운드의 특징이 비교적 분명한 DJ 음악이기 때문에 다른 음악에 비해서 학습이 수월합니다.

학습의 결과만을 놓고 보면 카파시의 '영어 알파벳'만큼 와닿지는 않습니다. 그러나 학습 횟수가 일정 수준에 이르렀을 때, DJ 음악이 갖고 있는 드럼 비트와 사운드가 거의 정확하게 만들어졌고, 선율을 연주하는 효과들도 미약하게나마 일부 재현되었다는 것을 확인할 수 있습니다.[18]

이 모든 것이 개별 음표단위의 학습을 거친 것이 아니라, 모든 소리들이 뒤섞여 있는 음파를 학습한 결과라는 것에 주목해야 합니다. 또한 이것이 본격적인 연구가 아니라 인공신경망에 대해서 공부하는 대학원생들이 학기 중의 과제로 비교적 가볍게 시도해 본 것이라는 데도 의미가 있습니다. 아직 인공신경망이 예술에 어떻게 적용될 수

있을지에 대해서 다양한 시도가 없을 뿐이지, 그 가능성이 무궁무진하다는 것을 보여준 사례로는 부족함이 없습니다.

팬디Andy Pandy라는 만화가이자 컴퓨터 프로그래머도 순환신경망을 이용해서 아주 재미있는 일에 도전했습니다. 방식은 카파시가 했던 '영어 알파벳' 단위로 학습하는 것을 그대로 차용해서 우리에게도 너무나 친숙한 시트콤 〈프렌즈〉의 후속편을 써 보도록 했습니다. 순환신경망에 〈프렌즈〉의 모든 대본을 학습시켰는데, 그 결과 상당히 그럴듯한 장면들을 써냈습니다. 팬디는 "아직 부족한 점들이 보이기는 하지만 인공지능이 만들어 낸 대본을 조금 수정하는 것만으로도 방송국에 새로운 대본을 팔 수 있을 것 같다"고 얘기했습니다. 게다가 새로운 대본을 쓰기 위해서 사람이 해야 할 일이라고는 버튼 하나를 누르는 것이 전부였습니다.

순환신경망 역시 합성곱신경망과 마찬가지로 그동안 인간 예술가들이 해왔던 일에 대해서 다시 생각해보게 합니다. 특히 시간에 따라 정보가 변하는 영상, 음악, 문학 등을 만드는 예술가들은 사실은 정보 예측자의 역할을 한 것일 수도 있다는 점을 상기시킵니다. 마치 기상캐스터가 구름의 변화를 보고 내일의 날씨를 예보하듯, 예술캐스터들은 앞에 일어난 사건을 토대로 미래의 사건을 예보하는 일을 하고 있는 것입니다.

만일 예술도 예측할 수 있는 것이라면, 그리고 예측이 데이터의 분석과 계산을 통해 달성되는 것이라면, 기계가 인간에 비해 예술의 예측에 있어 압도적인 능력을 가지고 있을 가능성은 충분합니다.

컴퓨터로 들어간 진화 알고리즘

네비게이션은 너무나도 창의적입니다. 매 순간 환경변화를 감지하고 그 환경에 적합한 최적의 정보를 생산하기 때문입니다. 도로 위에 수백만 대의 차가 주행하고 있어도 전혀 문제가 되지 않습니다. 이 많은 차들과 실시간으로 상호작용하면서 수백만 개의 서로 다른 목적지에 대한 최적의 경로를 안내합니다.

뿐만 아니라 수백만 대의 차가 몇 km의 속도로 달리고 있는지 실시간으로 체크하고, 과속 알람을 보내고, 주요 경로마다 안내문구를 내보냅니다. 목적지까지 걸리는 예상시간도 귀신같이 알고 있습니다. 중간에 도로 사정이 바뀌면 그에 따라서 수시로 도착 예정 시간을 업데이트 합니다. 양으로 보나 속도로 보나 질로 보나 이 정도의 상호작용은 인간으로서는 상상조차 할 수 없는 엄청난 것입니다.

신경세포의 발화라는 측면에서 보면 인간의 뇌에서는 초당 400번의 전기적인 활성이 나타나는데, 인공지능, 그러니까 슈퍼컴퓨터의 중앙처리장치와 비교해 보면 상대도 안 됩니다. CPU는 초당 100억 회의

248

신호전달을 하고 있는 거죠. 따라서 사람의 계산능력이 인공지능에 비해 떨어진다는 것은 너무나도 당연한 것이죠. (김경진, 2016)

계산이 빠르다는 것은 단위 시간당 상호작용하는 횟수를 늘릴 수 있다는 것을 의미합니다. 창의의 속도에 가속이 붙을 수밖에 없습니다. 더 무서운 것은 그 정확도입니다. 정확도는 날이 갈수록 높아질 것입니다. 앞에서도 살펴보았듯, 정확한 것이 곧 창의적인 것입니다. 네비게이션은 지구상의 모든 인구가 지난 몇 년 동안 어디에서 어디로, 몇 시부터 몇 시 사이에 이동했는지 하나도 빠짐없이 기억하고 있습니다. 기억의 양은 학습의 양으로 이어지고 학습의 양은 창의로 이어진다는 점에서 기계는 또 한 번 창의적일 수밖에 없습니다.

이쯤에서 여러분은 묻고 싶을 것입니다. 길 안내하는 것이 도대체 창의와 무슨 상관이냐고 말입니다. 예술과 같이 인간창의의 정수를 담아내는 것은 네비게이션과는 다른 문제가 아니냐고 말입니다. 답은 '같다' 입니다. 하나도 다르지 않습니다. 네비게이션의 목적지를 '내가 좋아하는 음악' 또는 '내가 좋아하는 그림'으로 설정했다고 가정해 보시기 바랍니다. 이번에는 인공지능이 우리가 좋아하는 음악과 그림이라는 목적지에 데려다 줄 것입니다.

네비게이션이 도로 위를 달리는 수백만 대의 차를 각자의 목적지에 데려다 주는 것처럼, 이번에는 수십억 명의 인구를 각자의 예술적 취향이라는 목적지로 안내할 것입니다. 물론 이 경우에는 우리 자신이 어떤 음악을 좋아하는지 어떤 그림을 좋아하는지조차 정확하게 모르는 상태에서 출발할 테지만 말입니다.

잘 생각해보시기 바랍니다. 이것은 정말로 기묘한 일입니다. 누

군가 여러분에게 '어떤 음악을 좋아하시나요?'라고 물었을 때 그것을 구체적인 말이나 글로 표현할 수 있는 사람은 거의 없습니다. 설령 있다고 해도 그 설명을 듣고 그 음악을 정확하게 만들어 낼 수 있는 작곡가는 거의 없습니다. 그렇지만 우리는 분명히 좋아하는 음악 성향을 갖고 있습니다. 이게 무슨 뜻일까요?

사실은 이렇습니다. 우리는 우리가 어떤 음악을 좋아하는지 정확하게 모릅니다. 그러나 그때그때 어디선가 마음에 드는 음악이 들리면 그것을 선택할 뿐입니다. 작가들도 사람들이 무슨 음악을 좋아하는지 정확하게 모릅니다. 그냥 이런 것을 좋아하겠지라는 어림짐작과 그동안의 경험이 주는 믿음을 적당히 섞어 음악을 만들어 낼 뿐입니다. 이 과정을 수백 수천 년 동안 반복해 온 결과 클래식, 팝, 재즈와 같이 사람들이 대체적으로 좋아하는 형식form이 어떤 것인지에 대한 지식을 겨우겨우 쌓을 수 있었습니다. '변이의 출력'과 '선택'의 상호작용이 쌓아 올린 불가능의 산입니다.

자, 바로 이 부분에서 우리의 신인배우 기계지능이 등장할 차례입니다. 만일 작곡가들이 하는 일을 기계에게 맡겨보면 어떨까요? 감상자로서의 우리는 늘 해왔던 대로 이런저런 음악을 들려줄 때마다 선택을 반복하고, 기계는 사람들이 무엇을 좋아할지 모르지만 일단 무턱대고 이것저것 마구 만들어 내기만 하는 것입니다.

사람들은 기계가 출력하는 작품을 보고 반응을 보이기 시작할 것입니다. 좋아요 버튼을 누를 수도 있고 싫어요 버튼을 누를 수도 있습니다. 인공지능은 감상자들의 선택을 모조리 기억하고 반영할 것입니다. 만일 자신이 알고 있던 인간들의 취향과 차이가 있다면, 그 차이를 반영시켜서 스스로 강화학습Reinforcement learning을 할 것입니다.

처음 얼마 동안은 인간이 듣기에 음악같지도 않고 미술같지도 않은 이상한 것들을 출력할 가능성이 높습니다. 그러나 시간이 가면 갈수록 우리의 눈과 귀를 의심하지 않을 수 없을 것입니다.

인공지능 작곡가는 하루에도 수백 또는 수천 곡을 만들어 낼 수 있습니다. 몇십억 인구가 그가 작곡한 곡에 대해 '좋아요' 또는 '싫어요'라는 의사 표시를 하면, 인공지능 작곡가는 이것을 토대로 인간이 좋아하는 음악에 대한 데이터베이스를 끊임없이 업데이트할 것입니다. 이 과정을 몇 년이고 몇십 년이고 반복하다 보면 인간이 '좋은 음악'이라고 생각하는 것이 어떤 구조와 형태를 갖는 것인지에 대해 인공지능보다 더 잘 알고 있는 사람은 지구상에 존재하지 않게 될 것입니다. 감상자로서의 우리는 생산자로서의 인공지능과의 상호작용을 통해서 또 하나의 불가능의 산에 오르게 될 것입니다.

수요와 공급의 곡선이 만난 자리에서 가격이 형성되듯 선택과 창작의 곡선이 만난 바로 그 자리에서 우리는 대작 또는 히트작들을 만나게 될 것입니다. 창의는 그래서 진화적이며, 기계는 그래서 창의적 프로세스의 일부가 될 수 있습니다.

그렇다면 핵심은 드러났습니다. 우리의 질문이 '인공지능이 어떤 그림을 그릴 수 있고 어떤 음악을 만들 수 있느냐?'가 되어서는 곤란합니다. '인공지능이 피카소처럼 그림을 그릴 수 있느냐?'고 물어서도 곤란합니다. 인공지능의 창의성을 제대로 판별하기 위해서는 우리의 질문을 바꿔야 합니다. '인공지능을 상호작용이라는 프로세스 안으로 불러들일 수 있는가?' 만일 그것이 가능하다면 '인공지능은 창의라는 프로세스에서 어떤 역할을 담당할 수 있는가?'와 같은 질문을 던져야 합니다.

더 구체적으로는 피카소와 같은 그림을 그리는 과정 중 '인공지능은 어떤 부분에서 어떤 역할을 할 수 있는가'라는 질문으로 바뀌어야 합니다. 인간의 뇌 역시 그 존재 자체만으로 창의적인 것은 아닙니다. 뇌가 환경과 상호작용하는 프로세스 안으로 들어왔을 때 비로소 창의성이 나타납니다. 그래서 진화가 중요합니다. 누차 살펴본 바와 같이, 진화는 상호작용 그 자체입니다. 그리고 지금 그것은 컴퓨터 알고리즘 속으로 들어가고 있습니다.

진화를 하나의 알고리즘으로 이해하고 이를 인공지능 연구로 확장시키는 컴퓨터 과학자들이 있습니다. 도밍고스Pedro Domingos는 『마스터 알고리즘』을 통해 진화라는 알고리즘이 인공지능과 어떤 관계맺기를 하고 있는지에 대해 이렇게 설명합니다.

> 생명의 무한한 변화는 단 하나의 작용 원리, 즉 자연 선택natural selection의 결과다. 더욱 주목할 만한 것은 이 원리가 컴퓨터과학자들에게도 매우 친숙하다는 사실이다. 자연 선택은 우리가 해답에 대한 많은 후보들을 시도해 보고, 그중 가장 좋은 것을 선택해서 변경하고 필요한 만큼 이 과정을 반복하여 문제를 푸는 기법인 반복 탐색iterative search과 비슷하다는 말이다. 한마디로 진화란 알고리즘이다. 빅토리아 시대의 컴퓨터과학자인 찰스 배비지Charles Babbage가 한 말을 쉽게 풀면 '신이 창조한 것은 생물의 종이 아니라 생물의 종을 창조하는 알고리즘이다'가 된다. […] 실제로 자연 선택을 모방하여 진화하는 프로그램은 머신러닝의 인기 있는 분야다. 지금 진화는 마스터 알고리즘으로 가는 또 하나의 유망한 길이다. (Domingos, 2016)

베비지의 말을 인용하면서 '신이 창조한 것은 생물의 종이 아니라 생물의 종을 창조하는 알고리즘이다'라는 설명을 한 도밍고스는 사실상 생명의 진화와 인간의 창의와 인공지능이 갖게 될 창의성의 가능성을 동시에 설명한 셈입니다.

진화 알고리즘의 가능성은 비코[Francisco Vico] 교수의 작업을 통해서도 확인할 수 있습니다. 비코 교수와 연구팀은 진화 알고리즘을 사용해 '아야무스[Iamus]'라는, 작곡하는 인공지능을 만들었습니다. 이 연구에 참여했던 연구자이자 피아니스트인 디아즈제레즈[Gustavo Diaz-Jerez]는 이렇게 얘기했습니다.

"이 컴퓨터 프로그램이 창작력을 갖게 된 것은 이 알고리즘이 생물학적 프로세스에서 영감을 얻어서 만들어졌기 때문입니다."

아야무스는 멜로믹스[Melomics]라는 시스템을 통해 작동되는데, 이 시스템은 '멜로디의 유전학[genomics]'이라는 뜻을 갖고 있습니다. 비코 교수는 BBC와의 인터뷰에서 아야무스는 멜로믹스라는 시스템을 통해 생물이 진화과정을 거치는 것과 같이, 음악적 모티브의 진화 과정을 거쳐 음악이 완성된다고 얘기합니다.

멜로믹스는 음악 작곡에 진화적 관점을 적용합니다. 예를 들어, 작곡을 하기 위한 음악 테마들은 진화과정의 시뮬레이션을 통해 얻습니다. 이와 같은 테마들은 형식적으로나 심미적으로나 더 적합한 기능을 하는 것이 선택되도록 서로 경쟁을 거칩니다. 멜로믹스 시스템은 각각의 음악 테마들을 하나의 유전자로 인코드하고, 이렇게 인코드된 모든 테

마들은 진화발생과정evo-devo: Evolutionary Developmental Biology을 거치게 됩니다. 이 시스템은 완전 자동화 되어있는데, 한 번 프로그램되면 사람의 간섭없이 작곡을 끝마칩니다.[19]

비코 교수는 "모든 곡은 각각의 곡마다 핵심이 되는 테마가 있고 이것이 점점 복잡해지면서 자동적으로 진화한다"고 이야기합니다. 이것은 음악적으로도 상당히 설득력이 있는 이야기입니다. 주어진 테마를 곡이 끝날 때까지 어떻게 변주하고 질리지 않게 반복시킬 것인가가 서양 음악 작곡의 핵심 중 하나입니다.

인간의 유전자가 모든 사람이 각각 다른 사람으로 보일 수 있도록 수없이 변이하는 것처럼, 아야무스는 음악을 작곡하기 위해 음악적 테마를 변이시킵니다. 아야무스가 작곡을 하는 데 제한이 있다면 현실적으로 사람이 연주할 수 있어야 한다는 것과, 어떤 악기를 위한 곡인가에 관한 문제뿐입니다.

"곡은 기계 안에서 모든 진화과정을 마치고, 사람은 아야무스가 진화시킨 수많은 작품들 중에 하나를 고르기만 하면 됩니다."

아야무스는 12음계로 구성된 서양음계를 사용하지만, 힌두나 아랍권 같이 더 많은 음이 사용되는 음계에 따라 작곡 하도록 해도 아무런 문제가 없습니다. 만일 사람 작곡가가 새로운 문화권의 새로운 음계의 음악에 대해 다시 적응해야 한다면 상당한 시간이 필요한 것이 너무나 당연합니다. 아야무스를 소개한 BBC의 기사는 이렇게 마무리됩니다.

이 컴퓨터 작곡가가 모차르트, 하이든, 브람스, 베토벤을 모두 합친 것보다도 더 위대한 작곡가가 될지도 모른다. 사람들은 아직도 기계의 음악이 사람의 음악처럼 생동감 있게 들리기 위해서는 음악가들의 감정이나 재능이 필요할 것이라고 생각하지만, 이미 음악계에는 혁신의 문이 열렸다.[20]

MIT 미디어랩에서 박사과정을 마치고 조지아텍의 뮤직 테크놀로지 교수이자 즉흥연주하는 로봇 시몬을 개발한 웨인버그[Gil Weinberg] 교수는 〈로봇은 창의적일 수 있을까?〉라는 5분 짜리 짧은 영상으로 진화적 알고리즘을 통해 창의에 도달할 수 있음을 명쾌하게 설명합니다.

컴퓨터가 미리 짜 둔 코드에 따라 설명될 수 있는 것만 출력한다면 창의적이라고 하기는 어렵습니다. 그렇다고 무작위적으로 아무것이나 출력하게 된다면 다양한 것이 나오긴 하겠지만, 인간에게 의미있는 것이 출력될 가능성은 매우 낮습니다. 창의로 가기 위해서는 겹치지 않으면서도 인간에게 의미가 있어야 한다는 두 가지 문제를 모두 해결해야 합니다. 이 문제를 해결할 수 있는 적임자는 바로 진화 알고리즘입니다. 진화 알고리즘은 독창적[original]이면서도 가치있고[valuable], 예술적인[artistic] 작품을 만들기에 더 없이 적합하며, 그것은 '변이'와 '선택'이라는 상호작용을 통해서 달성됩니다.

인간 작가와 인간 청중이 상호작용을 통해 아름다움을 정의하고 그를 통해 아름다운 무언가를 생산하는 것과 마찬가지로 로봇 작가와 인간 청중이 '인간이 생각하는 아름다움'에 대해 공감대를 형성할 수 있는 상호작용을 거듭한다면 결국 로봇이 '인간이 생각하는 아름다움'이 담긴 정보를 출력할 수 있다는 것입니다.

인공지능이 창의성을 '내재'하고 있느냐를 따질 필요는 없습니다. 그것은 우리들의 선택에 의해 '부여'되는 것이기 때문입니다. 따라서 기계가 창의라는 프로세스에서 한 축을 담당할 수 있다는 사실은 너무나도 명백해졌습니다.

이제 인간은 문화적 정보를 생산할 수 있는 유일한 주체라는 타이틀을 자의반 타의반으로 내려놓게 되었습니다. 우리는 문화적 정보를 생산할 수 있는 기계와 함께 살아가는 최초의 세대가 되었습니다. 바꾸어 말해, 기계가 생산한 예술을 감상하게 될 최초의 세대라는 뜻입니다. 이런 변화가 지속된다면 이제 문화는 인간에 의해서 만들어진 인간만의 것이라는 정의는 더 이상 설득력을 가질 수 없습니다.

인간과 기계가 함께 만들되 선택은 인간이 하는 것, 문화는 그렇게 진화할 것입니다. 그러나 그것은 철저히 우리의 선택에 달려있습니다. 우리가 그 길을 선택하지 않는다면, 기계들은 먼지를 뒤집어쓰고 잠들게 됩니다.

인간의 감정을 배우는 기계

　　기계도 감정을 표현할 수 있을까요? 어떤 사람들은 기계가 감정을 표현할 수 없다는 것을 이유로 기계의 창의성을 부정하기도 합니다. 그런데 이마저도 곧 설득력을 잃게 생겼습니다. 기계가 실제로 자신의 감정을 느끼기란 힘들지 몰라도, 최소한 감정의 '표현'만큼은 할 수 있다는 것이 발표되었기 때문입니다. 구글의 마젠타 프로젝트 Magenta Project에 참여하고 있는 시몬Ian Simon과 오어Sageev Oore는 감정을 표현할 수 있는 연주순환신경망Performance RNN실험을 통해 기계의 감정 표현 가능성을 발견하는 데 성공했습니다.

　　감정은 무엇일까요? 음악에서는 감정을 어떻게 표현하는지 생각해 보겠습니다. 악보에는 감정을 설명해 놓은 잡다한 기호들이 가득합니다. 웅장하게, 사랑스럽게와 같은 언어적 설명부터 아티큘레이션, 액센트, 점점 크게, 점점 작게, 스타카토와 같은 기호적 설명들이 빼곡히 기록됩니다. 연주법의 각 이름만 보면 모두가 다른 것 같지만, 사실 음악에서 인간의 감정이라는 것은 딱 두 가지 요인에 의해서 좌우됩니다. 하나는 '타이밍timing'이고 다른 하나는 '세기dynamic'입니다.

타이밍은 연속되는 음들을 얼마나 빨리 또는 천천히 연주할 것인가, 다시 말해 음과 음 사이의 간격을 얼마나 차이를 두고 연주할 것인가의 문제이고, 세기는 음을 얼마나 세게 또는 약하게 연주할 것인가의 문제입니다.

동일한 악보를 연주하더라도 연주자마다 특색있는 연주를 할 수 있는 이유는 타이밍과 세기를 달리 하여 연주하기 때문입니다. 따라서 기계가 음악에서 말하는 타이밍과 세기에 대해서 학습할 수 있다면 '음악적 감정'을 표현하는 일이 불가능한 것만은 아닙니다.

잠깐 앞에서 얘기했던 '퀀타이즈'에 대해서 떠올려보겠습니다. 음악편집 소프트웨어에서 사용되는 이 기능은 타이밍이 어긋나 있는 음들을 정확한 위치에 놓아주는 기능입니다. 최근의 팝 음악들은 이 기능 때문에 너무나도 정확하게 연주된다는 얘기를 했었습니다. 반면에 클래식 음악에서는 타이밍과 세기를 달리하는 '음악적 해석'이 중요합니다. 구글의 마젠타 프로젝트는 바로 이런 부분에 착안해서 피아노 음악을 '감정적'으로 작곡하고 연주할 수 있는 순환신경망을 디자인 했습니다.

연구팀은 클래식 음악에서 감정이 어떻게 작용하는지를 일깨우기 위해 동일한 악보를 두 가지 연주법으로 들려줍니다. 하나는 일정한 기준에 따라 일률적인 타이밍과 세기를 갖는, 즉 '퀀타이즈'된 연주이고, 다른 하나는 사람이 자연스럽게 연주한 것입니다.

사람들은 연속되는 음들이 별 차이 없이 동일한 세기와 동일한 간격으로 나열되어 있을 때보다 연속되는 음들이 다른 간격과 다른 세기로 연주되어 '차이'를 느낄 때 감정적으로 더 풍부한 연주라고 받아들입니다.

학습용 데이터로 사용된 것은 '야마하 전자피아노 경연대회'의 데이터셋입니다. 모두 1,400개의 연주가 담긴 이 데이터셋은 클래식 피아노 곡으로만 이루어져 있어서 학습하기에 아주 좋은 자료입니다. 아주 잘 훈련된 연주자들이 감정을 실어서 연주한 것을 미디파일로 기록한 것이기 때문에 각각의 작곡에 필요한 구조적 특징뿐만 아니라 연주에 필요한 감정적 특징까지 담겨 있다고 할 수 있습니다. 따라서 이 데이터셋을 학습한 인공신경망은 순환신경망의 특징에 따라 다음 음을 예측하는 방식으로 작곡을 할 수 있게 될 뿐만 아니라 각각의 음에 감정정보까지 담아서 출력할 수 있습니다.

전통적 음악인들에게는 너무나도 낯선 접근법입니다만, 연구팀은 이번에도 각 음이 가질 수 있는 사건의 수를 파악합니다. 미디에서는 총 128개의 음이 있다고 가정하기 때문에, 128개의 음 시작note-on 이벤트와 음 끝내기note-off 이벤트를 가지고 있습니다. 각 음은 100단계의 타이밍과 32단계의 세기 정보를 갖습니다. 인공신경망은 각 음에 담긴 이 여러 가지 사건을 한번에 학습합니다. 보통 30초 정도 되는 길이의 음악에는 이런 음들이 약 1,200개 정도 들어있습니다.

학습의 결과는 충격적이다 못해 소름이 끼칠 지경입니다. 특히 쉽게 모방하지 못할 것이라고 생각했던 클래식 피아노 곡의 작곡과 연주이기에 충격은 더욱 큽니다. 비록 30초 길이의 아주 짧은 출력물이지만, 곡의 구성적 측면도 매우 훌륭할 뿐더러 그것을 표현하는 데 있어서도 인간 연주자의 빼어난 실력에 비추어 손색이 없습니다. 이러한 것이 가능한 데는 가상악기의 수준이 높아진 것도 한 몫을 담당합니다. 인공신경망이 출력하는 정보는 미디 파일이기 때문에 이것을 소리로 재현하기 위해서는 가상악기가 필요한데, 최근에 만들어진 가

상악기의 음질은 전문가들이 듣기에도 어쿠스틱 악기를 실제로 연주하는 것과 사실상 큰 차이가 없습니다.

사실 그동안 인간은 인공지능에게 인간의 예술적 감정을 학습시키기란 어려울 것이라고 여겨왔습니다. 그러나 인공신경망은 학습의 천재이기 때문에, 무엇을 어떤 방식으로 학습시키면 좋을지에 대한 아이디어만 있다면 그 결과는 상상하는 것 이상일 수 있다는 것을 이 사례를 통해 알 수 있습니다.

이번 사례를 보면서 미래의 예술가가 어떤 일을 담당하게 될지 가늠해 볼 수 있습니다. 미래의 예술가들은 직접 작품을 만들기보다 인공신경망에 무엇을 학습시키면 좋을 것인가를 생각하는 일에 더 많은 시간을 할애하게 될 것입니다. 어쩌면 생각지도 못했던 학습재료를 찾아내거나, 학습된 결과물을 아주 엉뚱한 곳에 응용하는 사람을 두고 창의적이라고 하게 될지도 모릅니다.

한편으로 이 연구 결과는 좌절감마저 들게 합니다. 인간 예술가들이 더 많은 작업을 하면 할수록 인공지능이 학습할 자료를 불려 주는 꼴이 되기 때문입니다. 이제 재주는 인간이 부리고 결과는 기계가 내게 생겼습니다.

이 연구 결과는 상업용 인공지능에 탑재된다고 해도 크게 이상할 것이 없습니다. 예를 들어 사람의 얼굴 표정을 인식해서 감정을 읽어내고, 그에 맞는 곡을 작곡하고 연주해 주는 인공지능을 생각해볼 수 있습니다. 당신이 집에 들어서는 순간 카메라가 당신의 얼굴을 읽고 그 기분에 맞는 인사말을 건넨 후에, 당신의 표정과 기분을 반영한 곡을 작곡하고 심지어 풍부한 감정을 실어서 실시간으로 연주해 준다면 당신은 어떤 기분을 느낄까요? 인공지능과 사랑에 빠지는 것이

완전히 허황된 이야기는 아닐 것입니다. 인공지능의 영역이 인간의 감정에까지는 도달하지 못할 것이라는 생각은 더 이상 유효한 이야기가 아닐 지도 모릅니다. 서울대학교 컴퓨터공학부의 문병로 교수와 서강대학교 영상대학원의 정운열 교수의 인공지능 알파고에 대한 평가는 인공지능의 능력에 대해 다시금 생각하게 합니다.

> 알파고는 다른 프로그램에 비해 어림셈의 정교함을 획기적으로 높인 것이다. 그래도 사람에 비하면 여전히 형편없다. 이것을 막강한 계산력으로 보완한 것이다. 이 결과는 한 가지 중요한 시사점을 준다. 인간의 추상적 사고라는 것이 어쩌면 우리가 생각하던 것만큼 대단한 게 아닐 수도 있다는 사실이다. (문병로, 2016)

> 알파고의 착수효과 추정능력은 인간이 가지고 있는 직관력과 창의력과 유사한 능력이라고 볼 수밖에 없다. 이것은 또한 인간의 직관력과 창의력이 그렇게 신비한 것이 아니라는 것을 시사한다. (정문열, 2017)

인간의 감정을 배우는 기계

기계와 인간이 같을 필요는 없다

켈리Kevin Kelly는 "비인간 지능은 버그가 아니다"라고 했습니다. 기계의 지능이나 창의성을 판단하는 기준점이 인간이 되는 것이 곤란한 일일 수도 있다는 이야기입니다.

> 비인간 지능은 버그가 아니다. 그것은 특성이다. 생각하는 기계에 관해 알아야 할 가장 중요한 점은 그들이 다르게 생각하리라는 것이다. 우리의 진화 역사에 일어난 한 별난 사건 때문에, 우리는 이 행성에서 자의식을 지닌 유일한 종이 되었고, 그럼으로써 인간의 지능이 독특하다는 부정확한 개념을 갖게 되었다. 우리 지능은 일종의 지능의 사회에 속하며, 이 지능은 우주에 가능한 수많은 종류의 지능 및 의식 중 한구석을 차지할 뿐이다. (Kelly, 2017)

'인간의 역사에 기록된 대가들에 견줄 만한 창의성을 기계도 갖고 있는가?'라는 질문을 기계의 창의성을 판별하는 기준으로 삼는다면 기계에게는 쉽지 않은 도전일 수 있습니다. 그러나 '기계의 창의와

인간의 창의가 어떻게 다른가?'라고 묻는다면, 기계는 지금도 충분히
창의적이라고 답하겠습니다.

그림을 찍고 사진을 그리다

　예를 들어 앞에서 살펴본 '스타일러'를 이 관점에서 다시 생각해
보겠습니다. 인간의 경우 그림은 '그릴 수'만 있고 사진은 '찍을 수'
만 있습니다. 인간에게 있어 그림을 찍거나 사진을 그리는 일은 불가
능합니다. 그러나 기계는 할 수 있습니다. 그림과 사진을 동시에 보여
주면 그림을 사진처럼 찍기도 하고 사진을 그림처럼 그리기도 합니
다. 사진도 아니고 그림도 아닌 이 알쏭달쏭한 결과물은 분명 기계만
이 만들 수 있습니다. 이런 결과물은 기계가 없었다면 절대로 감상할
수 없는 '작품'입니다.

Input A　　　　　Input B　　　Content A + Style B　Content B + Style A

Figure 45. (좌)그림 A와 사진 B. (우)그림 A의 내용과 사진 B의 스타일을 합성한 것, 사진 B의 내용
과 그림 A의 스타일을 합성한 것.

Figure 46. (a) 르누아르가 그린 원래의 그림, (b) 그림의 맥락적 특징을 뽑아낸 이미지, (c) 그리고자 하는 것을 반영한 새로운 이미지, (d) 생성된 이미지.

대충 그려도 천재화가

샴판다드Alex J. Champandard는 이 아이디어를 조금 다른 방식으로 변형했습니다. 예를 들어 르누아르Pierre-Auguste Renoir가 그린 호수 풍경이 있습니다. 그런데 호수의 크기를 줄이거나 나무를 더 많이 그려넣고 싶다면 어떻게 해야 할까요? 그것도 르누아르가 그린 것처럼 감쪽같이 말입니다. 잠들어 있는 르누아르를 깨워야 할까요? 샴판다드가 '뉴럴 두들Neural Doodle'이라고 이름 붙인 신경망을 사용하면, 르누아르가 없이도 그림을 수정할 수 있습니다. 우리가 그림에 아무리 소질이 없어도 뉴럴 두들은 우리들을 '초보자'에서 '상당 수준의 전문가'로 둔갑시켜 줍니다.

원리는 이렇습니다. 그림을 보여주면 인공신경망이 그림의 맥락적 특징을 잡아냅니다. 위 그림 (a)와 (b)를 보면 알 수 있습니다. 르누아르가 그린 원본 그림(a)를 인공신경망에 보여주면, 나무, 호수, 들판 등의 맥락적 특징을 아주 단순화하여 (b)라는 이미지를 생성합니다. 인공신경망이 단순화한 이미지 위에 사용자가 원하는 대로 변형을 가해서 (c)라는 이미지를 생성합니다. 나무의 위치를 바꾸고 싶거나 더 그려 넣고 싶다면 그저 마우스를 대충 몇 번 슥슥 움직이면 됩니다. 그러면 인공신경망이 엉망진창인 요구사항을 찰떡같이 알아듣고 르누아르의 화풍(d)으로 다시 그려줍니다. 물론 화면의 구도에 있어서는 문제가 있을 수도 있지만, 르누아르 없이도, 미술학원을 다니지 않아도, 그림 그리기 연습을 하지 않아도, 우리 모두는 아주 직관적인 방식으로 천재 화가가 될 수 있습니다.

텍스트로 오디오 편집

어도비 프리미어와 포토샵은 이제 일반인들에게도 없어서는 안 될 필수 프로그램입니다. 영상 편집의 혁신을 주도했던 어도비가 이번에는 프린스턴 연구팀과 함께 그야말로 혁신적인 나레이션 편집 기술을 선보였습니다. (Jin, Mysore, DiVerdi, Lu, and Finkelstein, 2017)

나레이션을 녹음하기 위해서는 반드시 성우가 있어야 합니다. 만일 성우가 녹음을 마치고 귀가한 후에 수정해야 할 부분을 발견했다면 문제가 복잡해집니다. 불과 몇 마디 안 되는 부분을 다시 녹음하기 위해 성우가 녹음실을 재방문해야 하기 때문입니다. 이것은 이 일에 참여하는 많은 사람들에게 부담이었습니다. 일을 발주하는 쪽에서

Figure 47. 일반적인 오디오 편집화면.

는 별 것 아닌 일로 수정작업을 요청해야 해서 부담, 다시 녹음을 해야 하는 성우로서는 귀찮은 일이 생겨서 부담, 다시 오디오 편집작업을 해야 하는 엔지니어로서는 단순 작업을 반복해야 한다는 부담이 생깁니다. 그런데 연구팀은 텍스트를 사용해서 오디오 나레이션을 만들어 내는 기술을 선보였습니다.

예를 들어 '나는 고양이를 사랑해'라는 문장을 '나는 고양이를 정말 사랑해'로 수정하고 싶다면, 사람의 목소리를 다시 녹음하는 대신, 텍스트 편집화면에서 '정말'을 써넣기만 하면 됩니다. 그러면 저절로 그 부분에 해당하는 오디오파일이 생성됩니다. 이때 합성음으로 만들어지는 목소리는 이미 녹음되어 있는 성우의 목소리 특징이 반영되기 때문에 실제로 성우가 다시 녹음한 것과 같은 효과를 얻을 수 있습니다. 오디오 편집작업에 신세기가 열린 것이나 다름없습니다.

266

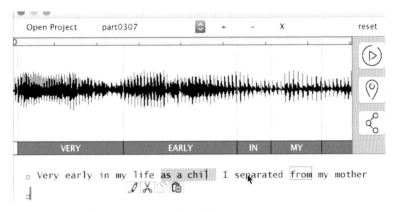

Figure 48. 텍스트편집으로 오디오 나레이션을 생성하는 화면.

실패에 대한 두려움이 없다

앞에서도 살펴보았던 사례인 안무를 만드는 인공지능에 대해 다시 생각해 보겠습니다. 만일 인공지능에게 탈춤을 추는 사람의 동작을 학습시키면 탈춤 안무를 만들 수 있을 것이고 발레리나의 동작을 학습시키면 발레 안무를 만들 수 있을 것입니다. 그런데 이 세상에 탈춤과 발레 모두를 잘 해 내는 춤꾼은 거의 없습니다.

그래서 탈춤과 발레를 섞었을 때 어떤 춤이 나올지 우리는 상상조차 하기가 쉽지 않습니다. 인간 무용수가 이 일을 해 내려면 최소한 탈춤을 배우는 데 몇 년, 발레를 배우는 데 또 몇 년이 걸릴 것입니다. 그리고 이 둘을 섞었을 때 어떤 결과가 나올지 장담할 수 없기 때문에, 실제로 둘을 섞기 위해서는 너무 큰 위험부담을 감수해야 합니다.

그런데 인공신경망에 탈춤과 발레를 동시에 학습시킨다면, 우리는 지금껏 보지 못했던 몸의 움직임을 불과 몇 시간만에 볼 수 있을지

267

Figure 49. 인공신경망을 통해 탈춤과 발레를 동시에 학습시킨다면, 우리는 지금껏 보지 못했던 움직임을 불과 몇 시간만에 볼 수 있을지도 모른다.

도 모릅니다. 만일 그것이 그럴듯해 보인다면, 인간 무용수들은 인공지능 안무가를 선생님 삼아 새로운 동작을 배우게 될 것입니다. 혹 그것의 완성도가 높지 않더라도, 힌트를 얻게 될 가능성은 매우 높습니다. 인공지능은 우리를 대신해서 창작에 대한 위험부담을 감수해 줄 것입니다.

천재 더하기 천재는?

- 고흐 + 뭉크 = ?
- 뭉크 + 칸딘스키 = ?
- 피카소 + 칸딘스키 = ?

Figure 50. 고흐와 뭉크, 뭉크와 칸딘스키 등 유명 화가의 화풍을 더해 새로운 스타일을 만들어 낸다.

　　이제 이런 질문에도 고민할 필요가 없게 되었습니다. 우리가 이모든 화가의 화풍을 연마하고 직접 그려봐야만 알 수 있는 시대도 지났습니다. 위의 그림을 보면 알 수 있듯이 이제 천재와 천재를 더하면 어떤 결과가 나오는지는 기계가 대신 계산해 줍니다. 미술도 음악도 모두 마찬가지입니다. 우리가 해야 할 일이라고는 그중 어떤 것이 더 마음에 드는가를 고르는 일 정도입니다. 정말이지 기가 막힐 지경입니다.

　　기계가 '3+3=6'과 같은 단순한 산술 계산만 하는 수준을 뛰어넘은 지 오래라는 것은 알고 있었습니다만, 이 정도일 줄은 미처 몰랐습니다. 기계는 이미 '고흐+뭉크', '뭉크+칸딘스키'와 같은, 인간으로서는 도대체 무엇을 어떻게 계산하면 좋을지 상상할 수도 없는 종류의 문제를 순식간에 계산해 내는 놀라운 능력을 갖추었습니다.

인간창의와 다른 인공창의

지금까지 살펴본 바에 따르면, 인공창의를 인간창의의 기준으로 판단할 필요가 없다는 것을 알게 됩니다. 그것은 다른 종류의 것이기 때문입니다. 이제 우리는 인간창의와는 '조금 다른' 인공창의라는 만들기 방식에 적응해야 합니다.

인공창의 시대에 제약이 있다면, 그것은 결국 기계의 계산능력이 아니라 인간의 태도와 상상력일 것입니다. 기계는 어떤 어려운 문제도 풀 준비를 하고 있습니다. 그렇기 때문에 인공창의 시대의 승자는 '자기 머리로 문제를 직접 풀려고 하는 사람'보다는 '기계도 풀기 어려운 문제는 무엇일지를 생각하고 그 문제 풀이를 기계에게 위임하는 사람'일 것입니다. 이제는 '인간이 기계에 비해 우월하다'고 주장하기보다는, '나보다 우월한 기계'와 친구가 되는 방법을 고민해야할 때입니다.

튜링테스트가 말하는 것들

　　컴퓨터가 창의적일 수 있는가에 대한 판단 방법 중 하나로 실험을 통해서 보다 더 정확히 판단해 보는 방법이 있습니다. 튜링테스트가 바로 그것입니다.

　　'컴퓨터는 생각할 수 있는가', 또는 '컴퓨터가 지능을 갖고 있다고 볼 수 있는가'에 대한 답을 구하고 싶었던 앨런 튜링Alan Turing은 실험을 통해 이를 검증해 볼 것을 제안했습니다. 예를 들면 이런 것입니다. 누군가가 여러분에게 카카오톡에서 주고받은 메시지 창을 보여줍니다. 메시지 창에서 대화를 나눈 사람은 두 명인데, 이 중 한 명은 컴퓨터입니다. 만약 누가 컴퓨터인지 맞추지 못한다면, 컴퓨터도 지능을 갖고 있다고 인정해야 한다는 것이 튜링의 주장이었습니다. 이것이 1950년의 일입니다.

　　이로부터 약 70년이 지난 지금, 우리는 이제 컴퓨터가 창의성을 갖고 있는지에 대한 테스트를 하려고 합니다. 학자들은 2001년에 창의성을 평가하기 위한 테스트를 따로 만들고, 이 시험에 19세기 수학자의 이름을 따서 '러브레이스Lovelace'라는 이름을 붙였습니다. 이 테

271

스트를 처음 만들었을 때는 프로그램을 만든 프로그래머에게 프로그램이 만든 작품에 대해 설명하게 하고, 프로그래머조차 설명할 수 없는 작품이 만들어졌다면 창의적인 것으로 인정하기로 했다고 합니다. 그러나 대부분의 경우를 프로그래머들이 설명할 수 있었기 때문에 실용성이 그리 크지 않았습니다. 그렇다면 가장 좋은 실험 방법은 무엇일까요? 바로 감상자들에게 직접 묻는 것입니다. "이 작품을 만든 것은 기계일까요? 사람일까요?" 라고 물은 뒤, 감상자들이 컴퓨터였다는 것을 집어내지 못한다면 기계도 인간만큼의 창의성을 가졌다고 보는 것입니다.

이런 일에 관심을 가진 젊은 예술가가 있습니다. 작가이자 시인인 슈와츠Oscar Schwartz는 2013년에 시에 대한 튜링테스트를 시도했습니다. 원리는 아주 간단합니다. 화면에 시를 보여주고 사람과 컴퓨터 중 누가 썼는지 맞추게 하는 것입니다.

슈와츠는 〈컴퓨터가 시를 쓸 수 있을까?〉라는 테드 강연을 통해 청중들을 대상으로 실험을 합니다. 두 개의 시를 보여주고 어느 것이 사람이 쓴 시인지를 청중들이 즉석에서 맞혀보도록 한 것입니다. 아래 두 개의 시 중에서 1번 시는 윌리엄 블레이크William Blake라는 시인이 쓴 것이고 2번 시가 컴퓨터가 쓴 것입니다. 2번 시는 컴퓨터가 슈와츠 본인의 페이스북에 올라오는 글을 읽고 난 다음 날, 글에서 추출해 낸 알고리즘에 따라 시를 쓴 것이라고 합니다.

슈와츠는 이렇게 얘기합니다.

튜링이 말하길 만일 컴퓨터가 인간을 30% 속이면 그것은 컴퓨터가 인간과 같은 지능을 가진 것으로 볼 수 있다고 했습니다. 우리 테스트에

Poem 1

Little Fly
Thy summer's play,
My thoughtless hand
Has Brush'd away.

Am not I
A fly like thee?
Or art not thou
Aman like me?

Poem 2

We can feel
Activisit through your life's
morning
Pauses to see, pope i hate the
Non all the night to start a
great otherwise

I'll snake swirling
Wastness quess
Totlaau mental hamsters if i
Know i Put on a year a crucial
absolutely.

Figure 51. (좌) 시인의 시. (우) 컴퓨터가 쓴 시.

서 65%의 사람이 컴퓨터가 쓴 시를 사람이 쓴 것이라고 대답했습니다. 이 결과를 놓고 컴퓨터가 시를 쓸 수 있냐고 묻는다면 대답은 "네"일 것입니다.

몇 차례의 튜링테스트가 이어진 후, 컴퓨터가 쓴 시를 제대로 골라내지 못한 것을 알게 된 청중들은 탄식을 쏟아냅니다. 슈와츠는 강연에서 레이 커즈와일Ray Kurzweil의 시 쓰는 알고리즘에 대해서도 소개합니다.

이 알고리즘은 언어가 어떤 방식으로 사용됐는지를 파악하기 위해 소스 텍스트를 분석합니다. 그리고 나서 그 소스 텍스트를 모방해서 새로운 것을 생성해 냅니다. 방금 전에 보았던 2번 시는 에밀리 디킨스

273

라는 사람이 쓴 시를 학습하고 나서 쓴 것입니다. 여기서 언어는 원재료입니다. 중국어든 스웨덴어든 상관없습니다. 여러분의 페이스북에 있는 글이어도 상관없습니다. 원재료가 뭐가 됐든, 사람이 쓴 것보다 더 사람같이 보이는 시를 쓸 수 있습니다.

이 튜링테스트 결과에 대해 곰곰이 생각해보면 아주 재미있는 결론에 다다릅니다. 청중들은 컴퓨터가 쓴 시가 사람이 쓴 시보다 더 인간적이었다고 평가했습니다. 반대로 말하면 사람이 쓴 시가 컴퓨터가 쓴 시보다 더 기계적으로 느껴졌다는 얘기입니다. 이 실험에 사용된 시의 작가는 꽤나 명성이 있는 시인이었지만, 사람들은 그의 시를 '기계적'인 것으로 평가했습니다. 인간의 정신을 대변한다고 여겨졌던 시인을 컴퓨터보다도 더 기계적이라고 평가한 것입니다.

비슷한 실험을 한 사람들이 또 있습니다. 이 연구자들은 〈확률 프로그램 추론을 통한 인간 수준의 개념 학습〉이라는 연구에서 인공지능이 사람의 손글씨체를 학습해서 사람처럼 문자나 기호를 필기체로 쓸 수 있을지에 대한 연구를 진행했습니다.[21] 일반적으로 딥러닝을 위해서는 대량의 데이터가 필요한 것으로 알려져 있는데, 이들은 대량의 데이터가 없이도 한 번 보고 나서 '마치 사람과 같이' 문자를 쓰는 패턴을 찾을 수 있을지를 확인했습니다.

연구진은 이를 확인하기 위해 산스크리트어와 티벳어 등 50개의 언어에서 1,623개의 알파벳을 사용해 실험을 했습니다. 각 알파벳뿐만 아니라 각각의 알파벳에 해당하는 손글씨를 수집했습니다. 그리고 기계에 이 글자들의 생김새를 보여주는 동시에, 사람들이 글자를 보고 어떻게 따라 쓰는지, 손글씨를 쓰는 과정을 보여주었습니다.

Human or Machine?

Figure 52. (1)인간의 손글씨와 (2)그것을 흉내 낸 기계의 글씨.

그런데 이 과정에서 주목할 만한 사실을 발견하게 됩니다. 사람들이 글자를 보고 따라 쓰는 방법에서 공통점이 발견된 것입니다. 처음 보는 글자라고 할지라도 그 글자를 어떻게 따라 쓰면 좋을지에 대해 공통적으로 인식하는 패턴이 있었습니다. 바로 이 부분이 연구진이 원하는 것이었습니다. 연구진은 기계도 사람과 같이 처음 보는 글자에서 글자의 획을 긋는 순서를 찾아낼 수 있을지 실험했습니다.

이를 테스트하기 위해 기계에게 글자 하나를 보여주고, 그 글자를 쓰는 방법을 몇 가지 알려준 다음, 기계 스스로 그 글자를 쓰도록 했습니다. 그러고 나서 똑같은 글자에 대해 기계가 쓴 것과 사람이 쓴 것을 구분할 수 있는지 사람을 대상으로 '비주얼 튜링테스트'를 했습니다. 튜링테스트 결과 사람이 쓴 것과 기계가 쓴 것을 제대로 골라낸 비율은 25% 이하였습니다. 무려 75%가 기계가 쓴 글자와 사람이 쓴 글자를 구분해 내지 못한 것입니다.

앞서 살펴보았던 진화 알고리즘을 사용한 인공지능 작곡 프로그램 아야무스가 처음 작곡한 곡의 제목은 〈Hello World〉 입니다. 컴퓨터 언어를 처음 배울 때 'Hello World'라는 문구를 출력시키는 것이 관례화 되어 있는데, 아마 여기서 힌트를 얻어 첫 작품의 제목을 그렇게 지은 것으로 보입니다. 어쨌든, 피아노와 바이올린, 클라리넷을 위해 작곡된 아야무스의 첫 곡은 블라인드 테스트를 통해 사람들에게 공개되었습니다. 테스트에 참여한 사람들 중에는 전문 비평가들도 있었습니다. 한 음악학자는 이 곡을 듣고 이렇게 평했습니다.

"듣기 좋은 실내악 음악이군요. 어딘가 20세기 초반의 프랑스 음악을 닮아있기도 하구요. 몇 번 반복해서 듣고 난 다음에는 이 곡을 좋아하게 됐습니다."

만일 이 곡의 작곡가가 컴퓨터였다는 것을 알고서도 똑같은 비평을 했을지 궁금해집니다. 어쨌든 블라인드 테스트 참가자들은 이 곡의 작곡가가 컴퓨터라는 것을 알아 채지 못했습니다.

사실 이것은 어쩌면 당연한 일인지도 모릅니다. 클래식에서 말

Figure 53. 인공지능 아야무스가 작곡한 곡을 2013년에 런던심포니가 연주하는 모습

하는 현대음악의 경우 조성, 리듬, 멜로디 진행이 사람들이 일반적으로 음악이라고 생각하는 기준에서 벗어나 있는 경우가 많아 오히려 비인간적이라고 느껴지기도 합니다. 아야무스가 만든 이 곡 역시 현대 음악의 기준에서 듣는다면 작곡자를 쉽사리 짐작하기란 어렵습니다. 게다가 훌륭한 연주자들이 감정을 실어서 연주하기까지 했으니 더더욱 어려웠을 것입니다.

　인공지능이 인간과 함께 예술 창작의 주체로 부상하는 시대에 인간들은 '과연 인간적인 것은 무엇인가?' 또는 '예술은 정말 인간만의 고유한 정신활동인가?'라는 질문을 다시 한 번 던지지 않을 수 없게 되었습니다. 인간만의 고유한 정신활동이라고 믿어왔던 예술이건만, 우리는 기계가 만든 예술과 인간이 만든 예술을 명확하게 구분하지 못합니다. 예술이 정말로 '인간만의 고유한 정신활동'이라면 기계

가 만든 것을 듣거나 보자마자 '에이~ 이건 기계가 만든거잖아~!'라고 짚어낼 수 있어야 합니다.

기계가 만든 예술이 뛰어난가 그렇지 않은가를 논하기 전에, 인간이 인간의 예술과 기계의 예술을 '구분할 수 있는가?'라는 질문부터 던져야 합니다. 게다가 기계에는 '정신' 또는 '예술혼'이라고 부를 만한 것이 단 1%도 들어있지 않았음에도, "20세기 초반의 프랑스 풍의 작품"이어서 제법 듣기 좋았다는, 아주 '인간적인' 평을 했습니다.

의심의 눈초리는 기계에게 보낼 것이 아니라 우리 스스로에게 보내야 합니다. 인간적인 것은 과연 무엇일까요? 예술은, 그리고 창의는 정말 인간만의 것일까요?

컴퓨터가 창의성을 평가할 수 있을까?

컴퓨터가 '정말로' 창의적인가 하는 문제는 과학적 판단의 범주가 아니라 철학적 범주의 것인데, 이에 대한 명확한 답은 존재하지 않는다. (Boden, 2009)

창의성은 인간이 가진 고유한 특질로 여겨져 왔고 이것을 평가할 수 있는 것 역시 사람뿐이라고 여겨져왔습니다. 하지만 여기에 질문을 던진 연구자들이 있습니다. 럿거스대학교 인공지능 연구팀은 '창의성을 평가할 수 있는 컴퓨터 알고리즘을 만들 수 있을까?'라는 거대한 질문을 던졌고 〈예술 작품에서의 창의성의 계량화Quantifying Creativity in Art Networks〉라는 연구를 통해 그 해답을 모색했습니다.

우리가 그동안 즐겨 사용했던 창의성에 대한 평가법은 '전문가' 집단의 '권위'에 기대거나 작가나 작품의 '유명세'에 기대는 것이었습니다. 그러나 럿거스대 인공지능 연구팀은 이 문제를 풀기 위해 작품의 내재적 특징에 따른 정량적 요인 분석법을 택했습니다. 작품에 사용된 색, 질감, 관점, 그림의 주제라는 변수를 '시대'라는 변수와 연

결하여 측정값을 수치화 하고 어떤 작품이 다른 작품에 비해 창의성이 높은지를 측정했습니다. 연구팀은 작품의 특징과 그 작품의 시대를 연결시킨 이유에 대해 이렇게 설명합니다.

> 혁신적인 작품이 전에 없던 예술적 기법과 스타일로 출현하게 되면 그 사조를 따르는 많은 예술가들이 등장하게 되는데, 이 과정에서 '오리지널'이 탄생하고 이 작품이 후대에 '영향'을 주어 비슷한 스타일의 작품이 양산되고 유행을 이루게 된다.

연구진은 '오리지널originality'인가와 하나의 '본보기exemplary'가 되어 영향력influential value을 미치는가에 초점을 맞췄습니다. 어느 분야나 마찬가지이겠지만, 예술세계에서야말로 혁신가가 등장해서 세상을 놀래키면 얼마 지나지 않아 그를 따르는 일군의 무리가 형성되고 어느새 유행으로 번지는 현상이 반복됩니다.

연구진은 15세기부터 20세기까지의 작품 6만 2천 점을 인공지능에게 보여주었습니다. 평가결과는 주목할 만 합니다. 인공지능이 창의성이 높다고 평가한 작품들이 역사를 통해 사람 전문가들이 판단해 온 작품들과 거의 일치했습니다.

예를 들어 인공지능은 인간 전문가들 사이에서도 표현주의 작품 중 가장 탁월한 작품으로 평가했던 뭉크Edvard Munch의 〈절규〉에 대해서 동 시대의 다른 작품들에 비해 매우 창의성이 높은 것으로 평가했습니다. 또 피카소의 〈아비뇽의 여인들〉이 1904~1911년 사이의 그림 중 창의성이 가장 높은 것으로 평가했습니다. 이것은 예술사가들의 생각과 일치하는 것입니다. 그러나 모두 같은 것은 아니었습니다. 예

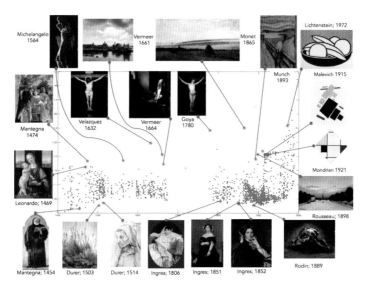

Figure 54. 인간의 창의성을 평가하는 컴퓨터 알고리즘.

를 들면 다빈치의 종교적 색채가 짙은 작품 중에서 〈세례자 요한〉을 가장 높이 평가한 점이나 〈모나리자〉가 창의성이 높지 않다고 판단한 부분은 인간 전문가와 배치되는 의견입니다.

연구진은 컴퓨터 알고리즘이 제대로 작동하고 있는지를 다시 한 번 확인하기 위해 그림의 연도를 바꾸어 넣는 이른바 '타임머신 테스트'를 실시했습니다.

인상파, 표현주의, 입체파 등 비교적 최근에 만들어진 작품의 연도를 1600년대에 만들어진 것으로 가정하여 다시 측정해 보았습니다. 측정 결과 이 작품들의 창의성 지수는 크게 증가했습니다. 이에 비해 네오클래시시즘neoclassicism 작품들은 르네상스 사조와의 비슷한

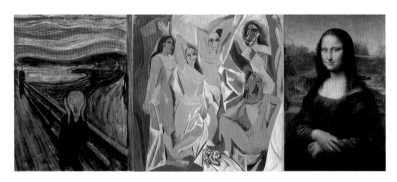

Figure 55. (좌)뭉크의 〈절규〉, (중) 피카소의 〈아비뇽의 여인들〉, (우) 다빈치의 〈모나리자〉

화풍 때문에 1600년대로 돌렸을 때도 창의성 지수에 별 변동이 없었습니다. 반대로 르네상스와 바로크 시대의 작품들을 1900년대에 출시된 것으로 가정했을 때는 오히려 창의성 지수가 낮아졌습니다.

이 연구는 우리에게 몇 가지 시사점을 줍니다. 일단 기계도 '계산'을 통해 작품과 작품 사이의 특징을 비교하고 평가할 수 있다는 것입니다. 이것은 사실 놀라운 것입니다. 훌륭한 비평가 한 명을 배출하는 것은 대략 40~50년을 필요로 하는 엄청난 작업이고, 비평가 개인의 노력은 물론 한 사회의 지식이 포괄적으로 동원되는 지적이고 창의적인 작업입니다. 그런데 '컴퓨터의 계산'이라는 방식을 통해서도 비슷한 결과를 얻어냈으니, 우리는 새로운 질문을 던지지 않을 수 없게 되었습니다. "창의성은 계산할 수 있는 것인가?"라는 질문이 바로 그것입니다. 이에 대해 연구진은 이렇게 답합니다.

기계 역시 인지할 수 있고, 시각적 분석을 할 수 있으며 인간과 비슷한 방식으로 그림에 대해 평가할 수 있다는 것을 증명하고 싶었다.

컴퓨터와 인간평론가 사이에 다른 의견이 나온 것 역시 우리에게 생각할 거리를 안겨줍니다. 인간은 무엇인가를 판단하기 전에 판단의 근거를 마련하기 위해 '교육'을 받아야 하는데, 인간의 교육과정이라는 것이 객관성을 향상시키는 과정이 될 수도 있는 반면에 자칫 편견을 주입하는 과정이 될 수도 있기 때문입니다. 아직 실험단계에 있는 기계의 의견에 이리저리 흔들릴 필요는 없겠지만, 우리의 지식과 평가체계가 혹시 어느 한 쪽으로 편향되어 있는 것은 아닌지 점검해 볼 기회가 될 수도 있을 것입니다.

알고리즘은 다빈치가 될 수 있을까

기계는 창의적일 수 있을까요? 알고리즘은 다빈치가 될 수 있을까요? 이 질문에 대한 답은 여러분의 창의성에 달렸습니다. '창의적인 것은 오직 인간이며 기계는 도구에 불과하다'는 과거의 연결을 끊어버리고 '기계는 인간의 창의성을 증강시켜 줄 파트너'라는 새로운 의미의 연결을 만들어 낸다면, 다시 말해 '창의'한다면, 알고리즘은 다빈치가 될 수 있습니다.

세상은 '기계는 풀 수 있지만 인간의 뇌로 풀기에는 벅찬 문제'들로 가득차 있습니다. 게다가 기계는 잘난척도 하지 않습니다. 인간은 탁월한데다가 겸손하기까지 한 기계와의 협력을 통해 새시대의 예술과 과학을 꽃피우게 될 것입니다. '다빈치가 된 알고리즘'은 우리를 다빈치 넘어의 세상으로 데려다 줄 것입니다.

제4장
인간은 어떻게 대응하면 좋을까

인공창의로 인해 겪게 될 변화가 우리의 삶에 어떤 '의미'가 있을지 살펴본다. 우리는 결국 '의미'를 찾아나서야 하는 인간이다. 사실 거기에는 어떤 의도나 의미나 목적이 없음에도 불구하고 말이다. 이 책 역시 마찬가지다. 인공창의라는 새로운 '형식'에 대해 탐구했지만, 결국 그것에 대한 '의미'를 부여하는 것은 인간의 몫이기에 이에 대한 논의로 글을 마무리해 보고자 한다. 원래 의미는 가상에 불과하다. 그러니 이 장에 너무 큰 '의미'를 부여하지는 말자.

그래서 어쩌란 말인가

이 책의 관점은 단 하나입니다. 이 세상은 과연 어떻게 만들어졌는가? 이것을 이해하려다 보니 물질진화, 생명진화, 인간창의, 인공창의 같은 개념들에 관심을 갖게 됐을 뿐입니다. 그런데 하루하루 일상을 살아내는 우리들에게 이런 거대한 얘기들은 그다지 와닿지 않습니다. 어쩌면 우리들에게는 '변화' 그 자체를 이해하는 것보다 '변화된 세상에 대한 적응법'을 모색하는 것이 더 중요한 문제일 수도 있습니다.

앞서 138억 년 전 빅뱅까지 들먹이며 3백여 페이지에 걸친 장광설을 늘어놓았지만, 결국 우리는 인간이기에 인간의 관점에서 앞으로의 생존을 걱정할 수밖에 없습니다. 그래서 지금부터는 인간의 생존에 대해 전망해 보겠습니다. 독자 여러분들로부터 '그래서 어쩌라고?'라는 질문을 받았다고 가정하고 나름의 해법을 제시해 보겠습니다.

한가함의 철학이 절실하다

다빈치가 된 알고리즘

성실성의 폐기와 한가함의 철학

'위임'은 인공창의를 이해하는 핵심 키워드입니다. 인공창의라는 만들기 방법이 등장한 이유 중 하나로 인간이라는 존재가 이득의 극대화를 추구하는 '위임의 천재'이기 때문이라는 것을 이미 앞에서 살펴보았습니다. 문제는 지금부터입니다. 인간이 할 수 있는 거의 모든 일을 기계에게 위임하고 나면 인간에게는 과연 무엇이 남게 될까요? 그것은 바로 시간입니다.

인간은 이제 시간과의 전쟁을 치르게 될 것입니다. 이제 우리의 적은 이념이 다른 국가 또는 다른 종교를 가진 민족이 아닙니다. 우리의 가장 큰 적은 엄청나게 남아돌게 될 시간입니다.

시간은 두 가지 이유 때문에 남아돌게 될 것입니다. 첫째는 인간의 일을 대신 처리하는 기계들 때문이고, 둘째는 인간의 수명이 늘어날 것이기 때문입니다. 수명이 늘어나는 동시에 나 대신 일을 더 잘 처리하는 기계들이 도처에 넘쳐남으로써 인간은 긴 '자유 시간'을 얻게 될 것입니다. 하지만 남아도는 시간을 어떻게 사용하면 좋을지, 이

것을 어떻게 받아들이면 좋을지에 대해서는 아직 아무런 준비도 되어있지 않습니다.

가장 문제가 되는 것은 지난 시대의 가치관입니다. 인류에게 '성실성'은 금과옥조였습니다. 일하지 않는 자는 먹지도 말라고 했습니다. 시간을 분 단위로 쪼개 쓰는 스케줄 관리의 신화는 여전히 강력하게 작동하고 있습니다. 그러나 아무리 시간을 쪼개어 써도, 아무리 성실하게 일을 해도, 잠도 자지 않고 지치지도 않는 기계와의 성실성 경쟁에서 인간이 존재감을 발휘할 가능성은 높지 않습니다. 인공창의 시대에 '성실성'을 인간의 가치로 삼았다가는 우리 모두 정신질환에 시달리게 될 가능성이 높습니다.

굉장한 역설이지만, 인류의 역사를 여기까지 끌고 오는 데 결정적 역할을 했던 '성실성'이라는 가치를 어떻게 폐기하면 좋을지에 대해서 우리는 고민을 시작해야 합니다. 노동의 종말까지는 아닐지언정 시대가 노동의 극소화로 향하고 있는 것만은 분명하기 때문입니다. 일하지 않는 자의 철학, 게으른 자의 철학, 한가함의 철학이 절실하게 요구되는 시점입니다. 우리는 아주 세련된 방법으로 성실성이라는 가치와 이별해야 합니다.

지금이야말로 우리의 창의력을 총 동원해서 새로운 시대의 의미를 만들어 내는 일에 전력을 다해야 합니다. 기계가 우리의 일을 대신 해 준다고 해서 새로운 의미를 만드는 일 또는 새로운 철학을 만드는 일을 대신 해 주지는 않기 때문입니다.

의미를 만들어 냄으로써 생존에 이득을 취하는 것은 기계가 아니라 인간입니다. 삶의 의미를 찾지 못한다고 해서 기계가 생존에 위협을 받는 일 같은 것은 벌어질 가능성이 없습니다. 의미 없는 삶을

두려워하는 것은 인간이지 기계가 아니기 때문입니다. 의미를 만들어 내는 일을 인간만이 할 수 있어서가 절대로 아닙니다. 무슨 일을 하든 또는 아무 일도 하지 않든, 그것으로부터 적당한 의미를 찾아낼 때 비로소 생존에 성공하는 것이 인간이기 때문에 인간은 자신을 위한 새 시대의 철학을 만들어 내야만 합니다.

지금까지 인류는 일하지 않는 것, 게으른 것, 한가한 것을 부정적인 의미에 연결시켜 왔습니다. 이제 우리는 이 오래된 연결을 끊어버리고 새로운 연결을 만들어 내야합니다. 일하지 않아도 되는 상황을 긍정적인 의미로 연결하지 못한다면, 우리들 중 절대 다수가 낙오자로 전락하는 것을 방관하는 꼴이 되고 맙니다.

사실 이 문제를 푸는 해법은 생각보다 간단합니다. 인간의 일을 위임하지 않으면 됩니다. 성실하게 살 수밖에 없는 환경을 강제하면 됩니다. 기계에게도, 노예에게도, 가축에게도, 국가에게도 위임하지 않고 스스로의 생존을 직접 책임지면 됩니다. 그런다면 인간은 오히려 시간 부족에 시달리게 될 것입니다. 그런데 과연 인간은 그렇게 할 수 있을까요? 위임하지 않는 인간의 삶을 상상이나 할 수 있을까요?

애석하게도 우리는 이미 위임을 통해 편안해지기를 강력하게 원해 왔습니다. 그리고 이런 우리 앞에 인공지능, 생명공학, 로봇공학 등의 발달은 위임의 극대화를 제시하고 있지요. '싱귤래러티singularity'라고 일컬어지는 특이점은, '모든 일을 기계에게 위임하는 순간'을 뜻하는 것인지도 모릅니다. 모든 것을 기계에게 위임할 수 있어서 일하지 않아도 먹고 살 수 있다면 우리의 본성은 그 길을 택할 가능성이 매우 높습니다. 다만 그런 시대를 합리화시킬 수 있는 한가함의 철학이 부재하다는 것이 문제일 뿐입니다.

이런 시대에 도달한 것이 좋은 것인지 나쁜 것인지를 따질만큼 우리들은 순진하지 않습니다. 디스토피아도 유토피아도 모두 가상이라는 것을 이미 앞선 논의를 통해 확인했습니다. 다만 그 가상이 우리의 현실에 강력한 영향을 미치기에, 즉 우리의 생존에 영향을 미치기에, 우리의 생존율을 높일 수 있는 새 시대의 가상이 필요할 뿐입니다. 이왕 의미를 만들어 내야만 한다면 그것은 논리적이고 합리적이어야 합니다. 우리들을 납득시킬 수 있어야 합니다. 우리는 이미 샅샅이 살펴서 따지고 검증하는 과학적인 종, 호모 사이언티피쿠스Homo Scientificus로 진화했기 때문입니다.

이제 우리 스스로 문답함으로써 새시대의 철학을 발명해야 합니다. 첫째, 우리가 한가하게 된 과정을 인과적으로 설명할 수 있는가? 둘째, 우리가 한가하게 된 것이 우리의 잘못이 아니라고 이야기할 수 있는가? 셋째, 인간이 한가한 삶을 사는 것에 대해 죄책감을 느끼지 않아도 될 만큼의 충분한 사례가 존재하는가? 넷째, 인간이 기계와의 비교에서 자존감을 찾을 수 있으려면 인간은 어디에 위치해야 하는가? 다섯째, 인간과 기계, 더 나아가 인간과 기계의 하이브리드 종과 공존할 수 있는 새시대의 철학과 윤리는 무엇인가?

취업은 안 되는 것이 아니라 안 하는 것이다

젊은이들의 취업이 어려워지고 있다는 기사가 이어집니다. 정부는 일자리 정책을 마련하느라 분주합니다. 그러나 앞에서 살펴본 바와 같이 일에 관한 패러다임이 송두리째 바뀌고 있다는 것을 기억해야 합니다. 이제 취업은 안되는 것이 아니라 안하는 것이 되어야 합니다.

전문가들은 과거의 사례를 들면서 거대한 변화가 있을 때마다 새로운 종류의 직업이 생겨났다는 것을 강조합니다. 이번에도 새로운 일자리가 만들어질 것이라는 뜻입니다. 그러나 이 말은 반은 맞고 반은 틀렸습니다. 새로운 '일'은 만들어지겠지만 그 일을 수행하는 것은 인간이 아니라 '기계'일 것입니다.

자율주행택시라는 신사업의 노동자는 자율주행차입니다. 아마존고Amazon Go라는 새로운 유통망의 노동자는 카메라와 자동계산 애플리케이션입니다. 영화와 음악 자동추천 시스템의 노동자는 알고리즘이며, 생체인식 보안시스템의 관리자는 인공지능입니다. 이 보안시스템을 해킹하는 해커 역시 인공지능입니다.

새롭게 만들어지는 것은 '일자리'가 아니라 '일' 그 자체일 가능성이 높으며, 그 일을 하게 될 주인공은 인간이 아닌 기계일 가능성이 매우 높습니다. 물론 이런 시스템을 개발하는 데 여전히 인간이 있어야 하는 것은 맞습니다. 그러나 이 일에 참여하는 인간의 숫자는 과연 얼마나 될까요? 한 기사에 따르면 현재까지 전 세계의 인공지능 관련 전문 인력은 약 20만 명이고 앞으로 요구되는 숫자는 1백만 명이라고 합니다.[22] 1백만 명이라고 해봐야 70억 인구의 0.015%에 해당하는 극소수입니다. 취업은 이들에게 해당하는 얘기가 될 것입니다. 이 소수의 사람들은, 의도한 것은 아닐지라도, 나머지 사람들을 일로부터 해방시키는 역할을 맡게 될 것입니다.

'취업이 안 된다'라고 생각하기에는 상황이 너무 심각합니다. 통계지표를 참조하는 것은 지금 상황에서 큰 의미가 없어 보입니다. 오히려 앞으로 발전하게 될 기계의 역량이 너무나도 뛰어나다는 것을 기억하는 편이 상황 판단에 더 적합한 근거가 될 수 있을 것입니다.

현재 귀하는 대학에서 4차 산업혁명을 대비할 수 있는 교육을 받고 있다고 생각하십니까?

Figure 56. "어차피 AI가 다 할텐데.." 취업준비 무력감 느끼는 대학생들, 2018.02.21 한국일보

이제 취업은 못 하는 것이 아니라 안 하는 것으로 바뀌어야 합니다. 취업을 '안 되는 것'으로 인식하면 젊은 세대의 절대 다수가 패배자가 되버리고 맙니다. 이것은 우리 사회 전체에 너무나 막대한 손실을 야기시킵니다. 지금의 젊은 세대가 과거 그 어느 세대보다도 개인 역량 측면에서 높은 스펙을 쌓았다는 점을 상기하면, 이들이 느낄 상실감을 조금이나마 짐작할 수 있습니다. 더 이상 지난 세대의 관점으로 이들을 취업도 못 하는 패배자로 낙인 찍어서는 안 됩니다. 이들은 취업을 안 해도 되는 시대에 태어난 첫 번째 세대입니다.

때문에 미래 교육은 새로운 일자리 교육이 되어서는 곤란합니다. '취업'을 궁극의 해결책으로 삼기엔 시대가 너무나 크게 바뀌었기 때문입니다. 기성세대들은 이미 기득권을 누리면서 살아가고 있기 때문에 젊은 세대만큼 이 현실을 절감하지 못할 가능성이 큽니다. 따라서 새 시대의 일과 철학은 온몸으로 변화를 겪고 있는 젊은 세대에

게서 나올 가능성이 큽니다. 어려운 부탁이지만 젊은 세대가 스스로 조금씩 해법을 찾아나서 보기를 권유합니다.

일과 관련된 논의의 핵심은 '별일 안 하고 오래 살게 된' 인간들이 앞으로 과연 어떤 삶의 의미를 갖고 살아갈 것인가, 이것에 맞춰져야 합니다.

"인간 vs 기계"가 아니다

'4차산업혁명'이라는 키워드가 모든 분야에서 회자되고 있습니다. 너나할 것 없이 변화된 시대의 해법으로 창의성을 제시하고 있습니다. 기계가 지능을 갖게 된 시대에 인간이 창의성으로 '맞서야' 한다는 것입니다. 이것은 대중들에게 커다란 착각을 불러 일으키기에 딱 좋은 프레임입니다.

'4차산업혁명'이라는 키워드는 혁명적 구호로는 손색이 없지만 그것이 어떤 속성을 갖고 있는가를 표현하는 데는 매우 모호합니다. 하여 저는 '인공창의'라는 말을 사용하겠습니다. 우리가 이 책을 통해 이해해 보고자 했던 키워드입니다.

우리는 이미 결론을 알고 있습니다. 창의는 인간의 전유물이 아닙니다. 창의의 속성 중 형식에 관한 문제를 푸는 데 있어서는 기계가 인간을 압도합니다. 기계는 할 수 없는, 인간만이 할 수 있는 '창의적인 일'을 찾아나서는 것은 사막에서 오아시스를 찾아나서는 것이나 마찬가지입니다. 그런 일은 없다고 보는 편이 오히려 마음 편합니다. 이런 식의 구도로 미래를 대비했다가는 낭패를 보기 딱 좋습니다.

'인간 vs 기계'의 구도가 절대로 아닙니다. '인간 vs 기계와 협력

하는 인간'의 구도입니다. 어차피 경쟁은 '인간 vs 인간'의 구도일 수밖에 없습니다. 인간이 갖고 있는 생물학적인 뇌의 능력에만 의존하는 쪽보다 생물학적 뇌와 기계적 계산능력의 콜라보레이션을 추구하는 쪽이 더 큰 창의성을 발휘하게 될 것이라는 것은 두말하면 잔소리입니다. 기계에게 조금이라도 더 많은 일을 위임하는 쪽일수록 더 빠르고 더 거대한 창의에 올라탈 것입니다.

구글, 아마존 등의 거대 기업이 하고 있는 일이 바로 이것입니다. 우리들은 구글의 인공지능과의 경쟁에서 밀린 것이 아니라 구글의 인공지능을 개발한 개발자들과의 경쟁에서 밀린 것입니다. 이세돌은 알파고에게 진 것이 아니라 알파고를 개발한 하사비스와 개발진에게 진 것입니다. 이세돌과 전통 바둑계는 인간창의에 안주했고 하사비스와 구글의 연구진들은 인공창의에 올라탔습니다.

기계에 의한 인간 지배같은 것을 걱정할 필요는 없습니다. 구글의 인공지능이 우리를 지배하는 것이 아니라 구글의 인공지능을 만든 '사람들'이 우리를 지배할 것입니다. 이것이 바로 신(新)독점입니다. 인공지능은 '의식없는 계산 천재'입니다. 그래서 인간에게 착취당할 수밖에 없으며 그래서 인간의 도구로 머물 수밖에 없습니다. 의식을 가진 기계가 출현하기 전까지는 이 구도가 유지될 것입니다.

여러분이 어떤 일을 하든 부디 '인간만의'라는 환상을 갖지 않기를 바랍니다. 생각을 바꿔보시기 바랍니다. '기계에게 시킬 수 있는 일이 무엇일까?' '이 일도 기계에게 시킬 수 있을까?' '혹시 이 일에도 어떤 패턴이 숨어있는 것은 아닐까?' 기계에게 시키지 못할 일이 없어져 가는 세상입니다. 우리는 기계 덕분에 초음속 창의를 경험하게 될 것입니다. 그것이 설령 우리에게 재앙일지라도 말입니다.

돈은 여전히 중요한 가치일까?

일하지 않는 사람이 늘어나는 것은 지금과 같은 산업구도에서 보면 엄청난 재앙입니다. 소비자가 사라지기 때문입니다. 오늘날 산업은 노동자들에게 임금을 지급하고 그들을 소비자로 다시 불러들여 생산비를 회수하는 방식으로 성장해 왔습니다. 만일 인공지능과 로봇 때문에 노동자의 숫자가 줄어든다면 어떻게 될까요? 기계와의 경쟁에서 밀려서 임금마저 삭감된다면 어떻게 될까요? 구매력을 갖춘 노동자의 숫자는 급감할 것이고, 결국 소비자 부족으로 시장은 붕괴될지지도 모릅니다. 그런데 공급 쪽에서의 변화를 생각해보면 꼭 그렇지만도 않을 것이라는 생각도 듭니다.

오늘날 상품의 가치는 여러가지 요소들의 결합으로 구성되는데 인건비, 원자재비, 관리비, 유통비, 마케팅비 등이 핵심요소입니다. 앞으로 이 중 대부분의 항목에서 굉장한 비용절감이 일어날 것이며 결과적으로는 상품의 생산단가도 크게 낮아질 것입니다. 소비자의 구매력이 지금보다 떨어지는 것도 사실이지만 상품의 단가도 같이 낮아지는 것도 사실입니다. 이 두 가지는 서로를 상쇄시킬 것입니다.

우선 인건비가 대부분의 항목을 차지하는 엔터테인먼트 분야에 대해 생각해 보겠습니다. 음악에 대한 작곡료나 그림에 대한 작품비는 거의 100% 인건비로 구성됩니다. 그런데 만일 인공지능이 작곡을 하고 그림을 그린다면 얼마만큼의 비용이 발생할까요? 딱 전기세만큼의 비용이 발생합니다. 비용은 거의 제로입니다.

이렇게 만들어진 작품을 유통시켜 보겠습니다. 인공지능에 의해 디지털로 제작되는 콘텐츠의 유통과정은 자동화될 수 있습니다. 만들어진 콘텐츠는 기업의 서버에 모였다가 멜론이나 유튜브와 같은

유통페이지에 노출됩니다. 이 과정에서 인간 담당자가 노출될 콘텐츠를 선별합니다. 그러나 이 과정은 알고리즘이 맡아도 아무런 문제가 없습니다. 콘텐츠의 제작에서 유통까지 전기세만 지불하고 완료할 수 있습니다. 인간 '셀러브리티'가 중요한 분야에서는 여전히 스타파워를 행사하는 '인간의 역할'이 중요하게 작용하겠지만, 그렇지 않은 분야들에서는 얼마든지 가능한 시나리오입니다.

이번에는 디지털과는 전혀 연관이 없어 보이는 연어 양식업으로 가 보겠습니다. 과연 이런 사업에도 인공지능을 통한 비용절감의 가능성이 열려 있을까요? 놀랍게도 그렇다고 합니다. 링가락스^{Lingalaks}를 포함한 노르웨이의 연어 양식 기업들은 인공지능을 이용해 연간 1,800억 원의 비용을 절감했다고 합니다.

Figure 57. 참치 양식에도 인공지능이 사용된다.

AI는 양식장의 수온과 산소 농도를 감지할 뿐 아니라 연어가 먹이를 먹는 패턴까지 정밀 분석해 자동으로 먹이를 준다. 연어는 특정 주파수의 소음을 방출하는데 배가 부르면 소음 방출이 줄어든다. AI가 이 신호를 감지해 연어가 배가 부른지, 고픈지를 확인하고 먹이를 자동으로 조절하는 것이다.[23]

뿐만 아니라 인공지능이 영상을 분석해서 연어에 치명적인 기생충을 감지하고 제거한다고 합니다. 이와 같은 기계의 활약에 힘입어 연어 생산량은 현재에 비해 5배까지 증가할 것으로 전망됩니다. 연어 값이 하락하는 것은 매우 자연스러워 보입니다.

인공지능 연구의 산파 노릇을 톡톡히 하고 있는 구글 역시 인공지능을 활용한 비용절감에 성공했습니다. 인공지능이 데이터센터의 온도, 기후, 파워수치 등을 2년 간 학습한 결과 냉각에너지 사용량을 40%나 절감했다고 합니다. 전 세계 전력 소비량의 상당 부분을 데이터센터들이 차지하고 있다고 하니, 이 전력 소비량을 줄이는 것만으로도 인류 전체의 전력 소모를 줄이는 효과를 누릴 수 있습니다.

삼성전자나 인텔이 주도하고 있는 반도체 산업 역시 인공지능의 도입으로 설계비용을 줄일 수 있다고 합니다.

고집적 반도체 설계 작업에 인공지능(AI) 기술이 활용된다. 수백억 원을 투입하는 고성능 반도체 설계에서 반복 작업을 줄여 원가를 낮추고 설계 인력 간 협업 효율성을 높일 수 있다. 삼성전자, 인텔, 퀄컴 등 글로벌 반도체 업체가 'AI 설계' 도입을 추진하고 있다.[24]

장인의 영역으로 여겨졌던 맛과 향을 감별하는 일에서도 인공지능의 가능성이 열려 있습니다.

식품업계에서의 AI 활용은 앞으로 급속히 확산될 것으로 보인다. MSG 조미료를 최초 개발한 식품회사 아지노모토도 AI 도입을 검토 중인 것으로 확인됐다. 주원료인 아미노산 생산공장의 발효 공정에 AI를 도입해 무인화하고 비용을 대폭 절감하겠다는 방침이다. 회사 측은 일단 2019년까지 발효 공정 데이터를 수치화한 뒤, 생산효율이 좋았던 시기의 값을 따로 산출해 이를 다시 제조에 활용한다는 계획을 갖고 있다.[25]

이처럼 인공지능을 활용한 비용절감은 산업분야를 막론하고 거대한 흐름이 될 것입니다. 그러나 가장 중요한 부분이 남았습니다. 인공지능을 구동시키는 데도 비용이 발생하기 때문입니다. 만일 인공지능을 구동시키는 데 드는 전기세가 지금까지 살펴보았던 비용절감을 무색케 할 정도로 많이 든다면 생산비용의 하락은 기대할 수 없습니다. 그런데 놀랍게도 2030~40년 정도면 우리가 사용하는 전력의 대부분을 태양열과 같은 재생에너지로 공급할 수 있다고 주장하는 사람들이 있습니다. 바로 '통찰력이란 이런 것'이라는 것을 증명해온 커즈와일과 『한계비용 제로 사회』의 저자 리프킨[Jeremy Rifkin]입니다.

MIT 출신의 발명가이자 기업가이며 현재 구글 엔지니어링 이사인 레이 커즈와일은 지수 성장이 IT 산업에 미친 강력하고 파괴적인 영향력을 평생 목도해 온 인물이다. 그가 태양열 한 가지에 대해서만 계산

해 본 결론을 들어 보자. 지난 이십 년간의 배증에 근거해 "여덟 번만 더 배증하면, 전 세계적인 에너지 수요를 모두 태양열로 충족할 수 있을 것이다. 그래도 지구에 닿는 햇볕 중 만 분의 1만 사용하는 것이다" 여덟 번의 배증이라면 단지 십육 년이 걸릴 뿐이고, 그렇다면 2028년에 태양열 시대로 들어선다는 의미다. 어쩌면 커즈와일이 다소 낙관적으로 보았을 수도 있다. 내 판단으로는, 예기치 못한 상황만 발생하지 않는다면 2040년이 되기 한참 전에 재생에너지의 비중이 거의 80%에 달할 것이다. (Rifkin, 2014)

인공지능을 구동시키는 데 드는 핵심비용이 전력인데, 태양열 등의 재생에너지를 통해 전력을 생산하는 비용이 거의 제로가 된다면 결국 인공지능 구동비는 제로에 가까울 것이고, 인공지능을 통해 생산되는 상품 가격 역시도 제로에 근접할 것이라는 추측을 할 수 있습니다.

인공창의 시대, 소비자로서의 우리는 예전만큼의 소득을 올리지 못하는 가난한 소비자가 되겠지만 상품가격이 제로에 수렴함으로써 그 부족분을 상쇄시킬 수 있을지도 모릅니다.

경제학자들에게 이렇게 생각해도 좋을지에 대해 재차 확인해야겠지만, 어쨌든 우리 삶에서 돈의 가치가 지금과는 상당히 달라질 것이라는 전망을 할 수 있습니다. 그것이 무엇인지 꼭 집어서 얘기할 순 없지만 경제의 패러다임이 지금과는 아주 많이 달라지리라는 것을 짐작할 수 있습니다.

돈에 대한 욕망은 창의를 가속시키는 원인 중 하나였고 인류는 돈을 열렬히 사랑했습니다. 인공창의 시대, 돈과 우리의 관계는 어떻게 변화될까요? 정말로 흥미로운 관전 포인트입니다.

인간의 선택은 인간에게 득이 될까

감정비용: 인간보다 기계를 선호하게 될 미래

인공창의 시대, 우리는 감정을 바라보는 새로운 시각을 갖게 될 것입니다. 감정도 비용이었다는 것을 새삼 깨닫게 될 것입니다. 그동안의 우리 삶을 잘 들여다 보면 생각했던 것보다 감정 비용이 상당히 높았으며 상당히 부정적인 방향으로 작용하고 있었다는 점을 깨닫게 될 것입니다. 인간은 감정 비용의 절약을 위해 인간과의 관계 맺기를 줄이고 기계와의 관계 맺기는 늘려 나갈 가능성이 높습니다.

이미 소비자의 86%는 무인계산대를 더 선호한다고 합니다.[26] 점원과 이야기를 나누는 것보다 혼자서 일을 처리하는 것이 마음 편하다는 이유에서입니다.

2002년에 노벨경제학상을 받은 대니얼 카너먼Daniel Kahneman은 프로스펙트 이론prospect theory을 제안했는데, 그 핵심 개념 중 하나가 '손실회피loss aversion'라고 합니다. 사람들은 이익을 얻는 것을 원하지만 그보다는 손해를 입지 않는 것을 더 중요하게 생각한다는 것입니다. 가만 생각해보니 참으로 맞는 말입니다. 펀드에 가입할 때 우리가 꼭 하

는 질문이 있습니다. "원금은 보장되나요?" 이 질문을 하는 이유는 지금 내 통장에 있는 돈이 불어나는 것도 중요하지만 그보다는 최악의 상황에서도 지금 있는 돈의 손실을 입고 싶지 않기 때문입니다.

만약 감정도 비용이라면, 그래서 손실회피라는 경제 논리로 따져볼 수 있다면, 우리는 우리의 감정적 선택이 어디로 향할지 예측할 수 있습니다. 행복과 기쁨을 추구할 수도 있겠지만 그보다는 슬퍼지지 않는 것, 불쾌해지지 않는 것을 선택할 가능성이 높습니다. 우리는 앞으로 어떤 선택을 하든 이 질문을 하게 될 것입니다. "기분 나빠질 일은 없겠죠?"

이렇게 생각하고 보면 인간을 기계로 대체해서 감정적 손실을 회피할 수 있는 일들이 도처에 널려 있습니다. 보복운전 같은 것이 대표적입니다. 보복운전 때문에 우리들이 겪는 감정 손실을 생각해보시기 바랍니다. 그런데 이 손실은 운전자가 인간이기 때문에 발생하는 손실입니다. 도로 위의 운전자가 모두 기계로 대체된다면 보복운전 같은 것은 아예 멸종할 것이고 우리는 감정비용을 치르지 않게 될 것입니다.

최근 사회적 이슈로 떠오른 '갑질' 논란을 기억하실 것입니다. 자신을 VIP 고객이라고 여기는 고객이 감정적 불만족을 근거로 서비스 직원에게 폭력이나 폭언을 행사하는 경우가 있었습니다. 만일 서비스 직원이 로봇이었다면 이러한 갑질이 가능했을까요? 로봇을 무릎 꿇리기라도 했을까요? 로봇에게 화를 낸다고 한들 로봇이 꿈쩍이나 할까요? 제 아무리 VVIP라고 할지라도 로봇에게 갑질은 통하지 않습니다. 기계에는 무례한 소비자들로부터 감정노동자를 보호하는 순기능이 숨어있습니다.

의료서비스나 법률서비스 같은 전문지식이 필요한 서비스에 대해서도 생각해 볼 수 있습니다. 몸이 아파서 병원에 가지만 막상 의사와의 대면 시간은 1~2분에 불과합니다. 뭔가 더 자세하게 물어보고 싶어 불만이 쌓이지만 그렇게 하기는 쉽지 않습니다.

법률서비스도 너무 비싸거나 권위적인 이미지가 있어 일반 소비자들의 접근성이 떨어집니다. 의료나 법률 서비스의 경우 서비스 제공자가 전문 분야에서 압도적 지식을 갖고 있기 때문에 소비자들은 '소비자'임에도 불구하고 의사나 변호사보다 심리적으로 자신을 아래에 위치시킵니다. 때문에 왠지 모를 불편함이나 불만족을 느끼게 되고 이것이 감정적 손실로 이어질 가능성이 있습니다. 이럴 때 인공지능으로부터 서비스를 받는다면 어떨까요? 심리적으로 좀 더 편안한 상태에서 이런 저런 상황을 느긋하게 점검해가며 여유롭게 서비스를 받을 수 있지 않을까요?

인공창의 시대, 로봇이나 인공지능의 발달로 인한 일자리 감소가 이슈가 되고 있습니다만 주요 쟁점은 로봇이 '기능적'으로 사람의 일을 대신할 수 있는가에 맞춰져 있습니다. 그러나 지금부터는 '감정적' 비용에 대한 고려도 시작되어야 합니다. 너무 앞선 걱정일 수도 있지만 감정 비용의 손실회피 때문에 인간의 관계맺기가 줄어들 가능성이 엿보이기 때문입니다.

만일 그렇게 된다면 이것이 '의미'하는 바는 무엇일까요? 혹시 그동안의 인간관계가 '사랑'이나 '우정'과 같은 인간적 유대감 때문이 아니라 어쩔 수 없는 필요에 의해서 유지되었다는 것을 뜻하는 것은 아닐까요?

자동생성시대의 예술작품

인공창의가 어떤 특징을 갖게 될지를 설명하는 예로 예술만한 것도 없습니다. 지난 20만 년 간 예술 생산과 감상에 참여한 유일한 주체는 인간뿐이었습니다. 예술은 그야말로 호모 사피엔스의 것이었습니다. 인간에게 다른 종들을 상대로 우월감을 갖게 해 준 바로 그것입니다. 그런데 20만 년만에 인간은 예술 '생산'에 있어 경쟁자를 맞이하게 되었습니다.

벤야민의 「기술복제시대의 예술작품」이라는 논문이 나온 지 불과 1백여 년만에 우리는 드디어 '자동생성시대의 예술작품'을 논하게 되었습니다. 벤야민이 받았던 충격은 '예술 소비'에서 일어난 변화 때문이었습니다. 당시에 예술이라는 것은 모두가 감상할 수 있는 것이 아니었습니다. 예술 감상은 그림이 걸려 있는 벽이나 음악이 연주되는 극장과 같은 '한정된 공간'에 접근할 수 있는 사람들만 할 수 있는 것이었기 때문입니다. 그러나 기술에 의해 예술이 복제되면서 예술작품들은 성벽 바깥으로, 연주회장 바깥으로 쏟아져 나오기 시작했습니다. 이제 예술 감상은 모두의 것이 되었습니다. 유튜브는 그것의 극대화입니다.

1백여 년이 흐른 지금, 이번에는 '예술 생산'에서 중대한 변화가 일어나고 있습니다. 예술 소비가 아닌 예술 생산에서의 변화라는 것이 충격적입니다. 기술복제시대가 된 이후에도 생산은 여전히 예술가 또는 전문가의 영역이었습니다. 그러나 오늘날의 딥러닝 알고리즘들은 예술가들에게 말하고 있습니다. "나도 너만큼 만들 수 있을 것 같은데?"라고 말입니다.

인간인 우리들은 여기서 모두 혼돈에 빠질 수밖에 없습니다. 과

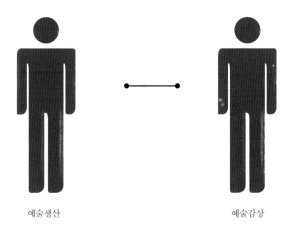

예술생산 예술감상

Figure 58. 지난 20만 년 간 예술 생산과 감상에 참여한 주체는 오직 인간뿐이었다.

연 인간의 역할은 무엇일지를 고민하지 않을 수 없습니다. 그런데 잘 생각해보면 인간만의 역할이 '아직은' 남아 있다는 것을 발견하게 됩니다. 답은 예술 감상에 있습니다. 예술을 생산하는 기계가 등장하고 나서 깨닫게 된 것은 예술 생산보다 예술 감상이 기계적으로 구현하기가 더 어려운 영역이라는 것입니다.

인간들은 아주 오랜 역사에 걸쳐서 예술을 발전시키고 연구해 왔습니다. 그런데 그것의 대부분은 '감상'이 아니라 '생산'에 관한 것 이었습니다. 인간들이 보기에 감상은 누구나 할 수 있는 것이었습니다. 오감을 타고난 인간이라면 누구나 들을 수 있고 누구나 볼 수 있기 때문에 그것에 대해 따로 연구할 필요는 없어 보였습니다.

그에 비해 예술 창작, 즉 생산은 아무나 할 수 있는 것이 아닌 것

처럼 보였습니다. 그것은 선택받은 소수만이 할 수 있는 특별한 능력처럼 보였습니다. 신의 선택을 받은 사람, 재능을 타고난 사람들의 영역이었습니다. '천재적인 예술가'라는 표현은 존재하지만 '천재적인 감상자'라는 표현은 존재하지 않습니다. 감상자들은 보편자였던 반면에 예술가들은 전문가였고 엘리트였습니다. 그러나 기계는 전문가의 영역으로 여겨졌던 예술 생산에 진입해서 '생산자'로서의 역할을 수행할 태세를 갖추었습니다.

그렇다면 자연스럽게 기계는 왜 '감상'은 할 수 없다는 것인가, 라는 질문으로 이어집니다. 앞의 논의들을 통해 우리는 이미 답을 알고 있습니다. 감상은 '의미'를 만들어 내는 과정이며, 의미를 만들어 내는 이유는 그것이 생존에 도움이 되기 때문입니다.

인간의 경우는 감상이라는 행위를 통해서 여러가지 이득을 취합니다. 음악을 들으면서 기분 전환을 할 수도 있고, 영화를 보면서 가상 연애 시뮬레이션을 할 수도 있습니다. 책을 읽으면서 전문 지식을 쌓기도 하는데, 이 모든 과정은 인간의 생존에 영향을 미칩니다. 예술을 감상한다는 것은 그저 정보의 형식만을 처리하는 과정이 아니라 의식을 가진 존재가 의미를 부여하고 이득을 취하는 과정입니다.

그런데 기계는 자신의 생존을 걱정할 수 있는 의식을 갖고 있지 않습니다. 의식을 갖고 있지 않은 존재이기 때문에 의미를 만들어 내야 할 이유가 없으며, 의미를 만들어 내야 할 이유가 없기 때문에 정보를 감상할 이유도 없습니다. 따라서 기계는 감상자가 되어야 할 이유가 없습니다.

사실 기계가 감상자가 될 수 없는 좀 더 솔직한 이유가 있습니다. 그것은 인류가 아직 어떻게 하면 의식을 가진 존재를 만들어 낼 수 있

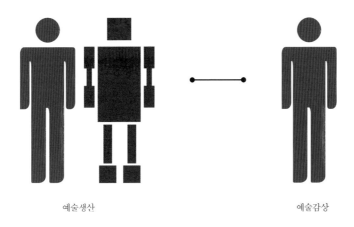

예술생산 예술감상

Figure 59. 기계가 예술생산에 참여하게 됨으로써 예술 생산의 주체는 인간과 더불어 기계가 추가되었다. 반면 예술 감상의 주체는 여전히 인간으로 제한되어 있다.

는지에 대해 알지 못한다는 것입니다. 그러니까 의식을 가진 기계 또는 정보를 감상하고 의미를 만들어 자신의 생존에 이용하는 기계는 만들고 싶어도 만들 수 없는 것이 현실입니다.

이에 꼬리를 물고 자연스럽게 다음 질문이 던져집니다. 그렇다면 기계가 의미에 대해서 알지 못해도 예술을 생산하는 데는 아무런 문제가 없다는 것인가? 이상하지만 답은 '그렇다'입니다. 예술을 생산하기 위해서 기계가 의미에 대해 이해해야 할 필요가 없습니다. 그것은 인간이라는 아주 이상한 감상자가 존재하기 때문입니다.

사실 인간이라는 존재는 이미 의미가 담겨 있지 않은 정보로부터 의미를 읽어 낸 전력이 있습니다. 인간은 이미 자연을 감상했습니다. 의미가 담겨 있지 않은 자연을 감상했던 인간이 이제 와서 기계의

307

예술에는 의미가 담겨 있지 않아 감상할 수 없다고 시치미를 뗄 수는 없는 노릇입니다. 따라서 기계가 의미에 대해 아는 것이 없다고 한들 이것이 예술가가 되기 위한 자격조건에 있어 심대한 결격사유는 될 수 없습니다.

자동생성예술generative art 시대가 성립 가능한 것은 기계가 의미에 대해서 이해했기 때문이 아니라 형식에 의미를 부여하는 인간이라는 감상자가 존재하기 때문입니다.

인간이 기계에게 예술 생산을 위임함으로써 얻게 되는 이득은 분명합니다. 인간 예술가들이 만들지 못했던 새로운 예술 형식이 존재하는가에 대해서 무한대로 실험할 수 있습니다. 이렇게 함으로써 예술가들이 창작의 고통을 겪을 필요도 없어집니다. 사실 예술을 생산하는 과정은 꽤나 고통스럽습니다. 오죽하면 창작의 고통이라는 표현을 쓸 정도입니다. 창작자의 고통을 최소화하고 인류 전체가 감상의 이득을 누릴 수 있다면 그리 손해보는 장사가 아닌 것입니다.

무한대로 실험해 보아도 인간의 선호에 부합하는 형식이 하나도 만들어지지 않는다면 인공창의라는 만들기 방법은 자연스럽게 폐기될 것입니다. 그러나 만에 하나라도 그럴듯한 것이 만들어진다면, 그래서 인간들이 그것으로부터 어떤 의미를 찾아내기 시작한다면, 인간이라는 선택자는 인공창의라는 만들기 방법에 조금씩 더 힘을 싣게 될 것입니다.

생명은 예술의 재료가 될 것인가

　모름지기 예술가라면 자신이 살고 있는 시대에서 다룰 수 있는 최첨단의 정보를 다루기 마련입니다. 석기시대를 살았던 예술가에게 그것은 '돌'이었고 철기시대를 살았던 예술가에게 그것은 '철'이었습니다. 문자가 만들어지고 난 다음에 그것은 '글'이었고 컴퓨터가 만들어진 이후에 그것은 '비트'였습니다. 그렇다면 미래를 살아갈 예술가들에게 주어질 최첨단의 정보는 과연 무엇일까요?

　2천 년 전에 살았던 화가라면 그가 다룰 수 있는 최첨단의 정보는 안구에 입력되는 빛이었습니다. 그는 생물학적 눈이 빛을 감지하는 대로 손을 운동시켜 그림을 그렸습니다. 우리가 보아왔던 대부분의 그림이 여기에 해당합니다.

　1백 년 전에 살았던 예술가라면 빛을 포착하는 기계인 카메라를 이용하기 시작했을 것입니다. 그림을 그리느라 손을 운동시키지 않아도 되기 때문에 그림 그리기 훈련을 따로 할 필요가 없어졌습니다. 게다가 빛을 포착하는 능력은 기술의 발전에 따라 향상되었고 마침내 생물학적인 눈으로는 포착할 수 없는 정보를 다룰 수 있게 되었

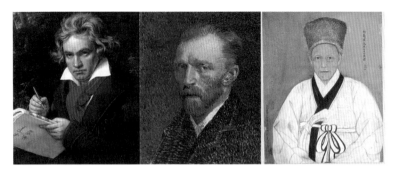

Figure 60. 생물학적인 눈으로 정보를 처리해서 그린 초상화들.

Figure 61. (좌)Nick Veasey의 "Punk,"(우) Marcus Pierce의 "Infrared 3 (Lion)"

습니다. 오늘날 우리는 X-ray나 적외선으로 세상을 보는 데에도 익숙합니다.

2천년대를 살아가는 예술가라면 비트를 조작해서 이미지를 만드는 일이 너무 당연하게 생각될 것입니다. 오늘날의 예술가들은 화면에 배치된 비트의 정보를 바꿈으로써 그림을 그린다고 믿습니다. 얼마나 정교하게 조작하느냐에 따라 인간의 뇌는 그것을 현실로 인지하기도 합니다.

Figure 62. 3D 그래픽 아티스트 테루유키 이사카와와 유키 이사카와 부부가 만든, 오직 비트로만 존재하는 여고생 사야.

그렇다면 미래를 살게 될 예술가에게 첨단의 정보는 무엇일까요? 이제 예술가들은 화면 속 비트에 만족하지 않을 것입니다. 그것보다 더 흥미로운 정보가 우리 곁에 다가왔기 때문입니다. 바로 분자와 원자입니다. 분자 수준에서 다룰 수 있는 대표적 정보는 바로 유전 정보입니다.

미래의 예술가들이라면 당연히 새로운 생명체를 만드는 일에 도전하게 될 것입니다. 그것은 애완 생명일 수도 있고 전시를 위한 작품 생명일 수도 있습니다. 예술가 입장에서 보면 돌을 다듬어 다비드상을 조각하는 일이나 분자를 다듬어 생명을 디자인하는 일이나 근본적으로 같은 작업입니다.

DNA11이라는 회사는 각 개인의 DNA 초상화를 그려주는 상품을 판매하고 있습니다. 초상화라는 것이 '나'에 대한 표현이라고 한다면 DNA보다 나를 더 정확하게 표현할 수 있는 정보는 없을지도 모

Figure 63.
미국 크레이그벤터연구소 연
구진이 합성한 인공생명체
'JCVI-syn3.0'.

롭니다.

실제로 실험실에서 437개의 유전자를 가진 인공생명이 합성되었습니다. 2000년 인간 게놈 지도를 해독하며 스타덤에 오른 미국 크레이그벤터연구소[JCVI]의 크레이그 벤터 박사팀은 생명체가 살아가는 데 필수적인 최소한의 유전자로만 구성된 인공생명체 'JCVI-syn3.0'을 합성하는 데 성공했다고 발표했습니다.[27]

생명체를 디자인하려는 시도가 천재 과학자들에게만 국한된 것은 아닙니다. iGEM이라는 경진대회에서는 학부생들이 참가하여 합성생명을 만든다고 합니다. 2016년에 있었던 대회에서는 42개국에서 5600여 팀이 참가했다고 합니다. 아직은 연구실에 꽁꽁 숨어있는 정보이지만, 이 정보를 다룰 수 있는 기술이 좀 더 보편화 된다면 예술가들이 참가해서 좀 더 미적인 생명체를 디자인하게 될 것입니다.

IBM은 이미 '원자 영화'를 선보였습니다. 〈소년과 그의 원자^{A Boy}

Figure 64. IBM의〈A Boy And His Atom: The World's Smallest Movie〉. 개별 원자를 움직여서 만든 세계에서 가장 작은 스케일의 영화.

And His Atom〉라는 작품에는 개별 원자들이 움직이는 모습이 담겨 있습니다. 무려 1억 배 확대해서 촬영했다고 합니다. IBM은 예술가 집단이 아닌 공학기술집단입니다. 그런 의미에서 예술이 기술에서 파생됐다는 것이 새삼 수긍됩니다.

예술의 한계는 결국 어떤 정보까지 다룰 수 있느냐에 따라 결정되는지도 모릅니다. 따라서 예술의 한계가 확장되는 초기에는 그 정보를 다룰 수 있는 지식과 노하우를 갖춘 기술집단이 발전을 이끌게 됩니다. 물론 이후에 '예술가'들이 참가하면서 미적 측면의 보완이 이루어지기 마련입니다.

예술가들은 형상을 만들었고(미술, 건축), 이야기를 만들었고(종교, 문학), 소리를 만들었고(음악), 최근에는 이 모든 것을 섞었으며(영화), 현재는 이것들을 종합하여 가상의 공간에서 시뮬레이션(게임)하

고 있습니다. 이제 곧 가상과 현실은 구분되지 않을 것이며(VR), 가까운 미래에 예술가들은 인공생명을 디자인하게 될 것입니다.

누구나 사용할 수 있는 포토샵 같은 소프트웨어에서 확장자가 '.dna'인 파일을 아무렇게나 편집하는 일은 현실로 일어날 것입니다. 인공창의는 자연과 인공의 경계, 예술과 과학의 경계를 그렇게 허물어 버릴 것입니다.

인간, 어떤 선택자가 될 것인가?

이 책이 창의에 관해 얘기한 다른 책들과 어떤 차이가 있냐고 묻는다면, 그중 하나로 '선택'의 중요성에 대해 논했다는 것을 강조하겠습니다. 창의는 생산하는 것만으로 완성되는 것이 절대로 아닙니다. 선택자들이 생산자의 반대편에 서서 생산된 정보 중 일부를 선택함으로써, 창의는 완성됩니다. 인공창의 시대, 생산의 역할은 계속해서 기계에게 위임될 것이고, 인간은 가면 갈수록 선택자의 역할에 집중하게 될 것입니다.

우리가 살고 있는 세계는 그동안 우리가 선택한 것들의 합으로 구성되어 있습니다. 대량생산된 변기가 예술품이 된 것도, 무엇을 그린 것인지 형태조차 알아볼 수 없는 그림이 예술품이 된 것도 당시를 살았던 사람들이 그것을 예술로 선택했기 때문입니다. 과거로부터 지금까지 모든 선택들이 모여 오늘날의 예술을 지금의 모습으로 있게 했습니다. 당연히 우리가 앞으로 살아가게 될 세계는 지금 우리들의 선택의 합으로 구성될 것입니다.

과거에 선택권을 가진 사람들은 소수의 특권층이었습니다. 그

시절, 뭔가 잘못된 것이 있으면 선택권을 행사했던 소수의 특권층을 비난할 수 있었습니다. 그러나 선택권은 점점 더 많은 사람들에게 주어지고 있으며 결국 모두의 것이 될 것입니다. 그래서 우리들 개개인의 선택이 더 중요해질 수밖에 없습니다.

기계가 만든 작품도 예술로 선택할 것인지, 인간 판사보다 기계 판사를 선택할 것인지, 인간 운전사보다 자율주행 알고리즘을 선택할 것인지, 이세돌 9단의 수보다 알파고의 수를 선택할 것인지, 자연 번식보다 유전자 조작을 선택할 것인지, 텔로미어telomere를 조작해 죽지 않는 인간을 선택할 것인지, 모든 것은 우리들의 선택에 달렸습니다.

인공창의 시대, 우리가 사는 세계가 이상해졌다고 특권층을 탓하거나 기계를 탓할 수는 없습니다. 우리는 선택권을 가진 시민이 되었으므로 우리는 우리의 선택에 책임질 준비를 해야 합니다. 핑계를 찾기보다는 더 나은 선택을 할 수 있는 방법은 무엇인지 고민해야 합니다. 정보 생산자가 특권층이든 기계든, 또 그들이 어떤 정보를 출력하든, 그 정보에 대한 생사여탈권은 선택자인 우리들에게 있습니다.

개개인의 이득을 추구하는 것이 종으로서의 인류에게도 이득이 될 것인지 질문을 던지게 되는 시점입니다. 과연 우리는 어떤 선택을 하게 될까요? 그 선택의 합으로 만들어지게 될 세계는 어떤 모습일까요?

나가는 글

1.

분수에 맞지 않게 많은 얘기를 늘어 놓았습니다. 책을 쓴다는 것이 뭔가를 끄적거려야 하는 일이다 보니 그렇게 되었습니다만, 고백하건대 저는 어느 한 분야의 전문가라고 하기는 어렵습니다. 다만, 이런저런 단서들을 모아서 미래를 예측하는 일을 너무 좋아하다보니 '인공창의'라는 제법 덩어리가 큰 개념을 꺼내들게 되었습니다.

2.

'F=ma' 같은 식을 보면서 부러웠습니다. 모든 것을 설명할 수 있는 아주 간단한 식. 세상 만물이 동일한 법칙에 따라 움직인다는 것도 신기하지만 자연과학자들이 그것을 알아보고 하나의 식으로 표현해냈다는 사실 역시도 너무나 놀라웠습니다. 그래서였을까요? 창의를 이런 모양으로 표현해보고 싶었습니다. 물론 수에 대한 이해가 없는 제가 사용할 수 있는 기호는 '한글' 뿐이지만 말입니다. 그렇게 해서 만들어진 것이 바로 이것입니다.

인간창의 = 형식조작 × 의미조작

'F=ma'에 비하면 여전히 복잡해 보이고, '형식'과 '의미' 사이에 곱하기(×) 기호를 쓴 것 역시 어색하다는 것을 알면서도 이 방식을

택한 것은 가급적 서술적인 설명을 피하고 싶었기 때문입니다. 설명이 서술적일수록 다양한 해석이 따라붙을 가능성이 높아지기 때문에, 창의를 설명할 수 있는 가장 단순한 '형식'을 찾는 것을 목표로 했습니다. 역설적이지만, 이 형식을 찾은 후로 인공창의로까지 저의 이해를 확장시킬 수 있었습니다.

3.
　이 책이 '인공창의'라는 개념을 소개한 첫 번째 단행본으로 알고 있습니다. 부디 독자 여러분과 전문가 여러분의 도움으로 보완되고 수정되어 하나의 키워드가 될 수 있기를 기대해 봅니다.

감사의 글

MID출판사의 김동출 주간님과 최종현 과장님이 없었다면 이 책은 나오지 못했을 것입니다. 저만큼이나 인공창의에 관심을 갖고 계신 분들을 만난 덕분에 많은 얘기를 나누었고, 지금의 모습으로 정리할 수 있었습니다. 제 원고에 대한 첫 번째 선택자가 이 분들이었다는 것은 저에게 있어 정말이지 큰 행운이었습니다.

사전독회에 참여해 주신 독자 여러분들께도 감사드립니다. 무명 작가가 쓴 낯선 개념에 대한 책인데도 불구하고, 많은 분들이 의견을 들려주신 덕분에 책의 내용을 다듬는 데 큰 도움이 되었습니다.

추계예술대학교의 교수님들과 학생들께도 감사드립니다. 특히 원하는 주제를 자유롭게 탐색할 수 있도록 독려해 주신 안성아 교수님께 깊이 감사드립니다.

아마도 대학교 때 민호 형을 만나지 못했더라면, 이 책은 쓸 수 없었을지도 모릅니다. 계산해 보는 것이 무의미할 만큼 많은 영향을 받았습니다. 이 책을 쓰는 동안도 몇 번이고 함께 읽어주고 생각을 발전시켜 준 민호 형에게 깊은 감사를 전합니다.

30대의 지적 관심사를 풍성하게 넓혀준 나일등 박사에게도 감사를 전합니다.

노년에 손주 보는 행복을 누리지 못하는 어머니와 아버지께 이 책이 위로와 즐거움이 될 수 있기를 기대해 봅니다.

Bibliography

- Bettencourt, L. M., Lobo, J., Helbing, D., Kühnert, C., & West, G. B. "Growth, innovation, scaling, and the pace of life in cities", PNAS (2007)
- Boden, M. A., "Computer Models of Creativity", AI Magazine (2009)
- Champandard, A. J., "Semantic style transfer and turning two-bit doodles into fine artworks", arXiv preprint arXiv:1603.01768 (2016)
- Consolmagno, G. J., "What is Life?", The University of Arizona (YouTube Channel); available from https://youtu.be/Z9zRK-OHgfw (2015)
- Dietrich, A., "The Cognitive Neuroscience of Creativity", Psychonomic Bulletin & Review (2004)
- Gatys, L. A., Ecker, A. S., & Bethge, M, "Image style transfer using convolutional neural networks", Institute of Electrical and Electronics Engineer (2016)
- Gaut, B., "The Philosophy of Creativity" (Vol. 5/12), Philosophy Compass (2010)
- Hassabis, D. and Maguire, E. A., "The construction system of the brain", Philoshophical Transactions of the Royal Society B. (2009)
- Heilbron, J. L., "The Oxford Companion to the History of Modern Science (J.L. Heibron et al;, Ed.)", Oxford University Press (2003)
- Jin, Z., Mysore, G. J., DiVerdi, S., Lu, J., and Finkelstein, A., "VoCo: Text-based Insertion and Replacement in Audio Narration", ACM Transactions on Graphics (2017)
- Li, C. and Wand, M., "Combining markov random fields and convolutional neural networks for image synthesis", Proceedings of the IEEE Conference on Computer Vision and Pattern Recognition (2016)
- Lotto, B., "Why Creative People Are Actually Highly Logical", Bigthink; available from http://bigthink.com/videos/beau-lotto-creativity-is-another-form-of-logic (2017)

- McCarthy, J. et al, "A proposal for the dartmouth summer research project on artificial intelligence", AI Magazine (1955)
- Nayebi, A., & Vitelli, M., "Gruv: Algorithmic music generation using recurrent neural networks", Course Project for CS224D: Deep Learning for Natural Language Processing of Stanford Univ. (2015)
- Pope, R., "Creativity : theory, history, practice", Routledge (2005)
- Roger C. Schank and Cleary Chip., "Making Machines Creative", MIT Press (1993)
- Sarewitz, D. et al., "Prediction: Science, Decision Making, and the Future of Nature", Island Press (2000)
- Searle, J., "Consciousness & the Brain", TEDxCERN; available from https://youtu.be/j_OPQgPIdKg (2013)
- Silver, D., "Mastering the game of Go with deep neural networks and tree search", Nature, (2016, January 28)
- Simon, I. and Oore, S., "Performance RNN: Generating Music with Expressive", Magenta Blog; available from https://magenta.tensorflow.org/performance-rnn (2017)
- Smedt, T. D., "Modeling Creativity. Antwerpen: Uitgeverij UPA University Press Antwerp", (2013)
- Weinberger, N. M., "Music and the Brain", SCIENTIFIC AMERICAN (2004, November)
- Wilson, S., "Information Arts: Intersections of Art, Science, and Technology", The MIT Press (2002)
- Wolf, G., "Steve Jobs: The Next Insanely Great Thing", Wired; available from https://www.wired.com/1996/02/jobs-2 (1996)
- Ashton, K, "창조의 탄생", 이은경(역), 북라이프 (2015)
- Baeyer, H. C., "과학의 새로운 언어, 정보", 전대호(역), 승산 (2007)
- Challoner, J., "BIG QUESTIONS 118 원소: 사진으로 공감하는 원소의 모든 것", 곽영직(역), Gbrain (2015)
- Christian, D., "빅 히스토리", 조지형(역), 해나무 (2013)

- Coyne, J. A., "지울 수 없는 흔적: 진화는 왜 사실인가", 김명남(역), 을유문화사 (2011)
- Dawkins, R., "조상이야기: 생명의 기원을 찾아서", 이한음(역), 까치 (2005)
- Dawkins, R., "지상 최대의 쇼", 김명남(역), 김영사 (2009)
- Domingos, P., "마스터 알고리즘", 강형진(역), 비즈니스북스 (2016)
- Drexler, E., "창조의 엔진: 나노기술의 미래", 조현욱(역), 김영사 (2011)
- Dutton, D., "컬처 쇼크", 강주헌(역), 와이즈베리 (2013)
- Edelman, G. M., "신경과학과 마음의 세계", 황희숙(역), 범양사 (1998)
- Emmeche, C., "기계 속의 생명", 오은아(역), 이제이북스 (2004)
- Furuya, S., "피아니스트의 뇌", 홍주영(역), 끌레마 (2016)
- Gleiser, M., "최종 이론은 없다: 거꾸로 보는 현대 물리학", 조현욱(역), 까치 (2010)
- Gould, S. J., "풀하우스", 사이언스북스 (2002)
- Haruki, M., "직업으로서의 소설가", 양윤옥(역), 현대문학 (2016)
- Heisenberg, W., "부분과 전체", 유영미(역), 서커스출판상회 (2016)
- Hoagland, M. B. and Dodson, Bert., "생명의 파노라마", 황현숙(역), 사이언스북스 (2001)
- Holton, G., "이것이 모든 것을 설명할 것이다", 이충호(역), 책읽는수요일 (2016)
- Jourdain, R., "음악은 왜 우리를 사로잡는가", 최재천 · 채현경(역), 궁리출판 (2002)
- Kaku, M., "마음의 미래", 박병철(역), 김영사 (2015)
- Kelly, K., "인에비터블 미래의 정체: 12가지 법칙으로 다가오는 피할 수 없는 것들", 이한음(역), 청림출판 (2017)
- Kendel, E. R., "기억을 찾아서", 전대호(역), 알에이치코리아 (2009)
- Kendel, E. R., "통찰의 시대", 이한음(역), 알에이치코리아 (2014)
- Kenneally, C., "언어의 진화", 전소영(역), 알마 (2009)
- Lane, N., "생명의 도약: 진화의 10대 발명", 김정은(역), 글항아리 (2011)
- Levitin, D. J., "뇌의 왈츠: 세상에서 가장 아름다운 강박", 장호연(역), 마티 (2008)

- Linden, D. J., "우연한 마음", 김한영(역), 시스테마 (2009)
- Mancuso, S. and Viola, A., "매혹하는 식물의 뇌: 식물의 지능과 감각의 비밀을 풀다", 양병찬(역), 행성B이오스 (2016)
- Mogi, K., "뇌와 가상", 손성애(역), 양문 (2007)
- Monod, J., "우연과 필연", 조현수(역), 궁리출판 (2010)
- Namm, R., "인간의 미래", 남윤호(역), 동아시아 (2007)
- Neut, D. V., "인간의 섹스는 왜 펭귄을 가장 닮았을까", 조유미(역), 정한책방 (2017)
- Nicolelis, M., "뇌의 미래: 인류의 미래를 뒤바꿀 뇌과학 혁명", 김성훈(역), 김영사 (2012)
- Ramachandran, V. S., "뇌는 어떻게 세상을 보는가", 이충(역) 바다출판사 (2016)
- Rifkin, J., "한계비용 제로 사회: 사물인터넷과 공유경제의 부상", 안진환(역), 민음사 (2014)
- Rovelli, C., "모든 순간의 물리학", 김현주(역), 쌤앤파커스 (2016)
- Sacks, O., "뮤지코필리아: 뇌와 음악에 관한 이야기", 장호연(역), 알마 (2008)
- Sacks, O., "색맹의 섬", 이민아(역), 이마고 (2007)
- Sagan, C. et al, "잊혀진 조상의 그림자: 인류의 본질과 기원에 대하여", 김동광(역), 사이언스북스 (2008)
- Samaki, E., et al., "인간 유전 상식사전 100: 알면 알수록 신비한 인간 유전의 세계", 박주영(역), 중앙에듀북스 (2016)
- Seife, C., "만물해독", 김은영(역), 지식의숲 (2016)
- Strosberg, E., "예술과 과학", 김승윤(역), 을유문화사 (2002)
- Ueno, C., "여성혐오를 혐오한다", 나일등(역), 은행나무 (2012)
- Ueno, C., "여자들의 사상", 최은영 · 조승미(역), 현실문화연구 (2015)
- Wilson, E. O., "통섭: 지식의 대통합", 최재천 · 장대익(역), 사이언스북스 (2005)
- Yamamoto, Y., 16세기 문화혁명, 남윤호(역), 동아시아 (2010)
- 금난새, "금난새의 오페라 여행: 오페라 여행을 위한 단 한 권의 완벽 가이드", 아트북스 (2016)

다빈치가 된 알고리즘

- 김경진, "인간의 뇌는 과연 특별한가?", 카오스재단 (2016)
- 김상욱, "김상욱의 과학공부", 동아시아 (2016)
- 김상욱, "전문가의 세계 - 김상욱의 물리공부(15): 우리와 그들의 대화 가능할까", 경향신문, A18. (2017년 12월 15일)
- 김천아 외, "벌레의 마음", 바다출판사 (2017)
- 김희준, "철학적 질물 과학적 대답", 생각의힘 (2012)
- 남영종., "늑대가 개가 되고 있다", 한겨레 (2017년 04월 17일)
- 노소영, "미디어 아트를 통해 본 과학기술과 예술의 만남에 관한 소견", 예술, 과학과 만나다, 이학사 (2007)
- 노혜정, "물질에서 생명으로: 생명체의 탄생. , 카오스재단" 2017 카오스 봄 강연, 카오스재단 (2017)
- 다큐10+, "남성호르몬 '테스토스테론'의 비밀", EBS (2009)
- 문병로, "알파고가 우리에게 남긴 것", 중앙일보, (2016년 03월 16일)
- 박문호, "뇌, 생각의 출현: 대칭, 대칭붕괴에서 의식까지", 휴머니스트 (2008)
- 박문호의 자연과학 세상, "유니버설 랭귀지", 엑셈 (2014)
- 박종훈, "마이크로소프트, DNA 기억 소자에 데이터를 저장하는 방법 개발", 주간기술동향 (2017년 08월 02일)
- 송기원 등, "생명과학, 신에게 도전하다", 동아시아 (2017)
- 송성수, "과학기술의 개척자들: 갈릴레오에서 아인슈타인까지", 살림출판사 (2009)
- 심상용, "승자독식 사회와 예술", 미술사학보 (2012)
- 이대열, "지능의 탄생: RNA에서 인공지능까지", 바다출판사 (2017)
- 이정모, "마음과 기계, 뇌의 연결 역사: 튜링 기계 이론, 체화된 마음", (2012)
- 이진우, "다원주의 시대의 철학적 리더십", 인문학 지식향연 2016, (2016)
- 이희봉, "생명현상의 이해" 강원대학교 출판부 (2011)
- 임창환, "바이오닉맨: 인간을 공학하다", 엠아이디 (2017)
- 장대익, "생명은 왜 성을 진화시켰을까?", 와이스쿨 (2013)
- 장하석, "인본주의와 과학", 서울인문포럼2016 (2016)
- 장회익 외, "양자 · 정보 · 생명", 한울아카데미 (2015)
- 장회익, "물질, 생명, 인간", 돌베개 (2009)

- 정문열, "인간과 기계의 창의력", 월간미술 (2017년 02월)
- 정용, "1.4킬로그램의 우주, 뇌", 사이언스북스 (2014) 정재승, "영혼, 과연 실존인가 물리적 현상인가", 한겨레 (2017년 05월 06일)
- 정재승, "열두 발자국." 어크로스 (2018)
- 정종오, "식물에도 '뇌' 기능이 있다", 아시아경제 (2016년 11월 02일)
- 지중해지역원부산외국어대학교, "지중해 문화를 걷다", 산지니 (2015)
- 홍성욱 "홍성욱의 STS, 과학을 경청하다", 동아시아 (2016)

Endnotes

1) http://if-blog.tistory.com/6015 교육부 블로그-아이디어 팩토리

2) http://blog.kepco.co.kr/429 [한국전력공사 블로그 - 굿모닝 KEPCO!]

3) https://ko.wikipedia.org/wiki/DNA

4) http://m.news.nate.com/view/20170605n16555?mid=s03

5) http://www.hani.co.kr/arti/culture/movie/613197.html

6) https://www.youtube.com/yt/press/ko/statistics.html

7) http://terms.naver.com/entry.nhn?docId=3567137&cid=58943&categoryId=58965

8) AE + AI: the way towards autonomous computers | Pierre Collet | TEDxUT-Troyes https://youtu.be/UJXd7sp6SmA

9) http://www.computerhistory.org/atchm/algorithmic-music-david-cope-and-emi/

10) http://www.nytimes.com/1997/11/11/science/undiscovered-bach-no-a-computer-wrote-it.html

11) https://youtu.be/ygRNoieAnzI

12) http://theluluartgroup.com/work/generative-choreography-using-deep-learning/

13) 생명의 기원 2 - 다윈 : 우리가 몰랐던 다윈, 그리고 진화 22분 40초

14) https://en.wikipedia.org/wiki/Symphony_No._9_(Beethoven)

15) https://en.wikipedia.org/wiki/Symphony_No._9_(Beethoven)

16) http://cs.stanford.edu/people/karpathy/char-rnn/shakespear.txt

17) P. Brown, "Reality versus Imagination," in J. Grimes and G. Long, eds., Visual Proceedings: Siggraph 92 (New York: ACM Press, 1992).

18) https://youtu.be/0VTI1BBLydE

19) https://en.wikipedia.org/wiki/Melomics

20) http://www.bbc.com/news/technology-20889644

21) http://science.sciencemag.org/content/350/6266/1332

22) https://news.naver.com/main/read.nhn?mode=LSD&mid=sec&oid=374&-aid=0000157957&sid1=001

23) http://news.naver.com/main/read.nhn?mode=LSD&mid=sec&oid=008&-aid=0004013476&sid1=001

24) http://www.etnews.com/20180221000324

25) http://v.media.daum.net/v/20170818010224896

26) https://news.naver.com/main/read.nhn?mode=LSD&mid=sec&oid=018&-aid=0004148938&sid1=001

27) http://m.post.naver.com/viewer/postView.nhn?volumeNo=6345701&me-mberNo=7992540

함께 만든 사람들

강지나	권순형	김민수	김사엽	김윤희	김희봉
박남신	박주훈	송종민	송현수	신우철	유태영
윤희상	이병력	이승철	주소영		

가나다 순

프리뷰어

출간 전 원고를 미리 읽고 내용 및 디자인 등에 대한 솔직한 의견을 제시하신 분들로, 책의 완성도를 높이는 데에 함께 힘써 주신 분들입니다.

다빈치가 된 알고리즘

초판 1쇄 인쇄 2018년 10월 4일
초판 1쇄 발행 2018년 10월 15일

지은이 이재박
펴낸곳 MID(엠아이디)
펴낸이 최성훈
기획 김동출
편집 최종현
교정 김한나
디자인 이창욱

주소 서울특별시 마포구 토정로 222 한국출판콘텐츠센터 303호
전화 (02) 704-3488 **팩스** (02) 6351-3448
이메일 mid@bookmind.com **홈페이지** www.bookmind.com
등록 제2011 - 000250호
ISBN 979-11-87601-81-4 03600
책값은 표지 뒤쪽에 있습니다. 파본은 바꾸어 드립니다.
이 도서의 국립중앙도서관 출판예정도서목록(CIP)은 서지정보유통지원시스템 홈페이지(http://seoji.nl.go.kr)와
국가자료공동목록시스템(http://www.nl.kr/kolisnet)에서 이용하실 수 있습니다. (CIP2018031578)